INTRODUCCIÓN

Un hecho muy curioso tuvo lugar en Mesopotamia cuando su monarca, Asurbanipal, mandara a transportar su último botín de guerra desde Egipto hasta la ciudad de Nínive. Su ansia de grandeza le dictaba que aquellas treinta y dos estatuas y dos obeliscos tenían que ser admirados necesariamente por todo su pueblo. El trofeo permanecería durante algún tiempo a las puertas de la población, y el acontecimiento se inscribiría en la historia como una de las primeras manifestaciones del coleccionismo, aunque tendría que transcurrir aún demasiado tiempo para que este fenómeno pudiera consolidarse. En culturas orientales tan arcaicas como la mesopotámica, el arte no trascendía todavía a la sociedad en el sentido que pudo tener posteriormente en la civilización griega o en la romana, cuyo intercambio artístico cada vez más creciente, conseguiría establecer la delectación por el arte en consonancia con su valor económico.

El gusto por el arte nació en Grecia cuando en el siglo V infinidad de objetos sacros dejaron de ser blanco de veneración y comenzaron a ser celebrados por sus firmas y calidad intrínseca. Pero fue en Roma donde se instauró la moda de exhibir las piezas artísticas adquiridas como trofeos de guerra, para conservar el prestigio de la República y dotarla de un excepcional patrimonio, teniendo el tesoro helenístico un lugar preponderante. Los cimientos los colocó Marcelo con su expolio a Siracusa y luego pudo admirarse arte griego sucesivamente en el pórtico de Catulo, en el de Metelo o en el atrio de la Libertad, escenario del súmmun de las colecciones romanas: la establecida por el célebre político y orador romano Asinio Polión, quien consiguió reunir los restos del arte griego y establecer la primera biblioteca romana donde fueron colocados los bustos de los autores más célebres.

Así, el coleccionismo fue el germen de los actuales museos, depósitos de buena parte de la cultura de una nación. La esencia de las colecciones les confiere rostro y carácter, y esto es vital a la hora de decantarse por acudir a las salas de exposición. Sin embargo, los museos viven inmersos en un dilema planteado por la sociedad actual, porque las hipótesis que estudian la teoría y la praxis de estas instituciones cubren un espectro tan amplio que llegan a considerarlas desde decadentes y aburridas hasta "servicios públicos culturales".

El pensador francés A. Malraux alude a la "metamorfosis" sufrida por las obras una vez traspasado el umbral de los museos. Según su juicio, se tornan frías e inoperan-

MUSEOS de CUBA

ANA LUCÍA ORTEGA ÁLVAREZ

Agualarga

CONTENIDO

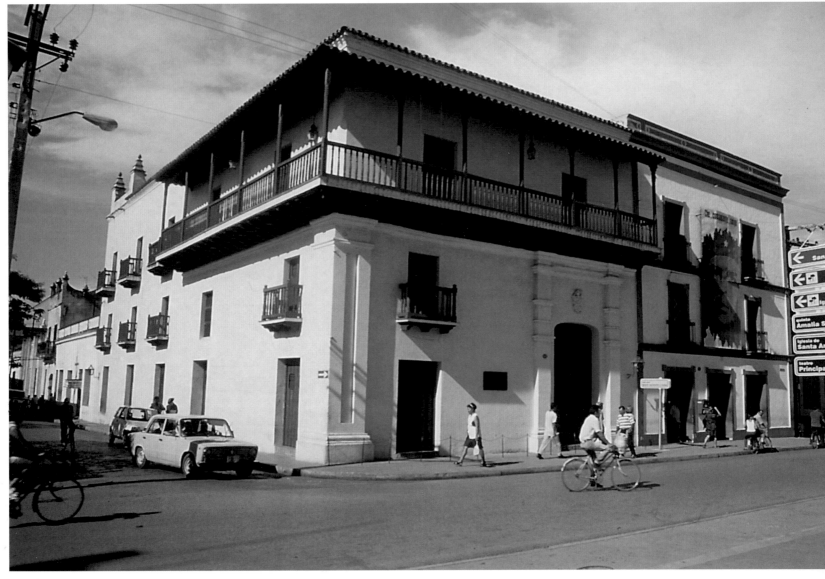

tes hasta el momento en que un espectador circunstancial se enfrenta a ellas con sentido crítico. En cambio, una teoría muy popular durante la década de 1930 los definía como "Palacios de las Musas", y como tales era preciso resguardarlos. Para M. Foyles, uno de los seguidores de aquel planteamiento, los museos tendrán como meta "la conservación de los objetos que ilustran los fenómenos de la naturaleza y los trabajos del hombre, y la utilización de estos objetos para el desarrollo de los conocimientos humanos y la ilustración del pueblo." Aún más avanzado se presenta el teórico P. Crep, cuando comenta la necesaria simbiosis que debe existir entre las colecciones y el edificio donde radican las mismas; mientras V. Eliseeff se decanta por el beneficio que reporta al espectador esta

conjunción de contenido y continente, siendo el aspecto funcional del museo lo más importante.

El público tuvo acceso por primera vez a las colecciones privadas por determinación de Marco Agripa en Roma, mucho tiempo después del surgimiento de una casta de expertos que comenzaba a encauzar los gustos estéticos de una sociedad consumidora de arte, realizando excelentes copias cuando escaseaban los originales. Con Agripa este cúmulo de piezas, aquellas excelentes estatuas de mármol, pasaron a ser patrimonio de una colectividad, y este hecho marcó pautas importantes en la genealogía del coleccionismo y los museos.

Con el Manierismo (estilo artístico difundido por Europa en el siglo XVI caracterizado

El Museo Indocubano de Banes, en Holguín, es el más íntegro de todos los dedicados a la cultura aborigen cubana con alrededor de 14.000 piezas, algunas únicas en su género. Exhibe el Ídolo de Oro, único exponente conservado actualmente del trabajo de los aborígenes cubanos en metal.

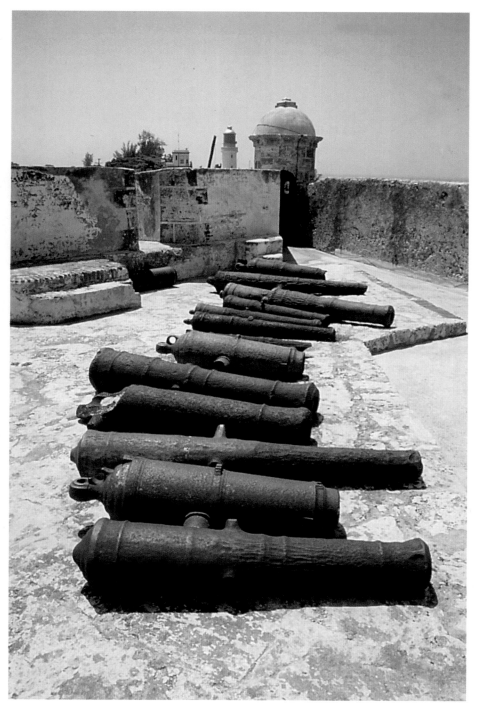

El Museo de la Piratería está abierto al público desde 1978 en el Castillo de San Pedro de la Roca y es conocido también por el Morro de Santiago de Cuba. Aquí se conservan algunos vestigios de las incursiones piratas a la isla de Cuba.

el ascenso del coleccionismo. Roma se convierte en el vórtice de este fenómeno alrededor del seiscientos y hasta fines de la centuria, cuando tuvo lugar la declinación del barroco y el despegue del rococó. Francia se colocó entonces a la cabeza del horizonte cultural europeo.

Un siglo después, con el movimiento revolucionario, Francia se transformó de rectora del gusto estético continental a ser un dique de contención para la evolución de las artes. El estancamiento estilístico propició una revalorización del arte cristiano medieval, el gótico y el rococó; y los coleccionistas del XVIII no tuvieron otra alternativa que dar la espalda a los nuevos creadores que, permeados por la nueva ideología, fueron remisos a servir a criterios de grupos minoritarios.

La aparición de un nuevo continente en el mercado artístico trajo aparejado el "boom" del coleccionismo. Los magnates de América invadieron Europa con el fin de llevarse a su tierra una parte vital del legado artístico europeo. Y lo hacían sin escatimar en recursos, amparados por el poder que les otorgaba la industria o las finanzas, y bajo dos tendencias bien definidas: colecciones cerradas al público como la de Henry Walters, que hasta su muerte conservó embaladas las obras adquiridas a precio de oro; y las abiertas, siendo la de A. Mellon un buen ejemplo, al coadyuvar a la creación de la National Gallery de Washington con la donación al Estado de su colección.

Los acaudalados cubanos también se dedicaban a la búsqueda de objetos valiosos en el extranjero, desde pertenencias de hombres ilustres o célebres hasta obras de firmas reconocidas internacionalmente. El latifundista Julio Lobo invirtió parte significativa de su fortuna en acaparar armas, mobilia-

por la expresividad y la artificiosidad), surgió la tratadística de arte que puso en tela de juicio la obra de muchos artistas. Esto favoreció en gran medida el auge del coleccionismo una vez difundida la idea de que la segunda mitad de este siglo vivía la decadencia del arte. Aparecieron entonces los primeros catálogos y guías de colecciones y se construyó el Palacio Uffizi, primer edificio proyectado por Giorgio Vasari para cobijar un museo.

En el siglo XVII la monarquía extendió su absolutismo al ámbito artístico y junto a una burguesía en auge económico propició

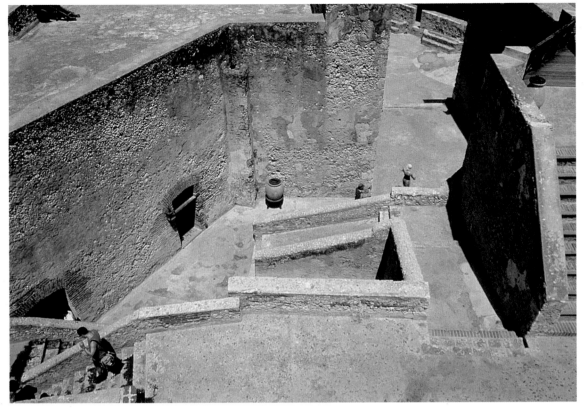

rio, porcelanas, libros y grabados de uso personal de Napoleón Bonaparte y sus familiares, constituyendo de este modo la colección napoleónica más enjundiosa de América expuesta hoy al público en La Habana, en un palacio de estilo florentino.

Si bien el germen del museo contemporáneo se encuentra en la histórica acumulación de obras de arte entre la aristocracia y la burguesía, el siglo XX impuso la participación colectiva en un fenómeno que hasta entonces era contemplado para consumo de la élite. Así, la ciencia y organización museísticas se hallaron ante nuevas exigencias, cuando se instituyó la democratización de estas instituciones. Según el Scottish Museums Council, "un museo tiene cinco funciones principales: conservar, documentar, exponer e interpretar los vestigios y muestras de la cultura del hombre en beneficio del público, y normalmente se preocupa de ampliar sus fondos" (...)

Las nuevas tecnologías de electrónica e informática revolucionan al museo a partir de 1970 con la implantación de un novedoso sistema de catalogación por información automática desarrollado por el Museum of National History of the Smithsonian Institution de Washington, a la cabeza de los que más tarde siguieron los mismos derroteros en el resto del mundo. Los detractores de estos avances aluden a lo nocivo de estos tecnicismos, en tanto alejan al público de la obra expuesta. Y aunque no se haya demostrado que sea ésta la causa (los museos compiten también con los nuevos centros de cultura y ocio), ha sido patente la disminución de la afluencia de visitantes al museo durante la década de 1970, lo que ha exigido la necesidad de adecuar las técnicas actuales de marketing a la museología.

La porfía por atraer público coloca hoy a los museos en el competitivo mundo del mercado y aquí entran a jugar su rol los sistemas de marketing, que en este campo se ven obligados a sorprender al visitante con un producto excepcional que estimule su curiosidad. Cada museo deberá identificar su misión en el mundo y preservar sus funciones de conservación y exposición,

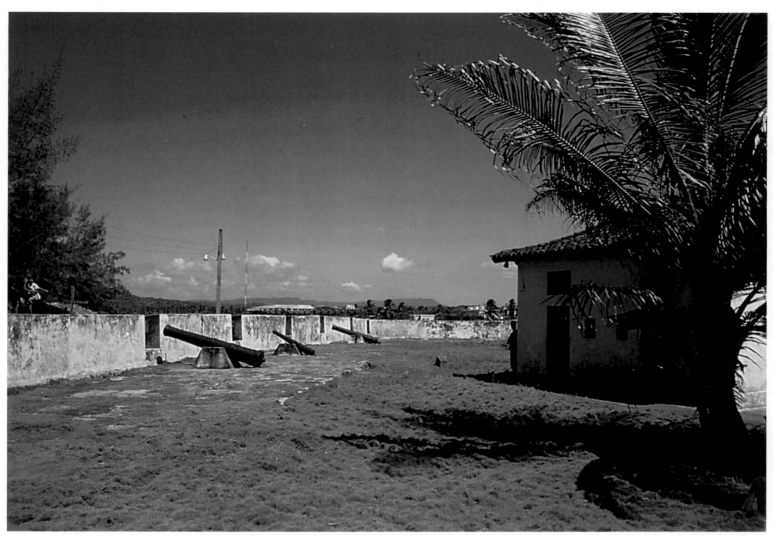

El antiguo fuerte Matachín, edificado en la parte sudeste de Baracoa para la protección de los ataques del corso y la piratería, alberga hoy el Museo Municipal. Gran parte de la colección revela la impresionante riqueza arqueológica oculta bajo el terreno oriental de la isla de Cuba.

diversificándolas hacia la investigación, el marketing y el progreso económico.

En estos acordes se interpreta actualmente la política cultural cubana en lo referente a la museística. Si después de 1959, la tónica fue masificar sobre la base de gratuidades el espectáculo que constituye la exposición de piezas valiosas y excepcionales, amén de aquellas vinculadas al proceso histórico de constitución de la nación cubana, hoy prima el interés económico. Como buen mercader, el gobierno de La Habana ha abolido las gratuidades y es lógico en una época en que la generación de capital está en el foco de atención de cualquier entidad ya sea pública o privada. Lo importante en este proceso de capitalización es que no se pierda la esencia educativa del museo, y que en ellos perviva el espíritu emanado de aquel edificio fundado por Tolomeo Filadelfo en

Alejandría y que por estar dedicado a las musas, fue bautizado como "Mouseion".

Los criterios para la confección de este libro sobre museos cubanos han estado encaminados a presentar al lector la variada gama de aspectos que incluye la museística en la Isla. Muchas instituciones de interés no han podido ser incluidas, debido a la imprescindible selección que procede en estos casos, sin embargo están presentes los más representativos y aquellos que, por regla general, engloban colecciones de transcendencia nacional. Desdichadamente durante los preparativos de la presente obra se mantuvieron cerrados por reconstrucción o ampliación de sus salas dos museos que estaban previstos desde el principio, el Museo de Bellas Artes en La Habana y el Museo Municipal de Guanabacoa, localizado en esta población de la capital.

Este hecho fortuito impidió que se obtuvieran las fotos, pero aún así merece la pena mencionar que el museo histórico de Guanabacoa es uno de los más importantes del país dedicado a la santería y a los cultos sincréticos afrocubanos. Además posee valiosos elementos relacionados con la historia local y con aquellas figuras de renombre que tomaron parte en la vida de esta población habanera, como por ejemplo José Martí, el Apóstol de Cuba.

El Museo de Bellas Artes, localizado en el municipio Centro Habana, en la calle Trocadero, entre Zulueta y Monserrate, se encuentra actualmente ensanchando sus predios. Se sabe que parte de sus colecciones se exhibirá en el edificio del Centro Asturiano de La Habana. Esta institución posee exposiciones permanentes que incluyen obras de pintores criollos y extranjeros, desde la etapa colonial hasta la contemporánea, pasando por la académica. Conserva la colección más nutrida de Sorolla fuera de los límites de España, y obras de otros grandes maestros como Goya, Zurbarán, Murillo, El Greco o Zuloaga, y de muchos artistas franceses de los siglos XVII al XIX. La galería de pintores cubanos rebosa de color con las creaciones de Portocarrero, Mariano y Amelia Peláez, entre tantos otros. Menocal, Romañach, Chartrand, Wilfredo Lam, y una interminable lista de nombres importantes, han conseguido definir al museo como el mayor tesoro artístico de Cuba.

Si salvamos las imperfecciones que como toda creación humana podrá tener la presente obra, a través de su lectura podremos permitirnos un recorrido entretenido por buena parte de la riqueza artística e histórica de la isla de Cuba.

LA AUTORA

El Museo Municipal del fuerte Matachín en Baracoa, además de rememorar la historia de la localidad desde los tiempos precolombinos, constituye hoy en día un importante centro cubano de educación, documentación e investigación.

ARTE COLONIAL

LA HABANA

El 29 de julio de 1969 abrió sus puertas al público el Museo de Arte Colonial de La Habana como exponente de los usos y costumbres de aquella época. Para dar cobijo a esta institución, la Comisión Nacional de Monumentos de Cuba determinó en 1963 la restauración total de una antigua casa de la primera mitad del siglo XVIII, ubicada en la actual plaza de la Catedral, que perteneció al conde de Casa Bayona y había sido construida por orden del teniente coronel y gobernador de la Isla don Luis Chacón.

Esta vivienda data de 1726, aunque se sabe que en esta ubicación existía una edificación primitiva desde el siglo XVII. El Registro de la antigua anotaduría de hipoteca de La Habana, hoy Archivo Nacional, da cuenta que en 1622 se hallaba en dicho terreno una casa de tapias y tejas. El primer propietario del que se tienen noticias en 1764 se llamó don Antonio Manrique de Roxas y Águila y posteriormente se declararía como residente, por el año 1682, a doña Catalina de Castellón, madre de Luis Chacón. La familia recibe en 1753 la autorización para erigir los portales de una casa que ya por entonces tenía la misma configuración que actualmente posee. Aquellas obras nunca llegaron a ejecutarse. Este palacio, a diferencia de los otros que están situados en la plaza de la Catedral, carece de pórticos.

Don Luis Chacón casó a su hija con don Luis Bayona y Chacón, primer conde de Casa Bayona. Por tal motivo la casa se conoce como el Palacio de los Condes de Casa Bayona. Este hombre legó su fortuna al convento de Santo Domingo, donde fue sepultado su cadáver.

En 1769 don Miguel Calvo de la Puerta compra la vivienda, pero su mujer, doña Felicia de Herrera, se deshace de ella al quedarse viuda. Desde entonces la casa tendrá varios propietarios, entre ellos el empresario don Francisco Marty Torrens, quien fuera el constructor del famoso teatro habanero Tacón. El Real Colegio de Escribanos de La Habana adquiere la mansión en 1856, y llegará a ser el Colegio Notarial. A principios del siglo XX se

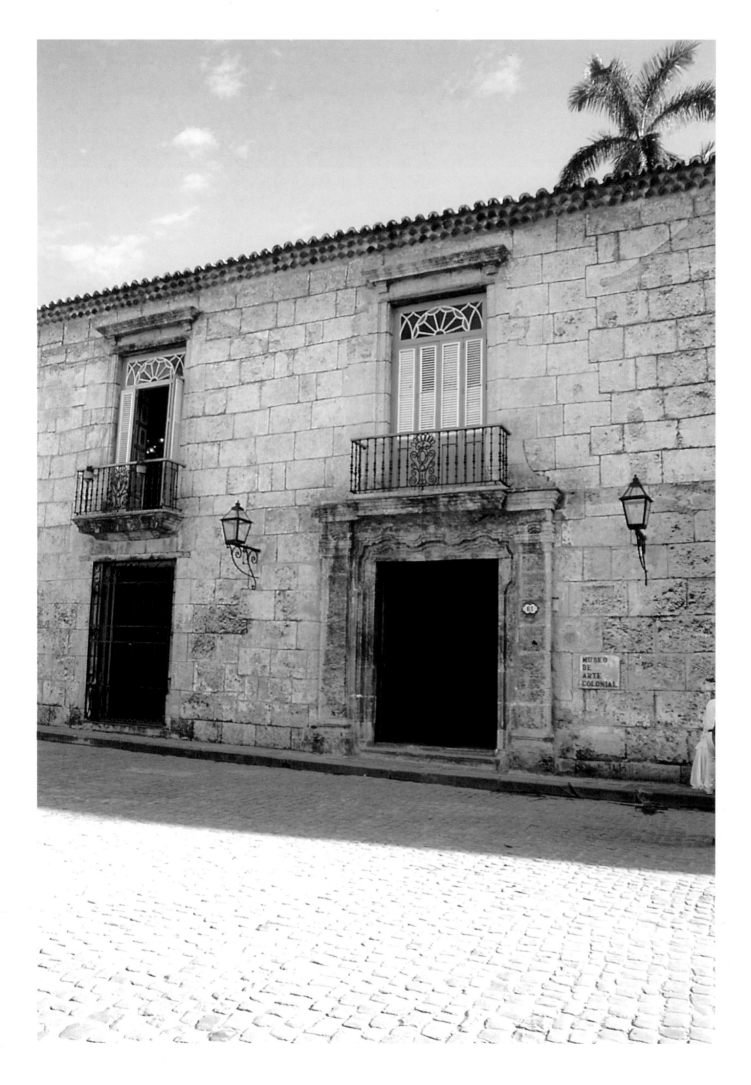

editó allí el periódico *La Discusión*, y a partir de 1935, el edificio alberga las oficinas y almacenes de la firma licorera Arrechabala.

Algunos viejos habaneros y turistas nostálgicos aún recuerdan el bar de Arrechabala. De esta época data la restauración, acometida en 1931 por el arquitecto Enrique Gil Castellanos, que provocó una gran distorsión de la fisonomía original del inmueble. Entre los elementos añadidos estaban los dos óculos de la fachada de la planta alta y el escudo de los condes de Casa Bayona en la moldura principal, lo que provocó durante mucho tiempo la confusión de la pertenencia de la mansión a estos nobles, cuando el propietario original fuera don Luis Chacón.

Este palacio de fachada simple presenta elementos arquitectónicos del barroco que se implantó en Cuba durante el siglo XVIII. Posee vitrales encima de los ventanales, techos trabajados en maderas preciosas con influencia morisca, un patio central con profusión de plantas tropicales rodeado de una galería de arcadas... Actualmente el edificio se halla igual que como fue construido en la primera mitad del siglo XVIII, con los pavimentos, materiales y vanos primitivos. El museo consta de ocho salas de exposiciones y una de teatro.

El patio central es típico de las viviendas coloniales. En la antigua casa del conde de Casa Bayona se encuentra rodeado por galerías que reposan sobre arcadas. Las plantas tropicales prosperan en esta zona al aire libre brindando frescura al edificio del museo.

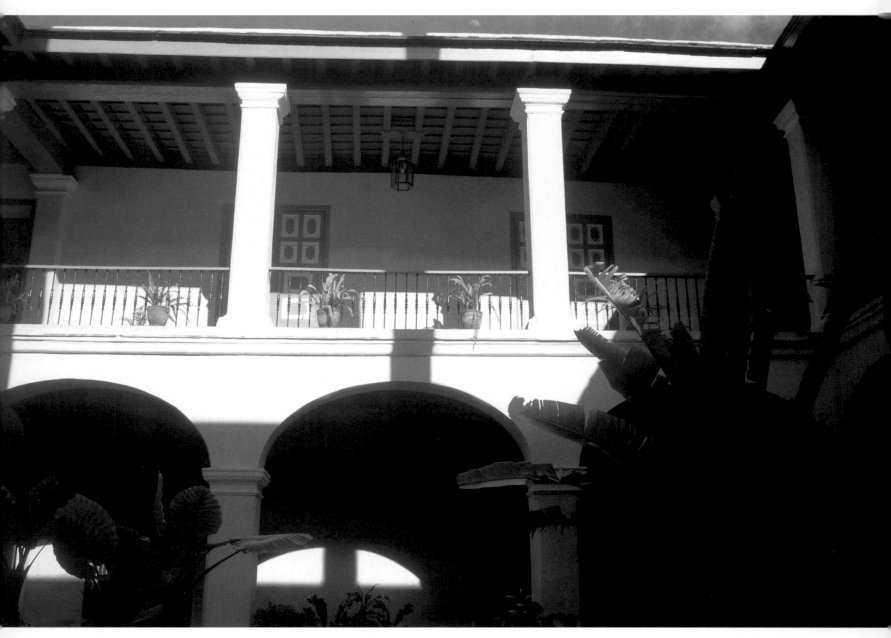

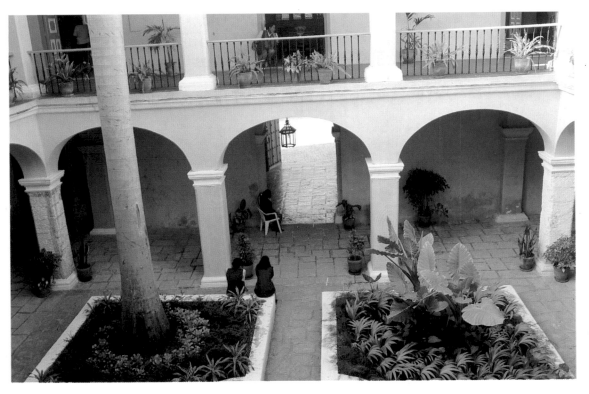

Vista superior del patio. La perspectiva ofrece una panorámica donde se aprecia el detalle de los arcos rebajados que lo recorren. Aquí estuvo durante mucho tiempo un pozo simulado que se eliminó tras comprobar que no correspondía a la edificación primitiva.

Este mediopunto "de muselina" formó parte de la casa ubicada en Lamparilla nº 158. El diseño floral fue conseguido ensamblando madera y cristales multicolores.

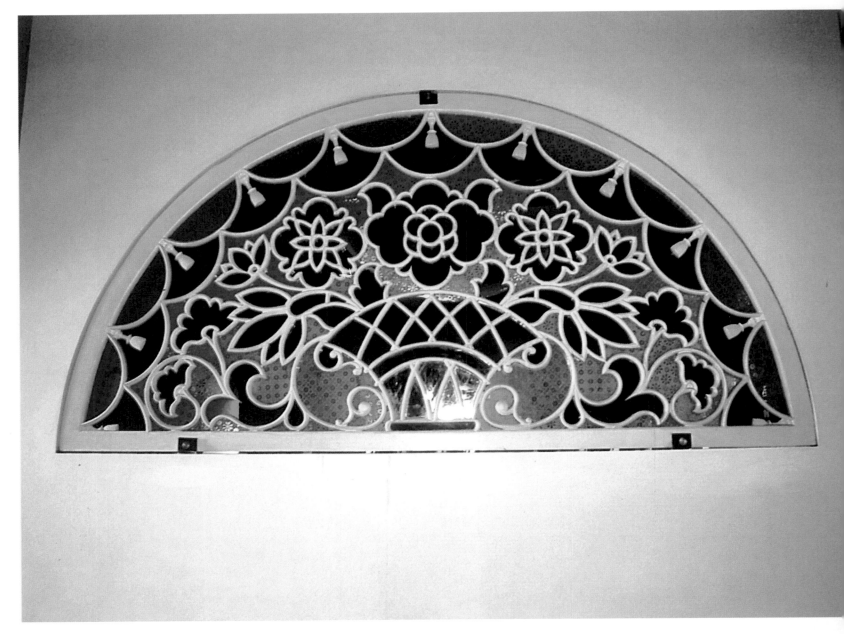

En el vestíbulo se exhibe la Muestra del Mes. En la Sala de elementos arquitectónicos se encuentran las piezas complementarias de la arquitectura criolla de los siglos XVII al XIX. Es muy curiosa la colección de aldabas, bocallaves, clavos y bisagras empleados en distintos períodos constructivos; y las rejas, guardavecinos, portafaroles y puertas. Uno de las bocallaves mostrados, fundido en bronce, presenta un diseño típico de la cultura africana y perteneció a la casa de la calle Muralla 109, propiedad del conde de Jaruco. Otro procedente de la vivienda del conde de San Fernando de Peñalver, localizada en la calle Cuba, posee un diseño de águila bicéfala. En aldabones, el muestrario recoge un diseño de mano sosteniendo una manzana, también realizado en bronce, que estuvo instalado en la puerta de la casa de la calle Aguiar 609, propiedad de los condes de la Reunión, y otro bastante antiguo y singular del hogar de los condes de Ibáñez, en la calle Cuba, que representa una mano sujetando al llamador. En elementos neoclásicos la sala se encuentra bien surtida. De aquella época en que irrumpe el hierro en las decoraciones de rejas y balcones hay exponentes tales como el guardavecinos de hierro forjado que provenía de una casa de Tejadillo 12, al más puro estilo neoclásico.

La Sala de vidrieras cubanas contiene una recopilación de mamparas y lucetas de la etapa colonial de la arquitectura criolla. Las lucetas rectangulares y las de medio punto (aparecieron en el último tercio del siglo XVIII y alcanzaron su esplendor durante todo el XIX) eran empleadas para tamizar la luz solar y su estructura

Detalle de una sala ambientada del museo destinada a exhibir moblaje de Salón de la segunda mitad del siglo XIX. Las finas piezas decorativas armonizan muy bien con la arquitectura colonial de la estancia, con predominio de maderas pulidas y suelos de barro cocido.

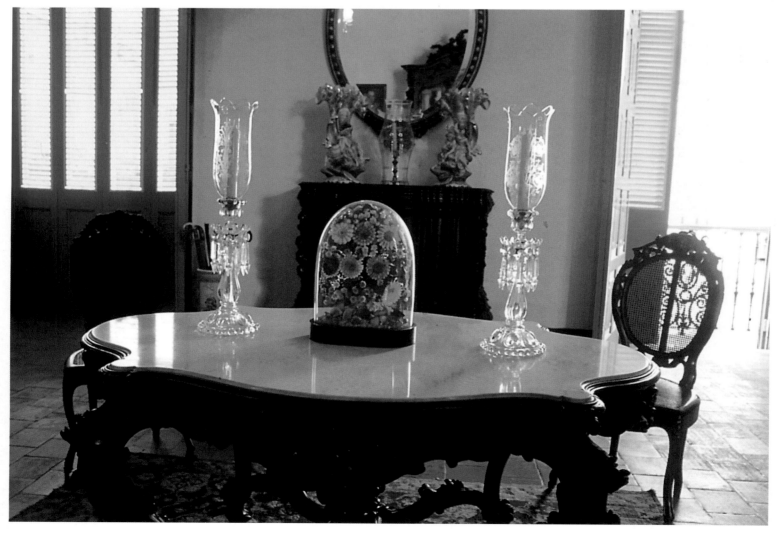

consistía en sencillos vidrios colocados de forma geométrica o en otros que configuraban verdaderas filigranas. Se engarzaban entre sí a través de una disposición de listones de madera denominados bellotes. Los cristales podían ser blancos o de colores, y dentro de la gama de los primeros fueron codiciados los distinguidos con el nombre de cristal de muselina, con diseños en transparencias. El uso de las mamparas estuvo muy extendido para dividir las habitaciones de las casas cubanas del siglo XIX. Son puertas pequeñas de cristal y madera que pueden presentarse con diseños minimalistas o naturalistas, cuyas coronaciones constituyen en la mayoría de los casos, verdaderas obras maestras de tallado en madera. El cristal utilizado en la confección de las mamparas podía ser tallado o engalanado con calcomanías, aunque también predominaban las combinaciones de vidrios de colores.

En la Sala cochera estuvieron guardándose los carruajes en la etapa primiti-va de la casa. Es la causa por la que esta zona del museo se ha habilitado para mostrar al público gran variedad de elementos vinculados con el transporte de la época. El rey de la exposición es el quitrín con fuelle y asiento de piel negra y piso de peluche rojo que data del siglo XIX. Se conoce que los primeros quitrines arribaron a Cuba procedentes de Estados Unidos e Inglaterra, aunque luego comenzarían a fabricarse en talleres cubanos, por artesanos que usaban el hierro, el bronce y la plata en sus trabajos manuales. Esta clase de medio de locomoción fue muy demandado por la burguesía de entonces y al mismo está vinculada la figura del calesero: un esclavo-cochero que también está reflejado en el museo mediante algunos grabados antiguos, y a través de los estribos, hebillas y lámparas. También podrán apreciarse las tiras bordadas o galones que se cosían en las chaquetas de los caleseros para identificar a qué persona de elevado linaje pertenecía el carruaje. Los motivos

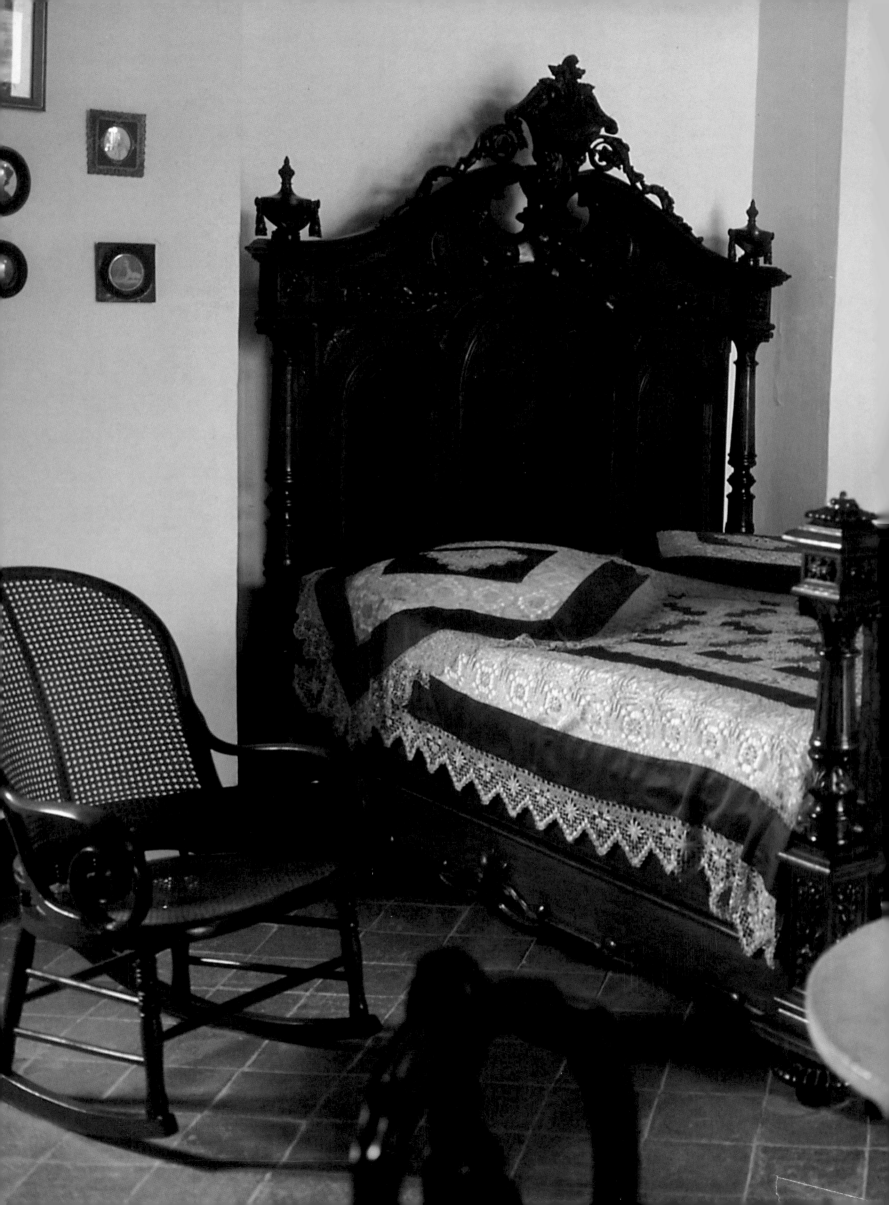

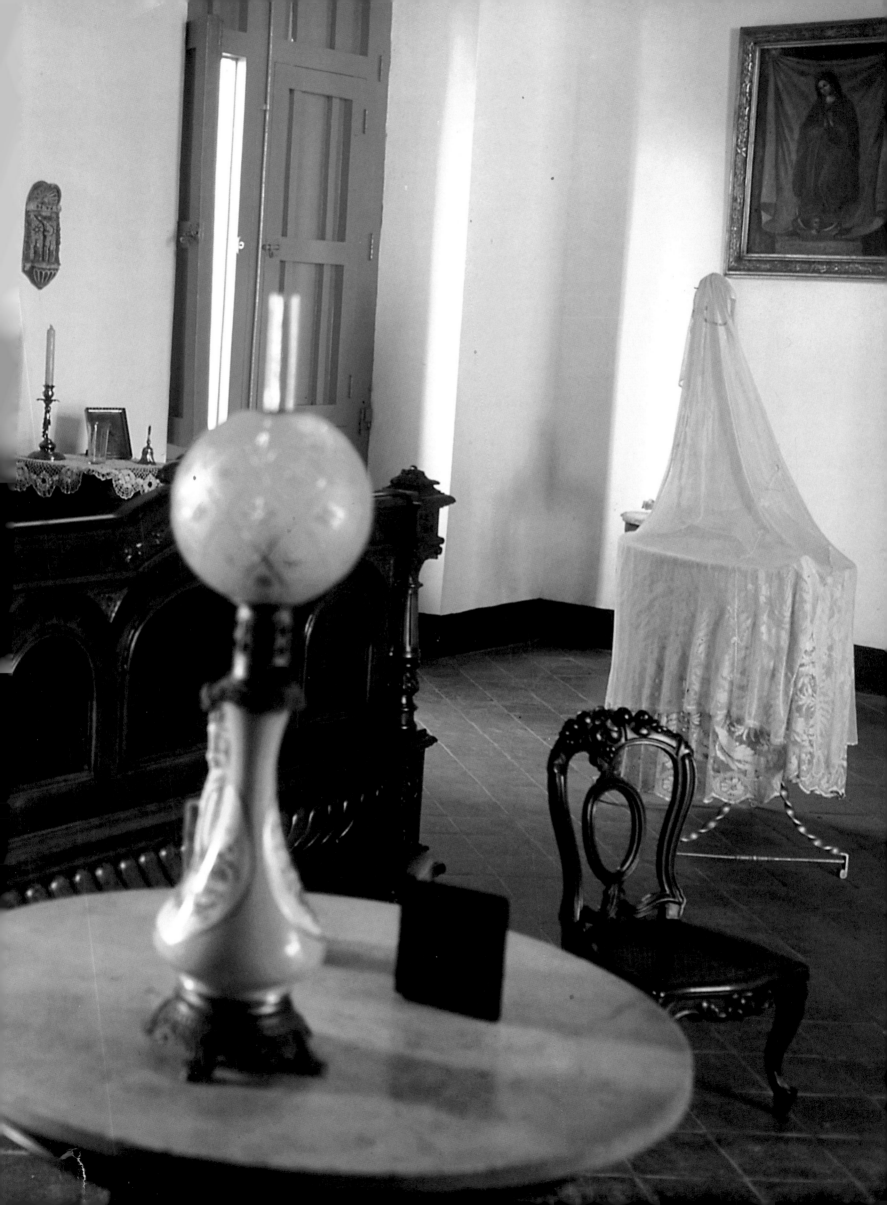

Abigarrada luceta de medio punto con traza geométrica. En Cuba se les conoce popularmente con el nombre de vitrales y constituyen un detalle imprescindible en toda casa colonial.

En página anterior, el mobiliario del dormitorio es un ejemplo del exquisito gusto de la burguesía criolla del siglo XIX. Ya en esta época los artesanos cubanos poseían la maestría indispensable para confeccionar los trabajos más fastuosos en cedro o caoba.

Colección de platos decorativos de porcelana con motivos de paisajes. Esta clase de adorno fue muy utilizado en las casas coloniales cubanas y aún hoy constituye un detalle que pocas viviendas dejan pasar inadvertido. Entre los platos se exhiben dos piezas de porcelana también con dibujos similares.

solían ser los escudos nobiliarios de las familias.

La Sala de mobiliario se encuentra en un costado de la planta alta del edificio. Aquí se atesoran valiosas muestras del trabajo de los ebanistas cubanos del siglo XVII, cuyos máximos exponentes son los muebles del antiguo convento de Santa Clara (un armario de dos puertas ejecutado en cedro, para uso religioso, con bisagras de cáncamo y cerraduras de hierro), muy simples en comparación con el magistral tratamiento que posteriormente darían estos especialistas al mueble del siglo XVIII.

La colección constituye por tanto un recorrido por la historia del mobiliario cubano desde el siglo XVII hasta el XIX. De esta última centuria la variedad de piezas es importante. A los albores de este período corresponden por ejemplo la cómoda realizada en caoba, cuyo sencillo aunque elegante diseño pertenece al llamado "Imperio Cubano"; el tocador de caoba, de uso masculino exclusivamente; y también del mismo estilo la silla con asiento de rejilla,

cuyo respaldo en forma de lira tiene una corona en damasquinado. Durante la segunda mitad de este siglo se pone de moda el mueble "medallón", estilo muy bien representado en la colección. El panorama del mueble cubano de esta Sala admite desde los ejemplares de caoba y cedro propiedad de la más rancia burguesía criolla, hasta los más populares como el tinajero, la comadrita o el típico y socorrido taburete.

Las tres Salas ambientales del Museo de Arte Colonial de La Habana están ubicadas en los aposentos más importantes de este palacio. Corresponden y representan los estilos decorativos del Salón, el Gabinete y el Comedor de las casas burguesas cubanas del siglo XIX. Entre la vasta recopilación de mobiliario y cerámica de estas estancias se exhiben dos pinturas del artista cubano Esteban Chartrand (1840-1883), de la corriente romántica cubana.

En la habitación dedicada al Salón se halla un juego íntegro conformado por muebles "de medallón", característicos de las casas criollas de la segunda mitad

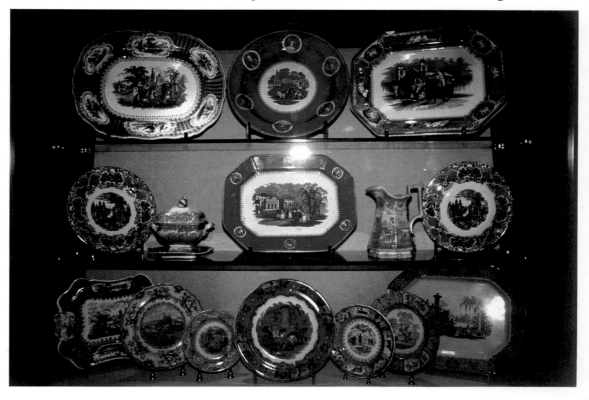

del siglo XIX, y que ostentaban elementos naturalistas tallados en la madera. Otro juego de salón (representando al mueble importado) es el conjunto con tapicería original, ejecutado por el ebanista norteamericano John Henry Belter. Resulta de indudable atractivo visual la mesita de labor, muy en boga en los salones coloniales de entonces. La del museo está confeccionada en caoba y en la parte superior es costurero, y en la inferior, tabla de ajedrez. Asimismo resulta valiosa y muy atractiva por su sinuoso diseño la cómoda llamada "de sacristía" fabricada en caoba con interiores de cedro. Imposible olvidarse del juguetero tan útil para colocar cristalería de Barata, piezas de opalina y la fina porcelana que también se hallan representados en este salón del museo.

El Gabinete tiene muebles propios de la primera mitad del siglo XIX, que tal como comentáramos en párrafo anterior pertenecían al estilo "Imperio Cubano". El gabinete era una habitación de la casa donde la familia cubana hacía la sobremesa, y por tanto eran comunes en estas estancias las mecedoras y sillones tan en boga en el mobiliario antillano. En esta parte del museo se han colocado algunas piezas de cristalería y porcelana salidas de fábricas europeas.

En el Comedor predominan los muebles de uso doméstico relacionados con las costumbres que, en esta zona de los hogares, puso de moda el siglo XIX criollo.

Por ejemplo, una pieza tan importante como el tinajero, que se empleaba en Cuba desde el siglo XVII pero que el desarrollo de la ebanistería lo transformó de un objeto utilitario a una pieza de valor artístico. El del museo, realizado en ce-

dro, tiene una tapa de mármol y dentro guarda una piedra para filtrar el agua con su correspondiente tinaja de barro en la parte inferior. También se exponen butacas de Campeche y un armario-vitrina de cedro enchapado en palisandro, con interiores de maple y una filigrana de madera coronándolo.

Una de las galerías que rodea al patio del palacio colonial. Puede apreciarse el pavimento que tenía la casa cuando se edificó en 1726 y el cual le fue restituido durante las obras de reconstrucción ejecutadas a partir de 1963, auspiciadas por la Comisión Nacional de Monumentos.

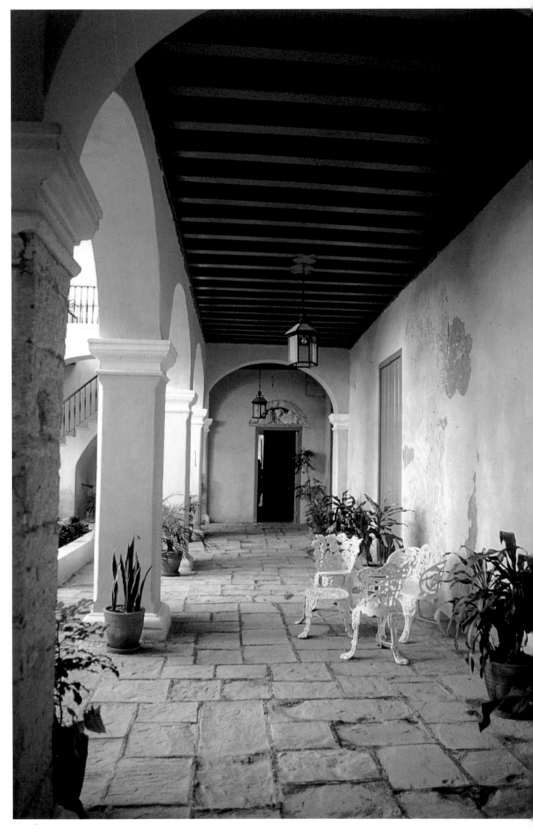

En Cuba, dada la escasez de metales preciosos, la madera fue ricamente trabajada. Además, este material presentaba diversidad suficiente como para producir con el mismo excelentes piezas de ebanistería que serían empleadas como mobiliario o en los techos de las casas y palacios coloniales. En los techos la madera se empleó para la confección de la viguería, los tirantes, las artesas o los nudillos y los más espléndidos alfarjes. Uno de los mejores de la Isla, además de ser el primitivo de la edificación, se encuentra en la iglesia habanera del Espíritu Santo, y otro notable por el primor con que han sido esculpidos sus tirantes

es el de la capilla de los Dolores, que se encuentra junto a la Parroquial Mayor de Remedios. En este templo, restaurado íntegramente por el arquitecto Aquiles Maza, fueron descubiertas las primitivas cubiertas de la nave central y el presbiterio, donde se mezclan estrías cuádruples con molduras, y predominan las pinturas estarcidas en colores blancos, rojos, azules, amarillos, rojo y negro, siendo los alfarjes más expresivos de la arquitectura colonial cubana.

Las piezas de porcelana, cristal y metales preciosos abundan en general por todos los rincones del palacio convertido en museo. Hay fuentes, platos, tazas, frute-

Este salón colonial y criollo posee todos los atributos necesarios para dar elegancia a un aposento del siglo XIX cubano. Al centro, un juego completo de los muebles "de medallón". La cómoda de la derecha, llamada "de sacristía", es de caoba con interiores de cedro.

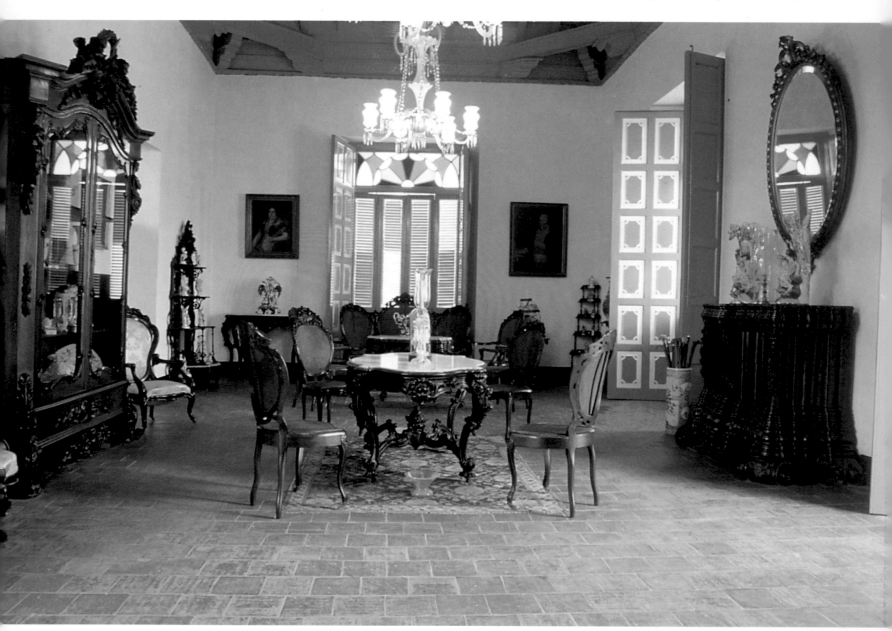

ros, jarras de vino, los cuales ostentan escudos o blasones de acaudaladas o nobles familias cubanas. Se atesoran un jarrón de Mary Gregory en cristal azul con motivos bucólicos de color blanco; una refresquera en cristal de opalina verde con su cucharón, del mismo material; un brasero de plata en cuya base están grabadas las iniciales G.M.G., realizado por uno de los plateros cubanos más prestigiosos del siglo XIX; una palmatoria de plata; un candelabro de cristal de Bacará torneado y grabado, con cinco luces; un juego de té de porcelana de París…

La plata comenzó a ser trabajada en Cuba desde el siglo XVIII. Esta afirmación es posible debido a la existencia de los ornamentos religiosos que datan de esta época y se conservan en muchas iglesias del país. En el templo de Santa María del Rosario existe un buen surtido de orfebrería en plata, especialmente realizada para esta iglesia. Sobresalen el sagrario con un rosario repujado, cálices, atriles y candelabros…

Cuando don Luis Chacón arribara a La Habana, con sus flamantes grados de coronel obtenidos en el campo de batalla, junto al monarca español Carlos II, seguramente era aún inconsciente de la huella que dejaría en la Isla. Ocupó tres veces el cargo de gobernador militar de Cuba entre 1703 y 1711 y luego sería el alcaide de la fortaleza del Morro en 1712, aunque su obra perecedera constituiría aquella casa, ubicada frente a la Catedral de La Habana, que por la primera mitad del siglo XVIII él mismo mandara a reformar o a levantar de nuevo. Esto no está muy claro. Hoy, como Museo de Arte Colonial, esta construcción se encuentra entre otros edificios famosos del entorno urbanístico más visi-

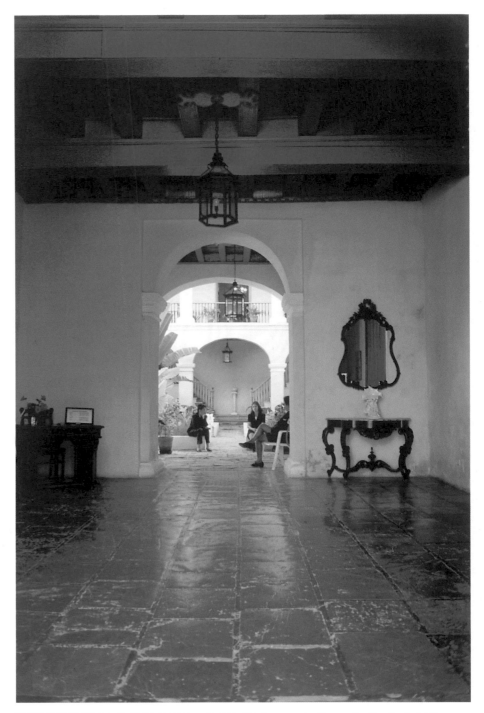

tado de la Habana Vieja: la Casa del Conde de Lombillo, la del Marqués de Aguas Claras –en el presente, restaurante El Patio–, la del Marqués de Arcos y la Casa de los Baños del siglo XIX.

Arriba, en la década de 1960 esta casa fue objeto de un exhaustivo análisis para determinar qué elementos habían sido añadidos a la arquitectura original. Ahora la casa de los condes de Casa Bayona luce tal y como fue edificada en los albores del siglo XVIII.

Abajo, uno de los atractivos de este museo es que puede encontrarse en sus salas una gran variedad de estilos en el mobiliario criollo.

ARTES DECORATIVAS

LA HABANA

En página siguiente, *en el barrio de El Vedado, uno de los más elegantes de La Habana, se encuentra el Museo Nacional de Artes Decorativas, con una colección que asciende a las 33.000 piezas. Se halla en una mansión de la primera mitad del siglo XX que perteneció a la condesa Revilla de Camargo.*

En el Museo de Artes Decorativas el Salón Comedor es una recreación del estilo Regencia. La foto nos permite contemplar el revestimiento de las paredes del aposento en mármoles italianos.

El Museo Nacional de Artes Decorativas fue inaugurado el 24 de julio de 1964 en un edificio de fastuosa arquitectura del barrio habanero de El Vedado. El inmueble, localizado en la calle 17 entre D y E, constituye un valioso exponente del estilo constructivo cubano de la primera mitad del siglo XX, y perteneció a la condesa de Revilla de Camargo.

La colección del museo es muy vasta. Incluye obras de las artes decorativas europeas y orientales de los siglos XVIII al XX y un surtido de cerámica con piezas originales de manufacturas tan notables como las francesas Sèvres, París, Limoges y Chantilly o las inglesas Chelsea, Derby, Wedgwood, Worcester y Staffordshire.

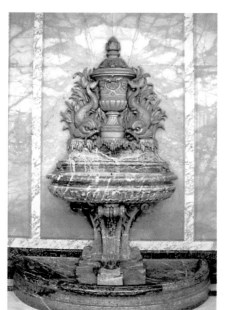

Posee un aproximado de 33.000 obras pertenecientes a los reinados de Luis XV, Luis XVI y Napoleón III. Trabajos de prestigiosos ebanistas también han encontrado cabida en estas salas: Henri Riesener, Adam Weisweiler, Jacob Petit, Thomas Chippendale y Emile Gallé, entre otros... Asimismo, los orfebres ingleses Paul Storr, Thomas Powel y Paul de Lamiere están muy bien representados.

La mansión palaciega que cobija este museo se encuentra enclavada entre jardines con una tupida vegetación tropical. Uno de estos remansos verdes de paz se ha denominado "Las Estaciones" y se halla a la derecha de la edificación. Del otro lado está el "De Noche". Constituyen agradables espacios donde el visitante puede encontrar un solaz tras haber recorrido las diez salas expositoras.

El vestíbulo recibe al visitante con la visión de *El columpio* y *Gran cascada sobre el Tívoli*, dos pinturas del artista francés Hubert Robert (1733-1808), conocido por el "Cronista del siglo XVII". La denominación quizá se deba a sus cuadros donde se recrean imágenes de París. Este pintor neoclásico se destacó por obras que plasmaban la antigüedad clásica a través de los paisajes, donde introdujo elementos humanos entre 1754 al 65, durante su estancia en Italia. En esta zona se muestra un repertorio del mobiliario que posee el

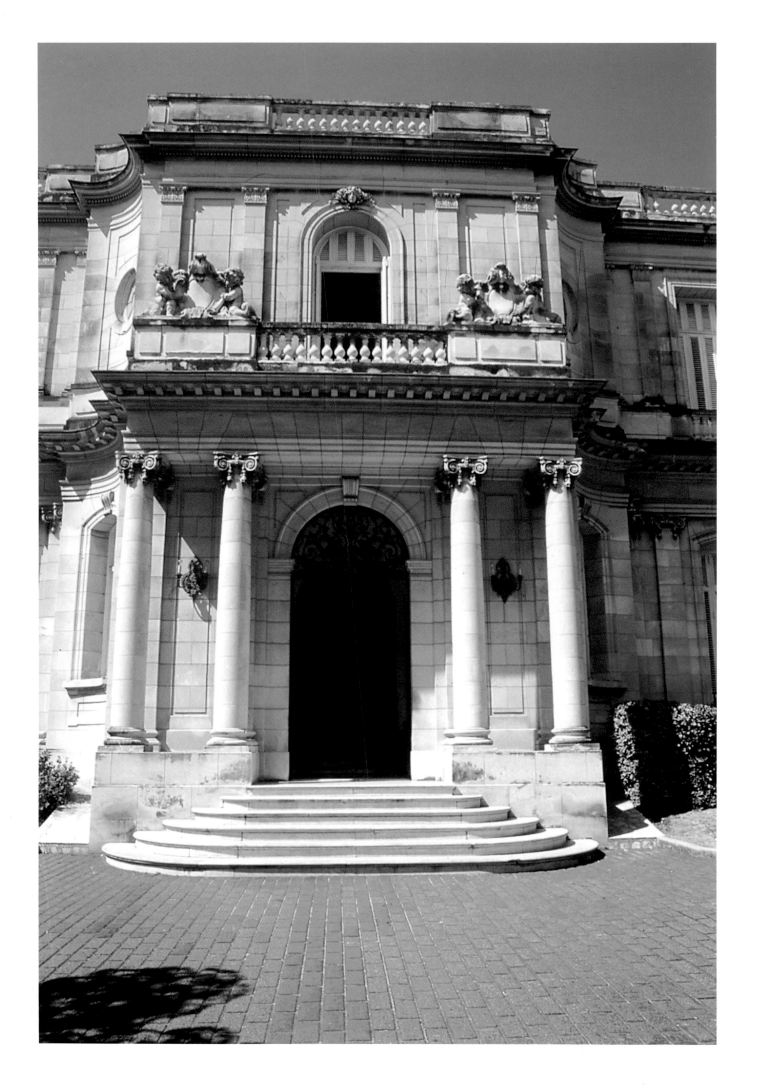

Uno de los rincones del Salón Comedor del Museo de Artes Decorativas. El estilo Regencia, en el cual se inspira esta estancia, es la transición entre los estilos Luis XIV y Luis XV.

El vestíbulo es un aviso del lujo acumulado en las salas. La mesa central corresponde al siglo XIX y las lámparas son figuras de moros hechos en madera estofada y policromada que se encuentran sosteniendo finas tulipas de vidrio.

museo. Entre ellos, la mesa guéridon veneciana del siglo XIX, y parte de un conjunto formado por cuatro lámparas con figuras de moros, ejecutada en madera policromada y estofada, en cuya tapa puede verse un trabajo de marquetería o incrustación realizado con mármoles italianos. Exponentes del gusto francés en la decoración de los recibidores de las casas lo constituyen las cómodas de estilo Transición, realizadas en Italia y Francia durante los siglos XVIII y XIX.

El Salón Principal está saturado por muebles que reflejan los tres estilos imperantes en el siglo XVIII: Regencia, Rococó y Transición. Este aposento se halla ambientado bajo los cánones del Rococó, con todas las paredes tapizadas por *boisseries*. También de esta tendencia artística es la excelente cómoda que ocupa un lugar

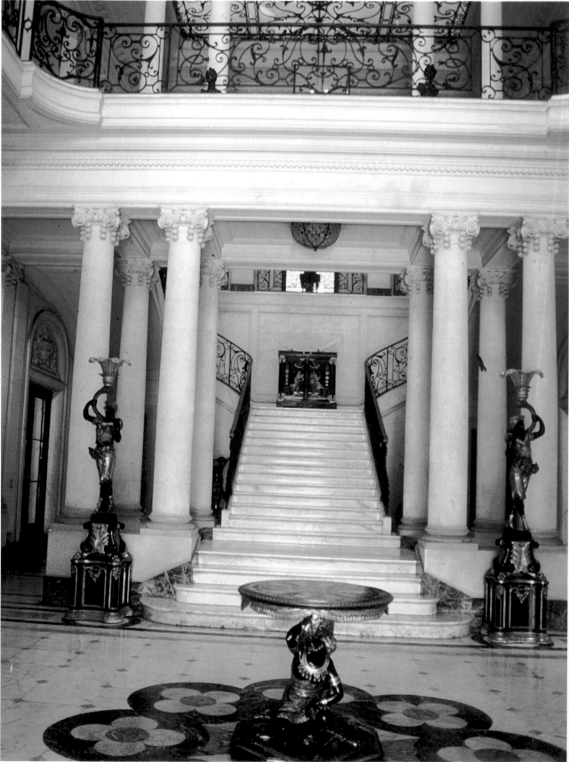

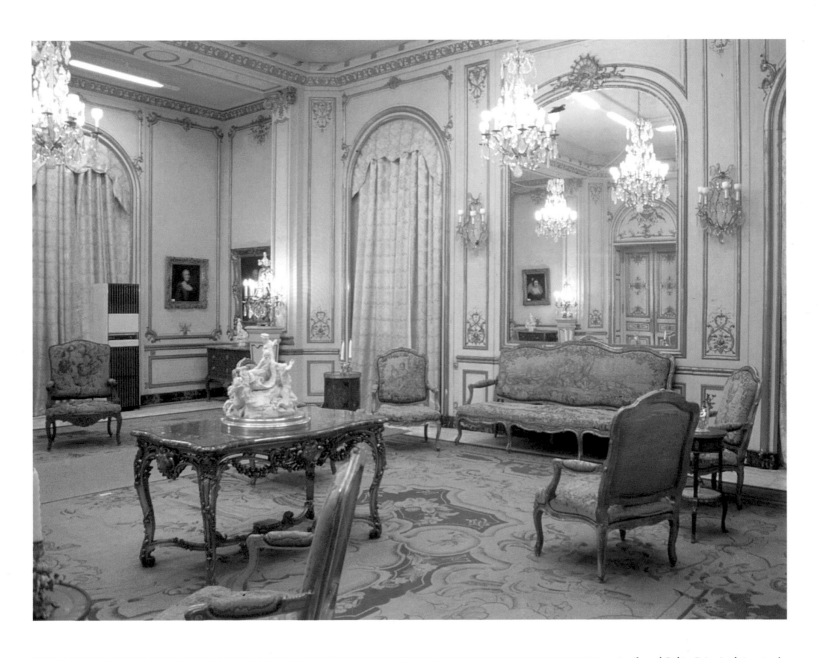

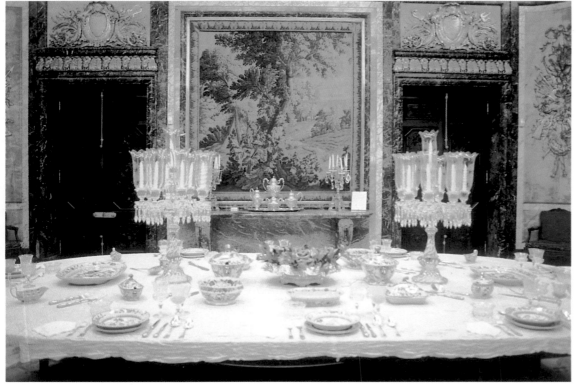

Arriba, *el Salón Principal, inspirado en el rococó, estilo barroco que predominó en Francia durante el reinado de Luis XV. Las lámparas de lágrimas iluminan un espacio donde se mezcla la riqueza del mobiliario con el valor artístico de las obras de famosos pintores.*

Abajo, *comedor estilo Regencia en el Salón dedicado a esta temática, que se haya presidido por un cuadro con asunto bucólico. La vajilla y los candelabros de cristal con velas constituyen piezas de un alto valor artístico.*

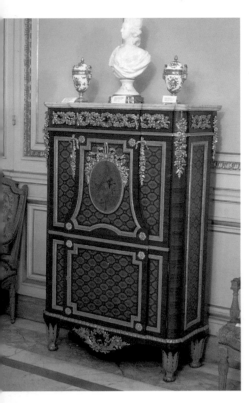

Este secretaire *confeccionado por el afamado ebanista Henri Riesener es la pieza más significativa del Salón Neoclásico del Museo de Artes Decorativas. Perteneció al mobiliario personal de la reina María Antonieta en el Palacio de Versalles.*

El mobiliario del Salón Neoclásico pertenece a la época de Luis XVI. Este estilo artístico se puso de moda durante la primera mitad del siglo XVIII y consistía en la imitación de las antiguas artes griegas y romanas.

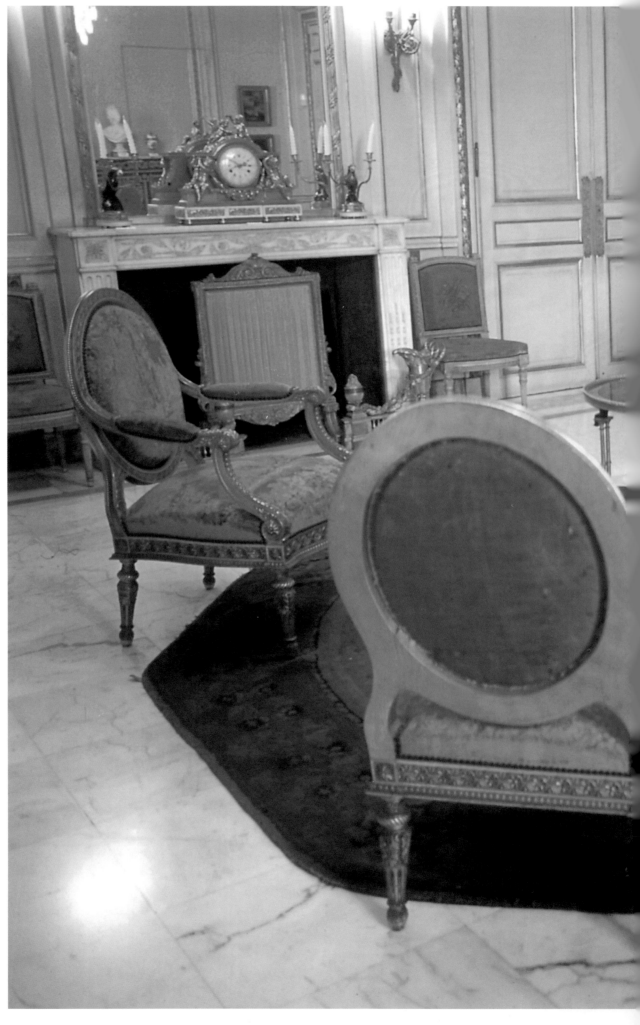

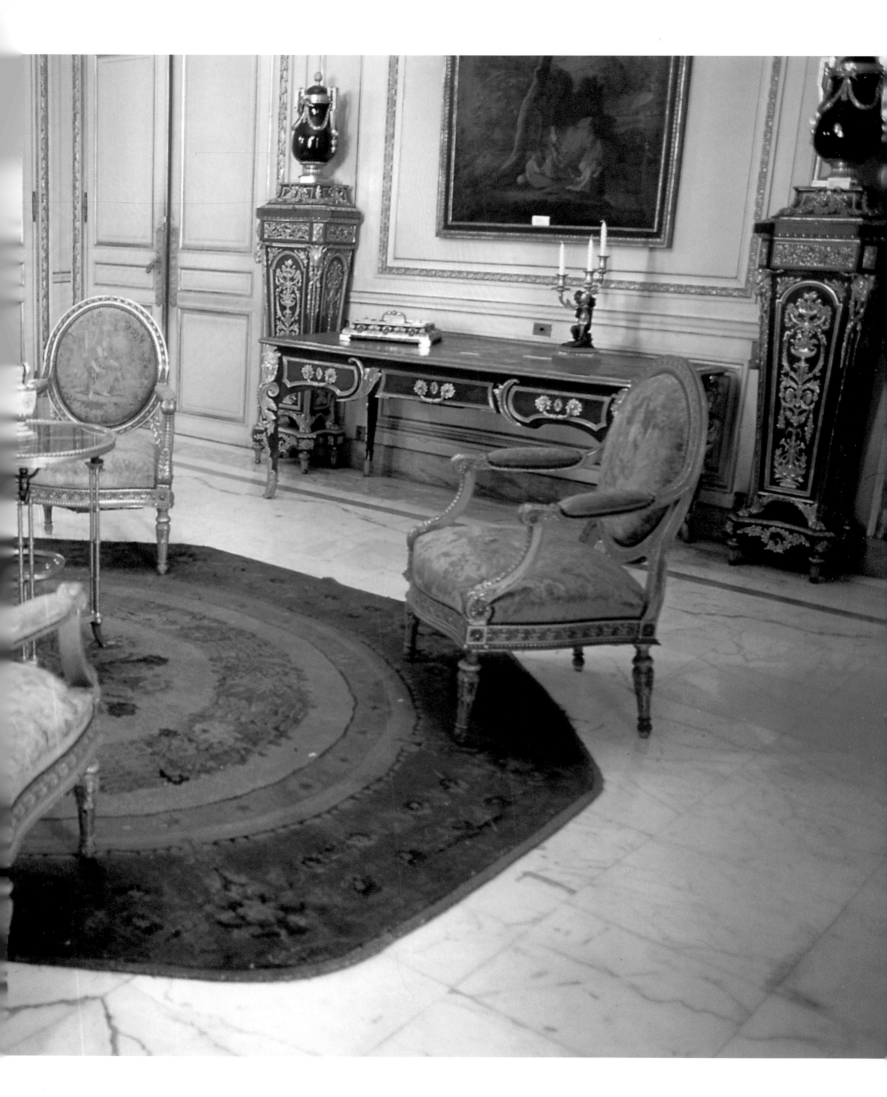

En el Salón Boudoir Segundo Imperio predomina el moblaje decorado con nácar. Esta mezcla de carbonato cálcico y una sustancia orgánica es una de las tres capas que forman la cara interna de la concha de los moluscos; su empleo en ebanistería constituye una delicada obra de arte.

Esta vitrina contiene valiosos exponentes de la manufactura de Sèvres de los siglos XVIII al XX. La porcelana, especie de loza fina blanca y translúcida, fue inventada en China e imitada posteriormente en Europa.

especial de la estancia, ejecutada por el gran Simoneau para el castillo Sceaux. Dos enormes vasos de porcelana china del período Qienlong del siglo XVIII flanquean este mueble. Por todo el Salón hay dispersas una infinita variedad de porcelanas de Meissen y Sèvres, entre las que merecen especial mención unas piezas únicas que datan del siglo XVIII: los cuatro *biscuits* firmados por Bachelier.

También de esta centuria proceden los cuadros exhibidos en esta zona de la casa. Son obras de pintores tan famosos como Cornelis Ceulen Johnson (1593-1664), de la escuela flamenca; y los galos Nicolás de Largilliere (1656-1746); Louis Tocqué (1696-1772) y Jean Marc Nattier (1685-1766).

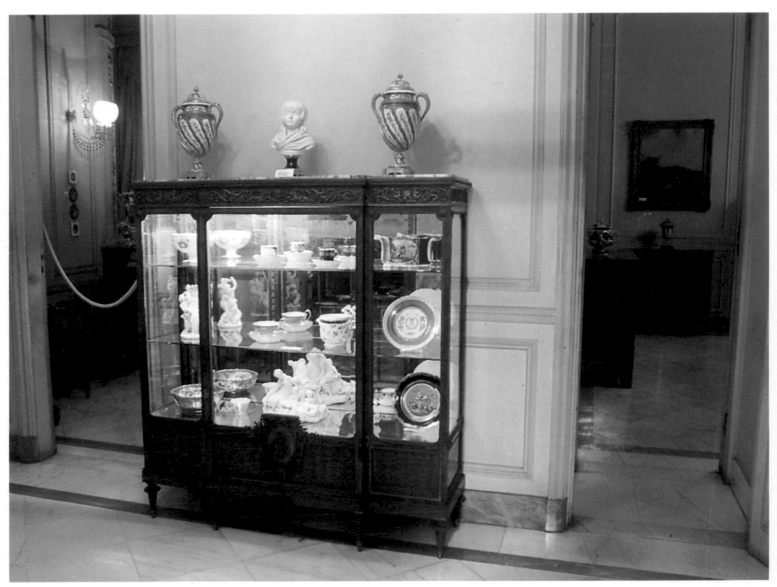

El Salón Comedor está decorado bajo el estilo Regencia, que se considera la transición entre los estilos Luis XIV y Luis XV. Originales mármoles italianos recubren las paredes de esta habitación, mientras las esquinas están pobladas por trofeos de bronce. También de esta aleación metálica se exhiben dos candelabros mercuriados de procedencia francesa, con dos figuras de cerámica china del período Hang Hsi. Existe, asimismo, un reloj ménsula cuya decoración sobre la base de bronces se atribuyó al hijo de Caffieri, mientras la maquinaria fue obra de Martinot, el relojero del monarca Luis XV. Son mostrados igualmente dos tapices del siglo XVIII confeccionados por el grupo "verdures" de Aubusson.

El Salón Neoclásico del Museo Nacional de Artes Decorativas muestra buena cantidad de ejemplos representativos de esta corriente literaria y artística dominante en Europa durante la segunda mitad del siglo XVIII, la cual pretendía restaurar el gusto y las normas del clasicismo, el que a su vez imitaba los modelos de la antigüedad griega o romana. La pieza más valiosa del salón es el secreter fabricado por Henri Riesener, que perteneció al mobiliario personal de la reina María Antonieta en el Palacio de Versalles. Sobre dos consolas por supuesto, de estilo neoclásico, con cubiertas de mármoles italianos, están colocados dos candelabros firmados por Clodion, de bronce mercuriado con figuras mitológicas confeccionadas en la misma aleación, con pátina. El resto de la exhibición de esta parte del museo consta de muebles de la época de Luis XVI.

El Salón Sèvres reúne piezas de la manufactura real de esta región francesa, situada al sudoeste de París, en la

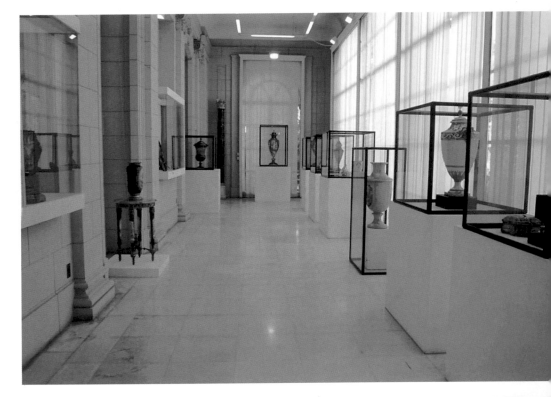

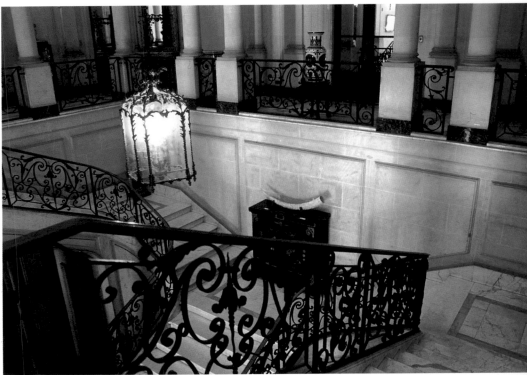

orilla izquierda del río Sena. En el interior de una vitrina central hay una muestra de objetos salidos de esta fábrica entre los siglos XVIII y XX. Pero quizá lo más llamativo de esta sala sea la mesa auxiliar con placas de *biscuit* de Sèvres y cubierta de lapislázuli, ejecutada por Adam Weisweiller.

Una alfombra persa del siglo XVIII cubre el suelo del Salón Inglés de esta

Arriba, *las piezas de porcelana exhibidas en el Museo de Artes Decorativas provienen de las fábricas más famosas del mundo.*

Abajo, *perspectiva de la escalera que asciende desde el vestíbulo hasta los corredores del piso superior, bordeados por una reja con un minucioso trabajo decorativo.*

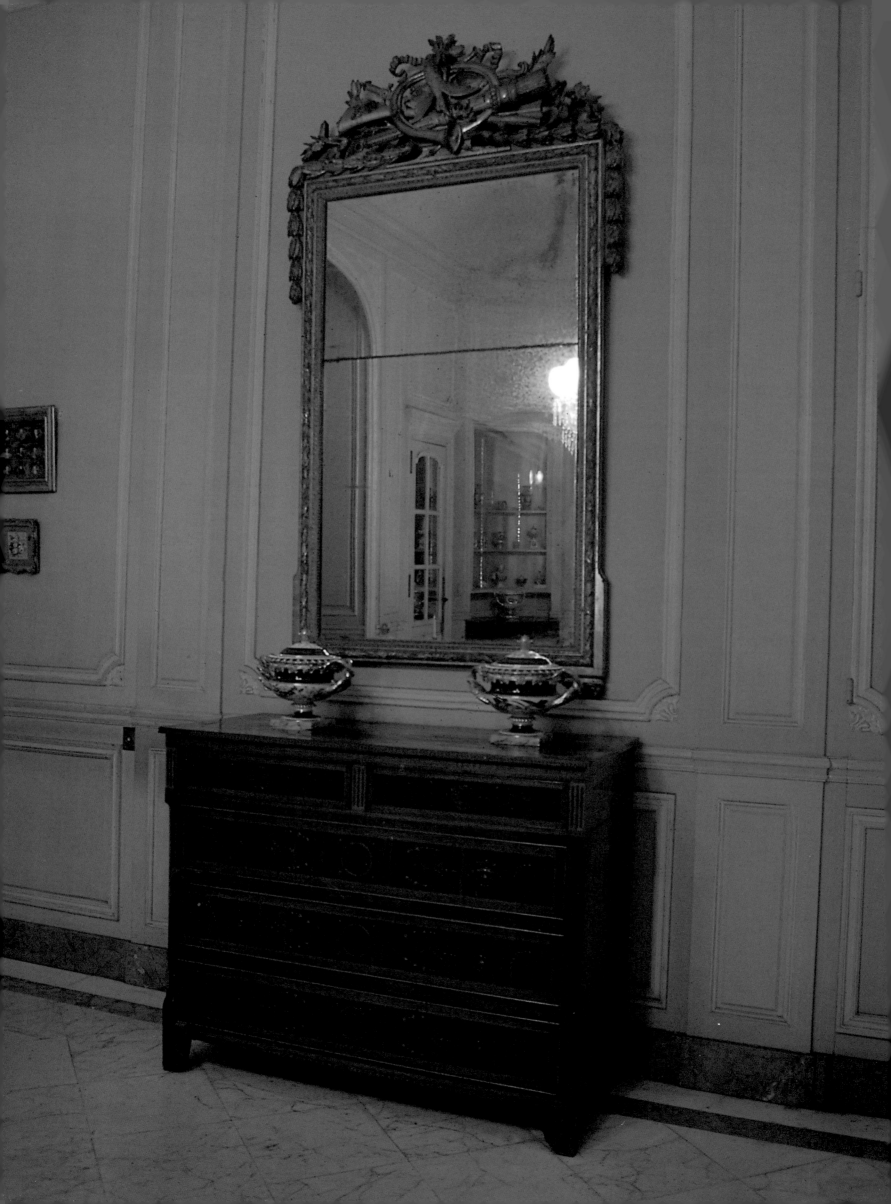

En página anterior, *el mobiliario del museo procede de las manos de afamados artistas por su trabajo sobre maderas finas. Algunas piezas poseen valor histórico puesto que guardan relación con los reinados de Luis XV, Luis XVI y Napoleón III.*

Precioso detalle ornamental que representa una figurilla humana en un jardín saturado de flores. Pertenece al Salón Ecléctico, donde se agrupan diversidad de estilos y naciones. El tocador que lo soporta es obra del ebanista cubano Santa Cruz.

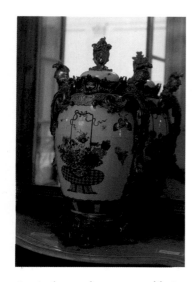

Jarrón de porcelana con un dibujo que representa un cesto de flores rodeado por mariposas.

institución. Aquí sobresalen las dos butacas talladas a mano por el maestro ebanista inglés Thomas Chippendale (1709-1779). Sobre dos cómodas al estilo Adam se muestran dos vasos Médicis de la manufactura de Worcester –ciudad inglesa notable por una tradición importante en el sector de la confección lanera y por su rica porcelana, famosa desde 1750–. El estilo de este nombre, neoclásico inglés, se inspira en el mundo greco-romano y en Palladio. Fue creado en la segunda mitad del XVIII por Robert y James Adam. Una serie de objetos de plata que corresponden al período ubicado entre las centurias XVIII al XX están expuestos en una vitrina Sheraton.

El Salón Boudoir Segundo Imperio atesora mobiliario con decoraciones en nácar, porcelanas de Jacob Petit, abanicos isabelinos y una colección de piedras duras chinas. *Boudoir* es un vocablo francés empleado en castellano para designar al saloncito de una estancia. Precisamente el de esta zona del

museo se halla ambientado a la usanza de los saloncitos franceses del año 1852 al 71, cuando las artes en general se encontraban bajo la égida del estilo imperante durante el reinado de Napoleón Bonaparte.

El continente asiático se encuentra representado en el Museo de Artes Decorativas por partida doble. Existe un Salón Oriental y otro de Lacas Orientales. Este último reúne una serie de parabanes chinos originales de los siglos XVII, XVIII y XIX oriundos de la provincia de Chiansi. Es impresionante el biombo de Coromandel del siglo XVII. Existen aquí dos libreros con una decoración floral a partir de hueso y marfil, dos materiales ampliamente utilizados en esta región del mundo. También es muy hermosa la mesa central, con damasquinados en malaquita y nácar. En el Salón Oriental se han acopiado piezas procedentes de Japón, China y otros países asiáticos. Esta estancia del museo se ha decorado con paneles ornamentados con paisajes

A la izquierda, *rincón del Salón Inglés. La cómoda pertenece al estilo Adam, que imperó durante la segunda mitad del siglo XVIII. El elemento de porcelana que se encuentra encima del mueble es un vaso de Médicis, correspondiente a la manufactura de Worcester.*

A la derecha, *en el Salón Ecléctico este gran jarrón decorado con una pintura está rodeado por el tallo de una vid trepadora, planta originaria de Asia que se cultiva en zonas templadas. El motivo corona la pieza con una gran hoja peciolada de cinco lóbulos puntiagudos.*

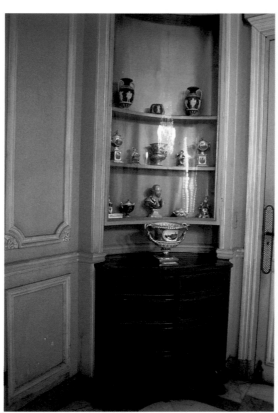

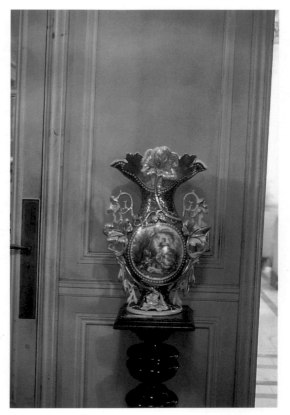

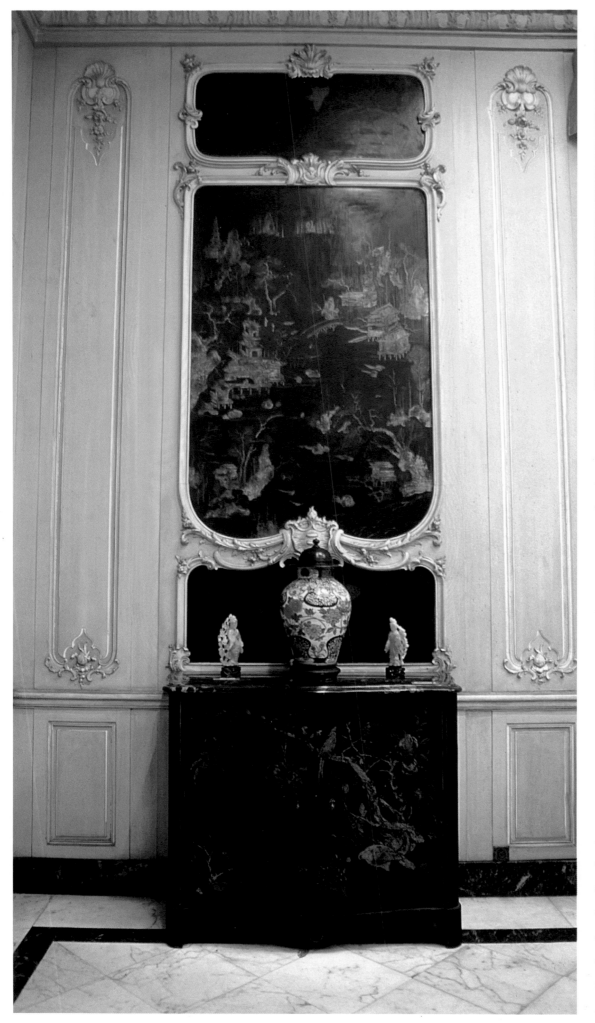

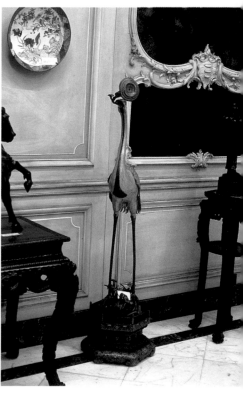

Los objetos orientales siempre han llamado la atención del hombre occidental por su lucida hechura y el exhaustivo y paciente trabajo que todos contienen.

El Salón Oriental posee paneles adosados a las paredes de toda la estancia. Estos compartimientos laqueados con motivos asiáticos se encuentran limitados por molduras talladas. El mueble de la imagen también presenta una típica decoración china.

*Este escritorio japonés está
confeccionado en madera de cerezo
tallada. La rama vegetal que recorre
toda la parte superior del mueble
también está cincelada en un trozo
de ese árbol frutal de la familia de
las rosáceas tan empleado en
ebanistería. Los candeleros de jade
chino colocados encima del
escritorio proceden del siglo XVIII.*

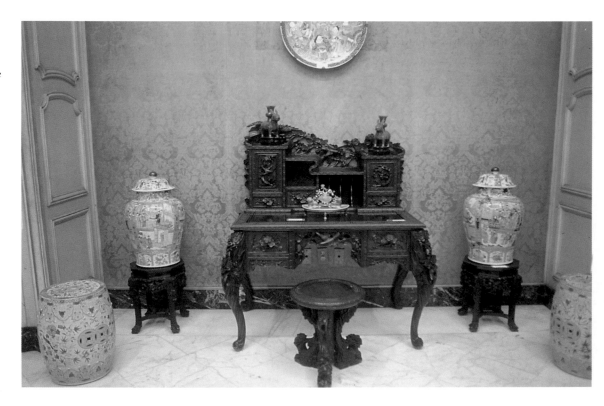

*Detalle de los adornos que están
colocados encima de uno de los
muebles del Salón Oriental.
El vaso cubierto es de porcelana.*

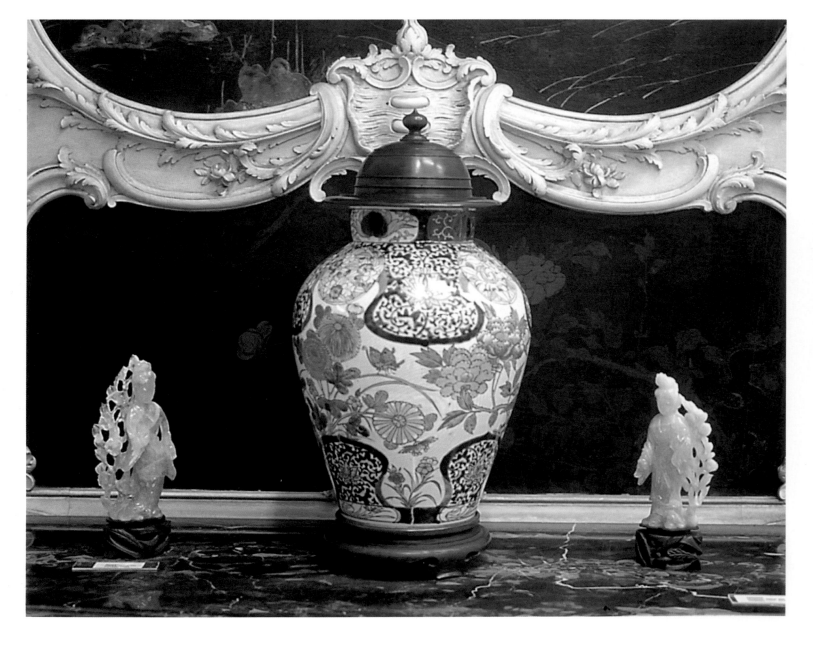

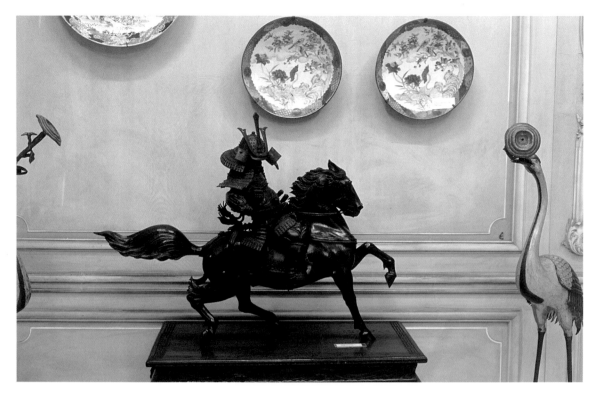

Escultura que representa un antiguo guerrero asiático protegido por armadura montado en un caballo a todo galope.

Detalle de uno de los trabajos que se exponen en el Salón de Lacas Orientales. Los chinos y los japoneses transformaron en arte esta técnica, basada en el empleo de un barniz duro y brillante que se elabora con una sustancia resinosa formada en las ramas de algunos árboles.

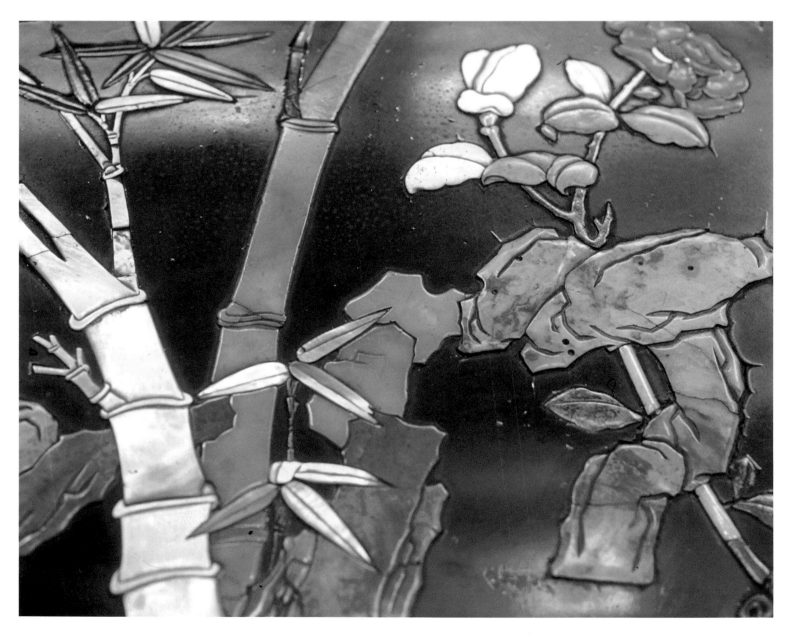

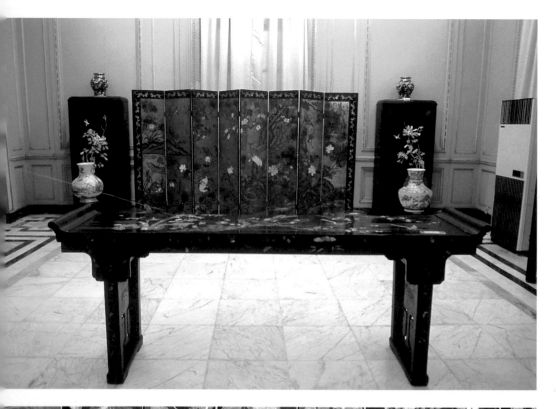

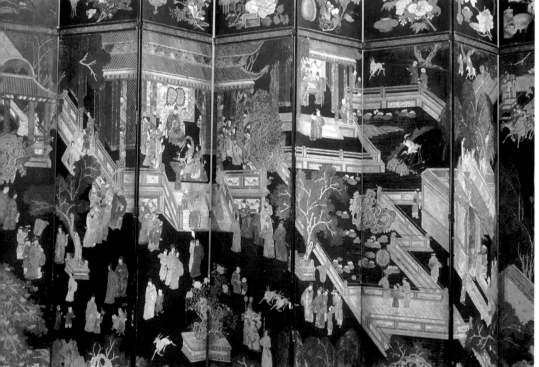

La foto reúne las piezas más valiosas del Salón de Lacas Orientales. En primer término, la mesa laqueada con incrustaciones en nácar y malaquita. Al fondo, el biombo de Coromandel, del siglo XVII, escoltado por dos libreros con adornos de hueso y marfil.

Detalle de uno de los biombos expuestos en el mencionado Salón.

y motivos orientales, y en el centro de la misma, se ha ubicado un escritorio japonés del siglo XIX, de madera de cerezo, engalanado con motivos vegetales tallados. Encima de esta mesa se exhiben dos candeleros de jade chino del siglo XVIII. Del mismo período es la alfombra persa que cubre este aposento, donde son notables dos peceras de gres vidriado de la era Ming.

Entre las colecciones con que cuenta este museo hay que mencionar el excelente y variado muestrario de cerámica china de diversos estilos y épocas. Esto permite a la institución realizar exposiciones transitorias con piezas de civilizaciones que poseen un valor intrínseco reconocido por la crítica artística y la historia. La abundancia de objetos facilita al museo la labor de ofrecer contrastes estilísticos, usos y técnicas empleadas en la elaboración de las piezas. En el caso específico de la cerámica china, (zona de ancestral tradición en la creación de porcelana y loza) el museo consigue dotar a la muestra de una interpretación global en tanto podrá ofrecer al público una muestra exhaustiva que enseñe los procesos de elaboración de las piezas y su valor artístico.

La cerámica tiene un origen muy antiguo en China. La industria de la porcelana se desarrolló aquí sobre la base de yacimientos de feldespato y caolín de extraordinaria calidad. El despegue se inició durante las dinastías Wei, Jin y las del Norte y del Sur, entre los años 220 al 589; pero es con la dinastía Song (960-1279) que la pasta finísima de la porcelana se impone y se embellece con hermosos motivos decorativos. Con el reinado de Ming la delicadeza de esta manufactura ya no pudo ser superada, aunque luego se impondría la moda de la policromía. De esta última etapa el Museo de Artes Decorativas de La Habana guarda un vaso amarillo con tapa adornada en jade blanco. También posee una curiosa pieza del reinado de Kangxi (1644-1722), quien fue el segundo emperador de la dinastía Qing. Ésta consiste en un vaso cubierto por decoraciones con flores de loto y garzas representados con singular realismo,

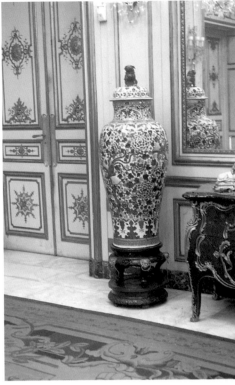

Este gran vaso de porcelana china del período Qienlong del siglo XVIII escolta la cómoda fabricada por Simoneau para el castillo Sceaux bajo los cánones del Rococó.

Zona del Salón Principal inspirado en el estilo Rococó. El mobiliario recorre los tres estilos artísticos que imperan durante el siglo XVIII: Regencia, Rococó y Transición.

Los cuatro biscuits *de la mesa central del Salón Principal son del siglo XVIII y fueron elaborados por Bachelier.*

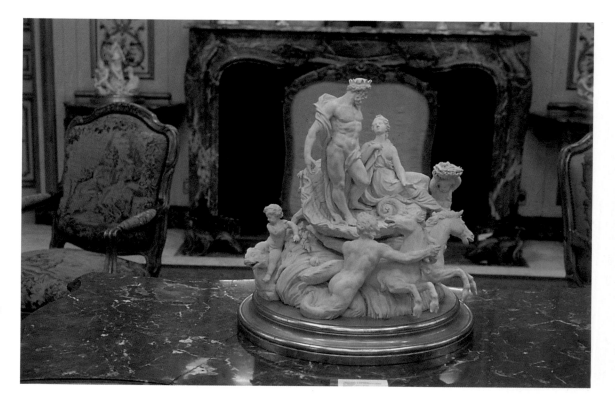

El Salón en el que se exponen piezas y moblaje de baño se inspira en el estilo Art Dèco. Las opalinas francesas ocupan un lugar destacado en la exhibición.

además de una flor de loto negra que es muy rara de encontrar sobre esta clase de porcelana.

El Salón de Baño Principal del museo está decorado al estilo Art Dèco. Aquí se recopilan diferentes objetos de tocador fabricados en plata, cristal y porcelana. Algunas de las opalinas francesas exhibidas salieron del taller de René Lalique y otras de Bohemia. Las piezas de opalina se impusieron en el gusto decorador francés desde finales del siglo XVIII hasta principios del XIX. Se fabricaban de color turquesa, rosa, verde o del blanco lechoso que se puso de moda durante el Directorio, y a partir de 1813 comenzaron a incluirse motivos decorativos.

Por último, tendremos que recorrer el Salón Ecléctico, que como su conciliador nombre indica, acopia y exhibe objetos procedentes de diversos estilos y países. Son notables los asientos fabricados por John Henry Belter, la lámpara estilo Imperio y el tocador del ebanista cubano Santa Cruz.

El Museo Nacional de Artes Decorativas de La Habana merece una visita. Recorrer sus salas, repletas de color, elegancia, arte e historia es toparse con un manantial de sensaciones. La belleza estética se conjuga aquí con el valor artístico, y la mezcla resulta sencillamente atrayente. Como todo en la galería seduce, la única precaución que deberá tomarse al traspasar el umbral de la puerta será llevar consigo una buena carga de paciencia y haber cancelado todos los planes posteriores. Y es que probablemente podría quedarse más tiempo de lo previsto admirando las colecciones, obligado por la hermosura de las piezas.

Mesa abatible de original diseño que se halla en el Salón Baño Principal del museo.

Rincón del mismo Salón, que recrea una de las habitaciones más difíciles de decorar en las viviendas.

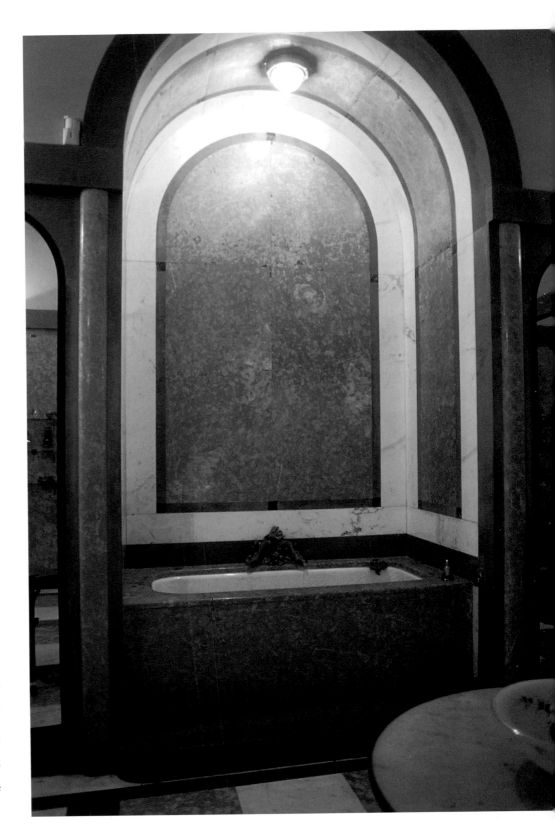

AUTOS ANTIGUOS

LA HABANA

Como si de un homenaje se tratara a todos aquellos cubanos que aún hacen posible la circulación de automóviles de las décadas del cuarenta y el cincuenta por las calles habaneras, existe en La Habana Vieja un Museo de Autos Antiguos. Obviamente no es éste el propósito de la institución, sino la exposición de vehículos singulares o curiosos, y de otros que fueron propiedad de personajes importantes de la política o el espectáculo.

La idea de abrir un museo con esta temática fue del historiador de la ciudad, Eusebio Leal Spengler, y se puso en práctica en la década del noventa del siglo XX. El sitio escogido en la capital no distaba mucho de lo que hoy es la entidad, pues se sabe que el local había ejercido funciones de cochera durante el siglo XIX. Aunque luego se había convertido en un almacén mayorista de ferretería, el destino volvió a transformarlo en un depósito de coches durante los años ochenta, según se ha conocido a través de las referencias dadas por el actual y único director que ha

existido en el museo, el ingeniero mecánico Eduardo Mesejo.

La pequeña colección de vehículos que constituye el Museo de Autos Antiguos de La Habana se encuentra en la calle Jústiz, precisamente en la esquina con Oficios. Jústiz es un callejón de sólo dos manzanas que comienza justamente en la antedicha calle de Oficios y termina en la de San Pedro, mientras Baratillo lo cruza. Fue una calle habitada por la nobleza habanera. Hoy sólo se conserva allí una de estas casas, propiedad casualmente de los que dieron el nombre a la arteria: los Jústiz. Actualmente el único testimonio que hace creer que la vivienda estuvo ocupada por Manuel José de Manzano y Jústiz, heredero del título de marqués de Jústiz de Santa Ana, y sobrino del primer titular, es la autobiografía de uno de sus esclavos, un negro ilustrado nombrado Juan Francisco Manzano.

Este callejón de Jústiz se llamaba antes San Ambrosio debido a que desembocaba en uno de sus extremos en el

En página siguiente, los vehículos más apreciados por el público que acude al Museo de Autos Antiguos son los fotingos. Adquirieron este nombre gracias a la cubanización del vocablo Ford, que se refiere a la marca del coche y que desembarcaron en La Habana en los primeros años del siglo XX para saturar las calles con el peculiar sonido de sus cláxones.

En un caserón antiguo de puertas desahogadas se encuentra el singular Museo de Autos Antiguos, en la intersección de Jústiz y Oficios en La Habana Vieja. Algunas piezas constituyen verdaderas reliquias de la industria automotor.

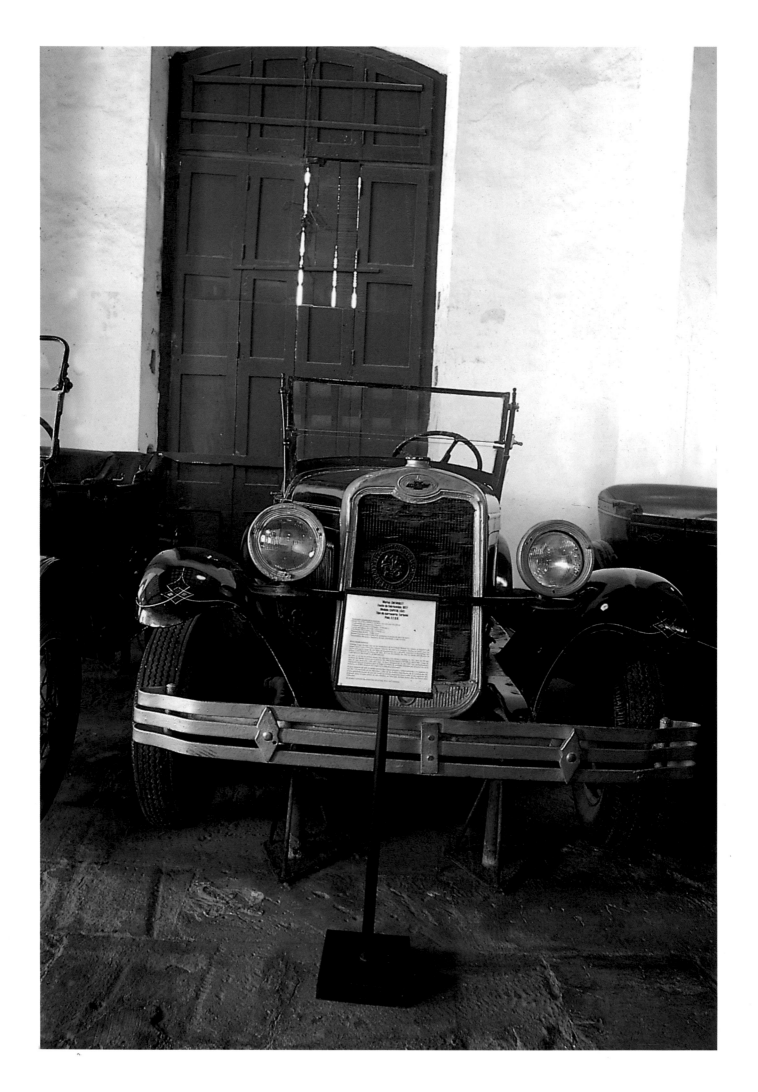

Colegio que bajo este nombre fundara, en las postrimerías del siglo XVII, el obispo de Cuba Diego Evelino de Compostela. La edificación donde estuvo este centro de enseñanza se halla todavía hoy en el lugar donde se mezclan las calles Jústiz y Oficios.

También la calle Oficios fue habitada por familias de abolengo. Se ha llegado a conocer hasta doce apellidos ilustres ave-cindados en ella. Debe su nombre a que a lo largo de la misma se instalaron una serie de comercios individuales. En aquella época se colocarían en la zona plateros, calafates, herreros y carpinteros, beneficiándose de la excelente vía de comunicación que esta calle ofrecía con el puerto. Durante la noche, Oficios se inundaba de quitrines y volantas que iban rumbo al Teatro Principal, la Alameda de Paula o

Este modelo de Chevrolet gozó de mucha popularidad entre la clase media cubana. Por un precio razonable se podía disfrutar de su elegante diseño y espacioso y confortable interior. Aún ruedan algunos como el de la imagen por las calles de las ciudades de la Isla.

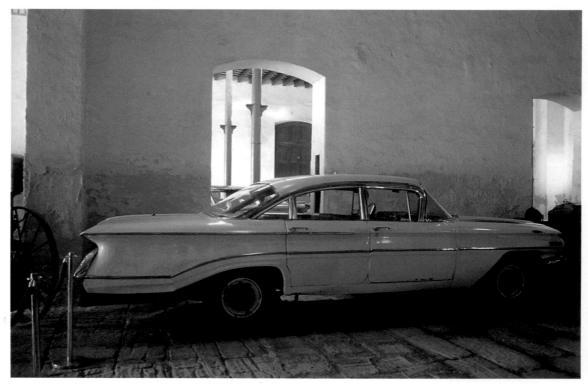

Un modelo biplaza de los más antiguos de la casa Ford proveniente de Norteamérica. Contemplarlo evoca las estampas de aquellas películas silentes de los comienzos del cine. Los faroles y guardafangos son los elementos más llamativos de esta clase de vehículo.

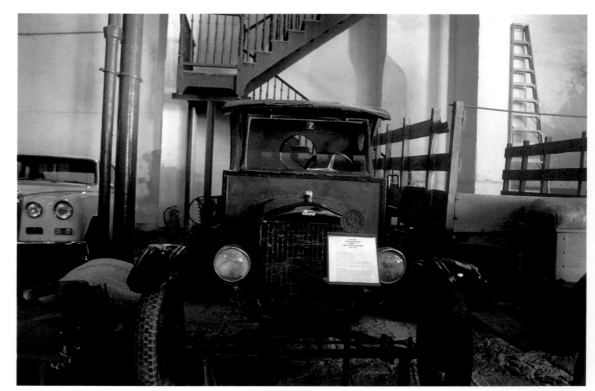

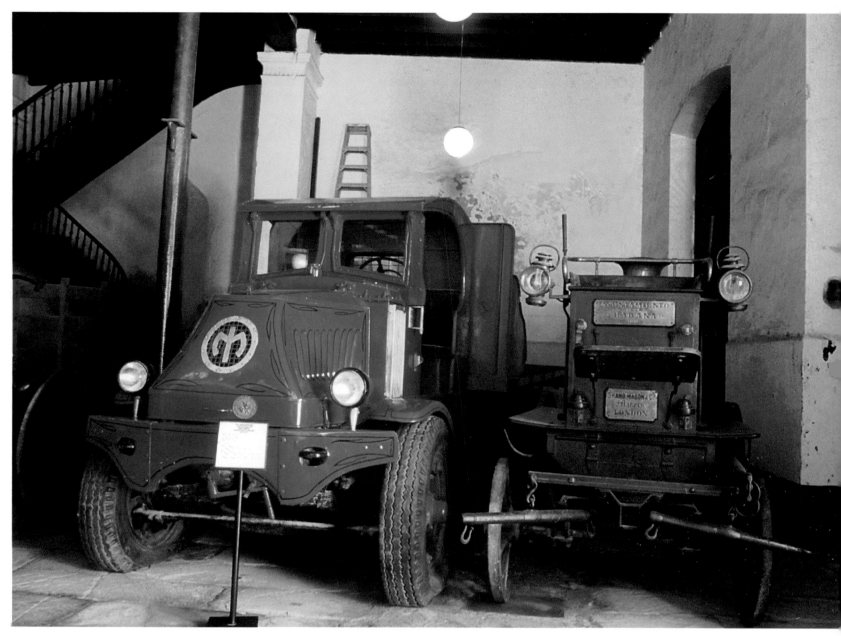

hacia la plaza de Armas, donde desembocaba por uno de sus terminales.

El transporte en la ciudad tuvo mucho que ver al principio con la pavimentación de las calles, amén del desarrollo de este medio en el decursar del tiempo. La calle Empedrado, por ejemplo, se denominó así debido a que fue la primera cubierta por chinas rodadas. Otro sistema de asfaltado, a la usanza de Rusia y Alemania, fue sustituir el empedrado por troncos arbóreos de grandes dimensiones, fundamentalmente el conocido bajo el nombre de quiebra hacha, por causa de su dureza. Ninguno de estos métodos dio buenos resultados. Otro que

tampoco surtió efecto fue el ideado por un ingeniero escocés llamado John L. MacAdam (1756-1836), cuyo nombre sirvió para bautizar esta clase de tillado. Así, el sistema MacAdam o macadán se puso en práctica en La Habana durante el gobierno de Miguel Tacón (1834-1838) en la calle Bernaza.

Los adoquines de granito cubrirían las calles habaneras casi en las postrimerías del siglo XIX, proporcionando al suelo la firmeza necesaria para que pudiesen transitar los nuevos medios de locomoción que sustituirían a los de tracción animal. Los trenes eléctricos o tranvías, llamados carritos por los habaneros, necesitaban

El camión todoterreno de color naranja está considerado como un vehículo especial dentro de la colección de autos antiguos. Junto a él se encuentra un carruaje londinense que perteneció al Ayuntamiento de La Habana.

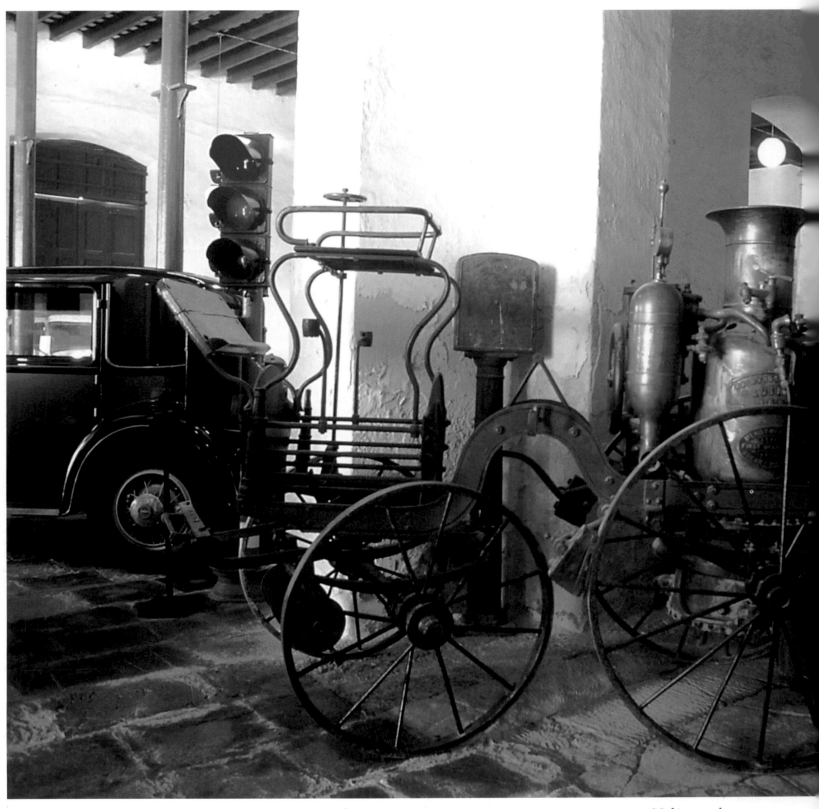

Coche bomba empleado por los bomberos durante el siglo XIX. La estructura se desplazaba tirada por caballos.

de unos rieles que tendrían que asentarse entre los duros adoquines que conformarían la definitiva pavimentación vial. Fue en 1901, con la primera intervención norteamericana (1899-1902), que se concedió la explotación del transporte público con estos coches eléctricos, a la empresa estadounidense Havana Electric Railway Company.

De esta manera, 39 líneas de tranvías que llegaron a los cuatro puntos cardinales de La Habana y su extrarradio sustituyeron a las volantas, calesas y quitrines, transformando la fisonomía peculiar de la ciudad intramuros, que hasta el momento había vivido sorteando el polvo levantado por los caballos airados.

Del paso de los trenes eléctricos por las angostas callejuelas de la capital de la Isla existen bastantes anécdotas. En muchas esquinas, los conductores de tranvías tenían que ejecutar verdaderas maniobras para impedir llevarse al encuentro las paredes de las edificaciones. Un documento del año 1904 refiere que la Orden Tercera de San Francisco había solicitado a Obras Públicas la demolición de una parte muy pronunciada del pórtico de la iglesia de San Agustín, ubicada en Cuba y Amargura. Los propietarios del templo temían que aconteciera una desgracia entre el gentío que lo abandonaba por la calle Cuba, donde los raíles estaban casi a ras de la acera.

En 1898 por primera vez las calles de La Habana se vieron recorridas por un automóvil. Hasta quince años más tarde, esta escena no se convertiría en algo cotidiano porque entonces arribaron los Ford a Cuba. Y lo hicieron para quedarse. Estos vehículos se convirtieron en los coches de alquiler de la ciudad, y gracias a su nombre comenzaron a denominarse vulgarmente fotingos. Uno de estos Ford de turismo estadounidenses, cuyo combustible era la gasolina, se expone en el Museo de Autos Antiguos de la Habana.

La colección consta en general de 29 automóviles, 4 camiones y un vehículo especial. Este último es un contenedor (llamado pipa en Cuba) todo terreno. La muestra abarca autos de los años 1905 al 1982. Y resultan curiosos el camión que según refieren estuvo realizando servicios por espacio de más de cien años; y la única limousina Daimler que ha existido en la Isla.

Se conserva un Cadillac que supuestamente perteneció a Alfredo Zayas, el cuarto presidente que tuvo la República de Cuba (1921-1925). Zayas fue el organizador del Partido Popular, también conocido como el de "los cuatro gatos". Como candidato del mismo salió mandatario en unos comicios que, al igual que los anteriores celebrados en la nación, se caracterizaron por una pródiga realización de fraudes. El gobierno de Alfredo Zayas precisamente no se distinguió por su honradez. Y quizá este

Uno de los automóviles que circularon por las calles habaneras se exhibe sobre unos soportes especiales para que el caucho de las ruedas no se dañe. Éste es más moderno que los conocidos como fotingos.

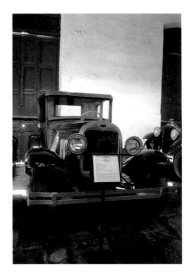

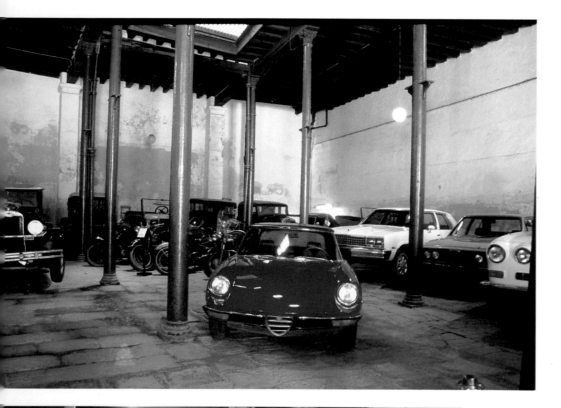

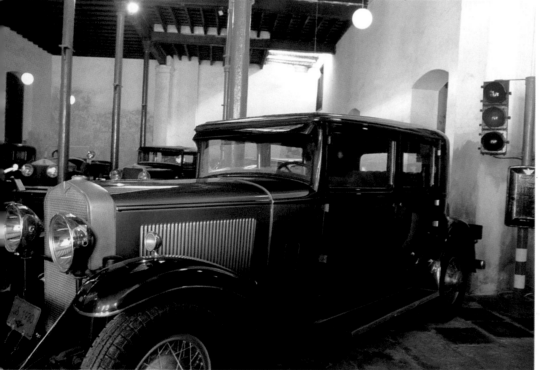

La colección del museo comprende los años 1905 a 1982. Los modelos y las marcas son variados, al igual que el origen de los vehículos.

Este hermoso ejemplar de 1930 en azul y plata se conserva impecable, lo que nos hace pensar que su propietario lo consideraba un objeto muy valioso.

Bárbaro del Ritmo. Este cantante y compositor, cuyo verdadero nombre era Bartolomé Moré (Santa Isabel de las Lajas, 1919-La Habana, 1963), está considerado uno de los más geniales artistas de la música popular nacional. Grabó discos con el Rey del Mambo, Pérez Prado; filmó películas y actuó exitosamente dentro y fuera de Cuba, fundamentalmente en México. La voz de Benny Moré recorría todo el registro vocal y con su manera singular de vestir, traje amplio y un gran sombrero, conseguía llenar todo el escenario con su presencia danzante. Ignoraba la técnica de dirección orquestal, pero fundó en 1953 una agrupación perteneciente al tipo jazz band a la cual añadió una batería cubana. Esta orquesta, conocida como la Banda Gigante de Benny, fue muy famosa en su tiempo y recorrió muchos países americanos.

También se guarda y exhibe el auto propiedad de Flor Loynaz del Castillo, hermana de la poetisa cubana y premio Cervantes de Literatura, Dulce María Loynaz del Castillo, donde paseara por La Habana el poeta español Federico García Lorca, en uno de sus viajes a Cuba. En este coche, Lorca se trasladó a una localidad ubicada a unos veinte kilómetros de la capital, Santiago de las Vegas, para recibir un homenaje y un banquete en el Centro de Instrucción y Recreo del poblado.

A la historia más reciente pertenecen los dos vehículos que empleaba una de las mujeres más queridas del proceso revolucionario cubano, Celia Sánchez Manduley. El museo atesora el osmobil y el jeep de plástico, este último el más aprovechado por su propietaria.

Aunque sucinta, la historia de la automoción en la Isla recogida en esos

sería uno de los motivos de lo perecedero que fue la asignación de su nombre a la calle O'Reilly, una de las mejores y más concurridas de La Habana Vieja desde finales del siglo XVI.

El único automóvil de este museo que no procede de Norteamérica es el que tuvo como propietario al gran cantante cubano Benny Moré, conocido por sus coterráneos por el cariñoso apelativo de El

ejemplares que transitaron las calles de La Habana en diversas épocas históricas, algunos conducidos por personalidades de relevancia, es curiosa y atractiva. Actualmente la sede del Museo de Autos Antiguos ofrece peligro de derrumbe, debido al precario estado de la estructura del inmueble. Esperemos confiados que la muestra pueda salvarse de cualquier desastrosa eventualidad, y que continúe por mucho tiempo más para disfrute y entretenimiento del público, que siempre encontrará instrucción ante piezas de este tipo.

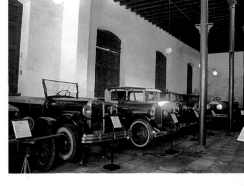

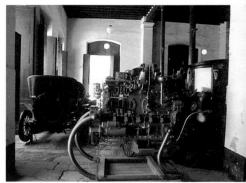

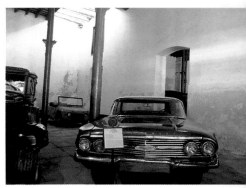

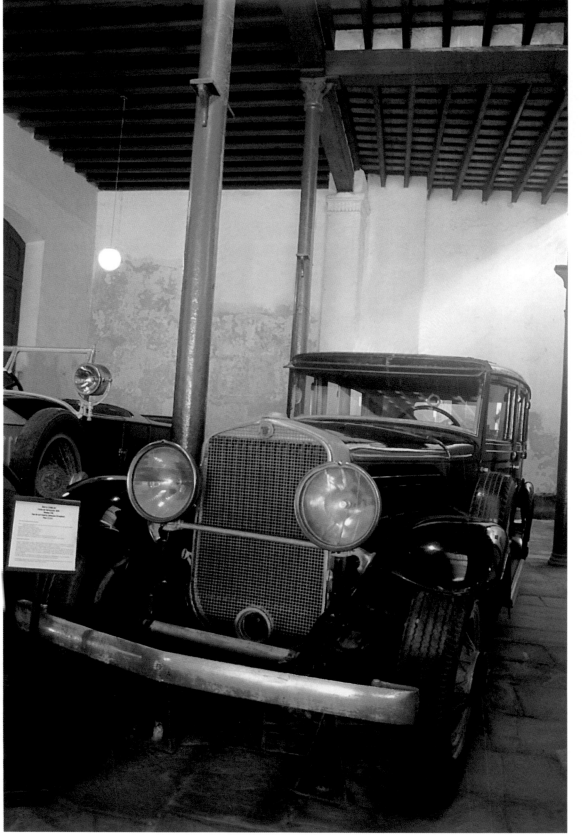

Perspectiva lateral del museo, donde se aprecia una hilera de coches antiguos.

Este motor constituye otra de las piezas museables que acapara la atención del público.

Otro de los ángulos del museo con una de las piezas de la colección.

Los faroles como enormes ojos abiertos, los guardafangos relucientes, la defensa pulida y brillante… Tal parece que va a relatarnos algunas de sus correrías de principios de siglo.

CASA NATAL DE JOSÉ MARTÍ

LA HABANA

El Museo Casa Natal de José Martí se encuentra en el antiguo número 102 de la calle de Paula, una de las más populares de La Habana intramuros. Esta arteria vivió una peculiar mezcla, la de algunos aristocráticos personajes habitantes de las ya desaparecidas mansiones lujosas que existieron allí donde Paula tropieza con San Ignacio, con los negros del más humilde barrio de Campeche, casi en su última porción. En esta calle estuvo ubicado el célebre Hospital de San Francisco de Paula, el primero que existió en La Habana y que albergó a mujeres desamparadas. También vivió en ella la conocida trovadora cubana María Teresa Vera.

En 1924 se fundó el museo en la que fuera la casa natal del Apóstol de Cuba, José Martí y Pérez. La vivienda fue edificada entre 1810 al 12 con argamasa y techumbre de tejas siguiendo el típico estilo colonial de entonces. La fachada, privada de adornos, es una pared recta con cuatro boquetes del mismo tamaño. Uno corresponde a la puerta y los restantes a una ventana baja y a las dos de la planta superior. Su angostura y sencillez de líneas han provocado que se la conozca como "la casita de la calle de Paula". Esta frase basta para reconocer que se trata del inmueble donde nació el Héroe Nacional de Cuba, uno de los hombres más importantes de las letras y la independencia cubanas.

Esta casa había sido propiedad del presbítero don Benigno Merino y Méndez. Más tarde fue adquirida por el monasterio de Santa Catalina de Sena. Una hermana de la madre de Martí y su esposo la alquilarían posteriormente, y la planta alta sería habitada por los padres del patriota, que vivió en ella casi hasta los cuatro años. En una de las dos habitaciones superiores, la que posee los ventanales a la calle Paula, nació José Martí un viernes 28 de enero de 1853.

En el año 1900 los emigrados cubanos colocaron en la fachada de esta casa una tarja para honrar la memoria del Maestro, así llamado por su excepcional presencia en las letras y el pensamiento

En página siguiente, *entrada al museo martiano. El busto del apóstol y la enseña nacional cubana son dos elementos presentes en todos los patios de los colegios de la Isla.*

"La casita de la calle de Paula..." Basta pronunciar esta frase para reconocer que se alude al inmueble donde nació el Apóstol de Cuba el 28 de enero de 1853.

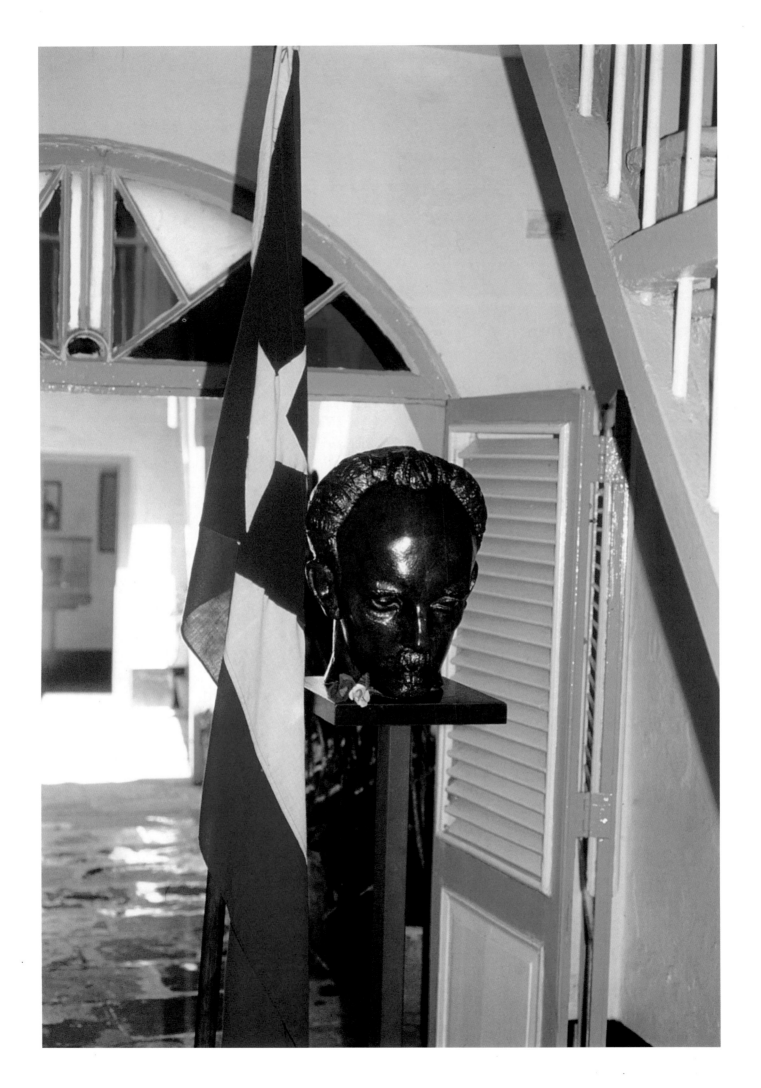

patriótico cubanos. A partir de aquel momento surgió la idea de obtener el inmueble en propiedad para donarlo a la madre de Martí. Gracias al apoyo popular la morada fue adquirida al monasterio por la cantidad de tres mil pesos en oro español. El contrato de compraventa en su cláusula quinta daba al dueño el derecho a alquilar la vivienda, circunstancia que aprovechó doña Leonor, que por entonces se encontraba a cargo de la crianza de 5 nietos huérfanos. Así el número 102 de la calle Paula fue morada de otros inquilinos, mientras la madre de Martí se trasladó a la casa de su hija Rita Amelia.

A raíz de la muerte de doña Leonor sus nietas continuaron cobrando el antiguo alquiler, hasta que el alcalde de La Habana procedió a desalojar la vivienda que luego se transformaría en la sede del actual museo. Tras largo tiempo clausurada, se acometió su restauración entre 1968 y 1975, que transformó algunos lugares de la casa, por ejemplo los suelos de la planta baja y del patio. El baño fue cerrado y la tapia que protegía el patio fue sustituida

Vista de una de las nueve salas de la casa-museo. Los documentos y fotos originales se conservan en el Archivo Nacional y la institución muestra fotocopias de los más importantes.

La galería iconográfica refleja una serie de imágenes de José Martí en distintas etapas de su fecunda vida.

por una reja. Los únicos suelos originales que actualmente se conservan en el edificio están en la planta superior.

Hoy la institución consta de nueve salas donde se exhiben documentos, muebles, fotos y objetos personales de Martí. Posee una galería iconográfica, una biblioteca, el aula y parque martianos, y otras dos áreas destinadas a conciertos, tertulias poéticas, representaciones escénicas o confe-

rencias. En este sentido, el museo realiza una labor cultural que se extiende desde el ámbito histórico hasta el artístico. Allí tienen lugar recordatorios de fechas históricas relacionadas con las guerras de independencia, conciertos por el día de la Cultura Cubana y juegos infantiles que estimulan la creación artística en edades tempranas.

En la planta alta de la casa, localizada en la misma habitación que ocupara

Vista de la parte trasera de la vivienda. Por aquí se accede al patio donde tienen lugar representaciones escénicas, tertulias poéticas o conferencias.

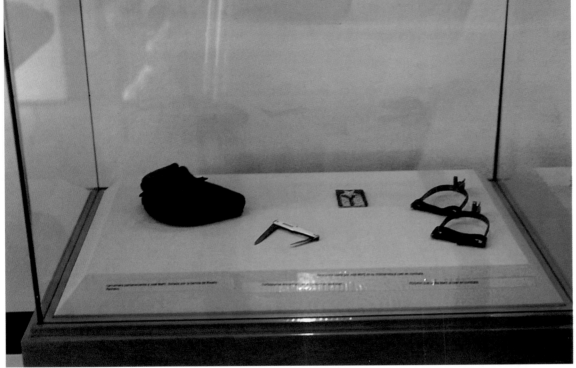

Algunos objetos vinculados a Martí se resguardan en el interior de esta vitrina. Cada elemento tiene una historia que lo convierte en una valiosa pieza museable.

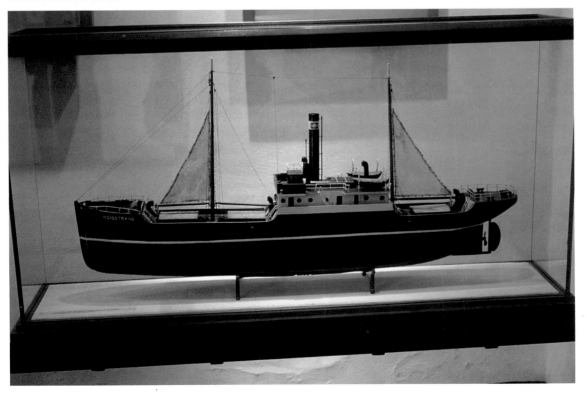

En la sala principal ubicada a la entrada de la casa-museo se encuentra la réplica del carguero alemán "Nordstrand", realizada de forma artesanal.

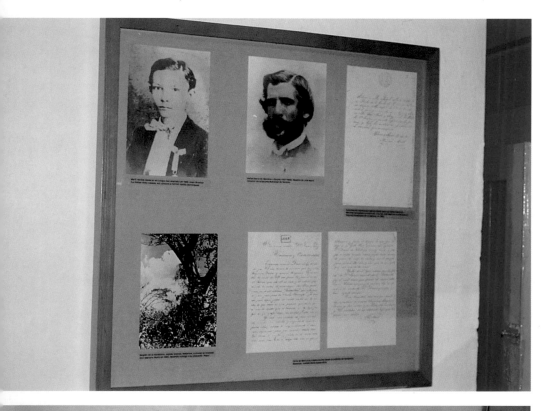

Arriba, *mural con una foto de juventud de Martí y de su idolatrado maestro, Rafael María Mendive.*

Abajo, *junto a la monografía sobre Guatemala escrita por Martí, se encuentra la leontina que obsequiaron al Maestro los alumnos de la Escuela Normal de ese país centroamericano.*

démico en el Instituto y la documentación que data de su estancia en el presidio de la isla de Pinos. Se incluye el grillete que usó durante su encarcelamiento, donado al museo por María Mantilla. La pieza más importante es la trenza de Martí.

La siguiente sala de la planta superior de la casa-museo colecciona documentos, fotos y obras escritas por José Martí. Puede apreciarse el álbum de fotos de su boda en México el 20 de diciembre de 1877 con Carmen Zayas Bazán. También se atesora aquí la primera edición de su mundialmente conocida *La Edad de Oro*.

Abajo el museo posee las siete salas restantes. Una rememora la etapa que siguió al fin de la guerra después de 1878, conocida como tregua fecunda. Aquí se encuentra la réplica del frac negro usado por José Martí por aquellos años, una maqueta de la tribuna donde pronunciaba sus discursos en el Liceo de Guanabacoa, la mesa que empleaba en el bufete de Miguel Viondi, y algunas fotos y documentos personales.

Otra de las salas de la planta baja llega hasta el fondo de la casa. Aquí pueden verse algunas piezas relacionadas con los viajes de Martí por tierras de Latinoamérica. Por ejemplo, los documentos de su estancia en Paraguay, la llave del colegio de Santa María en Caracas, Venezuela, y una traducción de la novela de Helen Hunt Jackson *Ramona*. Además se conservan las fotos y algunos objetos que pertenecieron a su hijo, José Francisco Martí, tales como el escapulario, una capa, un guante y un zapatico. También pertenecen a esta colección el poemario *Isamelillo* y el monograma de oro de la billetera de Martí.

También en los bajos del edificio se encuentra una quinta sala dedicada a la

Martí, se encuentra la sala dedicada a su infancia, adolescencia y juventud. Sobresale una escultura de bronce de doña Leonor, trasladada a Cuba por un habitante de las islas Canarias, donde aún existe una réplica de la estatua. Puede verse el árbol genealógico de la familia confeccionado en 1991 por J. Vicente Lam García, nieto de Amelia. En esta colección se incluyen objetos personales de Martí, su expediente aca-

etapa de la emigración que contiene el escritorio usado por Martí en su oficina de 120 Front Street, y la mesa de reuniones y escribanía del Consejo de Nueva York en Estados Unidos donde se redactaba el periódico *Patria*. Esta habitación exhibe un retrato original del Apóstol de Cuba realizado en óleo por el artista sueco Therman Norman. Se dice que fue para la única persona para quien Martí posó.

En la sexta sala, consagrada al Partido Revolucionario Cubano, se halla la pequeña bandera que Martí llevaba en su billetera, un sombrero que le regalaron unos amigos latinoamericanos durante un homenaje, tinteros y plumas que utilizaba para escribir su extensa obra literaria, dos bonos originales de la organización partidista y una bandera cubana que el propio Maestro regalara en 1884 a doña Agustina Gambi. Aquí también se exponen las condecoraciones que la institución museística ha recibido. Se destaca la Réplica del machete de Máximo Gómez.

Restan la sala elegida para enseñar una maqueta de la vivienda, la de exposi-

ciones transitorias también en esta planta inferior, y la principal que se ubica justamente a la entrada del museo. Esta última posee aquellos elementos relacionados con la caída en combate del patriota el 19 de mayo de 1895 en Dos Ríos, antigua provincia de Oriente. Pueden verse las espuelas que usaba en el momento de su muerte y la cartuchera donde llevaría el revólver que poco sabría usar, porque José Martí era más hombre de ideas que de acción. Precisamente en esta zona del museo existe una reproducción simbólica sumamente curiosa del arma que le perteneció.

A la calle Paula, donde se encuentra este museo en el 314 moderno, se la ha denominado Leonor Pérez en honor a la madre del Apóstol. A ella escribiría en una ocasión:

"Usted se duele en su amor de mi espíritu de sacrificio. ¿Y por qué nací de usted con un espíritu que ama el sacrificio?…

En aquella pequeña casita azul y blanca de la antigua calle de Paula están atrapados los años de uno de los hombres más grandes que ha dado la isla de Cuba, José Martí y Pérez.

En otra de las salas de la planta alta del museo se conserva este ejemplar del periódico Patria Libre. *La prensa fue una de las armas que Martí empleó con enorme inteligencia para la defensa de las causas justas.*

En la misma habitación de la planta alta que ocupara Martí puede verse el árbol genealógico de la familia. Fue confeccionado en 1991 por un nieto de Amelia, la hermana del Apóstol que murió a los 87 años y que donó buena parte de las piezas exhibidas en la institución.

CASTILLO DE LA FUERZA

LA HABANA

En página siguiente, *uno de los ángulos del castillo, erigido por las autoridades españolas durante el siglo XVI para proteger a esta colonia denominada, desde tiempos inmemoriales, la Perla de las Antillas.*

Detalle de la fortaleza habanera donde se encuentra el Museo de Armas. El Castillo de la Real Fuerza es una de las fortificaciones más antiguas de toda la América hispana.

El Museo de Armas ubicado en el Castillo de la Real Fuerza fue abierto al público en el año 1977 para conmemorar los cuatrocientos años de la erección de esta fortaleza española, considerada actualmente una de las más antiguas de toda la América hispana. La muestra abarca la evolución de la técnica del armamento militar hasta finales del siglo XIX, con magníficos ejemplares cubanos y extranjeros.

Este museo pertenece a los llamados de vieja planta, porque se ha instalado en un edificio nacido para una función ajena a la museológica.

Aunque el sistema de asignar capacidades expositivas a construcciones realizadas para otros fines trae problemas en muchos casos, en éste en particular no ha habido lugar para el eclecticismo, debido a que el escenario se adecua a la naturaleza de las colecciones. Quizá los actuales visitantes al museo no conozcan que este fuerte estuvo destinado a servir como almacén de pólvora y pertrechos bélicos en el primer tercio del siglo XVII. Es como si la famosa espiral histórica de la filosofía marxista hiciera algunas jugarretas, retrotrayendo a la actualidad determinados momentos del pasado.

Lo cierto es que existen algunos monumentos históricos cuyas proyecciones artísticas (arquitectónicamente hablando) bien pueden ser útiles si consiguen compatibilizarse con funciones culturales. En el Castillo de la Real Fuerza se expresa quizá, con total firmeza, una automática compenetración entre el contenido y el continente, debido a que las colecciones guardan una relación muy estrecha con el objetivo para lo que fue creado el edificio. Tal simbiosis dota a las piezas de legitimidad y fuerza intrínseca. Y esto se revierte en el museo, constituyéndose en una galería de indudable interés y atractivo, lo cual es vital en estos instantes de competitividad entre las entidades museológicas.

Como La Habana estuvo sometida desde los albores del siglo XVI a constantes ataques de corsarios y piratas, la Corona

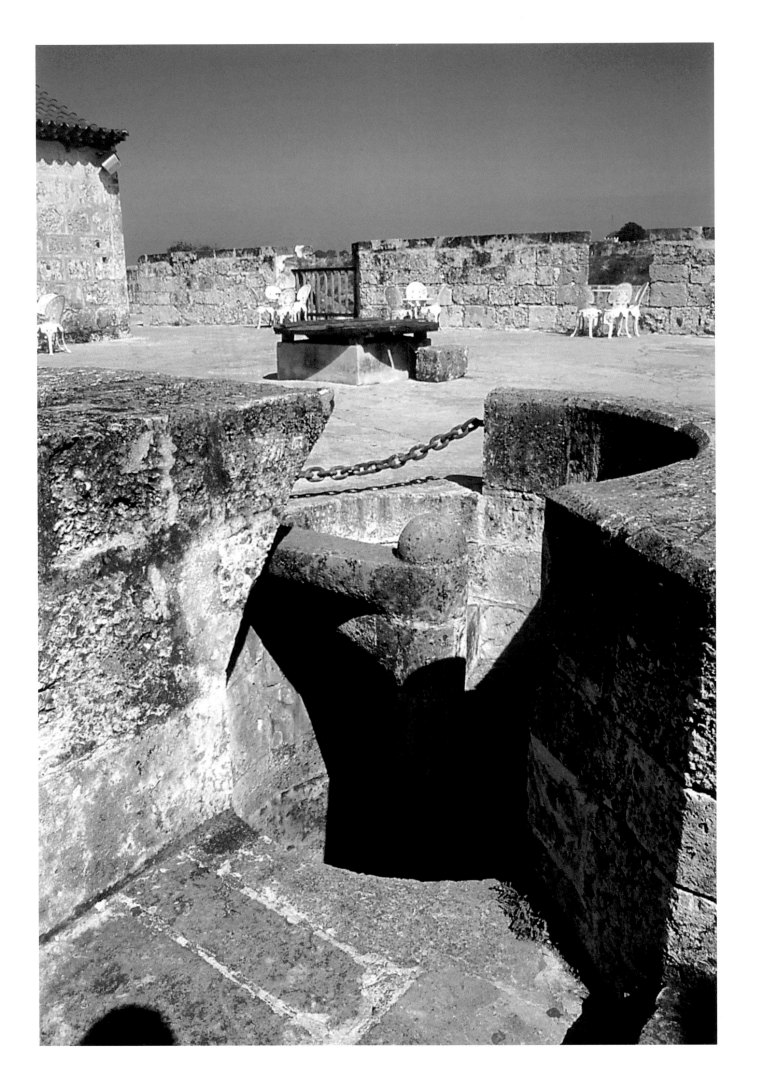

El puente levadizo que permite el acceso al fuerte parece que nos guía la mirada hacia las fachadas de los edificios que miran al litoral de La Habana, desafiando eternamente al salitre.

Parte de la colección del Museo de Armas. A la derecha puede verse el Cristo de La Habana, una de las tres estatuas más grandes del mundo dedicadas a Jesús, colocada a 79 metros sobre el nivel del mar.

no tuvo otra alternativa que proteger a esta colonia de ultramar, abatida por la terrible e imparable plaga de filibusteros de todas las nacionalidades que habitaban las aguas del Caribe. La construcción de fuertes dio como resultado el primer Castillo de la Real Fuerza, o también llamada La Fuerza Vieja, concluida en el año 1544 al precio de cuatro mil pesos que el entonces gobernador de La Habana, Hernando de Soto, entregó a Mateo Aceituno. Era un fuerte de planta cuadrada de 157 pies de lado, 6,5 de grosor y 37 de alto.

Se cuenta que en 1555 el célebre corsario francés Jacques de Sores recibió el soplo de un prisionero contándole que en la fortaleza no había más de quince soldados como guarnición. El filibustero ocupó el fuerte sin ninguna dificultad, aunque existe otra versión que alude como único factor importante en la rendición, lo mal edificado que estaba. El hecho definitivo fue que Jacques de Sores exigió un rescate que superaba en siete veces el dinero que

Mateo Aceituno había cobrado por construir aquel castillo, y como el gobernador Pérez de Angulo no quiso doblegarse a las peticiones del corsario, se atrincheró con unos 13.000 hombres en la vecina localidad de Guanabacoa. La respuesta a su actitud sería el incendio de todas las casas de madera cubiertas con hojas de palma que por aquellos tiempos existían en la capital de la Isla.

La Fuerza Vieja quedó maltrecha y fue reparada entretanto se erigía una sustituta, por lo que sus paredes permanecieron en pie hasta 1582. Según criterio del gobernador Diego de Mazariegos, la nueva fortaleza sería levantada en un sitio más apropiado que la primitiva, un terreno que se hallaba ocupado por varias casas cuyo propietario era el acaudalado Juan de Rojas. En 1558 comenzaron las obras que concluyeron en 1577, o sea, veinte años más tarde. Se ha escrito en relación con la lentitud que caracterizó a esta labor constructiva, que al término de la misma ya se había

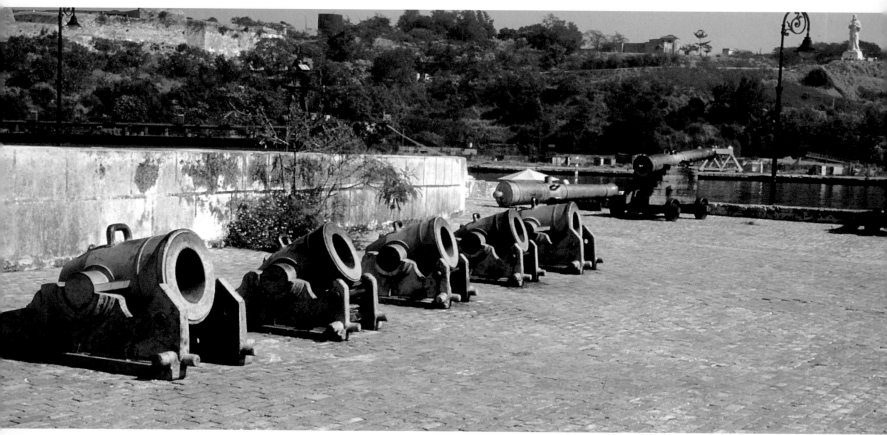

esfumado el interés estratégico que había exigido su fabricación.

Es comprensible entonces que durante el siglo XVII el fuerte se utilizara como residencia del gobernador de turno, y posteriormente se convirtiera en almacén de pólvora y pertrechos. Sin embargo, la mole cúbica constituía un elemento a tomar en cuenta si se presentaba la alternativa de repeler un ataque enemigo. La fábrica poseía los elementos más importantes que se tomaban en cuenta en edificaciones de esta naturaleza en la Europa renacentista. Según describía su estructura

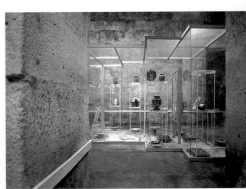

Las colecciones de cerámica de la institución ofrecen aspectos diversos del entorno habitado por el hombre.

Serie de cajas de embalaje que ocupan un ángulo de una de las salas expositoras.

Perspectiva de la sala donde se exhiben piezas de cerámica dentro del Museo de Armas.

La entrada a una escalera de caracol labrada en la piedra en primer plano. Al fondo, una puerta coronada en arco resguarda una de las estancias inferiores del Castillo de la Real Fuerza.

el historiador de la arquitectura cubana, Joaquín E. Weiss: "forma un cuadrado de poco más de treinta metros de lado con baluartes triangulares en cada uno de sus ángulos, muros de sillería de seis metros de ancho y unos diez de altura, cubierta terraplenada sobre bóvedas de cañón –primeras en las construcciones habaneras– y un amplio foso formando un trifolio."

La bahía y el puerto habaneros flanqueaban la plataforma del Castillo de la Real Fuerza. En realidad esta plataforma logró la amplitud necesaria para cobijar ocho piezas de artillería, tras algunos años de reformas, pues la primitiva tenía dimensiones muy mermadas. Este propósito se materializó a principios del siglo XVIII, cuando el ingeniero valenciano Bruno Caballero tuvo a su cargo la ejecución de una buena cantidad de obras constructivas destinadas a proporcionar al fuerte una plaza de armas de 34 varas por 21, con laterales de dos líneas de cuarteles. El resto de las reformas del edificio consistió en la creación de habitaciones para el gobernador que volvería a residir en el castillo, para el cuartel de infantería y caballería, para almacenes, cuerpo de entrada, caballerizas y sala de armas.

El Castillo de la Real Fuerza tuvo varias utilidades, como se vería luego. Constituyó la primera sede de la Biblioteca

Vista de la entrada al Castillo de la Real Fuerza. Encima de la puerta principal se observa el escudo de armas, una de las mejores tallas heráldicas de La Habana cuya fabricación se ubica en el siglo XVI.

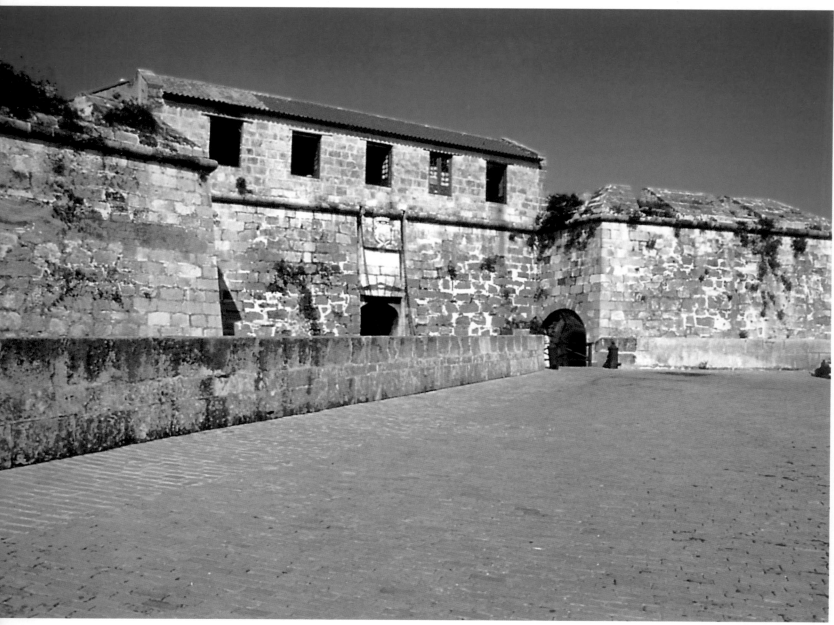

Nacional fundada en 1901, con la recién estrenada República de Cuba. Luego esta institución fue trasladada hacia la antigua Maestranza de Artillería, localizada en las calles Cuba y Chacón, pero cuando este edificio fue demolido, la Biblioteca fue restituida a la antigua fortaleza en 1938, donde permaneció hasta la década del cincuenta del siglo XX, cuando pudo ser inaugurado el edificio que hoy la cobija en el barrio de plaza de la Revolución, en la capital.

Además de la interesante colección que atesora el Museo de Armas del Castillo de la Real Fuerza, hay que mencionar el escudo de armas que se halla en la parte superior de la entrada principal. Constituye una de las mejores tallas heráldicas de La Habana y la más antigua, cuyo origen se ubica en el siglo XVI. Otra pieza digna de elogio es la pequeña estatua de bronce con figura de veleta, considerada desde hace mucho el símbolo de la ciudad. La Giraldilla se halla colocada en la cúspide de la torre cilíndrica de observación, edificada en fechas recientes en comparación con el resto del fuerte, sobre el baluarte noroeste. La grácil figura es una obra del primer tercio del siglo XVII y se atribuye a un escultor que trabajó en la Isla entre 1607 y 1647, conocido por el nombre de Jerónimo Martín Pinzón.

El patio interior de la fortaleza. Al fondo, recortada contra el cielo, el símbolo de la ciudad de La Habana coronando la torre de observación del castillo.

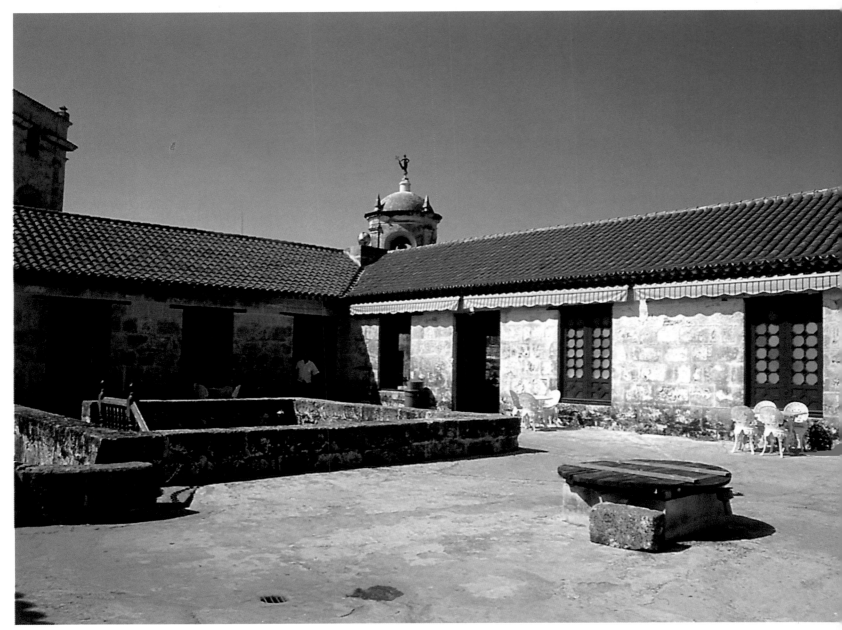

CIENCIAS NATURALES FELIPE POEY

LA HABANA

En página siguiente, *el Museo de Historia Natural se localiza en el número 61 de la calle Obispo, frente a la plaza de Armas en La Habana Vieja. Brinda tres exposiciones permanentes y otras transitorias sobre la naturaleza cubana y vida y obra del sabio que da nombre a la institución, Felipe Poey.*

En el Museo de Ciencias Naturales de La Habana el plato fuerte lo conforman los innumerables ejemplares de animales embalsamados oriundos de diversas regiones del mundo. Para los jóvenes, esta institución representa una fuente inagotable de aprendizaje.

El Museo de Ciencias Naturales se fundó el 26 de mayo de 1964 en el edificio del Capitolio Nacional, impresionante monumento inspirado en el de Washington, con una cúpula de unos 90 metros de altura. Esta construcción se inauguró en La Habana en el año 1929 para hospedar a las Cámaras de Representantes y del Senado, pero en la actualidad es la sede de la Academia de Ciencias y hasta hace poco tiempo, la del museo que lleva el nombre del sabio cubano Felipe Poey. En 1999 esta institución fue trasladada hacia un inmueble en la calle Obispo, frente a la plaza de Armas, donde reabrió sus puertas después de algún tiempo sin exhibir sus colecciones.

La naturaleza de las colecciones de este museo lo convierten en el más importante del país en su especialidad. La entidad también tiene por norma efectuar actividades docentes y científicas, en coordinación con dependencias afines tanto cubanas como del resto del mundo. Otra característica que lo distingue es la constante actualización de la información que ofrece, gracias al rigor con que trabajan los investigadores que colaboran con el mismo y los adscritos a la institución.

El Museo de Ciencias Naturales Felipe Poey consta de varias salas dedicadas al Universo, donde hay expuestos ejemplares disecados de distantes regiones del orbe; salas dedicadas al origen de la vida, entre las que destaca la de Antropología General y el repertorio de arqueología indocubana; y salas donde se muestran especies de la flora y fauna autóctonas de la Isla.

El nombre que lleva este museo corresponde a uno de los sabios más ilustres de Cuba. Felipe Poey (La Habana, 1796-1891) fue uno de los fundadores de la Academia de Ciencias Médicas, Físicas y Naturales, en 1861. Su temprana afición por el estudio de la vida de los peces lo condujo a la clasificación de un centenar de nuevas especies y sus estudios ictiológicos le posibilitaron realizar su obra *Ictiología cubana*, que contiene

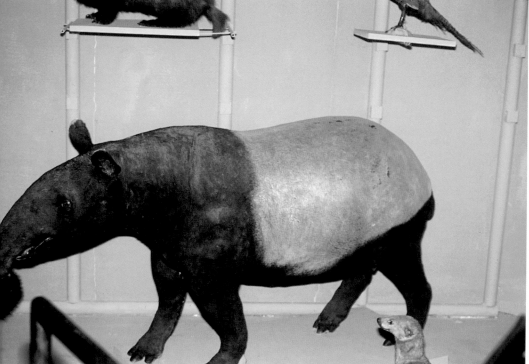

Arriba, una de las tres exhibiciones permanentes de esta institución, que incluye además: la historia de la vida y la tierra; y mamíferos, aves y reptiles de diversas zonas del mundo.

Abajo, este mamífero paquidermo americano se caracteriza por tener el hocico en forma de trompa. Se conoce como tapir.

contra de las ideas de moda en relación con este tema.

Este hombre realizó sus estudios primarios en Francia, país de procedencia de su padre. A los ocho años de edad regresó a La Habana e ingresó en el Seminario de San Carlos y San Ambrosio, de donde salió en 1820 con el graduado de Bachiller en Derecho. Su vida estuvo siempre marcada por su agudo interés por las ciencias naturales, y cada rincón del Jardín Botánico de La Habana conocía ya su imagen de observador empecinado. En 1822 obtuvo en Madrid el doctorado en Leyes, para complacer los deseos de su fallecido padre. Después de vivir en Cuba por espacio de varios años, donde trabajó y constituyó una familia, regresó a Francia en 1826 para hacer públicas sus investigaciones. Allí fundó, junto a otros colegas, la Sociedad Entomológica de Francia.

Entre sus obras relevantes pueden citarse la *Centuria de lepidópteros de la Isla de Cuba*, editada en francés; la antes mencionada *Ictiología cubana; Geografía de Cuba y universal*, de 1840; la obra en dos tomos *Memorias sobre la historia natural de la Isla de Cuba*, publicados en La Habana entre 1851 y 1861, e ilustrados con dibujos realizados por Felipe Poey y por uno de los litógrafos más famosos de La Habana de entonces, Federico Mialhe, autor de dos dibujos y de toda la impresión del libro. En esta obra vale la pena destacar el importante aporte que constituye para la teoría de la evolución de las especies los planteamientos de Poey sobre la supervivencia del manjuarí y los peces ciegos.

Aunque sería imposible mencionar en este trabajo todos los escritos realizados

las mil láminas dibujadas por el propio Poey. Durante una expedición por la costa norte del país encontró doce ejemplares de dos milímetros del insoportable jején, para su posterior estudio. También en la zona norte costera de Camagüey identificó como humana una mandíbula fósil, y este hallazgo de confirmación de la antigüedad prehistórica del hombre colocó al sabio en

por el sabio, haremos una excepción final con el manuscrito de la obra *Ictiología*, declarada como una de las más portentosas surgidas en el continente americano. Poey vendió este documento suyo a España, donde hoy se conserva en el Museo de Historia Natural de Madrid, y cuya copia obtenida por uno de los discípulos del maestro, el doctor Carlos de la Torre, se expone actualmente en la Academia de Ciencias de Cuba. Los restos del científico antillano se encuentran en la Universidad de la capital cubana, en el edificio que ostenta su nombre.

El Museo de Ciencias Naturales Felipe Poey posee un mural de trece metros que refleja el panorama de los orígenes de la tierra, el instante en que la materia orgánica se transformó en vida. Es una alegoría que ubica al espectador a unos 4.500 millones de años atrás. En la sala dedicada al comienzo de la vida hay grandes saurios a tamaño natural y la reproducción del cráneo de un tiranosaurio Rex. En cuanto a fósiles, existen las réplicas de un ave que vivió en el nordeste de China hace más de 120 millones de años, y de un pez con esqueleto. Se atesora asimismo el cráneo del antepasado marítimo de los cocodrilos contemporáneos. El espécimen exhibido en el museo poseía aleta caudal y medía entre 15 y 20 metros de extensión.

El ñandú de América del Sur es una de las aves corredoras de gran tamaño. A esta clase pertenece también el avestruz, el más típico de esta especie, que habita en manadas en las zonas áridas del continente africano. El ejemplar de la foto está en una de las salas del museo de historia natural.

El impresionante quelonio de la foto parece que tiene vida. La carne de estos reptiles es muy apreciada y el carapacho de especies como el carey es muy estimado para su empleo en bisutería.

Piezas curiosas de esta galería interminable de ejemplares terrestres y acuáticos lo son, por ejemplo, la vértebra y rama mandibular de una ballena azul, considerada el animal de mayor tamaño de la época de la evolución de las especies; y los molares de un mamífero terrestre que data de hace aproximadamente 20 millones de años, conocido como el perezoso gigante de las Antillas.

La Cuba selvática del siglo XV también tiene su sitio en el museo. En esta zona de la institución puede verse una mínima muestra del oro nativo de la Isla, aquél que persiguieron los conquistadores de manera enfermiza y por el cual fueron capaces de atrocidades de todo género.

El 5 por ciento de todos los protozoos, bacterias y algas del mundo se encuentra en Cuba. No obstante, la fauna de la Isla se considera pobre, debido a la ausencia de alces, leones, pumas, tigres, elefantes o hipopótamos... A excepción del jabalí y del ciervo en la provincia de Pinar del Río, la más occidental del archipiélago, y de la cebra salvaje en las islas de la costa norte, no hay indicios de fieras. En cambio, la península de Zapata, en la costa sur, está tan cuajada de cocodrilos que hoy está considerada una de las mayores reservas del mundo.

Al pie del escabroso macizo montañoso más alto de Cuba, la Sierra Maestra, existen saurios. Aquí y en otros sitios también pueden encontrarse iguanas y horrendos reptiles, cuyo único peligro reside en su fealdad. En la bahía de Cienfuegos hay una población abundante de pelícanos, que brindan un espectáculo casi artístico, con el colorido y la grácil figura de estas aves. Existen unas 300 clases de pájaros en la Isla, 900 especies de peces y unas 4.000 variedades de erizos de mar, moluscos y esponjas, además de la apetecida y cara langosta. Quizá los animales más famosos de la fauna cubana sean los monos y los loros, pero el más bello es el guacamayo. El más diminuto, aunque muy vistoso, el colibrí.

En el Museo Felipe Poey se exhiben dibujos de animales extinguidos desde hace millones de años, entre ellos está el de una lechuza de un metro de altura que corría tras sus presas dando zancadas. También se atesora el cráneo de un primate de un millón de años, hallado en Pinar del Río. De la fauna contemporánea hay una recopilación de reptiles, moluscos endémicos, murciélagos, y entre los insectos se muestra, como curiosidad, la colección de cucarachas con olores tan agradables como el de las almendras.

Entre las piezas museables procedentes de distantes y variados lugares del planeta puede mencionarse el oso, el búho blanco, un pingüino real con su cría, y el león marino que vivió en el Acuario Nacional de Cuba y respondía al nombre de *Silvia*. Todos estos ejemplares proceden de zonas polares. De Australia se exhiben un canguro, un koala y un ornitorrinco; de África, la hiena, un pelícano y un gorila; de Norteamérica, un mapache, un lobo y el oso gris; de Centro y Sudamérica, un oso hormiguero, el tucán, el ñandú y el tatú carreta o armadillo; y de Eurasia e Indonesia, la mangosta, el pavo real y la nutria, entre otros especímenes.

Vista del pabellón donde se exponen ejemplares disecados de Nueva Guinea en posturas muy naturales.

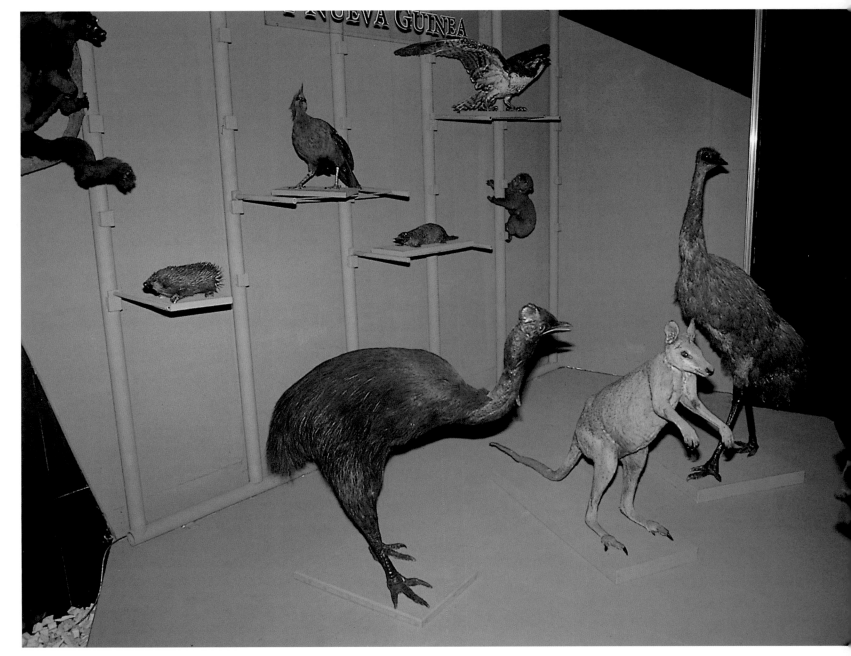

CIUDAD DE LA HABANA

LA HABANA

El Museo de la Ciudad está ubicado en uno de los complejos arquitectónicos mejor restaurados de La Habana Vieja, la Plaza de Armas. La explanada, denominada durante la primera mitad del siglo XVII plaza de la Iglesia por hallarse aquí la Parroquial Mayor de la ciudad, fue remozada en 1935 teniendo en cuenta cómo había sido en las pasadas centurias, según reflejo de antiguos grabados de la época. El edificio donde está instalado hoy el museo es una de las construcciones civiles más valiosas de la capital de la Isla y la culminación del estilo barroco cubano. Es conocido como el Palacio de los Capitanes Generales y fue la sede del poder colonial español en Cuba por espacio de un largo siglo.

Las colecciones del museo presentan una síntesis histórica de La Habana, y reproducen el espíritu de la colonia española. También hay espacio para las guerras por la independencia cubana. Se han recopilado armas; objetos de arte como bronces, platerías, porcelanas; mobiliario colo-

En página siguiente, placa adosada a la fachada del edificio con descripción de los hechos significativos vividos por esta construcción, una de las más vistosas de La Habana Vieja.

Agradable vista del patio del antiguo Palacio de los Capitanes Generales, hoy sede del Museo de la Ciudad. La escultura de Colón esculpida en 1862 personaliza este espacio desde hace más de un siglo.

nial; y sistemas de transporte, entre otras piezas de indudable interés.

La plaza de Armas, donde está enclavada esta institución pública, fue durante mucho tiempo el centro civil de una ciudad en ciernes, la villa de San Cristóbal de La Habana; y la construcción de edificios militares vendría a transformar su fisonomía y carácter. Pero la actual sede del Museo de la Ciudad (edificación civil con semblante de palacio) fue erigida a partir de 1776 bajo la dirección de uno de los mejores arquitectos de la capital, el coronel Antonio Fernández de Trevejos y Zaldívar, en compañía de otro colega capitalino, Pedro Medina. Fue mandada a hacer por orden del gobernador y capitán general marqués de la Torre, y continuadas bajo la administración de los sucesivos gobernadores: Unzaga, Troncoso y Ezpeleta. Cuando en 1790 arribó a la Isla el aspirante a regente, don Luis de las Casas, se instaló en un edificio todavía en obras. Los trabajos constructivos no concluyeron hasta 1834, fecha en que pudieron ser desalojados de la

cárcel que se localizaba en la planta baja los últimos delincuentes comunes. Las celdas libres fueron entonces alquiladas a pequeños artesanos, joyeros y sastres, cuyo ajetreo cotidiano transformó la faz de la plaza.

De esta última etapa constructiva, bajo la égida del general Tacón, datan las ampliaciones practicadas en las estancias dedicadas a la vivienda de los gobernadores. También fue restaurada la fachada hasta conseguirse la unidad arquitectónica que hoy por hoy ostenta el palacio. En los paramentos de la fachada principal destacan armoniosamente la distribución de las columnas superiores y la decoración que corona las ventanas.

El inmueble fue la sede del Gobierno de la Isla, del Cabildo por el acceso de la calle Obispo, y de la cárcel de la ciudad por

la calle Mercaderes. Fue residencia de todos los Capitanes Generales y sus familias hasta 1841, habiendo pasado por sus aposentos, durante 108 años, un total de 65 capitanes generales. Luego el edificio pasaría a ser Palacio de la Presidencia de la República, y cobijaría al Ayuntamiento de La Habana, después que se celebraran en sus salones los actos del fin de la colonización española en Cuba, en 1899, y la proclamación de la República, en 1902.

Muchos de los edificios de la segunda mitad del siglo XVIII imitan el semblante del antiguo Palacio de los Capitanes Generales. En Cuba, el barroco asistió a una primera fase llamada del barroco herreriano y a la siguiente designada barroco cubano. La segunda tuvo mayor profusión de elementos decorativos que aquella primitiva de la primera mitad del XVIII,

Panorámica de la fachada. Esta edificación está considerada desde el punto de vista arquitectónico como la culminación del barroco cubano. Se encuentra frente a la plaza de Armas.

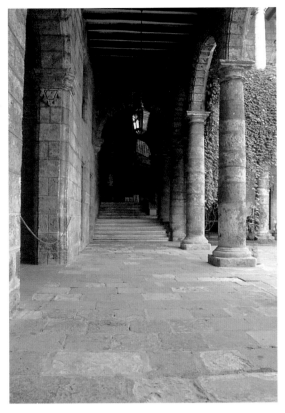

A la izquierda, *placas informativas, colocadas a la entrada, en una de las paredes del edificio.*

A la derecha, *vista de uno de los pórticos que circundan al patio central. Las arcadas sucesivas descansan sobre columnas coloniales.*

permeada por el modo de hacer del arquitecto Juan de Herrera, creador de los conventos habaneros de Santo Domingo y San Francisco. El mejor ejemplo de la segunda fase de este estilo lo encontramos en la construcción donde está el Museo de la Ciudad.

Delante de los soportales que están junto a la puerta principal del museo se han colocado unas campanas de algunos templos adjuntos a extintos ingenios azucareros. Más allá del portalón se conservaba una estatua de Fernando VII procedente de la plaza de Armas. El patio central se halla cercado por una galería en la planta superior, donde es perfectamente visible la regia sillería primitiva que descubrieron los últimos restauradores del edificio, los arquitectos Govantes y Cabarrocas, cuando en 1930 ordenaron quitar el repello a las fachadas interiores. Todavía se encuentra en este patio la escultura de Cristóbal Colón ejecutada en 1862 por el italiano J. Cucchiari, y colocada en este sitio en el mismo año. Aunque fue trasladada después

al Parque Central, el monumento se restituyó al patio del Palacio de los Capitanes Generales en 1875, donde permanece desde entonces.

Dos pinturas excelentes, asociadas a una historia casi inverosímil, aún se conservan en el Museo de la Ciudad. Se trata de un cuadro que refleja la llegada de Hernán Cortés a México y de otro que plasma el arribo de los puritanos a Plymouth. Ambas obras fueron iniciadas en 1880 por un pintor italiano refugiado en Cuba por razones políticas, nombrado Hércules Morelli. La fiebre amarilla minó su salud de tal forma que le causó la muerte, por lo cual las pinturas fueron concluidas por el artista español Francisco Sans y Cabot y el belga Gustave Wappers. Los cuadros representan la mortífera colonización española en oposición a la pacífica del cono sur americano. Otro cuadro histórico creado por el artista cubano Armando Menocal se atesora en el museo desde principios del siglo xx. Se titula *La Muerte de Maceo.*

El escudo de Castilla. La figura recuerda la época de dominación española en la Isla.

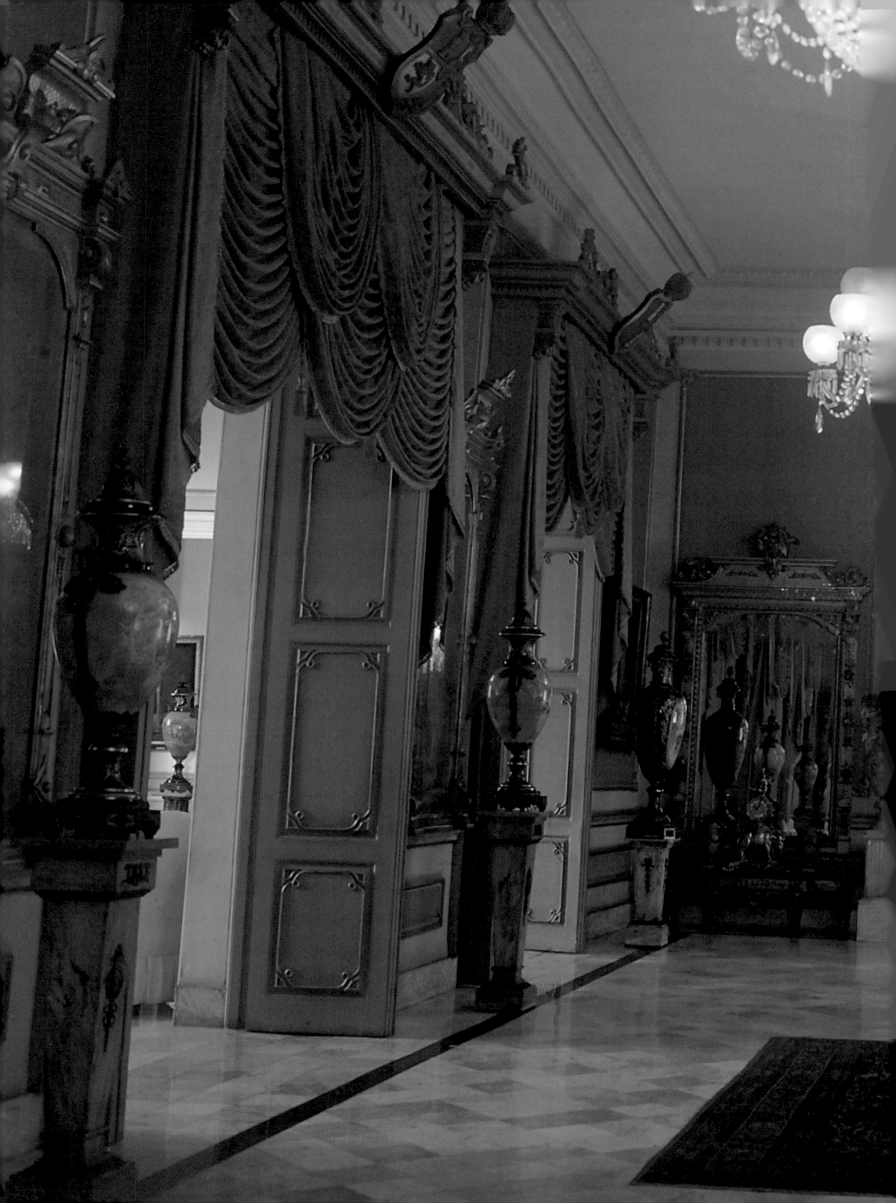

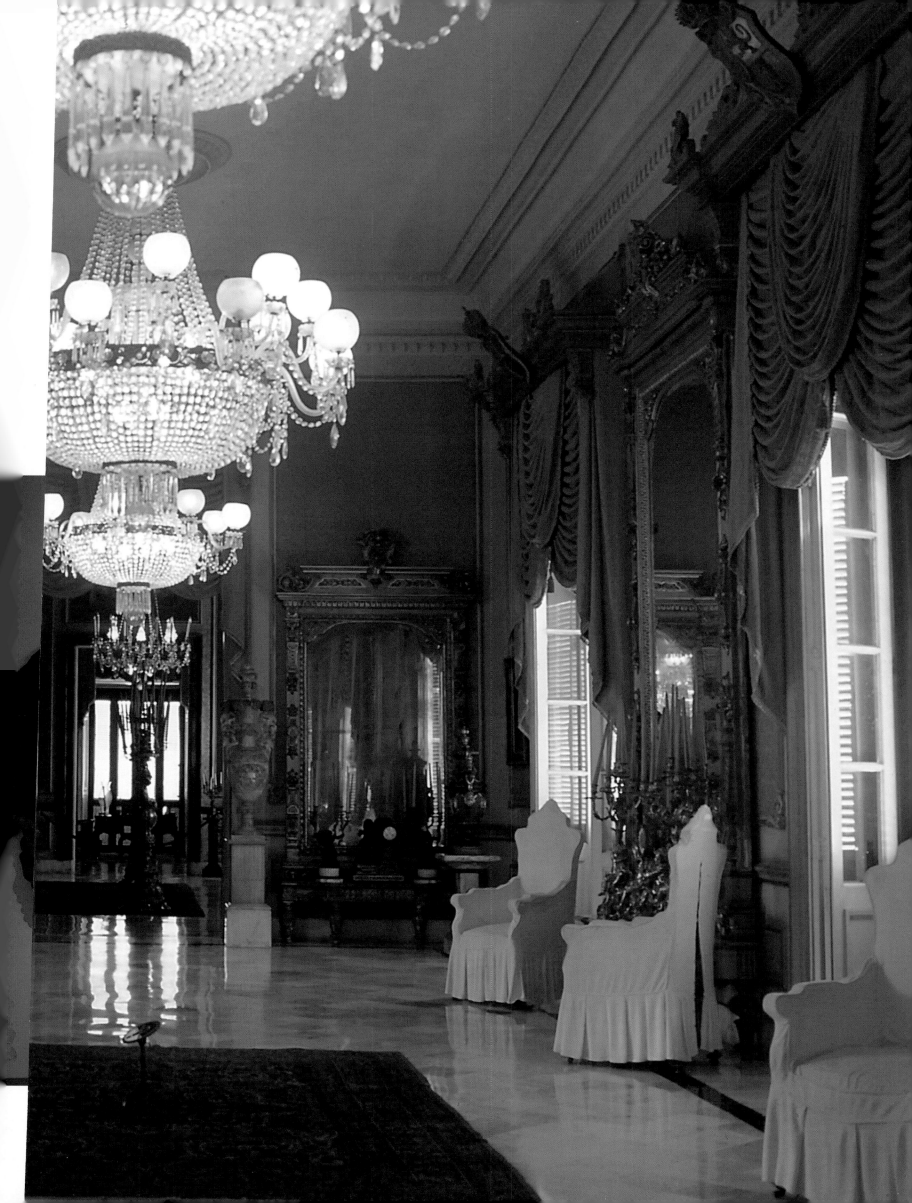

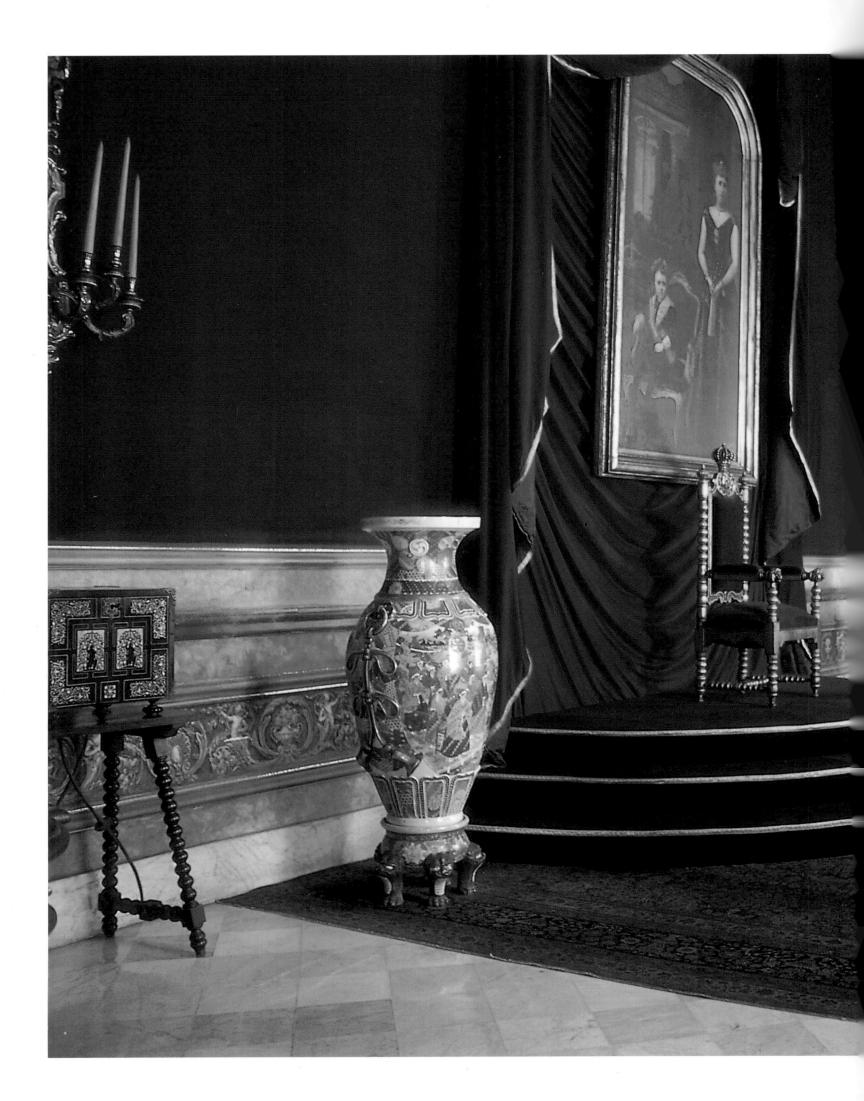

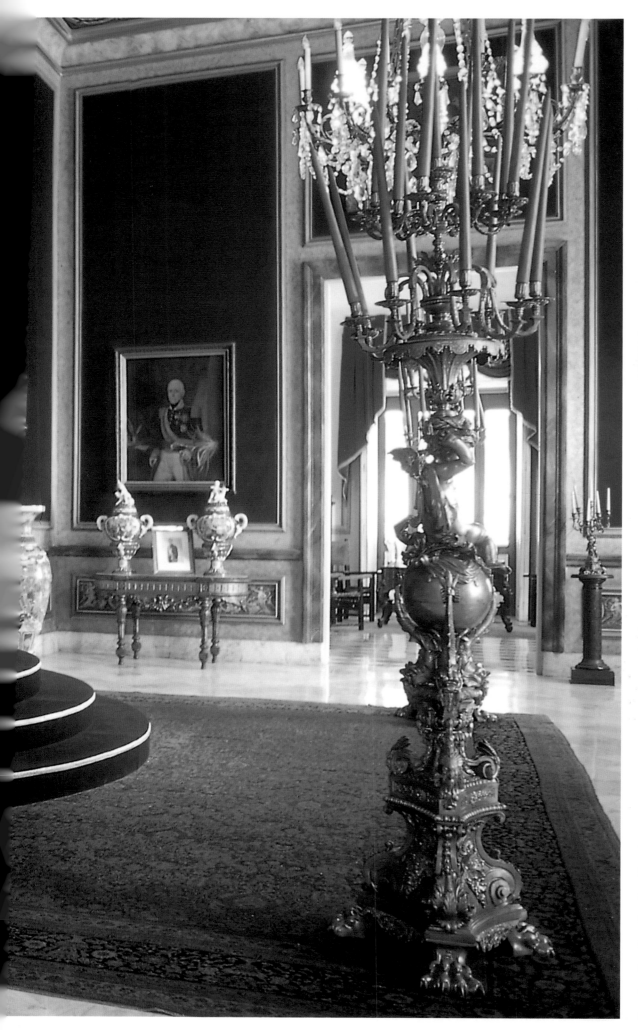

Arriba, *vista parcial de la sala donde se exponen medios de transporte de la época colonial. Se aprecia un quitrín lujoso y una silla de montar a caballo.*

Abajo, *carromato antiguo expuesto en la sala dedicada a los medios de transporte.*

Habitación del museo presidida por el trono real, construido para que fuera usado por el primer monarca español que visitara la isla de Cuba. Nunca ha sido empleado. El cuadro representa a Alfonso XIII y a su madre, la regenta María Cristina.

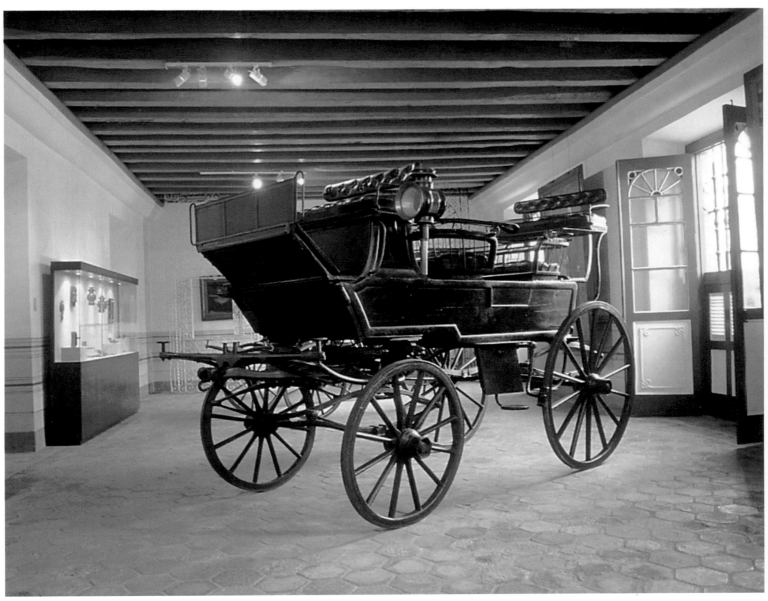

En medio de la sala, esta calesa exhibe todo su esplendor. Fue uno de los coches de lujo más usados por los acaudalados cubanos del siglo XIX.

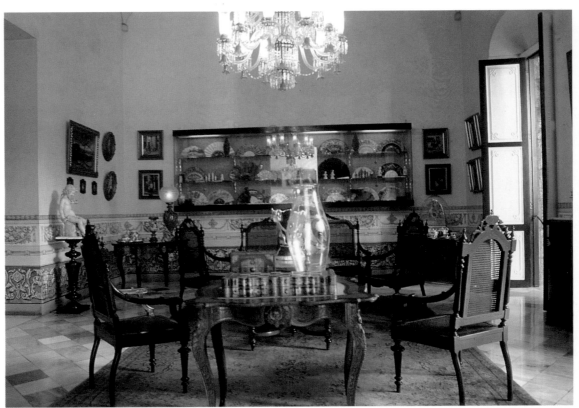

Réplica de una habitación decorada a la usanza del siglo XIX cubano. Al fondo, la vitrina exhibe una colección de abanicos decorativos, de gran aceptación entre la burguesía criolla.

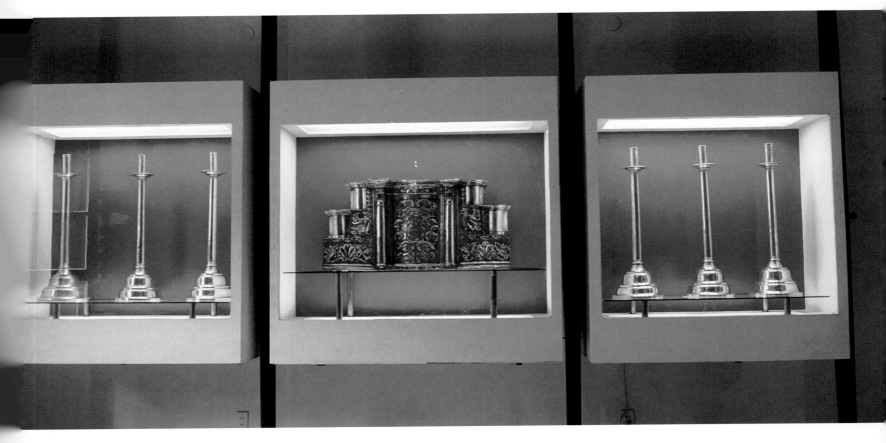

La Habana, llamado Espada por ser este el apellido de quien lo mandara a edificar, el prelado de Cuba desde 1802 Juan José Díaz de Espada y Landa (1756-1832). La construcción de campos santos generales de uso obligatorio, alejados de las poblaciones urbanas, fue una de las medidas sanitarias que personalizaron el episcopado del obispo Espada. El primero, además de encontrar la oposición de algunas fuerzas, se encontró con una inicial ausencia de fondos, resuelta por el mismo prelado, cuando propuso que se destinaran a dichas obras los de la fábrica de la Catedral.

El comandante de artillería don Agustín de Ibarra escogió para la edificación del cementerio la huerta del hospital de leprosos de San Lázaro, construido durante el mandato del obispo Jerónimo Valdés, en los terrenos donados por don Pedro Alegret. El sitio, ubicado a extramuros de la ciudad, se hallaba en la caleta de San Lázaro, conocida anteriormente como la caleta de Juan Guillén. Estando ya asentados los cimientos llegó a La Habana la Real Cédula del monarca Carlos IV, que prohibía las sepulturas en los templos y ordenaba la erección de cementerios generales, de tal forma que las obras concluyeron en dos años, y la necrópolis Espada fue inaugurada en 1806.

Las calles de este cementerio estaban tapizadas por duras piedras de color pizarra, del tipo conocido como piedra de San Miguel. En cada esquina del rectángulo que constituía el campo se colocó un obelisco imitando jaspe negro, con una inscripción latina. Las bóvedas estaban incrustadas en larguísimas paredes de ladrillo, con cuatro pisos de nichos, algunos en forma rectangular y otros abovedada. Cada nicho se clausuraba con una losa, una vez introducido el ataúd.

Con el crecimiento de la ciudad, se impuso la necesidad de edificar nuevos y mayores cementerios en la periferia del núcleo urbano, por lo que el de Espada

Platerías. El objeto central es un sagrario procedente de la Parroquial Mayor de La Habana.

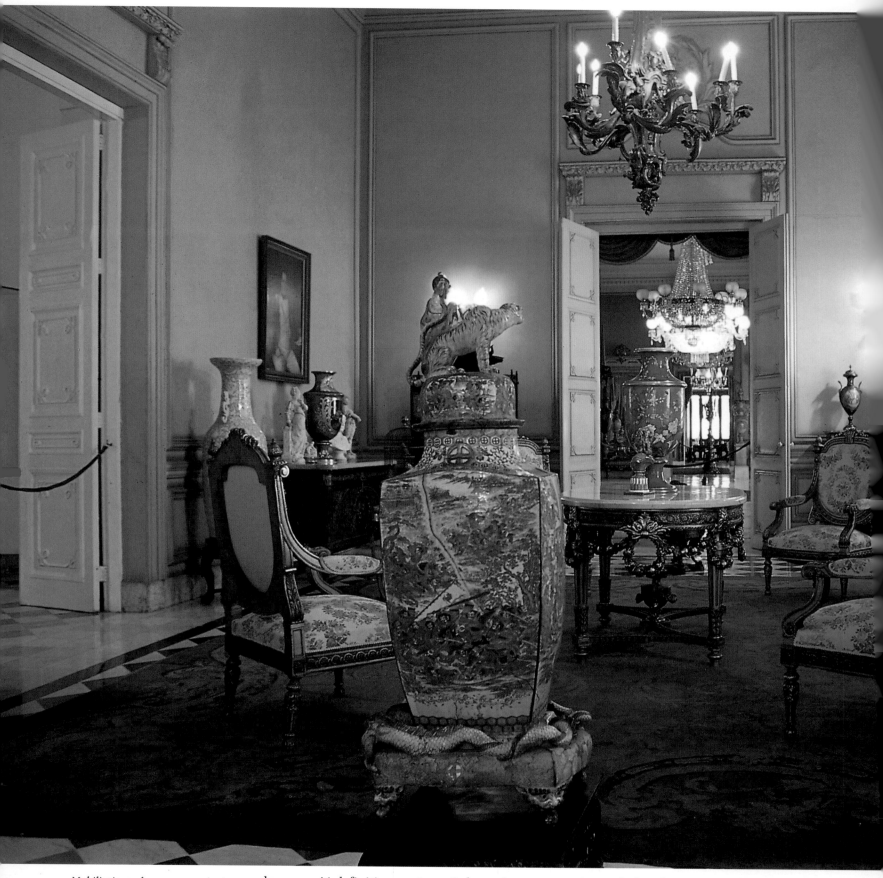

Mobiliario y adornos provenientes
de ricas familias cubanas.
La decoración refleja aquel afán
por atesorar bellos complementos y
el moblaje más elegante.

desapareció definitivamente un 3 de noviembre de 1878. Sin embargo, durante la década de 1920, mientras se acometían obras de urbanización en la zona, algunos de los mármoles desmontados serían donados o vendidos a personas adineradas de varias regiones de la Isla. Aún seguirían advirtiéndose las huellas de los nichos en restos de las antiguas paredes del cementerio todavía a finales de la década de 1940.

Otra sala del Museo de la Ciudad, tapizada por un gran dosel, conserva un

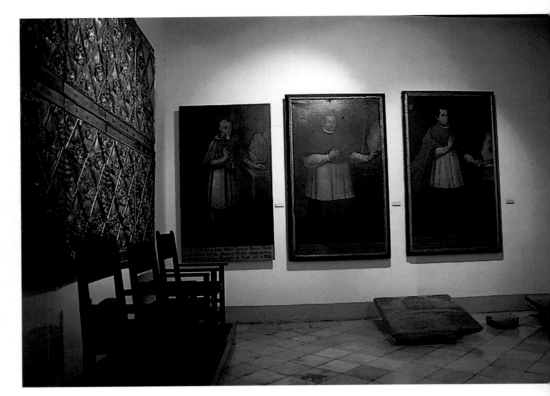

Vista de otra zona del museo. En la pared frontal se exhiben los cuadros de tres obispos.

trono dorado preparado para que lo estrenara el monarca español cuando visitara la Isla. El actual Rey de España, Juan Carlos Borbón, visitó Cuba en 1999 con motivo de la Cumbre Iberoamericana de La Habana, a la cual asistieron los jefes de

Estado y de Gobierno. Pero el primer soberano que pisó tierra cubana prefirió declinar diplomáticamente el ofrecimiento que el mandatario cubano Fidel Castro le hiciera de sentarse en este trono, jamás usado.

La institución situada en la calle Tacón entre Obispo y O'Reilly, en La Habana, custodia, además, una de las piezas escultóricas más populares y conocidas de Cuba, por ser el símbolo de la capital. Es La Giraldilla, una pequeña estatua de bronce del primer tercio del siglo XVII fabricada por el "artífice, fundidor y escultor" Jerónimo Martín Pinzón, quien laboró en la Isla entre los años 1607 y 1647.

Se desconoce el origen de esta pieza. El historiador Pérez Beato ha afirmado que la escultura representaba a la Virgen del Pilar, sin embargo, con respecto a este tema se ha tejido una leyenda asociada a un hecho histórico. Y es el que tuvo lugar a raíz de la partida del capitán general de la Isla Hernando de Soto rumbo a la Florida, para conquistar este territorio en 1539. Su mujer, doña Inés de Bobadilla, tendría que sustituir

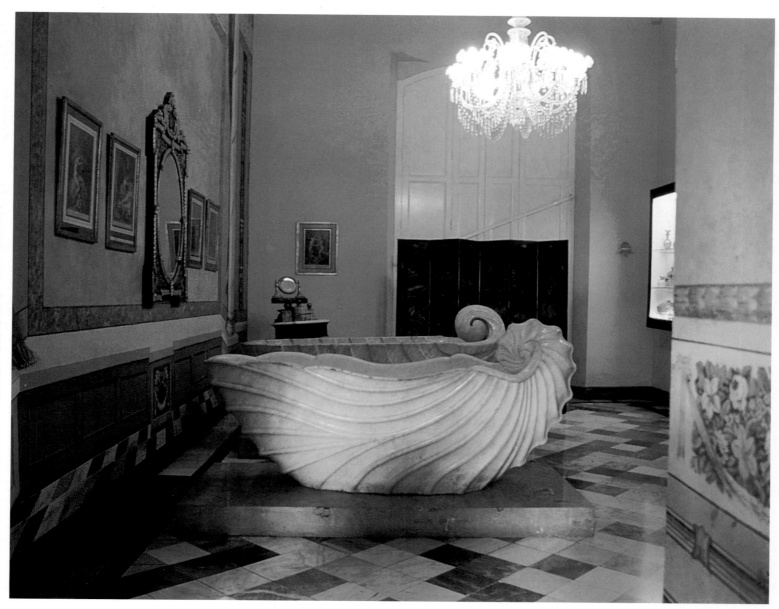

El Museo de la Ciudad posee una sala para exponer los muebles de baño empleados antiguamente.

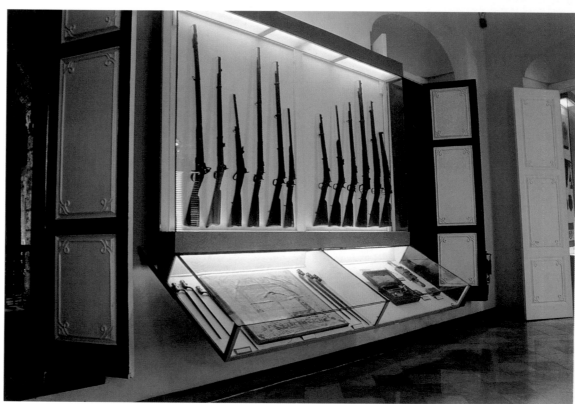

Armería. Otra sala de la institución recopila armamento militar utilizado durante las guerras por la independencia de Cuba.

a su marido en el ejercicio de sus funciones y sería la única mujer que ocupó el cargo de gobernadora en esta isla de las Antillas. La señora pasaba largas horas con la vista puesta en las aguas del mar, en el sitio por donde supuestamente, debía reaparecer su marido. Según la tradición, La Giraldilla es la representación de doña Inés.

La estatua fue colocada en lo más alto de la torre cilíndrica de observación, edificada sobre el baluarte noroeste del Castillo de la Real Fuerza, la primera fortaleza erigida por los españoles en Cuba (el fuerte que precedió a la actual construcción y que también se llamaría de la Real Fuerza) y la segunda más antigua de toda la América hispana. Un huracán que azotó la ciudad derribó La Giraldilla, y desde entonces fue reemplazada la original por la réplica que ahora se observa a la entrada del puerto de La Habana. La pieza ejecutada por las manos del artista Martín Pinzón, que ahora exhibe el Museo de la Ciudad, la podemos ver reproducida en las etiquetas del exquisito ron cubano de la marca Havana Club.

Perspectiva de otra de las zonas ambientadas del museo. Reproduce una sala de estar con típico mobiliario cubano.

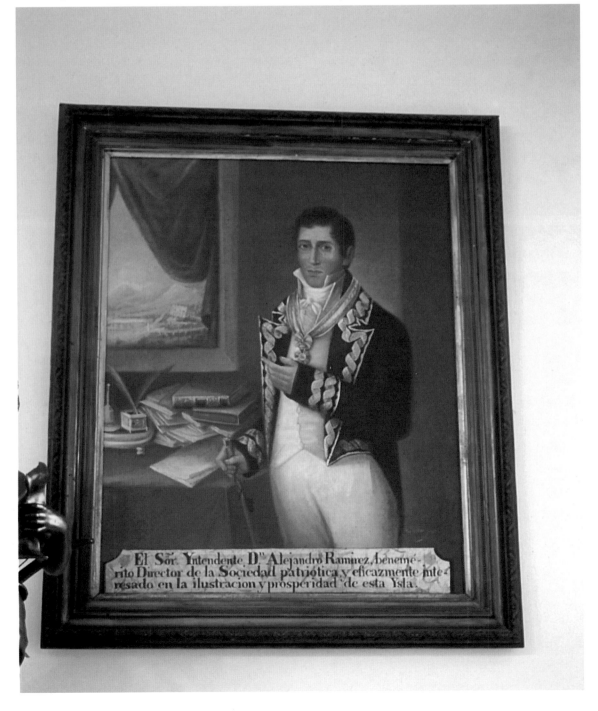

Uno de los cuadros de la extensa galería que cobija el museo; refleja la imagen de don Alejandro Ramírez, a quien debe hoy su nombre la Academia de Pintura de La Habana, "San Alejandro".

DANZA

LA HABANA

En el interior de un caserón amarillo con balcones, edificado en el barrio habanero del Vedado en 1922, se ha instalado recientemente un museo dedicado a la danza. Estas salas fueron abiertas al público el 6 de noviembre de 1998 por iniciativa de la famosa bailarina cubana Alicia Alonso y para conmemorar el cuarenta aniversario de la creación del Ballet Nacional de Cuba, que tantos éxitos ha conseguido en los escenarios de todo el orbe.

Ballet es un vocablo de origen francés. Se considera la representación escénica de danza y pantomima que se desarrolla a partir de un tema en particular y siguiendo los acordes de la música interpretada. Los italianos ostentan la paternidad de este fenómeno artístico que surgió durante el siglo XV en la vasta península de la parte central del Mediterráneo. Llegó a Francia de la mano de María de Médicis y su gran corte italiana, por la puesta en escena del Ballet Cómico de la reina, en 1571, creación de Beaujoyeux. En el país galo prosperó a partir del siglo XVII cuando

aparece en la palestra el coreógrafo Pierre Beauchamp (1636-1719), director de la Escuela de Danza. Pero, estando ya establecidas las bases del ballet romántico desde el siglo XVIII, la etapa más exitosa llegó hacia 1830 debido al empuje que le propinaran figuras como Carlota Grisi y María Taglioni. De esta época son los célebres *Coppelia* y *La sílfide*, de Leo Delibes y Adam, respectivamente.

Ocho años después de su creación en Francia, se estrenó en el Teatro Tacón de La Habana el ballet *Giselle*, bailado por la compañía de Los Ravel el día de San Valentín del año 1841. Durante todo el siglo XIX fueron muchas las compañías europeas que estuvieron actuando en escenarios cubanos, aunque se gestaba paulatinamente lo criollo en la danza, como lo demostró el estreno de una coreografía de Andrés Pautret titulada *La matancera*, con música del compositor negro Ulpiano Estrada, en el Teatro Principal de La Habana.

En 1931 se fundó en Cuba la Escuela de Ballet de Pro-Arte Musical, donde

En página siguiente, panorámica de la elegante casa del barrio habanero del Vedado, donde se encuentra abierto al público el Museo de la Danza, en Línea esquina a calle G. Expone vestuarios, documentos y pinturas.

Vista de uno de los cuadros de la copiosa galería con alegorías al ballet que posee el Museo de la Danza, en la ciudad de La Habana.

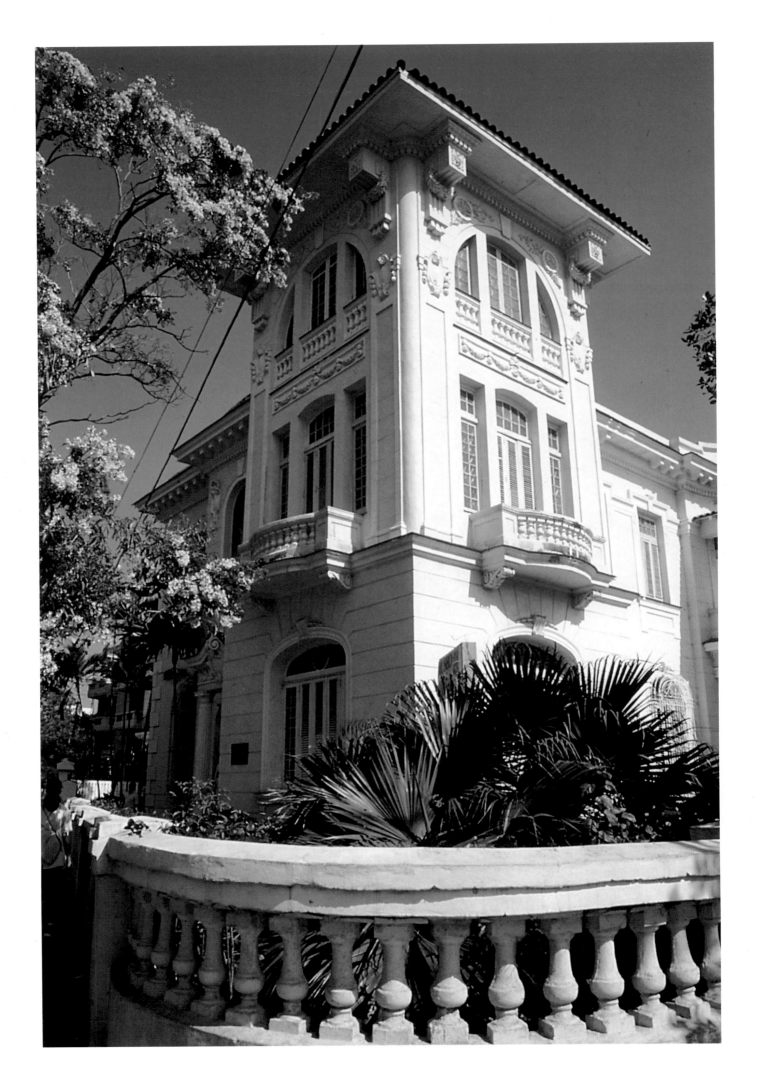

iniciaron sus carreras artísticas Alberto, Fernando y Alicia Alonso. En 1940 se estrenó *Dioné*, en el Teatro Auditorium que luego se llamaría Amadeo Roldán. Ésta fue la primera obra musical cubana escrita para ballet, creada por Eduardo Sánchez de Fuentes. La coreografía estuvo a cargo de Milenoff y el acompañamiento, por la Orquesta Sinfónica de La Habana, bajo la batuta del maestro Gonzalo Roig. Los bailarines principales eran Alicia y Fernando Alonso.

En 1948 Alicia fundó su propia compañía, que más tarde se llamaría Ballet Nacional de Cuba, mientras su marido Fernando Alonso, dos años después, creó su propio grupo danzario. En 1951 Alicia bailó *Fiesta Negra*, con música de Amadeo Roldán, en el Metropolitan Opera House de New York. A partir de este instante comenzó la imparable carrera triunfal del ballet cubano en los escenarios de todo el mundo.

El museo cubano brinda tres exhibiciones permanentes de vestuarios, documentos y pinturas, y expone grabados pertenecientes al famoso Teatro Tacón de La Habana, que formaban parte de la colección personal de Alicia Alonso. En general, consta de cinco salas expositoras. La primera pertenece al Romanticismo del siglo XIX, y cuenta con piezas del Ballet

Aspecto de una de las vitrinas que exhibe algunos objetos vinculados a las actuaciones de una de las compañías de danza presentes en la muestra.

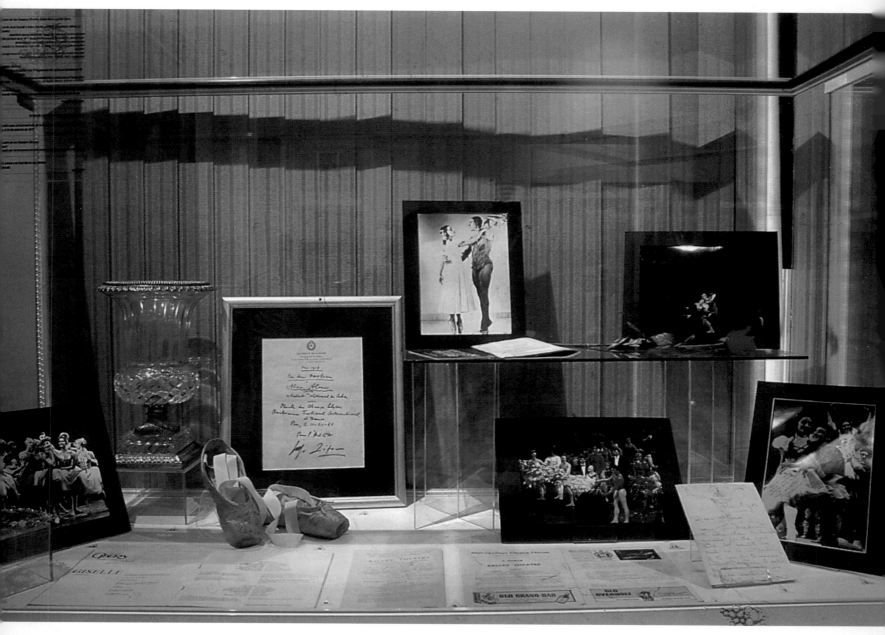

Ruso y objetos de Fanny Elsler, una de las grandes bailarinas de aquella centuria, cuyo debut en la Isla tuvo lugar el 23 de enero de 1841 en el Teatro Tacón.

Las paredes están tapizadas con paneles de fotos de bailarines de la época. En una vitrina se conserva una capa que perteneció a Anna Pavlova (1882-1931), una bailarina rusa de enorme popularidad que llegó a poseer su propia compañía, con la cual representó obras tan famosas como *Las sílfides* y *La muerte del cisne*. En 1909 trabajó con el célebre coreógrafo Diaguilev, quien despojó al ballet ruso del academicismo

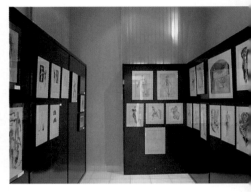

Arriba y abajo, *paneles donde se han colocado en una serie sucesiva de marcos los figurines de los trajes confeccionados para la representación de distintos ballets.*

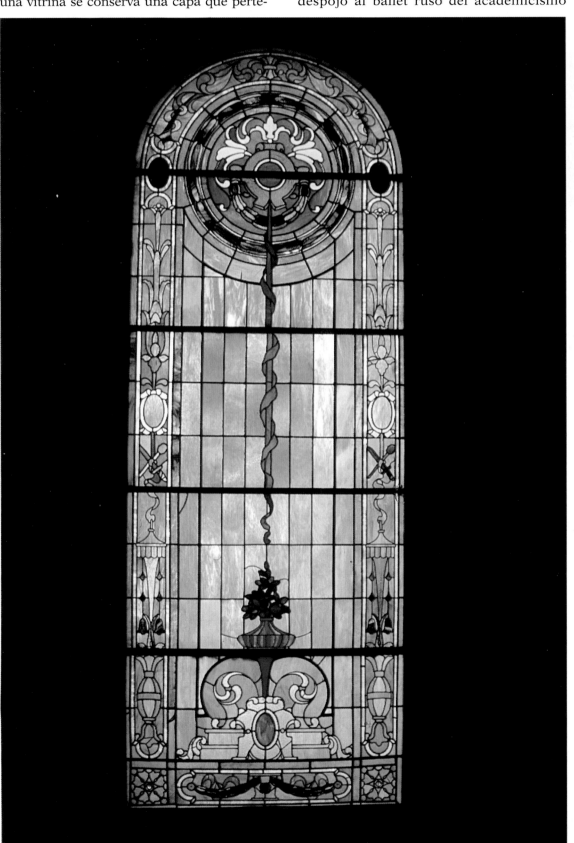

Detalle ornamental de la residencia. Esta variedad de vitrales formada por vidrios con dibujos coloreados se encuentra comúnmente en la decoración de las ventanas de muchas mansiones habaneras.

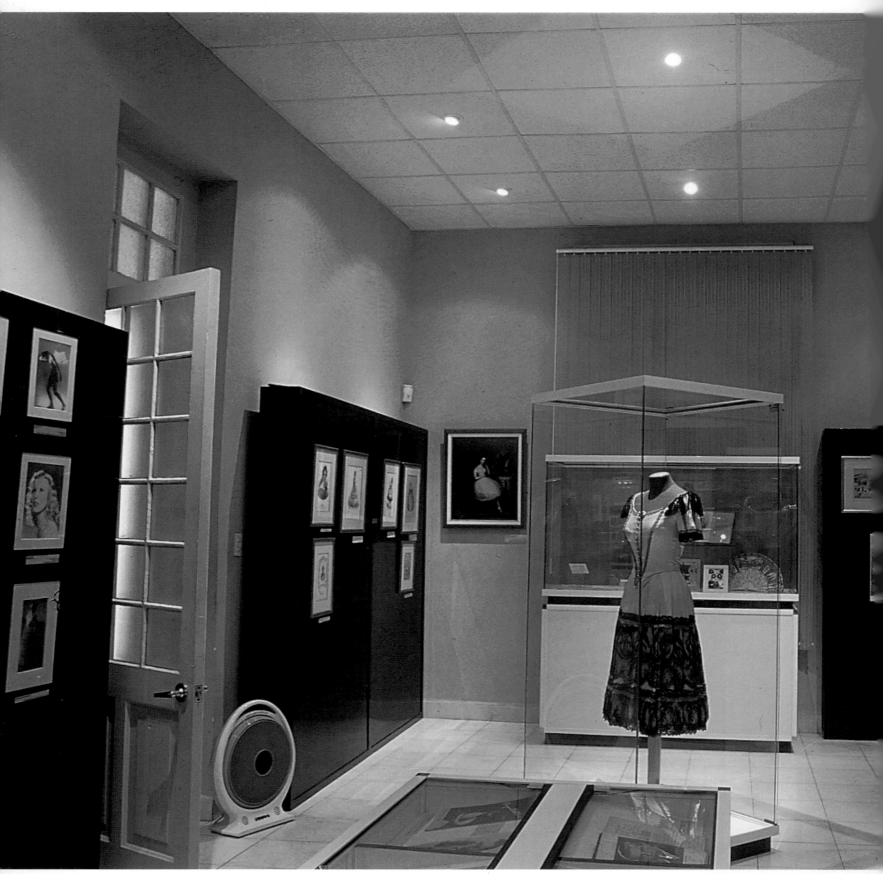

Amplia panorámica de la Sala del siglo XIX. El traje resguardado en una vitrina, en medio de la estancia, parece irradiar vida.

tradicional, convirtiéndolo en una excepcional representación, capaz de maravillar a la Francia de 1909. En esta época colaborarían con Diaguilev bailarines de la talla de la Pavlova, Massine, Fokine y Nijinski y músicos como Ravel y Stravinski. Anna

Pavlova y su compañía actuaron en Cuba en 1915.

La siguiente Sala Pro-Arte Musical exhibe, entre otros temas, alegorías a bailes folclóricos de varias regiones del mundo y danza moderna. Destacan por su

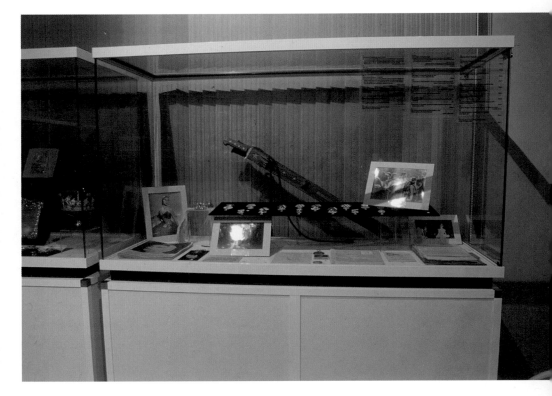

El sitio de la casa destinado a sala central del museo se halla en una zona privilegiada del inmueble. Concluye con un pasillo que muere a los pies de una escalera a través de la cual se accede al piso superior del edificio. Aquí están dos cuadros del artista cubano René Portocarrero, pintor moderno que popularizó unas empastadas catedrales y ciudades cubanas. En estas obras que conserva el Museo de la Danza, donde se refleja una Alicia luminosa y vivaz, se mezclan una vez más la textura y el color de la pintura de Portocarrero para convertirse en la usual explosión de abigarramiento que caracteriza su plástica.

Otra de las salas localizadas en el piso superior está dedicada a la Danza en las Artes Plásticas. Aquí hay una abundante recopilación de objetos que recorren las manifestaciones artísticas más importantes. Además del extenso repertorio de pósters, existen dieciocho pinturas enmarcadas, una foto de Alicia Alonso en colores, y una exuberante pieza escultórica, probablemente ejecutada en mármol blanco de Carrara, que representa a una bailarina

Una de las colecciones de objetos cuidadosamente dispuestas en vitrinas que recuerdan momentos trascendentales de algunos ballets famosos.

esplendor y colorido los trajes de una pareja de bailarines españoles; el masculino perteneció a Antonio Gades. El espacio está ambientado, al igual que la primera sala, con fotos y pósters de puestas en escena.

Sala Danza en las Artes Plásticas, en el piso superior. La escultura, que representa a una bailarina haciendo una reverencia, se encuentra en el centro de la habitación.

Sala del siglo XIX. Vista parcial del panel donde se muestran fotografías de personajes famosos vinculados al mundo del ballet.

haciendo una reverencia. Esta estatua colocada en un pedestal marmóreo se halla en el centro del aposento, atrayendo hacia sí todas las miradas. Otro elemento decorativo que llama la atención por su elegancia es la escalera de caracol construida en mármol, a un costado de la estancia.

Las dos salas restantes del museo están dedicadas al Ballet Nacional de Cuba. Aquí se muestran condecoraciones, medallas, más pósters... En cuanto a los accesorios empleados por los bailarines como parte del vestuario, hay un buen surtido de zapatillas y diademas, entre otros objetos... También se conservan el traje de encaje rojo, con flecos, que vistió Alicia cuando interpretó el ballet *Carmen* en 1967, y el blanco largo, realizado en un tejido muy parecido a la gasa, que usó en 1973 cuando representaba la Consuelo de

Tarde en la siesta. Algunas de las fotos expuestas son del coreógrafo y bailarín cubano Fernando Alonso. Está situado en lugar bien visible el diploma concedido al Ballet Nacional de Cuba con el título de *Honoris Causa*.

El edificio donde se ha instalado este museo está emplazado en una zona céntrica del barrio del Vedado, la esquina de las calles Línea y 6. Su entrada se hace por Línea, donde existe una placa distintiva de la institución. Esta mansión fue mandada a construir por un médico psiquiatra apellidado Martínez de la Cruz, quien hizo trasladar desde otra casa también ubicada en el Vedado el hermoso vitral emplomado que hoy se alza sobre el descanso de la impresionante escalera de mármol gris que domina el salón principal del inmueble.

Colección de pinturas donde se destaca como tema central la figura de la bailarina cubana Alicia Alonso. Se encuentra en la sala central, en la planta baja.

Precisamente al término de esta escalera, en el piso superior, se ha colocado una de las piezas más antiguas que exhibe este museo, y constituye una coreografía escrita en francés original por Raoul Auger Feuiller (1675-1710).

El Vedado está considerado como uno de los barrios periféricos más elegantes de La Habana. Su trazado se efectuó bordeando el litoral entre la calzada de Infanta y el río Almendares. Su nombre proviene del "monte vedado" que ocupó estos predios desde el siglo XVI, cuando fue prohibido por las autoridades el talado de árboles o la apertura de caminos que menoscabaran las defensas naturales del lugar, cuya vegetación escarpada impedía el acceso al interior de la ciudad desde el mar.

En el Vedado fue donde por primera vez se designaron las calles con letras y números. Salvo las calles Avenida de los Presidentes o G, Baños o E, Calzada o 7, Línea o 9, Paseo y Zapata a las cuales no corresponde ninguna letra, y Crecherie y Montero Sánchez, también denominadas sólo por estos nombres, el resto de las arterias de esta barriada capitalina llevan designaciones numéricas o con caracteres tipográficos.

Las primeras construcciones que animaron al Vedado del siglo XIX fueron unas chozas erigidas para que los peones de las canteras tomaran reposo en ellas, después del arduo trabajo que desplegaban en la pedrera ubicada entre el barrio de San Lázaro y el peñón donde luego se emplazaría el Hotel Nacional. Eran las mismas canteras donde el prócer de la independencia cubana José Martí estuviera realizando trabajos forzados en tiempos coloniales.

Se sabe que la primera casa con categoría que existió aquí fue la estancia El Carmelo, propiedad del conde de Pozos Dulces, don Antonio Frías y Gutiérrez de Padilla. Según la escritora cubana Renée Méndez Capote, quien habitó esta zona de La Habana desde su infancia hasta su madurez, el Vedado se convirtió en zona de moda residencial después de la segunda

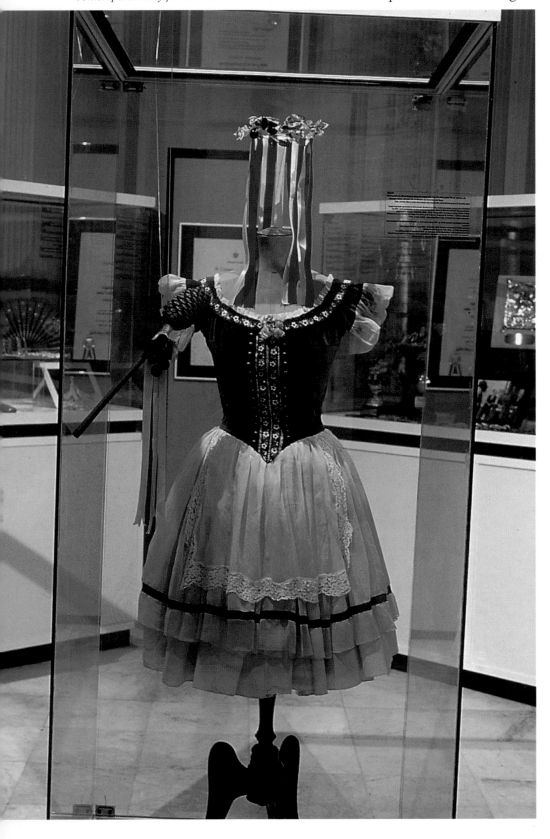

Una de las salas de diseño teatral que incluye escenografías y vestuarios de ballets y diseñadores contemporáneos y fallecidos.

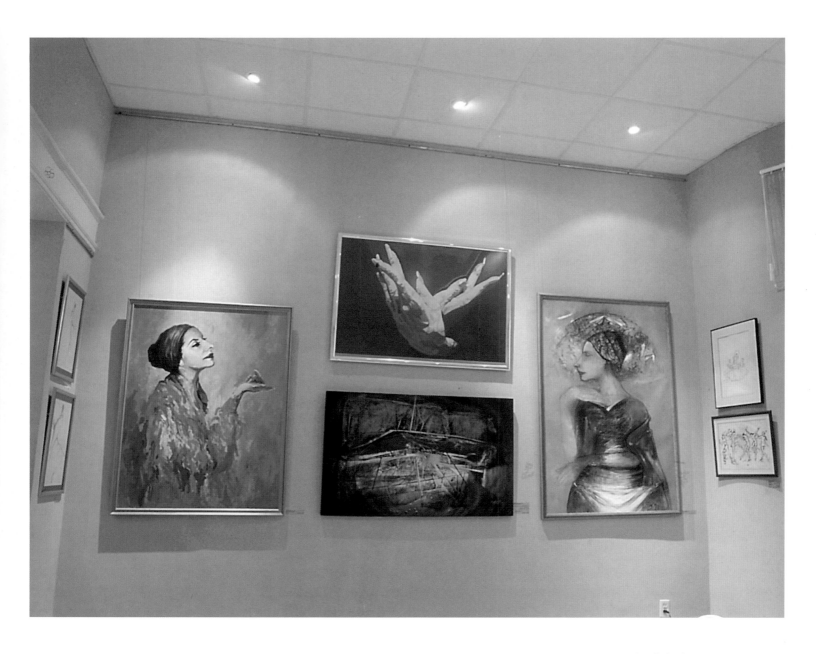

Arriba, *la bailarina cubana más internacional ha inspirado este conjunto de pinturas. Alicia fundó en 1948 su propia compañía, que más tarde se convertiría en el famoso Ballet Nacional de Cuba.*

Abajo, *los pósters y grabados también constituyen piezas de mucho interés dentro de las colecciones del Museo de la Danza.*

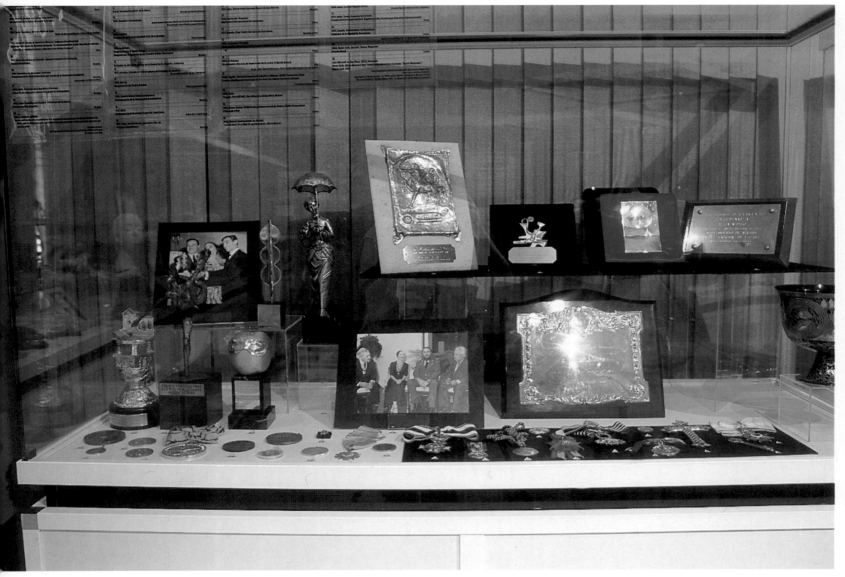

Arriba, *vitrina en una de las salas de diseño teatral. Está dedicada a exhibir condecoraciones y trofeos recibidos por el Ballet Nacional de Cuba durante largos años de puestas en escena.*

Abajo, *pieza escultórica sobre pedestal de mármol. El museo, de reciente apertura, aún conserva embaladas muchas piezas que aguardan ser clasificadas para su exposición.*

intervención norteamericana a la Isla, de 1906 a 1909. Así comenzaron a poblarse aquellas calles de casas, que primero constituían residencias unifamiliares al estilo de las construcciones europeas de la época. Sus propietarios, la alta burguesía criolla de entonces, hacían verdaderos despilfarros presumiendo de ser nuevos ricos.

En las primeras edificaciones que siguieron las corrientes arquitectónicas de finales del siglo XIX e inicios del XX predominó el estilo neoclásico, hasta que, con el arribo del primer cuarto del XX, y al amparo de la danza de los millones, el eclecticismo se adueñó de las fachadas del Vedado, donde podía hallarse una villa italiana coexistiendo con otra art nouveau o quizá con otra imprevista que reflejaba la arquitectu-

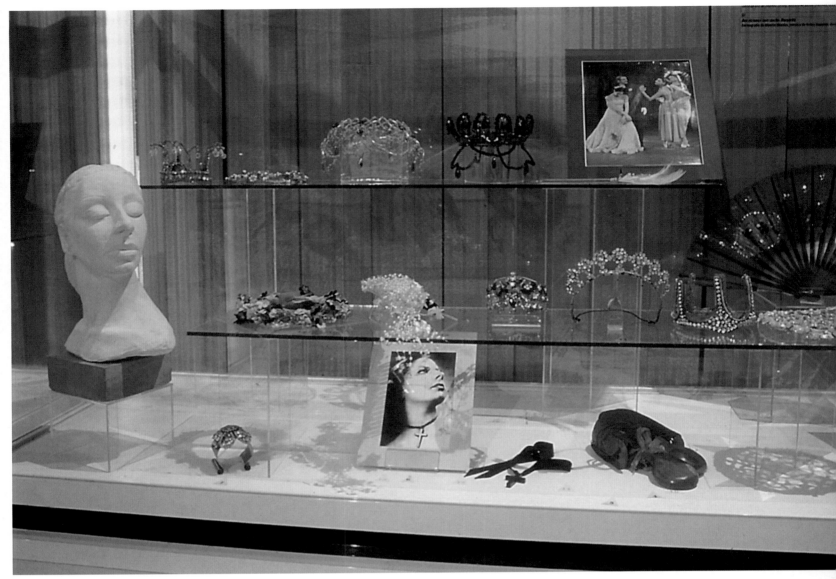

ra andaluza. Una verdadera explosión de estilos que inundaron el barrio para provocar las emociones más inusitadas, desde el estupor hasta el deleite.

El Museo Nacional de la Danza de La Habana es una de esas instituciones cuyas colecciones de profundo sentido lúdico constituyen elementos importantes si fueran a analizarse en un plano histórico. Aquello que puede parecer banal e incluso insustancial, reviste en este tipo de galerías un vital interés debido a su carácter educativo que, dependiendo del tipo de público, podría alcanzar distintos grados de didactismo. En visitantes cultos, con seguridad la muestra provocará la posibilidad de ejercitar la confrontación y determinados niveles de paralelismos estéticos.

El público mayoritario, cuyo sentido crítico está mucho más desarrollado, se encontrará capacitado para discernir las piezas excepcionales de la muestra, debido a que posee inferior preparación intelectual. Sin embargo, para esta clase de visitantes, el museo representa una fuente de educación inagotable. Para el público especializado, este tipo de galerías constituye un centro de investigación.

Valioso en estos tres sentidos, en lo que atañe al contacto con el público, y en lo que representa para la historia de la danza en Cuba, de evidente proyección internacional, el Museo de la Danza, de reciente apertura en la capital, constituye una institución digna de elogio y de una larga visita.

Diademas, castañuelas y abanicos empleados por Alicia Alonso durante la magistral ejecución de sus coreografías son algunos de los objetos que se muestran en esta vitrina.

ERNEST HEMINGWAY

LA HABANA

En página siguiente, *entrada de la residencia donde vivió el escritor Ernest Hemingway durante 21 años de su fecunda vida. Ocupa nueve hectáreas de terreno de la finca La Vigía, en la población habanera de San Francisco de Paula.*

La torre, de 12,60 metros de altura y un perímetro de 21 metros cuadrados, posee varias plantas y fue agregada a la edificación primitiva de la finca La Vigía en 1947 por iniciativa de Mary Welsh, esposa de Hemingway.

En la finca La Vigía, en el poblado habanero de San Francisco de Paula, se encuentra la casa donde el célebre escritor norteamericano Ernest Hemingway (1899-1961) tuviera su residencia definitiva en Cuba. A los tres años de su deceso se fundó el museo, que desde entonces ha gozado de gran aceptación gracias al atractivo que ha tenido siempre la figura de este literato, y a la hermosura del sitio donde la mansión está enclavada, la cual posee una extensión de nueve hectáreas y una rica variedad de árboles frutales: cocoteros, mamoncillos, almendros, tamarindos...

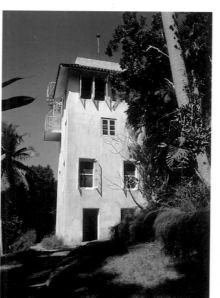

Para llegar a San Francisco de Paula es preciso acceder al Primer Anillo del Puerto de La Habana (una avenida de circunvalación) y tomar luego la calzada de la población de Güines. El pueblo se halla a quince kilómetros de la capital y se distingue por una exuberante vegetación que invita al sosiego, lo que con seguridad apreciaría Hemingway al efectuar su elección.

Muy cerca de la casa-museo hay una carretera, la Vía Monumental, que conduce a otro pueblo vinculado a la vida y obra del escritor: Cojímar. A las costas de esta sencilla villa de pescadores, Hemingway arrimaba a menudo su yate *Pilar*. Los escenarios y situaciones asociados al poblado quedarían luego inscritos en la historia de la literatura, al ser incluidos en *El viejo y el mar*, la obra que le valiera el Premio Nobel de Literatura de 1954.

Visitar este museo, enclavado en uno de los lugares más plácidos del territorio habanero, permite un acercamiento quizá hasta íntimo a la vida de uno de los escritores más paradójicos y encantadores del mundo. Solía vérsele inmerso en un mutismo absoluto, sentado ante la barra de uno de los restaurantes habaneros que también popularizara: el Floridita. Allí transcurrían sus horas; la vista sobre su pequeña libreta de anotaciones.

Además del Floridita, donde Hemingway saboreaba el famoso daiquirí, existen en La Habana otros sitios frecuentados por el

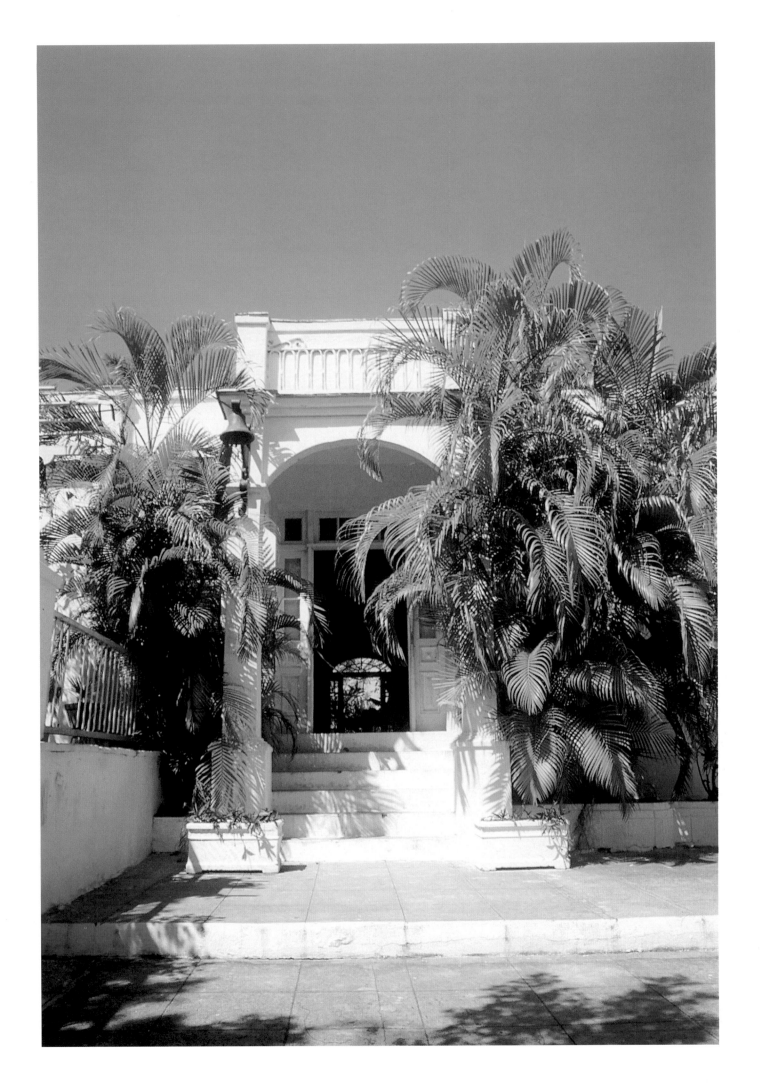

escritor. A su regreso de la Guerra Civil Española fue húesped del hotel Ambos Mundos. En una habitación del cuarto piso de este edificio escribió la primera novela que redactaría en Cuba: *Por quién doblan las campanas*. También fue asiduo visitante de la Bodeguita del Medio, y bebedor del sabroso mojito de la casa.

Siendo húesped de Ambos Mundos Hemingway sintió curiosidad por el anuncio de un periódico que proponía una casa en régimen de alquiler. Resultaría la de la finca La Vigía, donde estaría residiendo desde 1939 hasta 1960. Haría tratos con el antiguo dueño de la mansión, el francés Roger Joseph D'Orn Duchamp de Chastaingne, tal como consta en el Registro de Propiedad Municipal, y estaría viviendo un año como

inquilino, hasta que en 1940 compró el inmueble.

La casa-museo de Ernest Hemingway refleja en detalle las costumbres de su propietario, a lo que coadyuva indudablemente el estado de conservación de las instalaciones donde aún se respira el hálito de cómo era el hogar, en vida del legendario escritor. Éste es un museo que ilustra la faceta artística y, además, el status social del personaje, y fue engendrado a partir de las demandas del turismo nacional e internacional. Debe por tanto, ofrecer documentos y una profunda bibliografía activa y pasiva, imprescindibles para cumplir el objetivo de enseñar sobre la vida y obra del habitante de la residencia convertida en museo. En la inauguración del mismo, el

Vista parcial de la morada de Hemingway a la sombra de frondosos árboles. La pérgola, a la izquierda de la fachada, se halla cubierta de trepadoras y flores silvestres prácticamente todo el año.

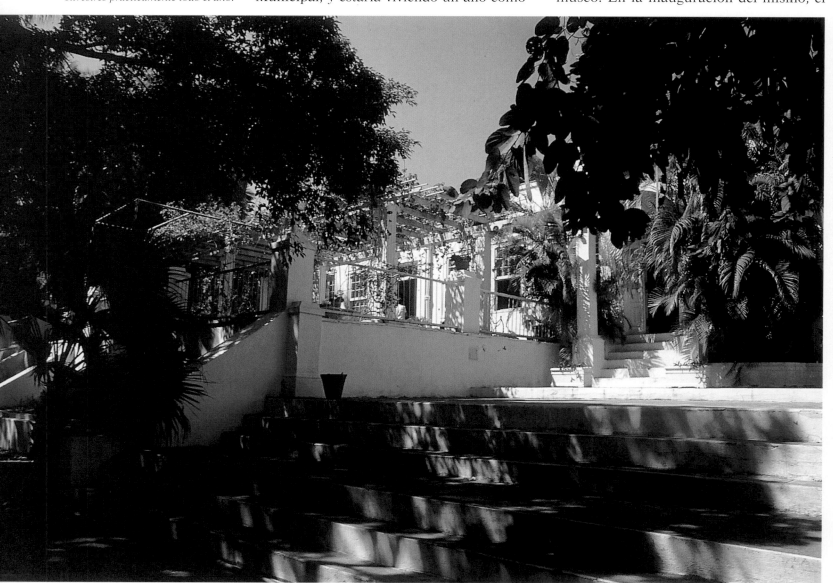

escritor cubano Alejo Carpentier expresó: "… Se va a convertir en espejo vivo de su vida. Todo el que llegue aquí, va a ver la huella dejada por Hemingway, su célebre nombre, todo lo que lo rodeaba cuando pensaba, creaba, amaba, vivía…"

A la entrada de la finca La Vigía, un portón de madera a modo de verja, da paso a una angosta carretera acompañada por árboles de mangos, que conduce directamente a la casa-museo. La residencia vive en compañía de uno de los árboles más ancianos de la finca, una rancia ceiba que data de la época en que el ejército español tenía un puesto de vigilancia en el inmueble, circunstancia que le diera el nombre a la finca. El detalle de la ceiba a la entrada de la casa resulta interesante debido a que

Hemingway sentía un cariño especial por el árbol. Plantó orquídeas alrededor del tronco, una de ellas traída de uno de sus viajes por África. La panorámica ofrecida por la ceiba y la fachada de su hogar fue reflejada por el escritor en su obra *Islas en la Corriente*.

El cuarto de trabajo de Hemingway se halla en el lateral izquierdo del edificio, tal vez elegido por ser el sitio más fresco. Aquí solía estar muy temprano en las mañanas, escribiendo de pie sobre una envejecida piel de kudú, con la máquina de escribir situada a la altura del pecho. En esta habitación con sobrio mobiliario se hallan el librero encima del cual descansa la misma máquina de escribir donde redactara por ejemplo *El viejo y el mar*; una

La sala de la casa posee casi 14 metros de largo por 5 de ancho. En este espacio Hemingway supo encontrar el sitio perfecto para cada una de sus aficiones, que no eran pocas.

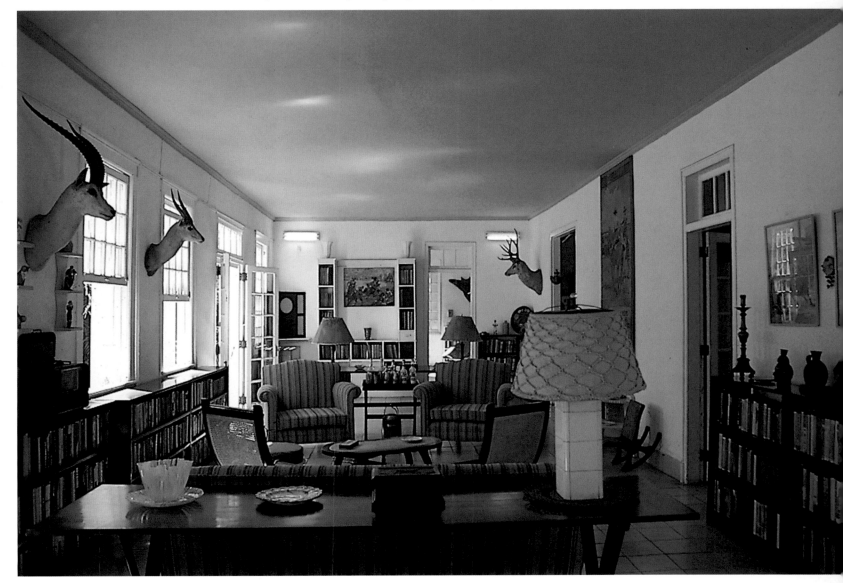

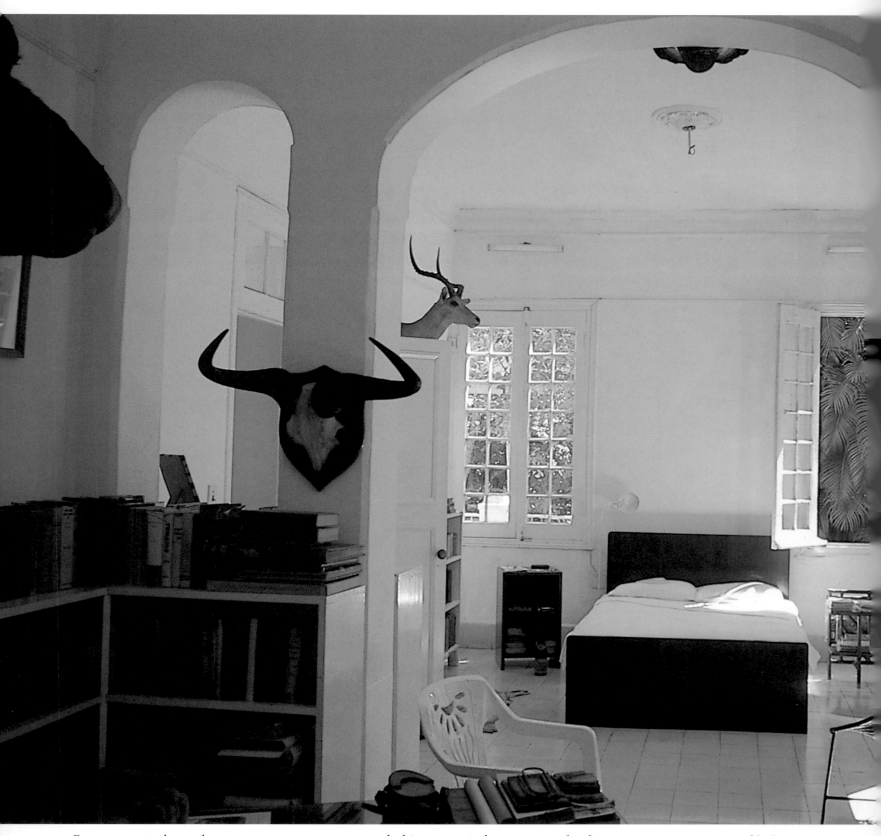

En este aposento, el autor de
El viejo y el mar *recibía el sol cada*
mañana acariciando las teclas de
su máquina de escribir. Solía
trabajar de pie, descansando los
pies sobre una vieja piel de kudú.

cama; una canasta de hierro y mimbre que aún conserva la correspondencia recibida después de su fallecimiento; y una mesa de noche donde están sus gafas sobre una de las últimas revistas que leyera: *Sea Frontiers*. En el suelo, una botella de agua mineral. También se conservan una tablilla de apuntes con presillas; una caja de papel carbón;

dos lápices con puntas muy afiladas; y una piedra que Hemingway utilizaba como pisapapeles.

Contiguo al cuarto de trabajo hay otro de estudio donde se destaca el escritorio barnizado que nunca empleó Hemingway para trabajar pero sí transformó en una especie de museo particular. Están los

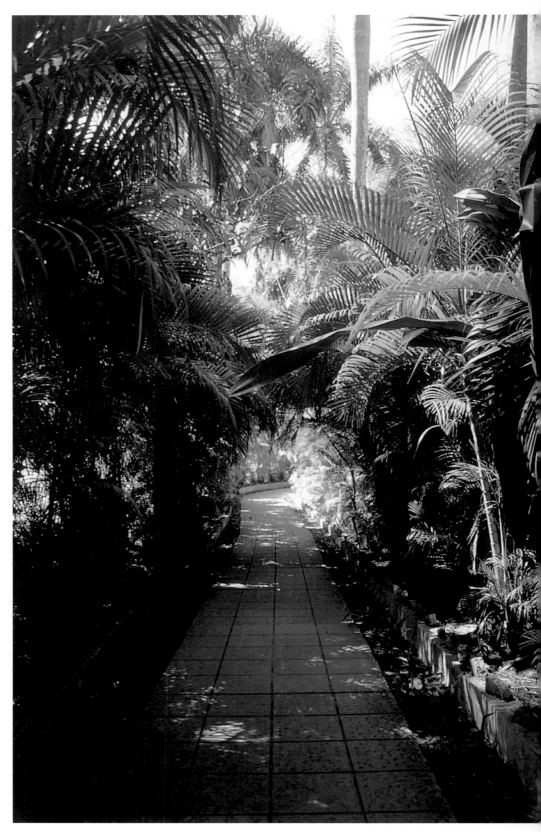

grados militares que alcanzó en las dos guerras mundiales; cartuchos de balas y mapas; silbatos para atraer a los patos durante las cacerías; esculturas africanas de madera procedentes de Machakos, en el África oriental; fotografías de su esposa; e infinidad de souvenirs... La habitación está presidida por una impresionante cabeza de búfalo pendiente de la pared, que el mismo Hemingway cazara en África en la región de Tanganica, y que luego reflejara en su obra *La breve vida feliz de Francis Macomber*. Bajo esta pieza se expone la carabina Mannlicher, muy utilizada por él y los personajes de sus libros.

Vista parcial de uno de los caminos sugerentes que rodea la mansión de la finca La Vigía. La exuberancia de las plantas tropicales refresca cada rincón del conjunto arquitectónico.

Todavía se conserva en esta terraza el mobiliario hecho por el carpintero local Francisco Pozos Castro. Las pilastras que sostienen el techo de madera aportan un toque "chic" a la zona.

También existe una colección de armas blancas y bastones africanos. Estos últimos constituían obsequios que el escritor recibiera de manos de jefes de las tribus africanas de Wacamba y Masai; mientras los cuchillos fueron regalos de amigos suyos que conocían su tendencia a recopilar estas armas.

El salón central de la casa-museo constituye una galería. De las paredes blancas penden pinturas y carteles con motivos taurinos, tema que interesó mucho al estadounidense. Hemingway fue un asiduo visitante a los famosos encierros de San Fermín, en Pamplona, y es lógico que atesorara algunas producciones ejecutadas por el pintor Roberto Domingo, francés españolizado, cuyas obras artísticas se dedicaban a plasmar aspectos variados de la tauromaquia. Este aposento de la residencia consta de un mobiliario diseñado por T. O. Bruce, de Key West, y por Mary Welsh, esposa de Hemingway. Su fabricación estuvo en manos de carpinteros de la localidad de San Francisco de Paula. Una de las butacas preferidas por el escritor, para entregarse a la lectura durante las tardes, aún conserva la colocación que tuviera en vida de Hemingway, que solía preparar algún licor en la mesabar colocada a la izquierda del sillón. Asimismo puede apreciarse el mueble revistero, también diseño de Mary, donde se guardan los más variados ejemplares de muchas de las revistas de la época. Junto a este mueble destaca, escoltada por sendas cabezas de animales africanos, una de las pinturas originales que el escritor comprara a Roberto Domingo entre 1929 y 1930. En otro rincón del salón, un librero cubierto por figurillas venecianas, una bandeja mejicana y un sputnik soviético, almacena una interesante colección de libros; mientras en la pared izquierda de este mueble cuelga la copia de una pintura goyesca que Hemingway regalara a su esposa.

España influyó mucho más en Hemingway. Además de la huella profunda que dejó en su vida y obra la Guerra Civil, donde participó como corresponsal; la música española le hizo acopiar un buen

repertorio que reunió en su discoteca personal, dotada de unos ochocientos discos con zarzuelas y operetas, además de obras de Stravinsky, Louis Armstrong y Bach, entre otros... De este período datan sus libros: *Por quién doblan las campanas*, *Muerte en la tarde*, y *Fiesta*, entre otros relatos breves y crónicas.

Por iniciativa de Mary Welsh, en 1947 fue construida una torre de 12,60 metros de altura y agregada al conjunto arquitectónico de la finca La Vigía. La edificación tiene varias plantas. En el sótano estaba ubicada la carpintería. Y en el primer piso había un sitio para los gatos, donde según testimonios, el escritor llegó a criar aproximadamente cincuenta animales en jaulas. A todos bautizaba con apelativos con predominio de la vocal S pues defendía una teoría según la cual los felinos respondían mejor a nombres donde prevalecía esta letra. Así, algunos de sus gatos de compañía respondían a Lasco, Missouri o Ambrossy.

En el segundo piso de la torre estaba ubicada la habitación para los avíos de pesca y armas de caza. Actualmente esta zona constituye una sala de exposición permanente, donde pueden admirarse las varas que empleaba el norteamericano para ir de pesquería; sus rifles de caza; y una colección de calzado que tanto él como su esposa empleaban en actividades deportivas, amén del usado por Hemingway durante sus incursiones en la guerra. En este cuarto merece la pena destacar la

El yate Pilar. *La embarcación fue construida en roble negro americano por la compañía Boston Wheeler Shipyard en 1934. En ella Hemingway recorría la costa norte de Camagüey durante la Segunda Guerra Mundial localizando submarinos alemanes o, simplemente, pescando agujas azules, su gran pasión.*

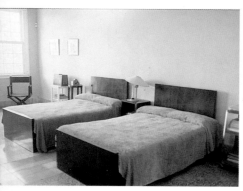

Arriba, *el cuarto de estudio.*
El escritorio, tal como lo dejara
Ernest Hemingway, constituye una
pequeña colección de sus objetos
personales. Desperdigados por toda
la habitación se encuentran
infinidad de elementos curiosos
guardados por el escritor como
silbatos para atraer patos, sus
grados militares, cartuchos de
balas...

Abajo, *habitación destinada a*
invitados conocida por la familia
Hemingway como el "Cuarto
Veneciano". El moblaje está
confeccionado con maderas
cubanas e incluye como elemento
añadido dos banquetas del famoso
restaurante Floridita.

escultura de José Martí, realizada por el artista Fidalgo. Se conoce que esta obra en cuya base reza la siguiente inscripción: "Para Cuba que sufre", fue adquirida por el escritor con el fin de aportar fondos para el movimiento revolucionario que por entonces se gestaba en la Isla. También es visible en esta estancia una foto de Hemingway con un ejemplar de pez aguja de mil quinientas libras, capturado en Perú por él mismo para su empleo en la película *El viejo y el mar.*

En el tercer piso se encuentra una habitación con ventanales amplios, que la esposa del escritor habilitó para que éste la convirtiera en su lugar de trabajo y reflexión. Sin embargo, Hemingway jamás escribió aquí, a pesar de la tranquilidad que imperaba en este aposento. Argüía que precisaba del contacto con el mundanal ruido de la vida cotidiana; y así esta habitación se convirtió (aún en vida del escritor) en un reservorio de artículos de diverso origen y múltiples recuerdos y trofeos de caza. Hoy constituye una sala de exposición permanente del museo. Y aquí pueden verse desde un telescopio japonés; un óleo que un amigo de Hemingway pintó fijándose en una antigua foto de safari; y una mesa donde todavía reposa una carpeta vasca de piel; hasta el mueble de mimbre donde el literato hacía sus siestas y los libreros lacados en blanco donde guardaba sus libros de temática bélica.

La Biblioteca de la casa-museo se halla en el interior de la mansión. Está presidida por una mesa de líneas curvas y patas talladas, que el escritor sólo empleó para dar respuesta a algunas de sus múltiples cartas. Sobre esta gran mesa existen actualmente algunos manuscritos y libros que el norteamericano empleaba en sus consultas;

el sello con la inscripción: "I never write letters. Ernest Hemingway"; dos picas de pez aguja usadas como pisapapeles; y algunas ilustraciones para otra edición de *El viejo y el mar.* Esta habitación de la casa había sido un cuarto para invitados, pero la excesiva cantidad de libros obligó a Mary a convertirla en biblioteca en 1949, para lo cual mandó a fabricar estanterías especiales

con maderas cubanas, tapizando las paredes de la estancia. Actualmente hay aquí unos ocho mil ejemplares de diversos autores y materias. El sofá colocado en esta zona de la vivienda está adornado con una magnífica piel de leopardo, y desde sus asientos se divisa la siguiente habitación, donde se alojaron los mejores amigos de Hemingway cuando estuvieron de visita en su hogar.

Hay otros sitios de interés en la finca. En el lateral derecho de la torre por ejemplo, están las tumbas de los perros de Hemingway, cavadas por él mismo. Al fondo existe una cancha de tenis que el tiempo ha inutilizado por completo. También hay una piscina donde el escritor nadaba y ejercitaba los músculos mientras compartía con sus visitantes o

Perspectiva de la biblioteca.
La espaciosa habitación reserva
unos 8.000 ejemplares de variados
autores y temáticas colocados en
estanterías que la esposa del
escritor mandó a fabricar en 1949
con maderas cubanas.

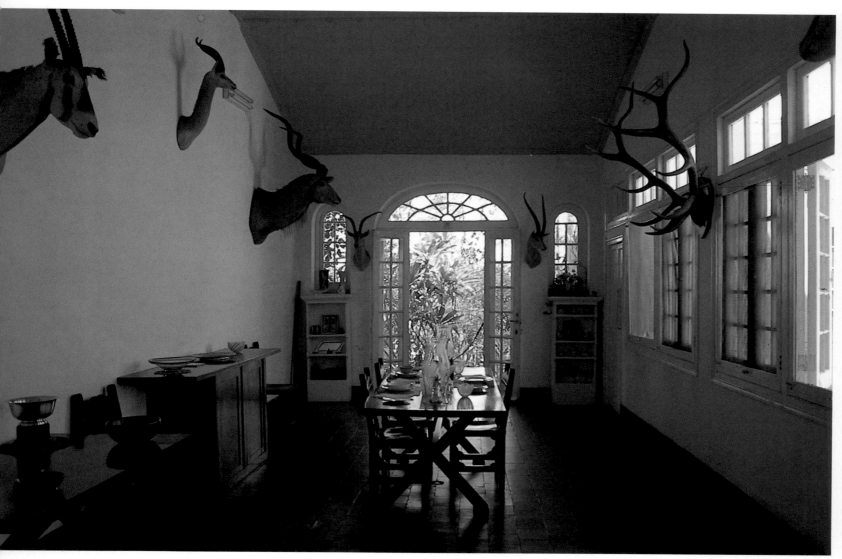

Generosa vista del comedor de la casa. Encima de la mesa, de influencia española, se conserva la vajilla usada por la familia Hemingway. Las paredes del aposento se adornan con trofeos de caza.

amigos; y detrás, una pérgola cubierta por plantas, con muebles blancos. El bungalow de madera de dos plantas y techo de tejas, mandado a edificar por la familia para que se alojaran sus hijos y amigos, está situado a un costado de la mansión original de la finca.

La casa-museo de Ernest Hemingway es un homenaje a la taxidermia. Es imposible dejar de mencionar la colección de animales disecados que están aquí alojados. La cabeza del kudú cazado por el literato en las montañas de Masai Steppe, al este de Kondez, en Tanganica, colocada en la pared lateral derecha del comedor de la mansión, es un recordatorio de la obra *Las verdes colinas de África*: "Era un kudú macho, enorme y hermoso, esta vez más muerto que una piedra, caído de

costado con los cuernos formando grandes espirales oscuras, ancho e increíble, mientras yacía muerto a cinco metros de distancia de donde yo acababa de hacer aquel disparo instantáneo. Lo contemplé, grande, de patas largas, de un gris liso y suave con rayas blancas, y los grandes y retorcidos cuernos marrones como la madera del nogal y punteados de marfil, sus grandes orejas y el grande y sólido cuello, la mancha blanca que tenía entre los ojos y el blanco de su morro y me incliné para tocarlo y saber que era verdad..."

La temática de África estuvo presente en muchas de las obras de Hemingway: *Las nieves del Kilimanjaro, Las verdes colinas de África...* Y los animales disecados como trofeos apostados por doquier: gacelas,

leones, leopardos, ciervos... Tampoco faltan las armas de fuego y de los más diversos calibres. Ni las distintas y aparentemente frágiles varas de pescar, afición que el escritor cultivó hasta el delirio. Su gusto por la captura de la aguja trascendió de tal forma que hoy existe en Cuba un torneo internacional de la pesca de esta especie que lleva el nombre del novelista estadounidense.

Otros objetos curiosos exhibidos en la finca La Vigía son: la silla de montar en camello con cojín de piel, adquirida en 1954 en El Cairo, junto con otro gran cojín de piel con decoraciones de motivos egipcios; la talla de madera africana que se empleaba como un fetiche para proteger las haciendas durante las ausencias del propietario; el viejo vaso de Granbury,

vidrio soplado muy popular en el siglo XIX en Norteamérica; y una pieza de incuestionable valía, tal como lo atestigua el sello que ostenta en su reverso, la cerámica blanca y redonda con cabeza de toro adquirida en París en 1957 y con la firma original del genial Pablo Picasso. Este objeto se encuentra en la pared frontal y a la derecha de la entrada a la biblioteca.

La localidad habanera de San Francisco de Paula está hoy asociada al nombre de Ernest Hemingway, a quien debe su fama. En la finca La Vigía vivió este norteamericano, amigo personal de Fidel Castro, veintiún años de su existencia hasta aquél día del año 1961 en que decidió privarse de la vida. Es imposible ir a Cuba y abandonarla sin visitar esta casa-museo.

Área de recreación de la finca, ahora inutilizada. En la piscina el escritor compartía con sus amigos mientras ejercitaba los músculos nadando o, sencillamente, reposaba de su trabajo intelectual.

MÚSICA

LA HABANA

Desde 1970 en el casco histórico de La Habana Vieja, en las calles Aguiar y Habana, está el Museo Nacional de la Música, ofreciendo al público una síntesis histórica de esta manifestación artística en la Isla desde el siglo XVI hasta los tiempos actuales.

El edificio donde radica el museo data del año 1905. Es una construcción que poco o nada tiene que ver con la arquitectura circundante, pero es notable por su prestancia y armonía de líneas. Sus propietarios formaban parte de una opulenta familia cubana, los Pérez de la Riva. Antes que se erigiera el inmueble, en estos terrenos se encontraba la casa de Juan Miralles Trailhón, un famoso criollo muy amigo de George Washington. Así lo atestigua la placa de bronce que hoy se encuentra en uno de los costados de la construcción, por la calle Aguiar. Luego el edificio pasó a manos gubernamentales y se constituyó en la sede del Ministerio de Estado, llamado también de Exteriores, hasta que en la década del setenta del siglo XX hospedara al Museo Nacional de la Música.

Los especialistas en arquitectura no se han puesto de acuerdo en definir el estilo arquitectónico del edificio que alberga este museo. Reina el estilo neoclásico, con expresiones de barroco y de art nouveau, mezcla que le confiere al conjunto un carácter ecléctico. El portón de la entrada posee un llamador de estilo Imperio que los dueños de la casa rescataron de un palacete colonial en ruinas. En el interior, las blancas paredes de los amplios salones se conjugan con pisos de mármol; los techos muestran ornamentaciones de motivos florales en bajorrelieves.

Entre las piezas museables curiosas están una caja de música que el poeta y Héroe Nacional de Cuba José Martí y Pérez regaló a su esposa; y un instrumento de viento de factura china llamado Sheng, cuyo sonido es similar al del órgano y que tiene más de cuatro mil años de existencia.

Este museo consta de una recepción, el vestíbulo, una sala didáctica, diez de

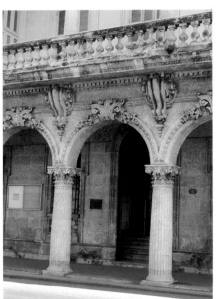

En página siguiente, generosa vista de un aparato primitivo para la reproducción de música. El mueble posee una ornamentación ejecutada en madera y culmina en una barandilla torneada con un minucioso trabajo de labrado.

Vista parcial de la fachada del Museo Nacional de la Música. Este edificio, localizado en el casco histórico de La Habana Vieja, carga una historia de opulencia vinculada a sus antiguos propietarios.

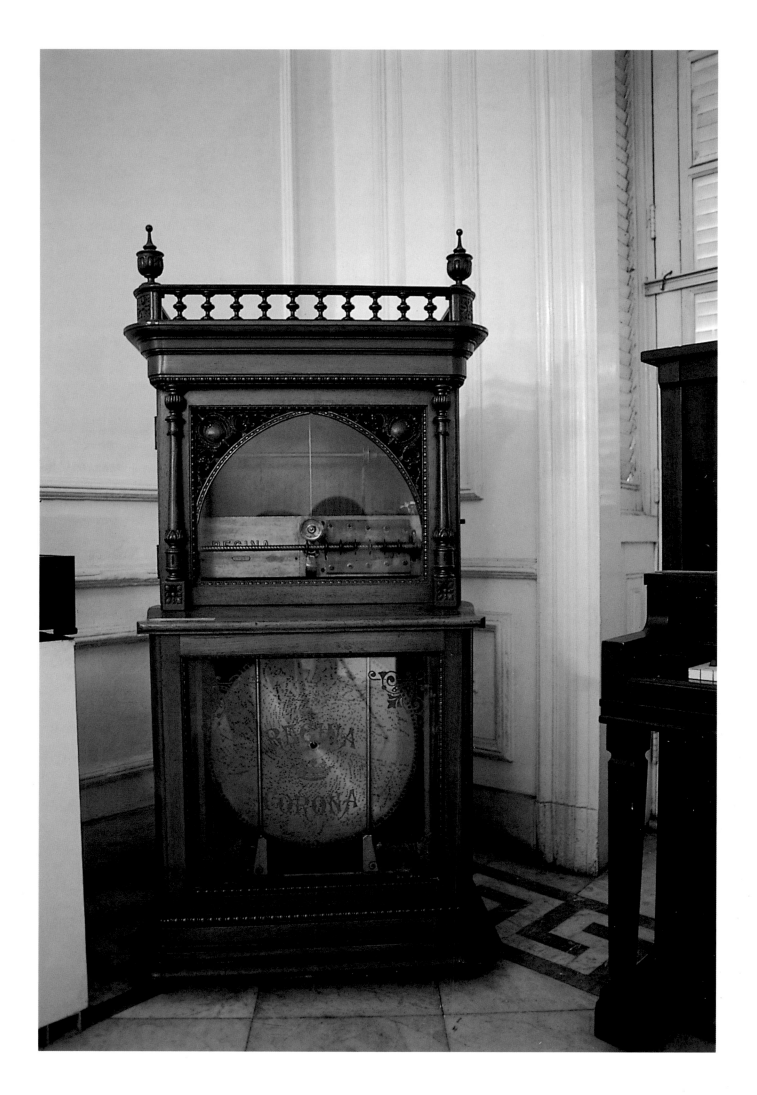

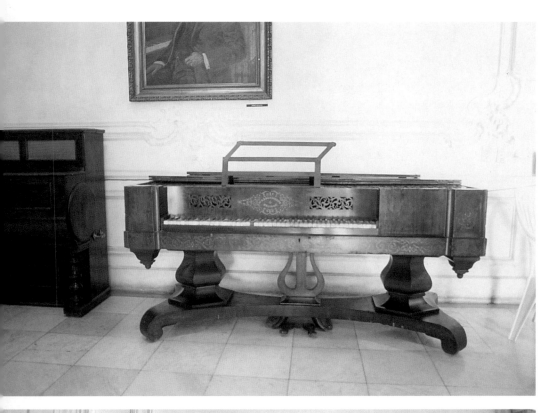

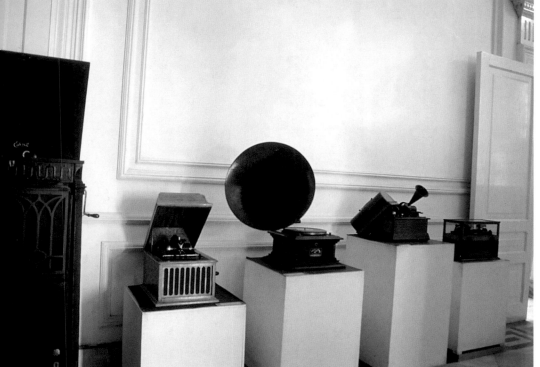

Arriba, ángulo de la sala donde se exhiben varios modelos de instrumentos de teclado y percusión: de cola y media cola, de mesa, verticales, diagonales, etc.

Abajo, colección de gramófonos primitivos, primeros instrumentos en reproducir las vibraciones de la voz humana y la música.

sos danzones y rumbas. Imposible olvidar el cha-cha-chá o el mozambique. En Cuba existe un culto al baile, y todo el que acude a las fiestas o simplemente se rodea de un grupo de amigos para celebrar cualquier acontecimiento, se entrega totalmente al ritmo. Tampoco se baila porque se festeje algo. No es imprescindible un motivo. Es que la danza se lleva en la sangre.

La institución fue creada para recibir a un público heterogéneo, desde el turista profano en instrumentos y obras musicales cubanas o esa especie de visitantes de exquisito gusto artístico que sabe apreciar el valor de la creación, hasta el público especialista constituido por científicos, etnólogos y profesores universitarios o catedráticos. Así, el museo posee en la primera planta dos salas de consulta para investigadores y usuarios motivados por el conocimiento de la música, biblioteca, hemeroteca, fonoteca, fototeca, archivo de partituras y sala de audiciones.

El Museo Nacional de la Música pertenece a esa clase de galerías que debe presentar su contenido museable en dos secciones bien definidas: una de carácter general donde se incluyan piezas únicas y la otra destinada al público especializado en la materia en cuestión. En estos casos se impone material explicativo, ya sea mediante carteles, dibujos, facsímiles y fotografías que aporten información adicional del objeto mostrado. Esta pormenorización es vital, dado que coadyuva a transmitir una idea globalizadora de la institución.

Como este centro se ha especializado en la historia de la música cubana, ha recopilado infinidad de instrumentos musicales con valor documental o artístico, además de partituras y discos. Su labor de rescate ha proporcionado una información indivi-

exposición, otra de exhibiciones transitorias y una de audiciones, además de las oficinas para el personal administrativo.

La música cubana es conocida en todo el mundo y fácilmente distinguible de otros ritmos latinos. Los sonidos de los tambores batá o de las trompetas, guayos, tamboriles y saxofones proporcionan a las composiciones cubanas una melodía típica. Algunas danzas populares son los famo-

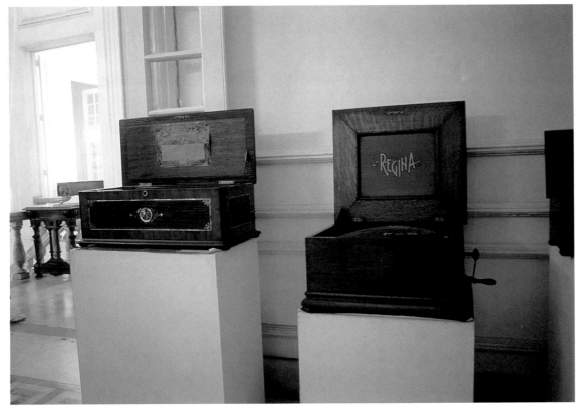

dualizada que puede ser vista en sus salas de consulta. La biblioteca especializada, por ejemplo, cuenta con más de diez mil volúmenes, muchos de los cuales con valor museable intrínseco. Mención aparte requiere la Sala de Instrumentos Afrocubanos de la colección de Fernando Ortiz y la Sala de Historia del Teatro Cubano.

Quizá la colección más valiosa de este museo sea la de la Sala Afrocubana. Como se sabe, Fernando Ortiz (La Habana 1881-1969) fue uno de los más acuciosos investigadores del folclore antillano. Además de sus múltiples trabajos en el campo literario, y en el terreno político y de la abogacía, fue presidente de la Sociedad de Estudios Afrocubanos, organización que creó en 1937. Trece años antes ya había fundado la revista *Archivos del Folclore Cubano*, que dirigió durante los cinco años de su publicación. Era miembro además de la Academia de la Historia de Cuba, y dirigió la Colección de Libros Cubanos, que durante años editó las mejores obras de autores nacionales. Esta figura de primera

importancia en la investigación del folclore y la etnografía cubanos escribió en La Habana su libro *Los instrumentos de la música afrocubana*, donde están reflejados muchos de los que conforman la excelente colección personal de Ortiz, y que ahora muestra el Museo Nacional de la Música.

La sala relativa al Teatro Cubano ofrece una panorámica sobre esta manifestación artística en el país. Tal vez es interesante comentar que el teatro nunca gozó en Cuba de grandes momentos de esplendor, salvo algunas raras excepciones. Tuvieron cierta fama algunos grupos teatrales españoles y luego trascendería y quedaría registrado en la historia el conocido como vernáculo, que popularizara a personajes tan raciales como el gallego, la mulata y el negrito. El teatro de calidad tuvo su sede en el famoso Alhambra de La Habana, referencia obligada cuando se comenta sobre esta expresión de la cultura. En la década del cuarenta del siglo XX parecía que el espectáculo cubano florecería, pero las tentativas de despegue

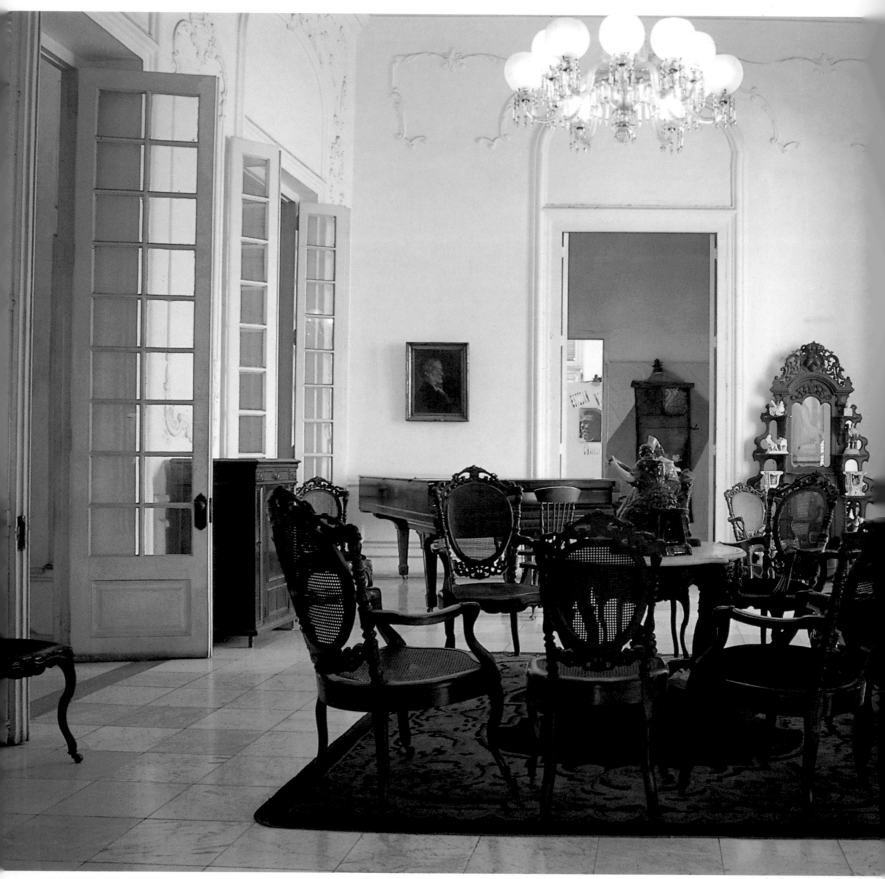

Reproducción de una sala de música de La Habana en una de las zonas del museo.

sólo quedaron en meros intentos que no tuvieron éxito en los medios populares. Actualmente no puede hablarse de teatro cubano sin mencionar a creadores de la talla de Héctor Quintero, Virgilio Piñera y José Triana, los directores de escena cuya obra se ha propagado hasta el extranjero. También es digna de referencia la labor de los grupos de aficionados, amén del buen número de compañías teatrales que trabajan en la capital de la Isla y sus principales ciudades.

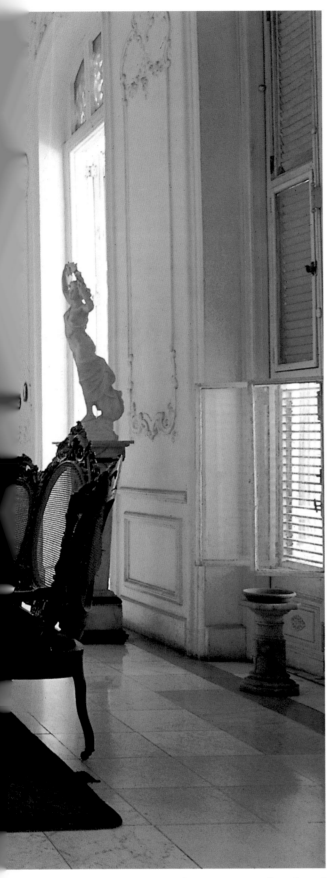

María Teresa Vera, conservadas por quien fuera su acompañante Lorenzo Hierrezuelo.

María Teresa Vera (Guanajay, Pinar del Río 1895-1965) fue una niña cuyo nivel de instrucción no traspasó los límites de la educación elemental, sin embargo, sus juegos siempre tuvieron que ver con el canto. A los cinco años ya entonaba melodías mientras tocaba el piano. Su familia se mudó a La Habana y María Teresa ingresó en un colegio de monjas, donde además de instruirse en las labores que competían entonces a las señoritas, cantaba sin parar. Luego aprendería a tocar la guitarra, instrumento que la acompañaría siempre y que fuera una verdadera obsesión. Su debut profesional fue en la noche del 18 de mayo de 1911, cuando su voz fresca y clara inundó el teatro Politeama Grande, de La Habana, con la canción *Mercedes*. Desde entonces la carrera de Vera fue imparable. A los veintiún años era una hermosa mulata con voz de ruiseñor. Sus interpretaciones, a lo largo de toda su carrera artística, incluyeron lo más importante del cancionero trovadoresco cubano, por ejemplo: *Longina y Santa Cecilia*, de Manuel Corona. Una de sus composiciones más famosas fue la habanera *Veinte años*.

En el Museo Nacional de la Música están expuestas diversas partituras de relevantes figuras de la música cubana: Gonzalo Roig, Sánchez de Fuentes, Amadeo Roldán y Alejandro García Caturla, entre otros nombres distinguidos.

Gonzalo Roig (La Habana, 1890-1970) está considerado como el pionero del sinfonismo cubano, gracias a la loable labor divulgativa de la música antillana que bajo su dirección interpretaba la Orquesta Sinfónica de La Habana. La misma había sido fundada por el propio Roig en 1922 en

Reproducción gráfica de músicos cubanos tocando tambores afrocubanos, instrumento de percusión de gran sonoridad imprescindible para conseguir los ritmos típicos de las melodías cubanas.

La primera donación realizada al Museo Nacional de la Música fue en 1971 y tuvo como escenario la Sala de las Mamparas del Museo Colonial. Consistió en las guitarras y condecoraciones de una de las voces más importantes de la trova cubana:

compañía de otros reconocidos músicos de la Isla, tales como Ernesto Lecuona y César Pérez Sentenat. Otro mérito de este longevo compositor fue su trabajo al frente de la Banda Municipal de Música de La Habana, cuya dirección asumió en 1927 hasta su deceso. Sus arreglos musicales en este período consiguieron una sonoridad tan novedosa que posibilitaron lo nunca visto en Cuba: que la Banda pudiera acompañar a los cantantes. En 1932 Gonzalo Roig llevó a

Modelo de arpa. Margarita Montero de Inclán fue una de las últimas grandes arpistas cubanas.

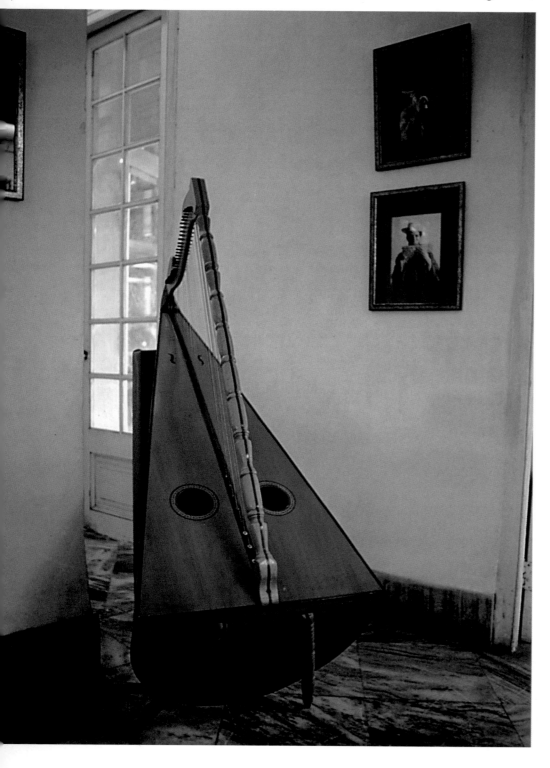

la música la gran novela costumbrista cubana de Cirilo Villaverde, *Cecilia Valdés*. Esta obra fue considerada la zarzuela más representativa del teatro lírico cubano. En 1938 fundó la Opera Nacional, de la que fue director concertador. A su quehacer artístico están asociadas innumerables obras famosas de la música cubana.

Bajo la dirección del maestro Gonzalo Roig trabajaba como violinista en la Orquesta Sinfónica de La Habana otro prestigioso músico cubano: Amadeo Roldán (París, 1900-La Habana, 1939). También fue profesor y director de orquesta. Como compositor tuvo una prolija actividad creadora, de la cual podría destacarse su *Obertura* sobre temas cubanos, donde emplea elementos del folclore nacional. Junto al afamado literato cubano Alejo Carpentier organizó en 1926 los conciertos de Música Nueva, que hicieron posible la vinculación popular a las obras más valiosas del panorama musical contemporáneo. Tres años más tarde, Amadeo Roldán fundó la Escuela Normal de Música de La Habana conjuntamente con César Pérez Sensenat; y en 1932 fue designado director de la Orquesta Filarmónica de La Habana, cargo que ocupó hasta su muerte. También dirigió el Conservatorio Municipal de La Habana, que actualmente lleva su nombre. Está considerado, junto con García Caturla, como uno de los iniciadores del arte sinfónico moderno de la Isla, al mezclar en sus composiciones elementos africanos e hispánicos.

Alejandro García Caturla es otro de los grandes músicos cubanos representados en el Museo Nacional de la Música. (Remedios, 1906-1940). De profesión abogado, García Caturla fue un compositor tenaz de alcance continental. El Ayuntamiento de su ciudad natal lo nombró Hijo

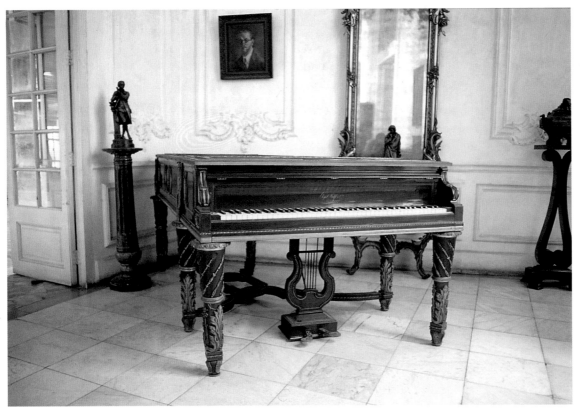

Eminente y Distinguido en 1928, y posteriormente ocuparía atriles de segundo violín y viola en la Sinfónica de La Habana y en la Filarmónica. También tocaba el piano, el clarinete, el saxofón y la percusión. Su obra es una simbiosis de ritmos como el bolero, la rumba, la guajira, la comparsa, el minué y el son… Fue un hombre que rompió con los convencionalismos sociales hasta tal punto que se unió sentimentalmente con una mujer negra. Su vida terminó de manera trágica cuando fue asesinado. En Remedios, en una elegante mansión del siglo XIX ubicada en la plaza Isabel II, ahora llamada Parque Martí, se encuentra actualmente la casa-museo de Alejandro García Caturla. Aquí también se conservan muchos de los objetos que estuvieron asociados a su obra y ejemplar vida.

El Museo Nacional de la Música de La Habana exhibe asimismo otras piezas de indudable interés, entre ellas podría destacarse el mobiliario de la residencia que fue fabricado por una acreditada firma inglesa, muy de moda a principios del siglo XX. La decoración de los salones está compuesta por cuadros valiosos y objetos de enorme atractivo. En la Sala de instrumentos musicales mecánicos, además de poder admirarse una hermosa Venus de Nicolini, que seguro perteneció a los antiguos dueños del inmueble, se muestra un laúd árabe, un piano de media cola Pleyel Wolff, donado por el escritor venezolano Inocente Palacio, y la partitura de la melodía *Cuba, qué linda es Cuba*, que el primer cosmonauta cubano Arnaldo Tamayo llevara a su viaje al cosmos.

El Museo Nacional de la Música ofrece interés para quienes pretenden asomarse al panorama musical cubano, desde sus obras más significativas hasta sus figuras cimeras. Y si para algunos no llegara a colmar las expectativas creadas ante una temática de tanto arraigo y poder en la Isla, queda la visión de un edificio histórico, frente a la salida del túnel de La Habana, levantado en las zonas que en el siglo XVII pertenecieron a la ciudad intramuros, muy próximas al Castillo de La Punta.

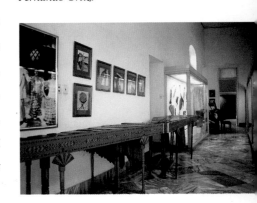

NAPOLEÓNICO

LA HABANA

El Museo Napoleónico es uno de los más singulares de Cuba, pues estando ubicado a cientos de kilómetros de los escenarios donde vivió el Emperador, atesora actualmente más de 7.200 objetos que pertenecieron a Bonaparte y a familiares y amigos suyos. La colección napoleónica más importante de América se encuentra en el interior de una villa habanera con el estilo florentino del siglo XVI, ubicada a un costado de la Universidad de La Habana, en la calle San Miguel esquina a Ronda.

El palacete era propiedad de un político machadista de origen italiano nombrado Orestes Ferrera, quien encargó el proyecto y construcción del edificio a los arquitectos cubanos Govantes y Cabarrocas. La obra fue acometida con materiales de alta calidad y mano de obra cubana: mármoles italianos, cedros, caobas, cantería de Jaimanitas y cristales europeos. En 1928 fue concluido el inmueble y su dueño lo bautizó con el nombre de "Dolce Dimora", que traducido al castellano significa Dulce

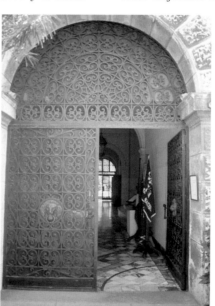

Morada, directa alusión al plácido ambiente que emanaba de su cuidada arquitectura en conjunción con los jardines.

La verja de hierro forjado a la entrada del museo conduce a un vestíbulo que precede al jardín central. Aquí diversas esculturas de mármol blanco y bancos de hierro y madera se encuentran dispersos entre los canteros repletos de flores. El 2 de diciembre de 1961, la villa florentina abrió sus puertas al público con las colecciones napoleónicas del magnate cubano Julio Lobo, incansable perseguidor de cualquier objeto relacionado con el Emperador.

Así surgió el Museo Napoleónico, el segundo existente en el mundo después del de Francia. El de La Habana sorprende. Puede hallarse desde una muela hasta mechones de cabello, pistolas, un bicornio y el catalejo empleado por Napoleón en Santa Helena.

El Gran Salón que recibe al visitante es una estancia iluminada por la luz difusa que se filtra a través de los cristales emplomados de las ventanas, y el escenario de los recitales y conciertos programados por la

En página siguiente, vista lateral del palacete de cuatro plantas donde se conserva la colección napoleónica más importante de América. Se aprecia la calle Ronda, que está justo enfrente de las murallas que rodean a la Universidad de La Habana.

Puerta de entrada principal al Museo Napoleónico de La Habana. La villa, de estilo florentino del siglo XVI, fue edificada en 1928 y transformada en museo en 1961.
La construcción mezcla elementos neoclásicos, techos coloniales y líneas renacentistas.

Perspectiva de una de las terrazas superiores del edificio donde se encuentra el museo.

Las colecciones de esta institución están valoradas en varias decenas de millones de dólares.

dirección del museo. Aquí se exhiben los muebles que confeccionaron magistrales ebanistas bajo los cánones del estilo Imperio. Está la consola de caoba firmada por Jacob D. R. Meslée con columnas de bronce dorado configurando esfinges con garras de león; otras dos consolas doradas en forma de águilas con tapete de mármol verde; y la cajita de pinturas propiedad de

la segunda esposa de Napoleón I, María Luisa de Austria, que fue ejecutada por el cristalero Jean Phillipe Paroy. También hay cuatro vitrinas donde se conservan trajes de funcionarios, y variados objetos pertenecientes a familiares de Napoleón o a soldados de su ejército. Son de destacar por ejemplo las condecoraciones. Pertenecen a esta gama de piezas las hebillas y golas de

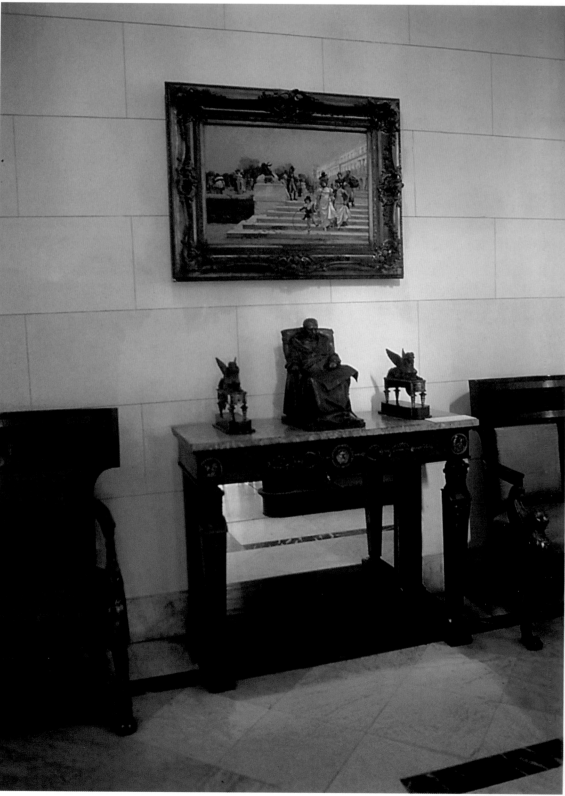

Piezas de la colección napoleónica, compuesta por más de 7.200 objetos. Proceden del depósito privado del millonario cubano Julio Lobo Olavarría, quien invirtió parte de su fortuna en acopiar pertenencias del Emperador.

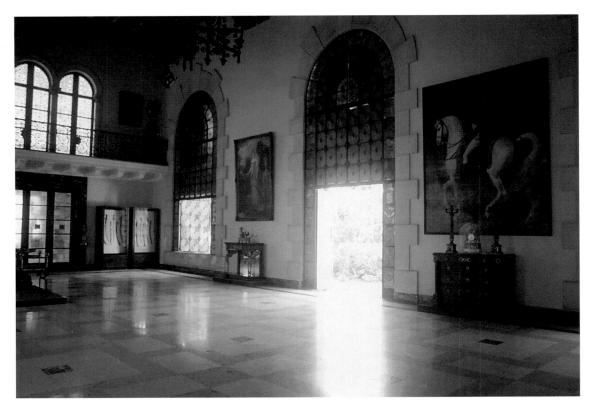

Arriba, *el Gran Salón de la planta baja. El cuadro de la derecha es una figura ecuestre del Emperador pintada por Regnault (1754-1829).*

Abajo, *dormitorio en la tercera planta. A la derecha de la imagen observamos la Cama Imperio. A la izquierda, el juego de psiqué –espejo de moda en el Primer Imperio– y cofres cincelados en plata dorada. La cómoda Imperio es de la colección del Marqués de Biron.*

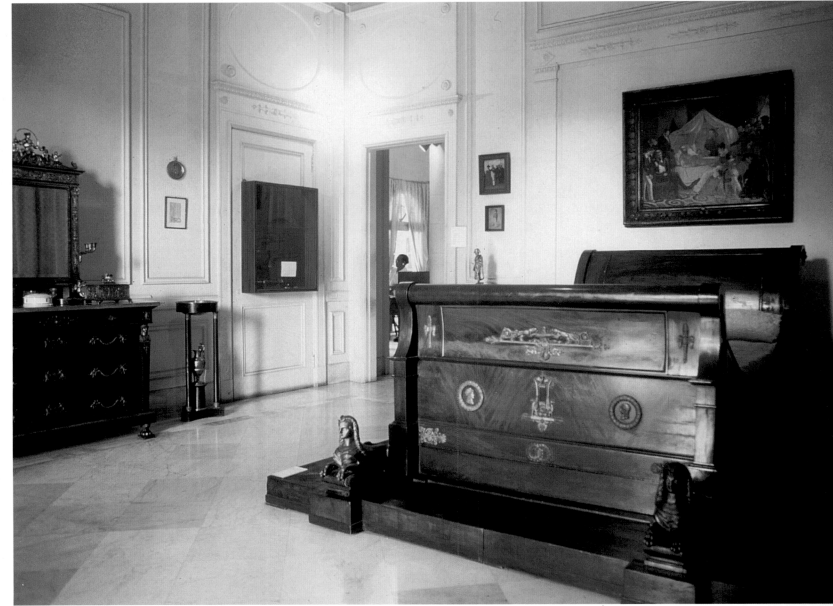

Juego de despacho estilo Imperio con muebles tapizados.
El escritorio posee aplicaciones en bronce dorado. Este estilo alcanzó gran fama en la Europa de principios del siglo XIX.

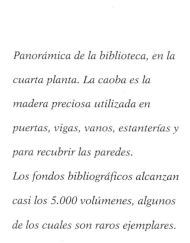

Panorámica de la biblioteca, en la cuarta planta. La caoba es la madera preciosa utilizada en puertas, vigas, vanos, estanterías y para recubrir las paredes.
Los fondos bibliográficos alcanzan casi los 5.000 volúmenes, algunos de los cuales son raros ejemplares.

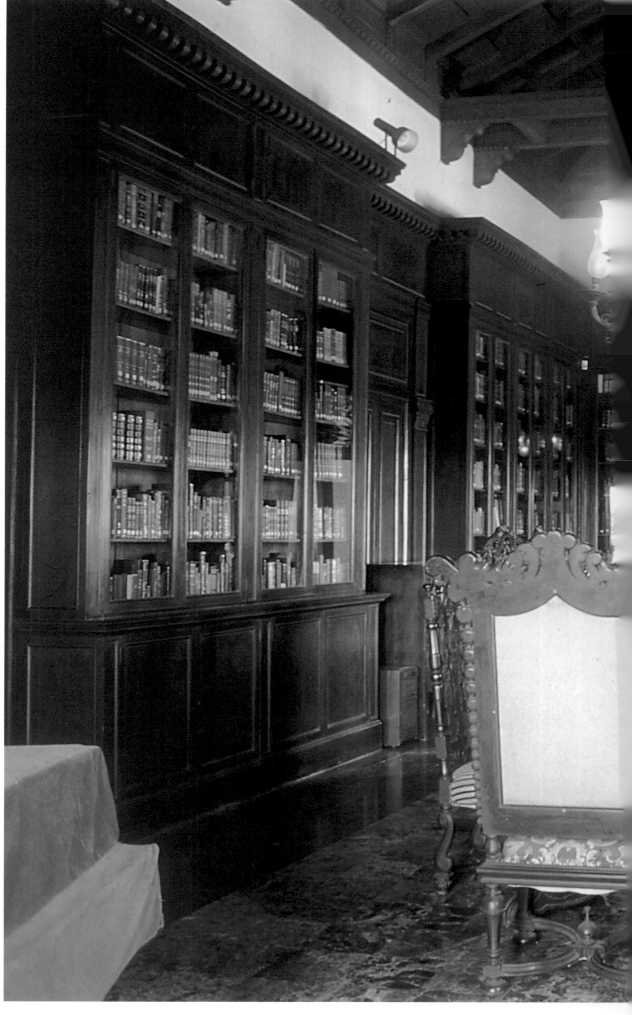

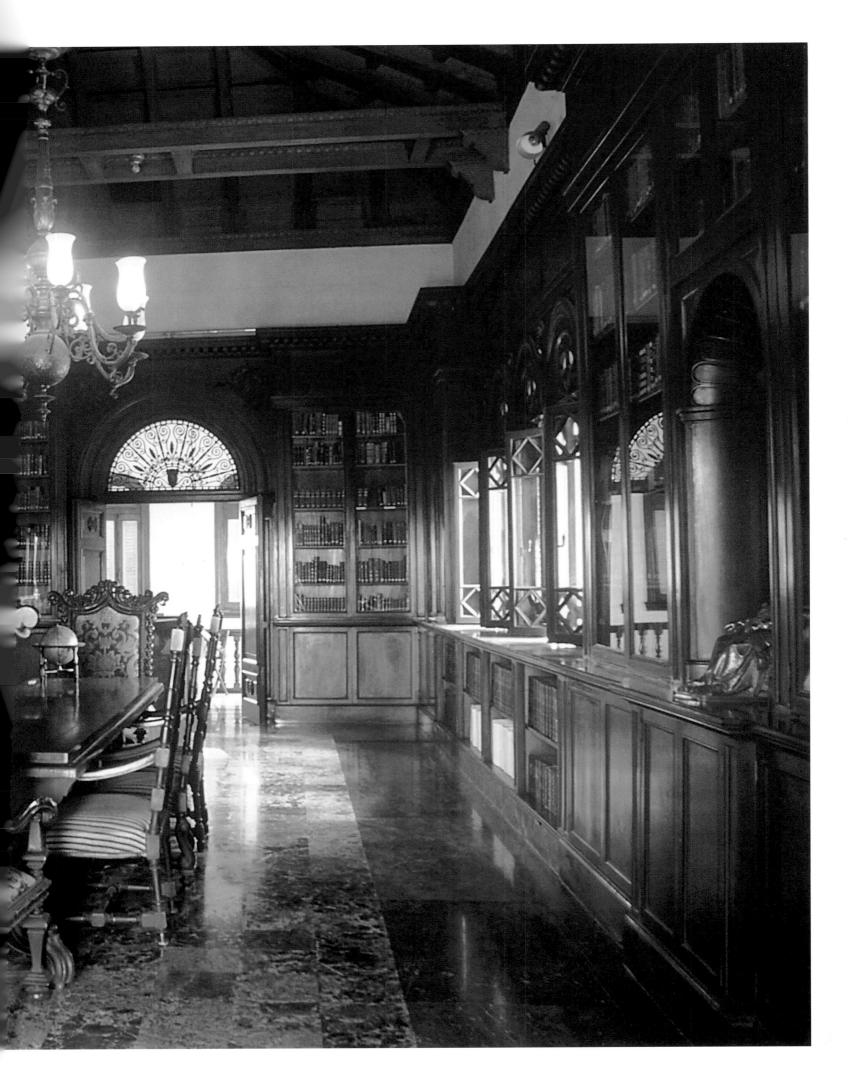

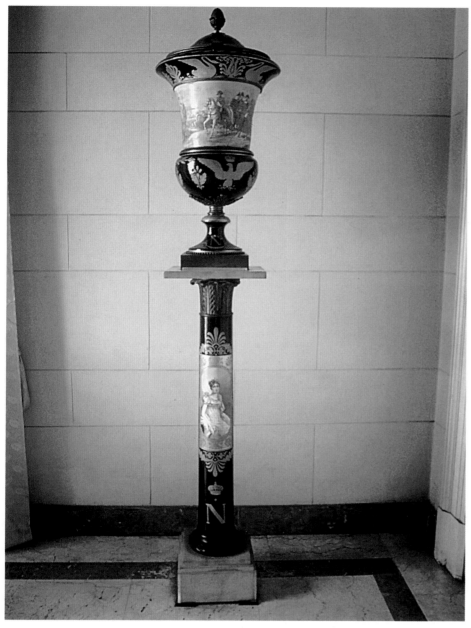

plata, cobre y bronce que, junto a sombreros y portapliegos, se exponen en tres paneles. Son notables el servicio de mesa realizado en plata con los punzones de los plateros de Munich, y las auténticas cráteras de porcelana decorada de París que datan de finales del siglo XIX.

En esta zona del museo se concentra una valiosa muestra de la pintura neoclásica de la institución, además de grabados y esculturas alegóricas a Napoleón I. Están representadas muchas de las firmas importantes de la época. Por ejemplo, el italiano Andrea Appiani (1754-1815), conocido como "el pintor de la gracia" y a quien Napoleón nombró miembro del Cuerpo Legislativo de la República Cisalpina, Comisario de Bellas Artes y Primer pintor de la corte. De este artista se muestra un retrato realizado en Milán durante la segunda campaña de Italia, donde aparece el Primer Cónsul con el corte de pelo que trajera de Egipto y que hizo que se le llamara *le petit tondu* o *el peladito*. Asimismo se expone el retrato ecuestre obra de Jean Baptiste Regnault (1754-1829) *Bonaparte en los campos de Boulogne*; el

Arriba, *ánfora Segundo Imperio. La decoración de la porcelana ilustra las glorias de las batallas napoleónicas. El pedestal está adornado con la letra "N", que simboliza el título de nobleza del Emperador.*

Abajo, *vista del jardín del museo. El verdor perenne es uno de sus rasgos distintivos.*

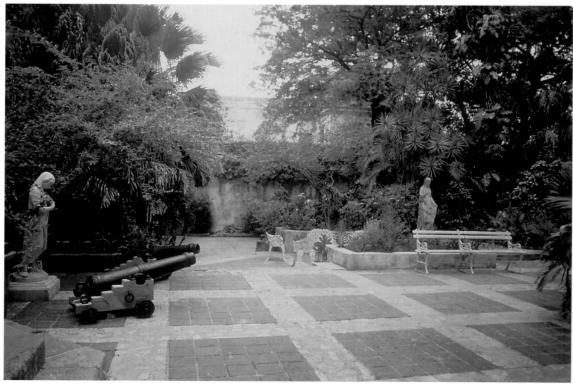

Retrato de Elisa Bonaparte, hermana del Emperador, de Robert Lefévre (1756-1830); el *Retrato de Carolina Bonaparte*, la hermana de Napoleón que consiguió erigirse como la reina de Nápoles, obra del barón François Gérard (1637-1770); y la copia de un cuadro de Steuben, de la escuela alemana, ejecutado por un pintor anónimo: *Muerte de Napoleón*.

La segunda planta del museo cuenta con salas ambientadas al rancio estilo burgués de la Francia del primer cuarto del siglo XIX, una Sala de Armas, el comedor y diversas pinturas al óleo de la época napoleónica. En la Sala de Armas un óleo de 1878, de Edouard Detaille (1848-1912), de la escuela francesa, rememora la campaña de Egipto en una vívida representación de la derrota sufrida por los mamelucos ante el ejército francés en 1798. Se exhiben en el vestíbulo el *Retrato de la reina de Wurtemberg*, de J. B. Seele (1775-1814) y el *Retrato de Jerónimo Bonaparte y Catalina de Wurtemberg*, reyes de Westfalia, obra de Margarita Gérard (1761-1837), que procede del guardamuebles de palacio, tal como lo atestigua

la etiqueta pegada al dorso. En el recibidor, dos retratos de Napoleón, uno de busto bajo con la firma de Françoise Fabre (1766-1837) y otro anónimo del siglo XIX; una acuarela de Jean Bosio (1764-1827) titulada *Retrato de la emperatriz Josefina*; y una obra de Robert Lefevre de la princesa de Borghese: *Retrato de Paulina Bonaparte*. La puerta que brinda acceso al comedor está escoltada por sendos cuadros: una obra anónima de la escuela francesa del siglo XIX, *Tumba de Napoleón en Santa Helena* y un óleo de Antoine Jean Gros (1771-1835) *Retrato del General Marceau*.

Otras obras que se exponen en el comedor son el óleo cuyo tema es el regreso de Napoleón de la isla de Elba: *Napoleón en Normandía*, firmada por Hippolyte Bellangé (1800-1866). También hay cuatro retratos-bustos de damas ilustres: el busto de la emperatriz Josefina, terracota elaborado por Chinard (1756-1813); el busto de Paulina Bonaparte, del escultor francés Antoine Joseph Michel Romagnesi (1782-1852); el busto de la condesa Napolione Cumerata, sobrina del Emperador e hija de

Despacho en la tercera planta. El juego de despacho Imperio, con muebles tapizados en terciopelo color oro y aplicaciones en bronce dorado, fue fabricado por la casa Jacob, uno de los creadores del mueble Imperio.

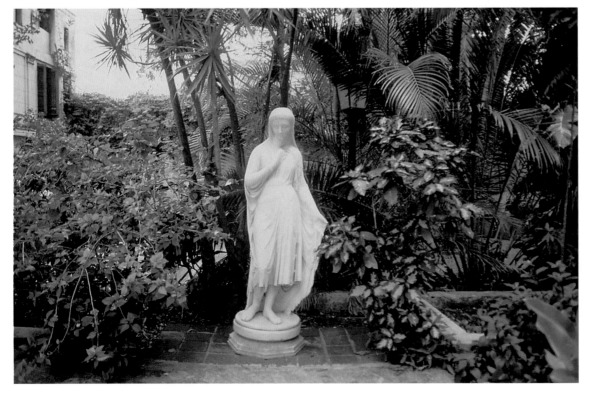

Vista de uno de los rincones del amplio jardín de esta mansión habanera cuyo antiguo dueño, el abogado italiano vinculado a la política, Orestes Ferrara Marino, bautizó con el nombre de "Dulce Morada".

Elisa Bonaparte, de autor anónimo; y el busto de la princesa Matilde, realizado por Lorenzo Bartolini (1777-1850).

El mobiliario del comedor consta de mesa ovalada con dieciséis butacas, un aparador de caoba con aplicaciones en bronce dorado y dos consolas. El juego de recibidor está compuesto por muebles enchapados en caoba con ornamentaciones en bronce dorado y butacas y canapé tapizados en seda color oro, capitoné. Este conjunto procede de la Villa Imperial del príncipe Jerónimo Bonaparte en Prangins. Es de destacar que los soportes de los brazos modelando esfinges ala-

das es un aporte de Napoleón al arte neoclásico que fue introducido después de la campaña de Egipto.

El comedor en la segunda planta del museo custodia valiosas piezas de bronce y porcelana de Sèvres. Durante el Imperio la tradicional decoración de las piezas de porcelana deja el sitio a escenas bélicas y a águilas coronadas. El ánfora con el tema de la batalla de Austerlitz o de Los tres Emperadores, del 2 de diciembre de 1805 en el primer aniversario de la coronación de Napoleón, constituye un ejemplo del papel propagandístico que Bonaparte atribuyó al arte. También en esta planta del edificio hay otra ánfora (del Segundo Imperio) que refleja el ambiente del Primer Imperio. El bronce está representado en el centro de mesa formado por confiteras y fruteros, cincelados por el maestro Pierre Phillipe Thomire, artesano de la monarquía que aprendió el arte de los famosos Pajou y Houdon; y por el reloj con figura de Apolo que Thomire ejecutó con el relojero Moinet. Existe asimismo un juego de opalinas del Directorio, piezas que estuvieron en boga en la Francia de finales del siglo XVIII y principios del XIX. Las conservadas en el Museo Napoleónico son de vidrio blanco lechoso y están montadas en bronce dorado. En las vitrinas de la estancia hay otros objetos de porcelana de Sèvres y platos, además de una cajita de rapé de metal dorado con diamantes, con el monograma de Maximiliano de Austria, emperador de México.

La Sala de Armas de la segunda planta guarda una de las mascarillas de bronce de Napoleón fundidas en los talleres de I. Richard y Quesnel de París, con la medalla y la firma del doctor Francesco Antommarchi, último médico que atendió

Amplia vista de uno de los salones. La iluminación del palacio florentino fue reformada para el museo. Al fondo, la puerta de acceso a la Sala de Armas.

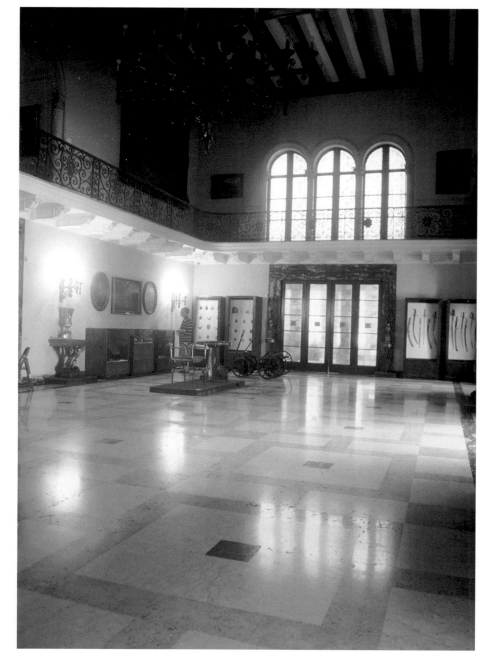

al Emperador en Santa Helena y que consiguió hacerle la máscara a los dos días de su muerte, con la ayuda del doctor Burton, galeno inglés. Antommarchi encargó al escultor Canova algunos arreglos en la mascarilla y en 1833 propició la edición limitada de la misma en bronce para su distribución entre los miembros de la familia imperial y los mariscales.

También en esta sección del museo se encuentra el fusil de caza que Napoleón I obsequiara al cirujano Blondi, y que ostenta la firma "De Boubert, quebusier a l'Empereur". Otra pieza interesante es el modelo de cañón de 20 kg con cureña y armón, de la misma clase del material rodante que Napoleón introdujera en el ejército para aumentar su capacidad combativa.

En la tercera planta del inmueble hay salones con muebles Imperio y de terraza, el despacho y el dormitorio. En el vestíbulo de esta planta se exhibe el *Retrato de Napoleón Bonaparte general*, óleo en tela de Antoine Jean Gros (1771-1835), de la escuela francesa. Este pintor perteneció al Estado Mayor del Emperador, y

dejó numerosas obras que reflejan momentos trascendentales de sus campañas. Al fondo del vestíbulo hay otro *Retrato de Napoleón*, de Roberto Lefévre (1755-1830) que procede de la descendencia de la condesa María Walewska. En esta estancia las vitrinas conservan un relicario con cabellos de Napoleón y otros objetos muy curiosos entre los que se incluyen relojes, una lupa de la policía secreta de la época y algunas estatuillas de Bonaparte y sus mariscales. También es notable la cómoda de caoba y bronce, propiedad de la princesa Matilde, donde se ha colocado una copia en miniatura de la famosa escultura del artista italiano Vicenzo Vela (1820-1891) *Napoleón enfermo en Santa Helena*.

En el despacho destaca el mobiliario de caoba, bronce y mármol confeccionado por la casa Jacob D. R. Meslée, uno de los creadores del mueble Imperio que trabajó para la monarquía en tiempos de Luis XVI y posteriormente para el Imperio. A este estilo pertenece también el secreter. La lámpara de esta habitación diseñada por Percier y

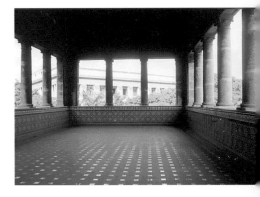

En la última planta del edificio, esta terraza techada y rodeada de columnas realizadas en cantería ofrece una espléndida panorámica de la capital cubana.

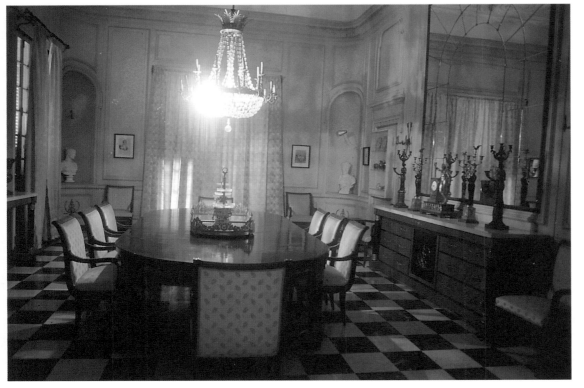

Comedor en la segunda planta. El centro de mesa, formado por fruteros y confiteras, es una de las obras maestras del cincelador Pierre Phillipe Thomire (1751-1843). Sobre el mueble de la derecha, al centro, reloj con figura de Apolo, obra de Thomire y del relojero Moinet.

ejecutada por Thomire a finales del XVIII, fue un obsequio del general a su esposa Josefina para que decorara su casa parisina de la rue Chantereine, que después se llamaría rue de la Victoire. Cuando Josefina se mudó al palacio de la Malmaison, la llevó consigo hasta que luego de su muerte pasara a manos de Eugenio de Beauharnais, duque de Leuchtenberg. También se expone el retrato ecuestre de Napoleón I , escultura en bronce realizada por Canova, el único artista a quien el Emperador concedió varias sesiones de trabajo.

De las paredes del despacho penden algunas pinturas del siglo XIX. Están *Napoleón preparando la ceremonia de su coronación*, obra de Jean Georges Vibert (1840-1902); *Retrato del duque de Wellington*, de John Boaden (-1839); *Un húsar francés*, de Eduard Detaille (1848-1912); y

Brigadier de coraceros, de Jean Louis Messonier (1813-1891). El suelo del despacho está cubierto por una alfombra de Aubusson.

En el dormitorio se destaca el juego de psiqué y los cofres ejecutados en plata dorada que fuera obsequiado por el zar Nicolás I al general Mouravieff. Uno de los magistrales cinceladores del Imperio, Jean Baptiste Odiot, fue el creador de este psiqué, el espejo que estuvo de moda en la época. Este trabajo fue un encargo del Emperador en 1809 y su conclusión tuvo lugar después de Waterloo.

La cama tiene forma de góndola y aplicaciones de bronce dorado. El armario en caoba y bronce está fabricado por la casa Jacob, tal como lo atestigua en su interior, el sello del guardamuebles del palacio de Fontainebleau. El secréter fue

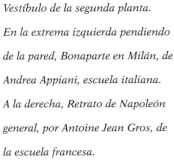

Vestíbulo de la segunda planta. En la extrema izquierda pendiendo de la pared, Bonaparte en Milán, de Andrea Appiani, escuela italiana. A la derecha, Retrato de Napoleón general, por Antoine Jean Gros, de la escuela francesa.

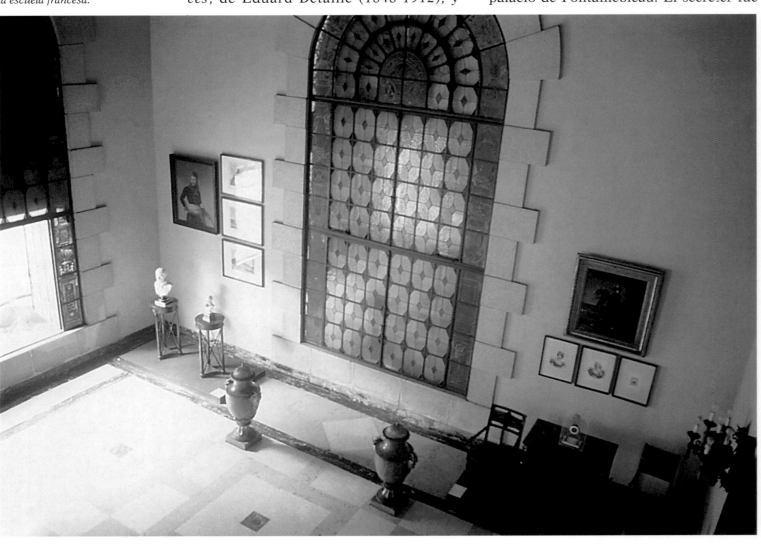

fabricado en caoba con motivos de bronce por uno de los grandes maestros ebanistas del Imperio, Francois Xavier Heckel. Las figuras de bronce que posee representan a Apolo en el carro del Sol, cariátides y genios alados. La silla curul perteneció a la colección de la princesa Matilde; y en cuanto a la pintura, es digno de mención el *Retrato de Hortensia de Beauhairnais*, de François Gérard.

En los otros salones de la tercera planta hay muebles del estilo Imperio italiano y un juego de terraza de caoba; un ánfora de porcelana de Sèvres, Segundo Imperio, con una decoración que recrea los parques de la Malmaison; dos jardineras estilo Imperio y un juego de café de porcelana checa, decorado con escenas de batallas napoleónicas. En cuanto a las pinturas, son destacables el *Retrato del coronel* *Labedayere*, el *Retrato del comandante Lavalette* y el *Retrato del mariscal Ney*, copiados de un grabado de H. R. Cook, y dos óleos del siglo XIX de Richard Caton Woodvile (1825-1855): *El café bajo el consulado* y *La caballería de Essling*.

La cuarta planta hospeda la biblioteca, de donde se domina una extraordinaria vista de la ciudad. Aquí se llega luego de ascender por una escalera de maderas pulidas cubierta por una alfombra roja. Las paredes también están forradas de caoba, así como las puertas, el artesonado del techo y las estanterías donde reposan los libros. Existen cerca de cinco mil volúmenes especializados en un período que cubre desde el final de la monarquía hasta el Segundo Imperio, muchos de los cuales tienen especial valor debido a su reducida tirada.

Recibidor en la segunda planta. Los muebles a juego enchapados en caoba con ornamentaciones en bronce dorado, proceden de la Villa Imperial del príncipe Jerónimo Bonaparte, en Prangins.

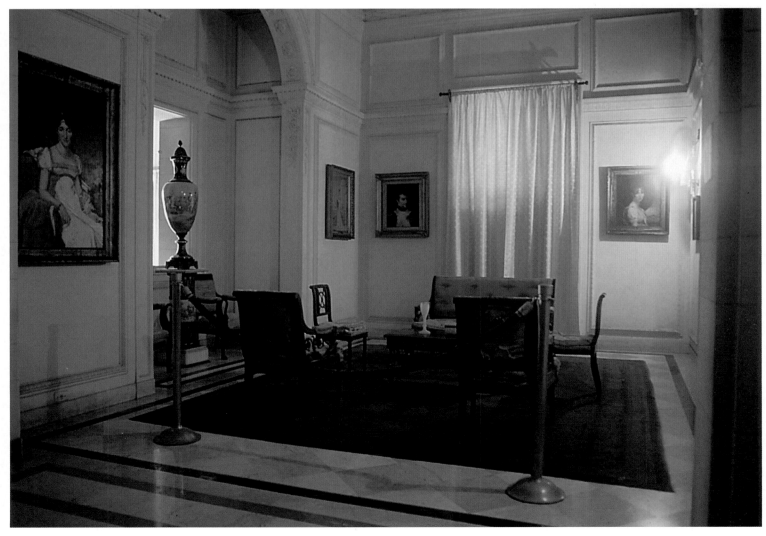

NUMISMÁTICO

LA HABANA

En página siguiente, *en el número 8 de la calle Oficios se aloja el Museo Numismático de La Habana. El edificio se acerca a los 400 años de vida y fue restaurado en 1984.*

Moneda con la efigie del Padre de la Patria, Carlos Manuel de Céspedes, emitida en conmemoración del Grito de Yara, que dio inicio a la Guerra de los Diez Años en 1868.

E l Museo Numismático de La Habana se fundó en noviembre de 1968 y hoy incluye una colección que se extiende desde el siglo XVI hasta la actualidad. Refleja los momentos históricos más importantes vividos por la nación antillana: la colonia, la república en armas, la intervención norteamericana, la etapa republicana con la inclusión en este período de la insurrección armada de los rebeldes, y la Cuba revolucionaria.

La sede de este museo ha recorrido algunos sitios de interés de La Habana. Primero estuvo ubicado en la iglesia de San Felipe Neri, cuando ya este edificio había pasado a manos del Banco del Comercio, que lo adquirió a los carmelitas, ocupantes del templo hasta la década de 1920.

Este templo, que perteneció en sus inicios a los padres del Oratorio de San Felipe Neri, estuvo habitado por capuchinos, por sacerdotes llamados "congregados", por el hecho de vivir juntos bajo un superior, y finalmente por los carmelitas. Estos últimos fueron los que emprendieron la labor de restauración del edificio, que entonces era un local oscuro y pequeño, con techo de madera. No se sabe si aquella remodelación respetó los elementos constructivos de la iglesia del siglo XVII, pero sí resulta evidente que la misma transformó la fábrica en un hermoso inmueble, siendo una de las más frecuentadas de La Habana.

Los carmelitas ocuparon el Oratorio hasta el 20 de julio de 1924, cuando se trasladaron hacia su nueva sede parroquial, erigida en la calle habanera de Infanta. Fue la segunda iglesia transformada en institución bancaria cuando se aposentó en ella el Banco del Comercio, el cual demolió la torre levantada en el siglo XVII, de tres cuerpos escalonados y una cubierta piramidal coronada por una pequeña linterna. Las modificaciones efectuadas en el interior del templo estuvieron a cargo del señor Manuel Couto y fueron dirigidas a acondicionar el local para ubicar las taquillas y oficinas en las antiguas naves laterales, y el mostrador y el sitio anterior a la

En la vitrina se exhibe la primera serie de billetes cubanos con Marca de Agua que fue impresa en China.

manera que a partir de la arteria O'Reilly era considerada el "Wall Street" habanero. La antigua iglesia de los carmelitas, después de ser abandonada por este tipo de establecimientos, se quedó vacía hasta que se instaló allí el Museo Numismático. Sin duda se pensó que sería el sitio apropiado para la exhibición de piezas que reflejaban el universo del dinero.

Luego la sede del museo fue trasladada a la calle Oficios, en la casa que fuera adquirida para residencia episcopal por el obispo Alfonso Enríquez de Almendáriz, en los albores del siglo XVII. El prelado compró un trozo del terreno que pertenecía a la familia Cepero, apellido correspondiente a uno de los primeros habitantes de La Habana, cuando tan sólo era un villorrio asentado junto al Puerto Carenas. En esta misma casa se hospedó el obispo Pedro Morell de Santa Cruz, cuando tomó posesión de su cargo en 1754. Así que el edificio entraña un importante valor histórico.

Luego se instaló en este mismo inmueble el hotel San Carlos y finalmente se establecería el Monte de Piedad, que constituía una casa de empeños. El antiguo edificio con casi cuatrocientos años de vida fue restaurado en 1984. Hoy atesora monedas, billetes, medallas y condecoraciones; podríamos definir la colección como una historia de Cuba constreñida al papel billetado y al metal.

Los primitivos instrumentos de cambio constituían objetos de uso frecuente. Los primeros fueron las reses (el vocablo latín *pecus*, que significa ganado, ha ofrecido pecunia, palabra que a su vez se refiere al dinero), luego las conchas y las pieles. Los mexicanos emplearon como monedas granos de cacao; los egipcios,

bóveda del Banco en donde antes se hallaba la nave central.

En 1952 el Banco del Comercio se fusionó con el Trust Company of Cuba. La calle Aguiar había sido la escogida en la capital, durante la primera mitad del siglo XX, para el establecimiento de una buena cantidad de sedes bancarias, de tal

cebada. Cuando comenzaron a utilizarse los metales fue preciso imprimir sellos en los lingotes de bronce, plata y oro, para garantizar la autenticidad de los mismos, aunque muy pronto las barras fueron sustituidas por discos como los que hoy conocemos, para facilitar su circulación.

Durante mucho tiempo los metales monetarios por excelencia fueron el oro y la plata, cuyo diferente valor obligó a la adopción del monometalismo oro a mediados del siglo XIX. Este sistema admitía entonces un solo patrón, que podía ser el oro o la plata, indistintamente. Pero la moneda fue a la postre vencida por un nuevo objeto de cambio, el billete de banco, el cual acabó por imponerse debido a su facilidad de emisión y de transporte.

En los primeros años de la colonización en Cuba, los instrumentos de cambio fueron trozos de oro y plata. Más tarde circularían monedas españolas como los doblones y pesetas de entonces, francesas, norteamericanas, y hasta algunas fabricadas en América Latina. Monedas propias del país no existieron hasta 1915 y los primeros billetes fueron emitidos en 1934.

La colección del Museo Numismático recoge varias fichas con las que algunos dueños de centrales azucareros de la Isla pagaban a sus empleados, así como

Vista del patio interior de la antigua casa de la calle Oficios, donde está radicado el museo. Exhibe el típico encanto de los patios coloniales de La Habana Vieja.

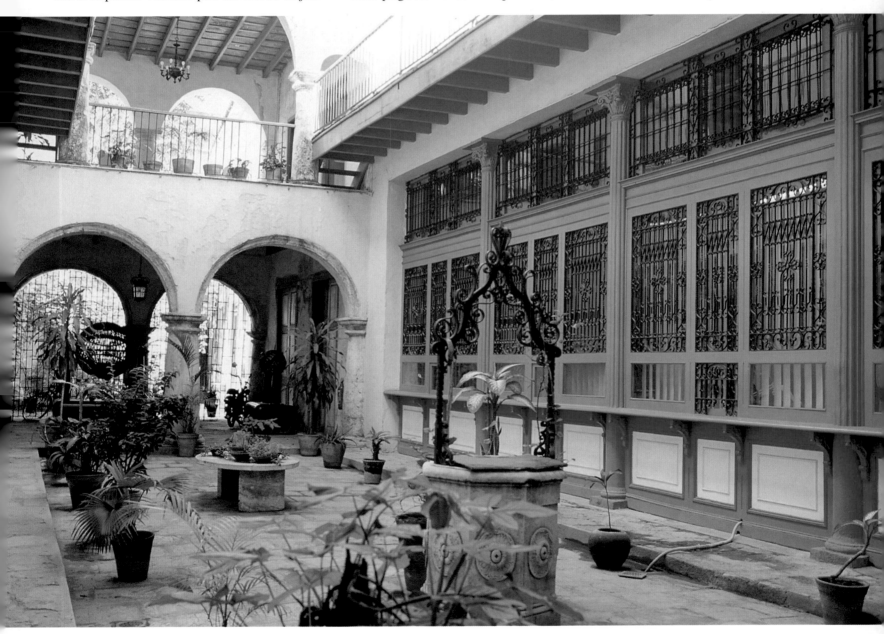

Arriba, *billetes firmados por el legendario Ernesto Che Guevara cuando fungía como presidente del Banco Nacional de Cuba.*

Abajo, *los billetes de actual circulación en Cuba con los rostros de José Martí, Antonio Maceo, Máximo Gómez, Camilo Cienfuegos, Calixto García y Carlos Manuel de Céspedes.*

billetes firmados por el Padre de la Patria, Carlos Manuel de Céspedes. También de este estilo son los bonos del Movimiento Revolucionario 26 de Julio recopilados por la muestra.

Lo que más abunda en la institución son las piezas de una serie, emitida para conmemorar el Centenario del Natalicio del Héroe Nacional, José Martí y Pérez. Esta acuñación especial de monedas se realizó en la Casa de la Moneda de Filadelfia, Estados Unidos, y el diseño escogido fue proyectado por el pintor Esteban Valderrama. Estaba integrada por cuatro valores con las denominaciones de un peso; uno, veinticinco y cincuenta centavos. Las primeras fueron fabricadas a partir de una aleación de plata y cobre, y las últimas con cobre y zinc. Los anversos de todas las monedas ostentan una imagen de Martí y una estrella radiante, pero los reversos reflejan variaciones, desde el pergamino con la famosa frase que el prócer dijera el 26 de noviembre de 1891 en el Liceo Cubano de Tampa, Estados Unidos: "Con todos y para el bien de todos"; hasta el escudo nacional con una representación del gorro frigio sobre el haz de la unión y el triángulo, además de la estrella de la bandera.

El museo también exhibe algunas de las piezas que se emitieron ilegalmente en 1952, cuando fue infringida la ley del Banco Nacional de Cuba, creado en 1914, la cual prohibía acuñaciones de monedas con valores de 25 y 50 centavos. La ordenanza permitía producirlas solo de 20 y 40 para distinguirlas del patrón estadounidense.

Es importante quizá destacar que en el mundo hay escasez de instituciones dedicadas en exclusiva a la numismática, por lo que resulta interesante la valoración y exhibición de estas piezas. Según la ciencia museológica, la numismática está considerada como una sección dentro de los museos arqueológicos, debido a que la Arqueología define a sus obras como artísticas y como documentos históricos. No obstante, las monedas, billetes y objetos en general vinculados con este campo no entran en el campo del arte de la misma manera que penetrarían en el universo de la economía política.

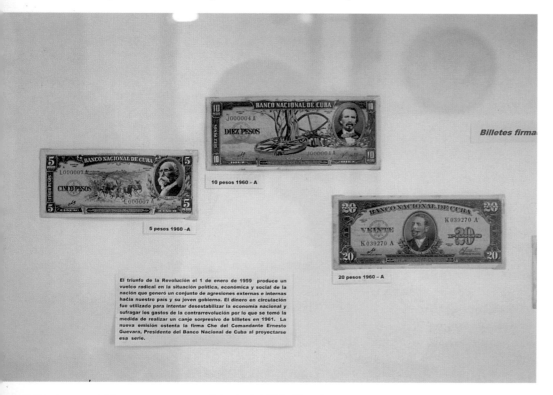

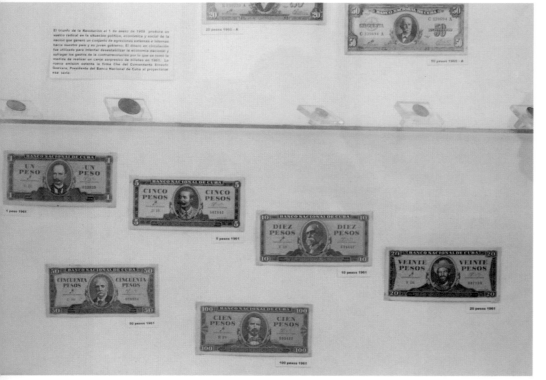

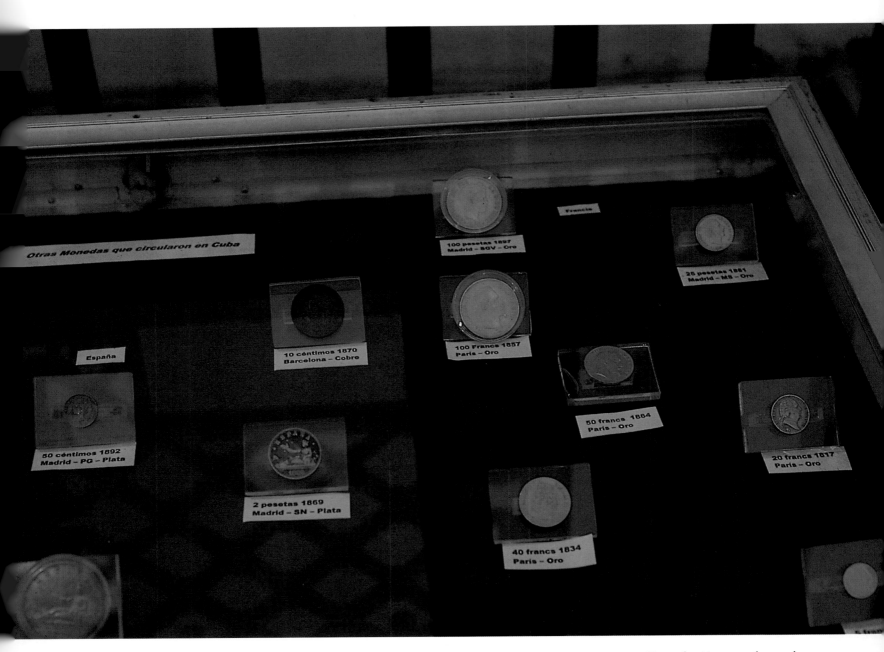

Otras Monedas que circularon en Cuba

Francia

100 pesetas 1897
Madrid – SGV – Oro

25 pesetas 1881
Madrid – MS – Oro

España

10 céntimos 1870
Barcelona – Cobre

100 Francs 1857
París – Oro

50 céntimos 1892
Madrid – PG – Plata

50 francs 1864
París – Oro

2 pesetas 1869
Madrid – SN – Plata

20 francs 1817
París – Oro

40 francs 1834
París – Oro

Según criterios extraídos del pensamiento de San Isidoro de Sevilla, la categoría de pieza numismática es alcanzada por un objeto cuando en ella concurren tres factores, a saber: el metal, el tipo y el peso. Para la Historia del Arte al parecer basta con la calidad del tipo y la ejecución técnica, pues existe el ejemplo de Grecia, donde las monedas gozaron de una época de breve esplendor, en lo relativo a su valor artístico. La pieza numismática se hace valer asimismo por el lugar que ocupa dentro de la institución museística. No se considera igual si se encuentra dentro de un museo general, donde el interés básico será la calidad artística, que si se localiza en un museo numismático especializado, donde el valor histórico y las cuestiones relacionadas con la economía política prevalecen por encima del criterio artístico.

El Museo Numismático de La Habana, en tanto valoriza las monedas y medallas antiguas, a través de su exposición en vitrinas y colecciones detalladas, constituye una institución digna de encomio, aunque la muestra no sea abundante ni tenga piezas excepcionales. El escenario donde se encuentra, en una de las zonas más antiguas del casco histórico urbano de la capital, bien vale la pena una visita.

Esta colección posee algunas de las monedas que circularon en Cuba durante el siglo XIX. Proceden en su mayoría de España y Francia y están realizadas en cobre, plata y oro.

POSTAL

LA HABANA

En página siguiente, *vista lateral del edificio del Ministerio de Comunicaciones de la Ciudad de La Habana, localizado en la conocida Plaza de la Revolución. En los bajos de este inmueble abre sus puertas desde 1965 el Museo Postal.*

Cuadro con la imagen de Vicente Mora Pera, quien fuera director del Correo Insurrector, también llamado Correo de la Guerra de la Independencia en Cuba, desde 1868 a 1878.

El Museo Postal de La Habana se encuentra localizado en la planta baja del Ministerio de Comunicaciones, en pleno corazón de la citadina plaza de la Revolución. Fundado con carácter permanente el 2 de enero de 1965, es el único de su clase en el país y uno de los más completos de América Latina. Está dedicado a la historia postal y a la filatelia.

Esta institución conserva el primer sello que transitó en todo el mundo, específicamente en mayo de 1840. Desde su apertura, gracias a una donación del Consulado Inglés en la capital cubana, el museo ha contado en sus colecciones con el Penique Negro. Este sello, cuyo nombre proviene de su color, reproduce el busto de la reina Victoria de Inglaterra ejecutado por Federico Heath. El diseño, de Enrique Corbould, se realizó en ocasión de acuñarse la medalla que conmemoraba la visita de la reina a la ciudad de Londres, el 9 de noviembre de 1837. Este sello con valor de un penique, posee una filigrana de una corona diminuta y es una de las piezas más atrayentes

Vicente Mora Pera

del Museo Postal, además de ser de las más valiosas.

La exposición permanente del Museo Postal se ubica en la zona central, donde una documentada cronología da cuentas de la evolución de la escritura, desde los antiguos papiros egipcios y las tablillas de caracteres cuneiformes hasta la actualidad. Por supuesto, ofrece una panorámica detallada de la historia del correo, abarcando el amplio período comprendido entre la Edad Media hasta la época del nacimiento del sello postal.

La aparición del sello de correos aconteció en Inglaterra a mediados del siglo XIX. Fue el profesor inglés Rowland Hill quien innovó el sistema de comunicaciones postales con la inclusión de las hoy imprescindibles estampillas, suprimiendo así el antiguo método que obligaba al destinatario a pagar su correspondencia. Al parecer fue una circunstancia imprevista la que condujo a Rowland Hill a realizar su invento, pues estando en una humilde posada presenció cómo una niña despedía al cartero

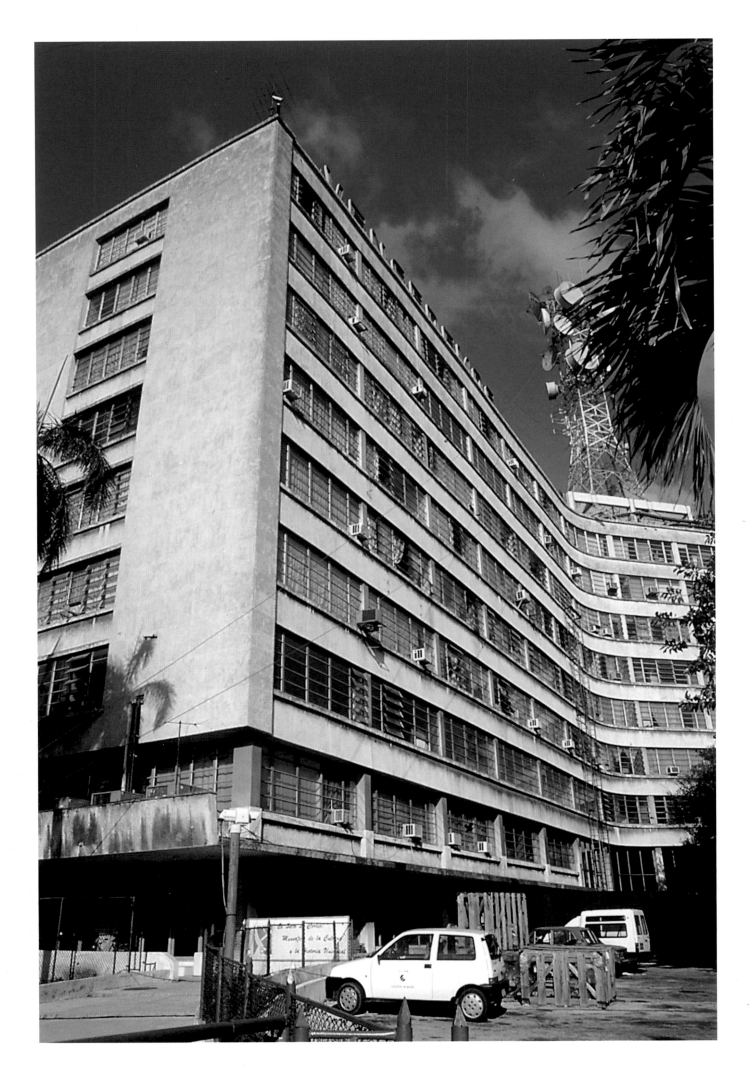

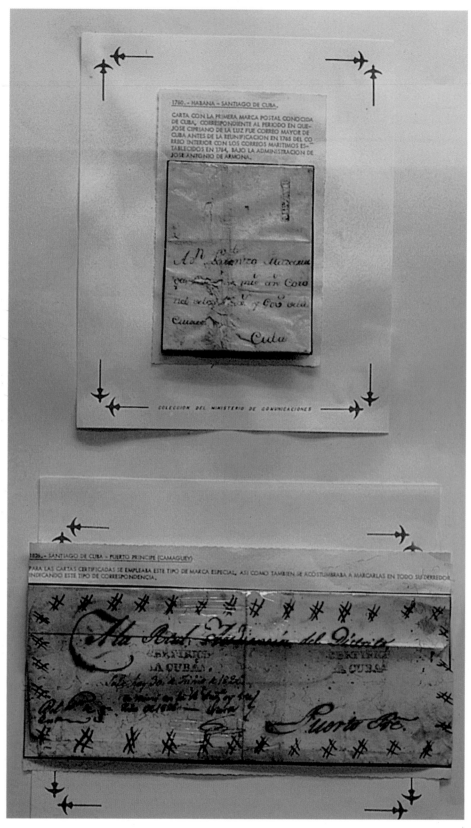

Arriba, la carta con la primera marca postal conocida de Cuba, que data del siglo XVIII. Debajo, una antigua carta certificada mostrando las marcas que identificaban a esta clase de correspondencia.

vio de la correspondencia fuera a través de los sellos de correos. Así, la casa Perkins Bacon and Petch, de Fleet Street, se encargaría del grabado de las estampillas basándose en dibujos del ya conocido Rowland Hill, mientras la casa Clowes and Son, de Blackfriars, acometería la impresión de los sobres. La fecha de puesta en circulación de los sellos se estableció para el 6 de mayo de 1840. Sin embargo, el Penique Negro transitó por las calles londinenses desde el día 1. La segunda emisión de este sello tuvo lugar en Inglaterra el 20 de enero de 1841. Los nuevos pliegos reproducían todos los detalles del Penique Negro, salvo el color. En lugar de negros fueron rojos.

El Museo Postal de La Habana acopia alrededor de medio millón de estampillas y hojas filatélicas procedentes de más de cien naciones diferentes. Existen tres ejemplares de cada sello emitido en todo el orbe, los cuales están a disposición del visitante. A través de archivos especializados donde la información se presenta en paneles de aluminio y cristales, el usuario puede localizar cualquier emisión postal y dirigirse exactamente al sitio donde se encuentra expuesta.

Una sala de este museo exhibe muestras peculiares con incidencias en la historia postal cubana. Se trata de documentos únicos en su especie, que han sido conservados celosamente en los archivos de la institución. O de objetos de enorme interés como la piedra usada para imprimir el primer sello que intentó producirse en Cuba, en el año 1914. Esta roca fue hallada en un viejo almacén en los albores del triunfo de la Revolución en 1959, y su edad estimada ronda casi el siglo. Aunque constituye el primer intento de fabricar sellos auténticamente cubanos,

porque no podía pagar el irrisorio precio de la misiva dirigida a su padre. Hill abonó el importe y así el dueño de la hostería pudo enterarse más tarde que cobraría una buena cantidad de dinero, enviado por un hermano suyo desde el extranjero.

El 26 de diciembre de 1839 el Tesoro de este país europeo exigía que el pago pre-

un proceso tan complejo que incluye el grabado, clisado, calcografía, engomado y la perforación del papel de las pequeñas estampillas, continuó ejecutándose en los Estados Unidos, país de donde procedía la mayoría de las que circulaban en la Isla.

En Cuba los correos marítimos se crearon en 1765, iniciándose una ruta entre la Península y la isla del Caribe. El recorrido entre La Coruña y La Habana era cubierto por galeones-correo. La Corona española decidió emprender la construcción de un edificio en esta capital para Renta de Correos Marítima, cuya función sería centralizar las comunicaciones postales con América. Los planos de esta obra se debieron a Jorge Abarca, un ingeniero que tuvo a su cargo el plan de fortificar la ciudad, adonde arribó en 1763. En 1770 se inició la erección del inmueble bajo la dirección del habanero Antonio Fernández Trebejos. Las obras concluyeron en 1772. El edificio se localiza actualmente al norte de la plaza de Armas.

En 1820 pasó a ocuparlo la Intendencia, Contaduría y Tesorería General del Ejército, y a mediados del siglo XIX se instalaron las oficinas del Subinspector Segundo Cabo, por lo que hoy a esta casa se la llama Palacio del Segundo Cabo o Casa de Correos. Según el historiador de la arquitectura cubana Joaquín E. Weiss, el edificio es barroco con trazas neoclásicas. Posteriormente, fue sede del Senado (entrado el siglo XX) y luego del Tribunal Supremo. Más tarde, de las Academias de la Historia, de la Lengua y la de Artes y Letras. Por último, albergaría al Consejo Nacional de Cultura.

Fue en el año 1828 que se fundó en la capital isleña una Empresa de Correos Marítimos auspiciada por el Tesoro. Estuvo funcionando por espacio de unos 22 años, hasta que en 1850 el Gobierno se encargó de hacer el servicio con el empleo de navíos propios. En vista de que las prestaciones no colmaban las expectativas, en agosto de 1868 se efectuó una subasta mediante la cual la Sociedad A. López y Compañía pasó

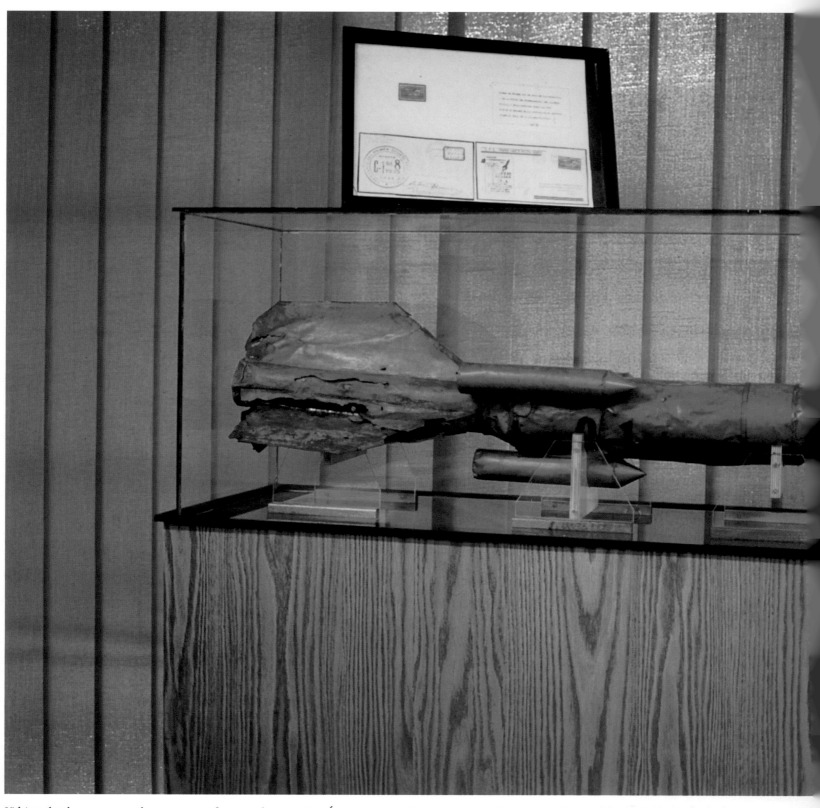

Vidriera donde se conserva el cohete postal que pretendió usarse para el servicio postal cubano durante la década de 1930. Encima, enmarcada, la estampilla sobre esta temática, donada por un coleccionista privado.

a ofrecer el servicio. Ésta a su vez lo transfirió en 1881 a la sociedad que estuvo operando en esta zona por espacio de un largo período: la Compañía Trasatlántica. Efectuaba un viaje mensual entre Nueva York, Cuba y Filipinas, además de realizar otros al resto del mundo.

La organización de correos en Cuba constituía una entidad con muchos años de funcionamiento. De ahí que durante la guerra de los Diez Años (1868-1878) pudiera organizarse un correo eficiente entre la Isla y la Junta Central Revolucionaria con sede en Nueva York. Los envíos al extranjero eran mensuales y partían rumbo a Nassau por la costa norte cubana desde Cayo Romano. Por el sur, el correo llegaba a Jamaica gracias a una flotilla de botes. En el interior

despachaba el correo desde Santiago de Cuba los primeros y decimoquintos días de cada mes y el destino final era el poblado de Colón, en Matanzas, casi al otro extremo del país.

La palabra Postas fue dada a conocer en Europa gracias al empleo que haría Marco Polo de los Correos Imperiales de China, que utilizaban el servicio de relevos. Esta clase de servicio postal era usada por los Estados con fines militares o políticos y en pocas ocasiones satisfacía una necesidad pública. Así eran los correos del rey Artarjerjes I, que se trasladaban en mulas; los relevos de jinetes de los cuales Julio César se servía para pregonar sus victorias; los aprovechados por Alfonso X, el Sabio, para sus cartas de Estado; el servicio real de Correos Mayores de Castilla durante el siglo XV; o el organizado mucho tiempo antes por los califas y que consiguió implantar entre los siglos VII al X unas mil estaciones repartidas a lo largo y ancho del territorio islámico.

Las primeras noticias sobre un sello cubano correrían por el año 1855. Constaría de tres valores (medio, uno y dos reales), pero aún carecía de referencias nacionales y en el pliego se plasmaría el perfil de la reina Isabel II. El más empleado sería el de dos reales y luego sería habilitado uno de valor superior. Tal edición realizada exclusivamente para Cuba, le otorgaría a esta clase de sellos un elevado valor filatélico. Son actualmente piezas sumamente raras.

Consta que Cuba ingresó en la Unión Postal en julio de 1877 al mismo tiempo que Brasil y Puerto Rico. Tres años antes, en 1874, editaría su primer sello postal con la divisa República de Cuba, a través de la casa Continental Bank Note, de Nueva York, Estados Unidos. Esta estampilla criolla con

Arriba, perspectiva de una zona expositora del único museo cubano dedicado a la historia postal y a la Filatelia.
La institución, con medio millón de elementos museables, es una de las más completas de América Latina.

Abajo, la exposición permanente ofrece una documentada cronología sobre la evolución de la escritura y la historia del correo, desde la Edad Media hasta el nacimiento del sello postal.

del país fue establecida una red de comunicaciones postales con oficinas centrales en la ciudad de Camagüey, al centro de la Isla, y eran empleados maestros de postas y postillones a caballo o a pie.

La primera ley cubana de correos fue redactada en 1869, en ocasión de la Asamblea de Guáimaro. Por entonces, la Línea Central de Postas llegó a ser un servicio que

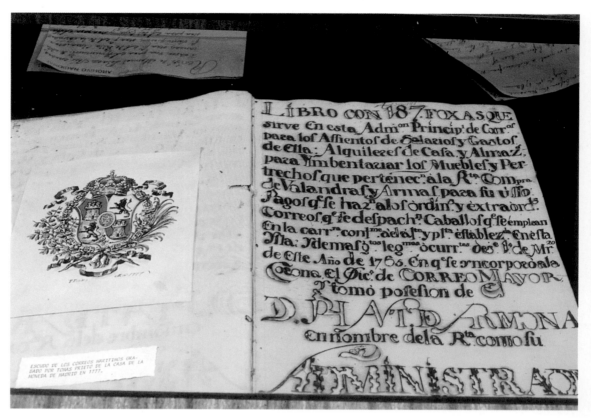

Escudo de los Correos Marítimos Españoles de la Casa de la Moneda de Madrid, grabado en 1777 por don Tomás Prieto.

valor de franqueo de diez centavos poseía el diseño del escudo republicano, con las inscripciones Correos en el borde superior, República de Cuba en el centro y Centavos en el borde inferior.

La segunda edición de este sello fue ordenada por don Tomás Estrada Palma (Bayamo, 1853 - Santiago de Cuba, 1908) para el empleo de la República en Armas durante la Guerra de Independencia (1895-1898). Con el mismo diseño del primitivo fueron impresos 40.000 sellos de dos centavos de color marrón claro; 50.000 de cinco centavos en azul; 25.000 de diez centavos en color naranja; y 30.000 de veinticinco centavos, en verde. Se sabe que en esta época unos comerciantes franceses, Steen y Dagobert, pretendieron establecer un monopolio de expedición para las estampillas cubanas, según consta en el Archivo Nacional de Cuba, en los legajos pertenecientes a la Delegación Cubana en Nueva York (1895-1898). En una carta dirigida al presidente del Comité Cubano de París, Ramón Betances, el responsable de esta emisión postal, Octa-

vio Zayas, se pronuncia en contra de aquél contrato monopolizador.

De las emisiones de 1874 y 1896 quedaron sin circular un cúmulo aproximado de 86.000 sellos, que al término de la guerra el gobierno interventor norteamericano sustituyó por estampillas norteamericanas. En este período los sellos españoles que circulaban en el país se cancelaron mediante leyendas, donde aparecía el valor en moneda estadounidense. Estos sellos se conocen bajo la denominación de Sellos de Guerra.

Gracias al Decreto-Ley 401 promulgado en 1935, los sellos cubanos de la República en Armas que permanecían en la Tesorería General del Departamento de Hacienda fueron puestos a la venta. El monto de la recaudación se destinaría para el mejoramiento de los hospitales de los veteranos de la guerra. El Museo Postal posee en sus colecciones algunos sobres con estampillas de la etapa insurreccional de Cuba, expedidos en la antigua provincia de Las Villas con rumbo a los Estados Unidos.

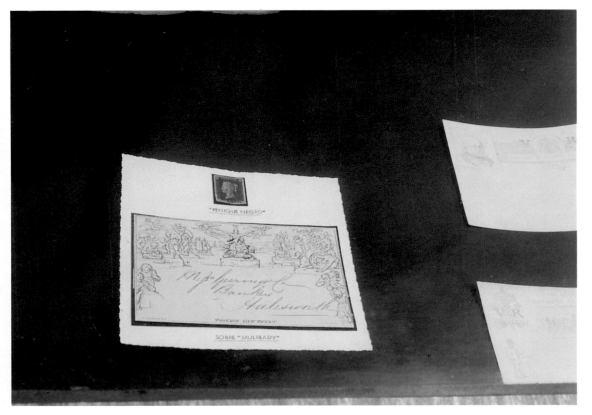

El Penique Negro fue el primer sello que transitó en todo el mundo (mayo de 1840). El Consulado Inglés en La Habana lo donó al museo y hoy constituye una de las piezas más atrayentes de la institución.

Asimismo, cartas con antiguos sellos norteamericanos y españoles.

La Filatelia tiene un lugar destacado en el museo. Esta afición, para muchos elevada hoy a las categorías de arte y de ciencia, data de la época de aparición de los primeros sellos de correo en el mundo. Desde que en 1841 el doctor Gray publicara un anuncio solicitando estampillas en el periódico , hasta la actualidad, el camino recorrido por la Filatelia ha sido largo. Al año siguiente de la salida de aquel aviso del oficial del Museo Británico, en el Punch se ridiculizaba la afición. Más tarde, sin embargo, el coleccionismo de estampillas postales invadiría a los escolares y llegaría hasta los hombres de negocios y de la banca. Y siendo los ejemplares defectuosos los más cotizados, la posesión de estas rarezas convertiría a la filatelia en un negocio de compra y venta que en algunos casos llegaría a la especulación e incluso a la falsificación.

En el Museo Postal de La Habana se conservan muchas de las medallas individuales ganadas por filatelistas cubanos en eventos internacionales, y algunos bocetos de las series más notables. También se incluyen croquis rechazados. Se exhiben algunos premios conseguidos por la organización filatélica cubana. Por ejemplo, el de la Exposición Internacional de Praga, efectuada en 1962 en Checoslovaquia, y el reconocimiento otorgado por la revista italiana *El coleccionista* al sello que reproduce el cuadro *Primavera*, del pintor cubano Jorge Arche. Esta estampilla fue calificada como una de las más hermosas del año 1967, fecha en que obtuvo el lauro. Otro de los objetos expuestos es la Copa Bohemia conquistada en Praga en 1978, por la exposición "El Correo en Cuba a través de los tiempos".

Uno de los sellos más curiosos de las colecciones del Museo Postal es el que recrea un experimento que tuvo lugar en La Habana en la década de 1930, cuando pretendió usarse un cohete para el servicio postal. La estampilla del Cohete Postal Cubano, donada por un coleccionista particular, es considerada por la institución como la precursora de las series posteriores con temática del Cosmos.

FARMACÉUTICO

MATANZAS

A traídos por la fama de la paradisiaca playa de Varadero, los turistas de todo el mundo visitan la ciudad de Matanzas en la región central de Cuba. Tal vez desconocen que en el corazón de esta localidad cubana se halla una de las colecciones de frascos de porcelana de Sèvres más importante del mundo fuera de las fronteras de Francia. Es otra excusa para conocer una tierra de hermosa naturaleza y tan pródiga en talento artístico. Matanzas no es sólo arenas finas, cocoteros, aguas transparentes, el sol rabioso que los cubanos han bautizado por el apelativo de "el indio", la dulce mansedumbre del trópico o ese gigantesco y excepcional cebadero donde los cocodrilos pueden vivir la *dolce vita*, porque constituye una de las reservas naturales mayores del país. En la ciudad se encuentra la catedral de San Carlos, erigida en el siglo XVIII, la iglesia de Monserrat y la fortaleza San Severino, que data del XVII. Y por supuesto, el interesante Museo Farmacéutico.

Una infinita variedad de antiguos recipientes de loza y frascos de la más

valiosa porcelana se hallan actualmente expuestos al curioso público que acude al Museo Farmacéutico, ubicado en la antigua plaza de Armas, que hoy recibe el nombre de Parque Libertad. En otra época este local fue la Botica Francesa, inaugurada en 1882 por el doctor Ernest Triolet. Un descendiente suyo, Ernesto Triolet Figueroa, relató la anécdota de la colocación de los cristales de las puertas del establecimiento, que en principio iban a ser rojos, azules y blancos. La irrupción de soldados españoles, alarmados ante unos colores que representaban los de la bandera insurreccional de los mambises cubanos, obligó al doctor Triolet a complacer a los peninsulares mudándolos por los rojos y gualdas de la bandera española. Entonces la Guerra de Independencia se hallaba en pleno apogeo.

Un día 1 de enero el criollo Juan Fermín Figueroa Vélez y el inmigrante francés Ernest Triolet Leviere abrieron la botica al público matancero. El galo había llegado a Cuba como parte de la avalancha

En página siguiente, vista de la fachada del edificio donde se encuentra el Museo Farmacéutico, ubicado en la antigua plaza de Armas que hoy recibe el nombre de Parque Libertad, en la ciudad de Matanzas.

La puerta de entrada al Museo Farmacéutico de la ciudad de Matanzas vista a contraluz. Las lucetas multicolores de las puertas y ventanas de la botica francesa del doctor Ernest Triolet tienen una singular historia relacionada con las pugnas políticas de finales del siglo XIX.

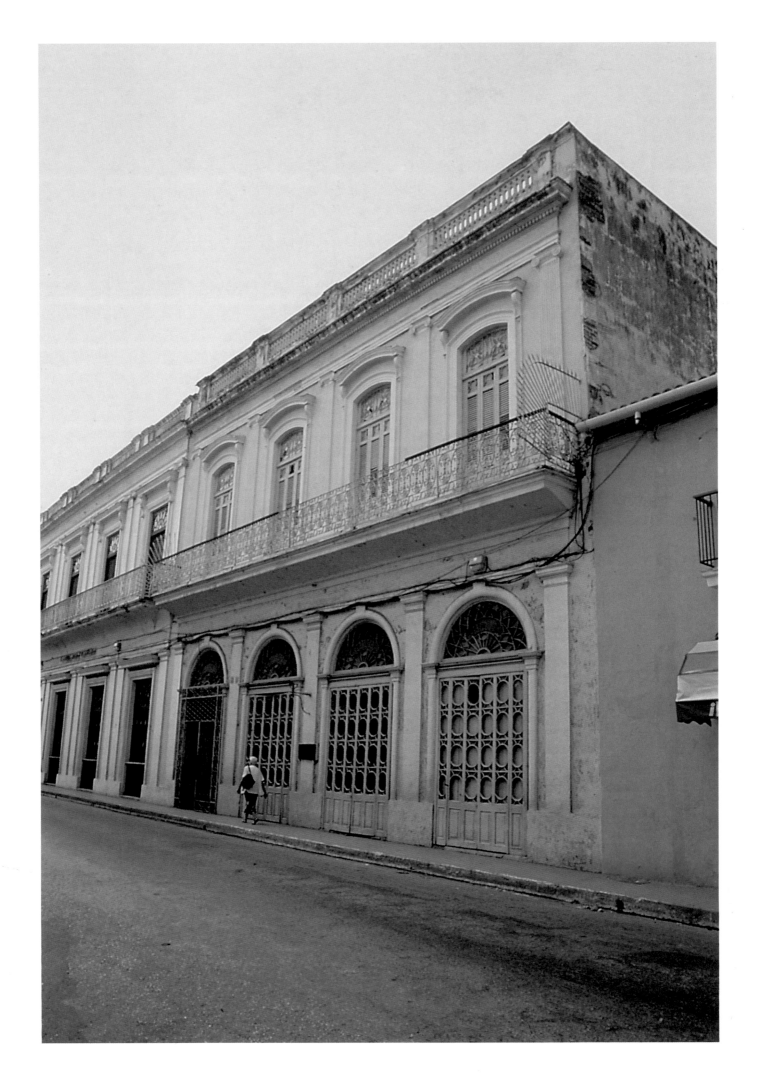

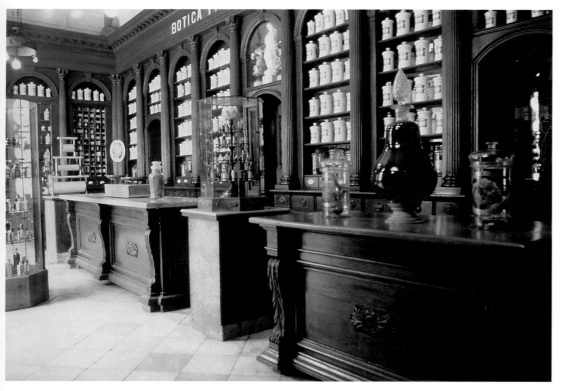

Perspectiva del interior de la farmacia. El estilo afrancesado de la antigua decoración del local se conjuga armoniosamente con el medio millar de frascos de loza y de porcelana de Sèvres de las estanterías.

francesa que comenzó a asentarse en esta ciudad en el ocaso del siglo XVIII, para auge y prosperidad de la región central del país. El doctor Triolet se casaría primero con Justa Figueroa, y al enviudar, contraería nuevas nupcias con otra hija de su socio, Dolores Figueroa. Esta señora, que estudió Farmacia en los Estados Unidos, es la primera farmacéutica cubana. De mente perspicaz e ideas avanzadas para su tiempo, la esposa del doctor Triolet escribiría en su tesis de grado: "No obstante que la misión de la mujer parece estar limitada al hogar doméstico y sus cuidados, tenemos que concederle una inteligencia clara y capaz de concebir ideas (...) Así es que estando dotadas de esas facultades, bien puede desempeñar las funciones de una condición científica, sin incompatibilidad con su condición moral y material". La familia residía en los altos de la botica, adonde se accedía mediante las escaleras que comenzaban en el vestíbulo. Este zaguán tenía un enorme mueble con cajones corredizos, donde se guardaban sobres llenos de medicamentos. La restauración a que fue some-

tido el inmueble ha conservado el estilo afrancesado de la decoración.

La Farmacia es la ciencia que instruye sobre la manera de preparar y combinar productos naturales o artificiales, para su empleo en remediar las enfermedades o conservar la buena salud. De las plantas se extraen los principios activos que, una vez sintetizados por la vía industrial, se utilizan en la elaboración de medicamentos. Aunque luzca paradójico en la sociedad moderna dominada por la cibernética, el consumo de hierbas para la curación de malestares en los seres humanos ha colocado a la herboristería en planos estelares. Se ha comprobado que el organismo absorbe los productos sintéticos de distinta manera que los naturales. Si bien los fármacos sintéticos actúan más rápido, la actividad terapéutica de los vegetales resulta mucho más suave, gradual y de resultados más estables. Es lógico entonces desde tal perspectiva este retorno de la "medicina verde".

El poder curativo de las plantas medicinales fue descubierto desde los inicios del hombre. Las especies vegetales se clasificaron y con seguridad, después de muchos errores fatales, las venenosas fueron separadas de las útiles. Dicha labor comprendió el exhaustivo análisis de cada compuesto químico. Pero esto sería cuando el progreso se hubo apoderado de las ciencias y cuando ya el hombre estuvo capacitado para obtener mixturas de laboratorio análogas a las naturales, y que por su sencilla dosificación y conservación desplazaron a las infusiones amargas y a los hediondos cataplasmas. Antes, la sabiduría popular representaba su papel en el empleo de la "medicina verde" y la tradición oral se encargaba de que las nuevas generaciones

aprendieran de sus antecesores el arte de curar con las plantas medicinales.

El primer tratado de botánica farmacéutica se debió al griego Teofrasto, quien tituló su obra *De historia plantarum*. Debido a que las plantas estaban designadas en este compendio con nombres muy diferentes a los contemporáneos, los cinco volúmenes del médico militar nombrado Pedanio Dioscórides Anazarbeo desplazaron a aquella primitiva obra de factura griega. Así, los escritos y formulaciones de este científico, refiriéndose a la actividad terapéutica de las plantas medicinales, se convirtieron en un libro de obligada consulta para los farmacéuticos, incluso hasta el ocaso del siglo XVI.

Aún más celebridad en este campo alcanzó Galeno, un médico especializado en las plantas curativas, y cuya innovación fue la catalogación de las medicinas vegetales en función del "calor". Después de Galeno, el progreso se detuvo debido a las invasiones bárbaras que derrumbaron el Imperio romano, y si las congregaciones de religiosos no hubieran protegido aquellos conocimientos escudándose tras las recias paredes de los antiguos conventos, la botánica habría tenido que empezar de cero. Pero el verosímil retroceso no aconteció. Fue una época durante la cual el *Régimen sanitatis* de la escuela de Salerno conservó las culturas árabe y grecorromana.

Transcurridos algunos años, Venecia se transformó en un punto de recepción de plantas medicinales de todo el orbe, porque los mercaderes venecianos tenían un intenso tráfico con el Oriente, de donde procedía la mayor cantidad de vegetales exóticos. Había vuelto a iniciarse el proceso de aprendizaje en la botánica y la ciencia experimentaría un florecimiento acusado. El descubrimiento de América trasladaría el centro neurálgico del comercio de estas hierbas hacia España, y propiciaría el descubrimiento de variedades desconocidas de plantas. Los vegetales exóticos irrumpieron con su carga de misticismo en la botánica del siglo XV para triunfar como gozosas panaceas. Y esto coadyuvó a intensificar el

Vista frontal de una estantería repleta de frascos con sustancias medicinales. Se encuentra en el patio de la institución matancera, cerca del horno utilizado para el proceso de destilación.

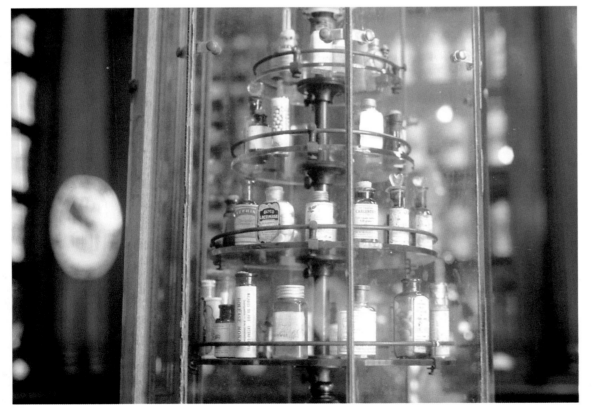

Detalle de la vitrina donde se guardan algunos de los medicamentos que se expendían en la botica francesa, convertida hoy en museo. La mayoría de estos fármacos se confeccionaban en el establecimiento.

estudio de las plantas y, a la postre, al nacimiento de los primeros jardines botánicos y cátedras en las más importantes universidades europeas. Así sería hasta el arribo del siglo xx. En el *Retrato del artista adolescente*, el irlandés James Joyce teje el siguiente diálogo entre el protagonista, Stephen y algunos compañeros suyos:

–Sí, Mac Cullag y yo –dijo Donovan–. Él toma matemáticas puras y yo historia política. También tomo botánica, además. Ya sabes que soy miembro de la sociedad de herborizantes.

Se retiró un poco con aire majestuoso y se colocó una mano gordezuela y enguantada en lana sobre el pecho, del cual brotó al mismo tiempo una risa quebrada y jadeante.

–La primera vez que salgáis a herborizar, tráenos unos nabos y unas cebollas, para que hagamos un estofado –dijo secamente Stephen–.

El rollizo estudiante se echó a reír indulgentemente y dijo:

–Todos los de la sociedad de herborizantes somos personas de absoluta respetabilidad. El sábado último fuimos siete de nosotros a Glenmalure.

.–¿Con mujeres, Donovan? –preguntó Lynch–.

Donovan se volvió otra vez a colocar la mano en el pecho y dijo:

–Nuestro objeto es la adquisición de conocimientos.

El Museo Farmacéutico de la ciudad de Matanzas heredó un interesante herbario de más de cien años, constituido por hierbas medicinales procedentes de España, Francia y, desde luego, de Cuba. Esta colección de plantas secas clasificadas está siendo sometida a un estudio exhaustivo para determinar cuáles eran los remedios más socorridos y demandados por la población de la época. Uno de los productos más curiosos obtenidos a partir de este muestrario es el denominado aceite de alacranes, que aplicado bajo el vientre en forma de masajes resultaba muy exitoso en la curación de las afecciones urinarias.

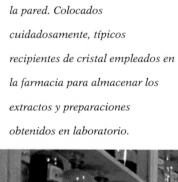

Espaciosa estantería empotrada en la pared. Colocados cuidadosamente, típicos recipientes de cristal empleados en la farmacia para almacenar los extractos y preparaciones obtenidos en laboratorio.

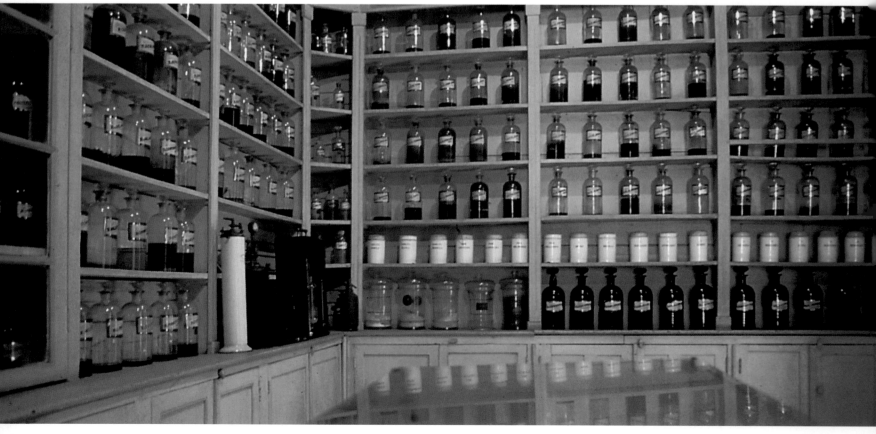

La institución matancera posee el laboratorio original de esta antigua botica, donde puede apreciarse el primitivo instrumental de cobre y bronce. Se conserva asimismo el alambique, usado para destilar o separar de las sustancias más fijas, a través del calor, las sustancias volátiles. El proceso de la destilación, conocido desde tiempos remotos, fue promovido por Paracelso. Su aporte fue atribuirle la función primordial al principio activo de la planta, favoreciendo el auge de los extractos y restantes preparaciones. A partir de aquí, algunos seguidores de Paracelso dejaron de emplear las plantas como un todo, para dedicarse exclusivamente a la obtención de los compuestos químicos obtenidos a partir de las mismas, insensato proceder que se mantuvo en boga durante mucho tiempo y que felizmente en la actualidad se ha abandonado. Gracias a Paracelso, médico y filósofo alemán, el boticario se transformó en farmacéutico, con la misión de extraer los compuestos esenciales y mezclarlos para crear la droga curativa.

En esta época comenzaron a usarse solventes como el ácido acético y el alcohol en las mixturas terapéuticas. El investigador sueco Scheele fue el primero que consiguió en su estado puro, algunos principios activos como los ácidos cítrico, oxálico, málico y gálico. Otros seguidores obtendrían después la morfina, la codeína, la quinina, la cocaína, entre otras sustancias de relevancia para su empleo en la medicina. En el patio del actual Museo de la Farmacia de Matanzas, en Cuba, se halla todavía el horno de mampostería utilizado para destilar alcoholes y extraer los aceites esenciales usados para la elaboración de los medicamentos. Funcionó hasta el año 1964.

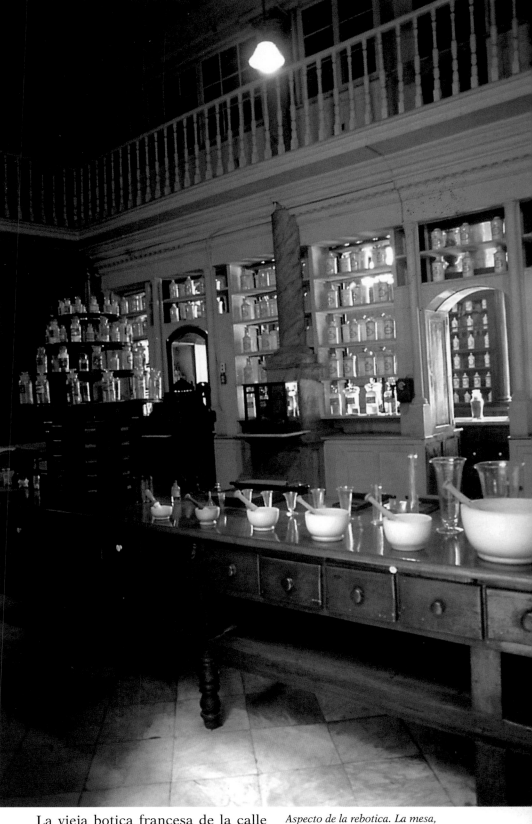

La vieja botica francesa de la calle Milanés, entre Santa Teresa y Ayuntamiento, al principio de su apertura sólo vendía las fórmulas confeccionadas en las rancias retortas del establecimiento. La instalación del horno en el patio de la casona, delante de un mural que refleja algunas de las plantas medicinales más populares

Aspecto de la rebotica. La mesa, elaborada con la madera de un árbol endémico de Cuba, posee un etiquetero giratorio con las antiguas marbetas que identificaban los frascos de medicamentos.

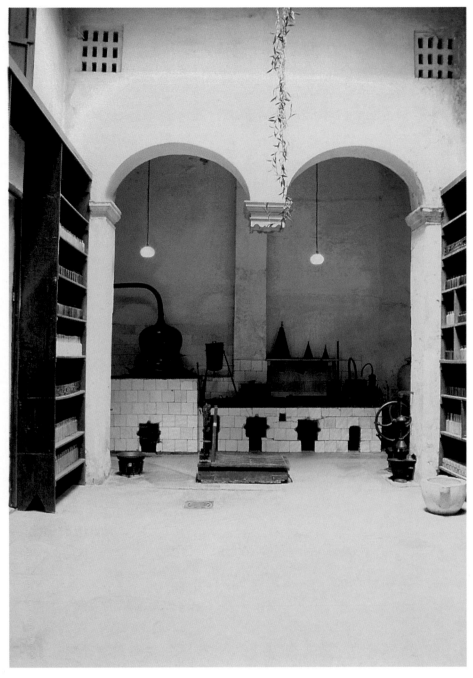

Patio de la casa. Se aprecia el horno de mampostería empleado desde la apertura de la botica francesa y parte del instrumental original de bronce y cobre.

de Sèvres los enormes y abigarrados recipientes que aún hoy están situados en los mostradores y estanterías de la farmacia. Suman aproximadamente unos 500 frascos, con decoraciones muy variadas que recuerdan las representaciones de la baraja española. En la parte superior de estos albarelos de la más fina porcelana de Sèvres están plasmados los nombres de sustancias como el almizcle o los extractos de rosas y regaliz. Los polvos de cicutina, helecho macho, orozuz y beleño, herméticamente encerrados en los botes de cristal, son evidencias del febril trabajo que tenía lugar en la rebotica y el patio del local. Los olores se mezclan y la imaginación crea apariciones de figuras humanas vestidas de blanco, recorriendo cada rincón. Los potingues y emplastos inundan las estanterías de 24 columnas fabricadas con el mejor cedro de la Isla.

Lo primero que sorprende al visitante del Museo Farmacéutico son los dos ojos de boticario situados desde la fundación de la botica, a la entrada del establecimiento. Se solía guardar en ellos lo más valioso o peligroso del local de expendio de medicamentos. Los de la botica francesa de Matanzas (uno es rojo y el otro amarillo) son de cristal de Bohemia, y como los albarelos de porcelana, fueron mandados a fabricar expresamente para esta farmacia cubana por uno de sus propietarios, el señor Figueroa.

En el centro del salón principal de la extinta farmacia, convertida hoy en museo, existe una vitrina donde permanecen las patentes (fundamentalmente francesas de principios de siglo) de los productos elaborados antiguamente en este local. Con estas patentes se confeccionaban jabones de tocador, perfumes y cosméticos de muy buena calidad y éxito comercial.

en Cuba, como la palma real, el naranjo, la campana, la maravilla o el vetiver, posibilitó la preparación de un amplio abanico de mixturas curativas. Todavía ahora pueden verse en el museo las antiguas recetas copiadas en un libro, donde están escritos infinidad de ingredientes y fórmulas. Las balanzas, los morteros de cobre o de mármol, el serpentín de madera y cristal, son algunos de los objetos museables que componen la colección de esta atractiva institución matancera.

Se sabe que Juan Fermín Figueroa personalmente encargó a la fábrica parisina

Otro elemento de indudable interés y valor es la mesa dispensadora de la botica, fabricada con la madera de un árbol conocido en Cuba bajo el nombre de Jiquí. Los planos de este mostrador obtuvieron la Medalla de Oro en la Exposición Universal celebrada en 1900 en París, Francia. Este mueble, que aún mantiene el brillo excepcional de la buena madera elaborada con esmero, posee en uno de sus extremos un etiquetero giratorio donde se atesoran increíbles obras de arte en miniatura, elaboradas por imprentas de la época.

La Biblioteca del Museo Farmacéutico de Matanzas merece más que un vistazo. Ocupa toda una vasta estantería, saturada de los más raros y antiguos ejemplares de medicina. Como todo objeto que habita esta vetusta casona del centro de la ciudad matancera, la colección de libros rezuma interés y establece un nexo con las paredes tapizadas por los retratos de algunos profesionales, afamados en los campos de la medicina y farmacia, que ejercieron sus carreras en este territorio cubano.

Podría considerarse a este museo como un homenaje a la ciencia farmacéutica y a todos aquellos que se dedicaron a extraer las esencias de las plantas vegetales, en los albores de la farmacopea. Desde tiempos inmemoriales el hombre empleó las hierbas para calmar dolores, perfumarse, e incluso para los embalsamamientos, donde eran muy usadas las esencias de la resina, el benjuí y el cálamo aromático, entre otras sustancias olorosas sin identificar todavía. La flora medicinal continúa estudiándose hoy en día en todo el mundo. Las especies desconocidas son investigadas y las utilizadas de toda la vida siguen siendo analizadas para conocer sus propiedades con mayor exactitud,

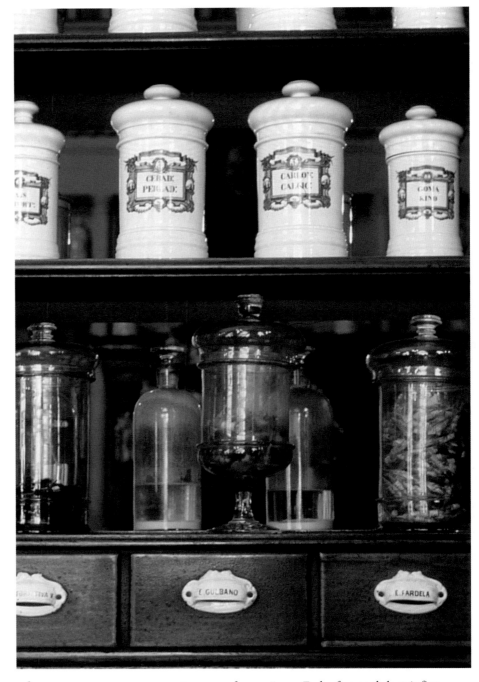

y lograr nuevos compuestos mucho más eficaces en la curación de enfermedades. Hoy también se trabaja con las semillas, para conseguir plantas más fuertes y con mejores rendimientos. El retorno de la "medicina verde" se compagina de la manera más apropiada con los fármacos sintéticos. Pero lo cierto es que la naturaleza guarda todavía lo más maravilloso de sí misma, celosamente guardado en el interior de las mismas cimientes, las flores y los frutos... Y descubrirlo y aislarlo para el beneficio del género humano continúa siendo un reto a la ciencia.

En los frascos de la más fina porcelana francesa y en tarros de vidrio grueso, aún se guardan algunos mazos de la flora medicinal oriunda de Cuba y de otras partes del mundo.

ARQUITECTURA

TRINIDAD

La sede del Museo de la Arquitectura es una de las casas coloniales más notables de Trinidad, ideal para emplazar una colección dedicada a las manifestaciones constructivas de Cuba entre los siglos XVIII y XIX. Edificada en 1738, pasó a formar parte del patrimonio de los Sánchez Iznaga, una aristocrática familia de gran renombre por aquella época. La institución es quizá la única del país consagrada a exhibir las técnicas de construcción coloniales. Sobresale la del embarrado, aunque también pueden verse paredes realizadas en mampostería, así como portones con rejas decorativas de madera o hierro, persianas de cristales coloreados, piezas de piedra cincelada...

La casa se localiza en la Plaza Mayor, típica explanada colonial cuya construcción data del siglo XVI. Las rejas labradas que actualmente la rodean fueron colocadas en 1857. El detalle concede armonía al lugar que constituye una de las estampas imborrables de esta villa, rica en imágenes

antiguas. En la plaza el único edificio de dos plantas es el palacio Brunet, también sede del museo romántico. A su izquierda, está emplazada desde finales del siglo XIX, la iglesia de la Santísima Trinidad en el mismo lugar donde estuvo la Parroquial Mayor de la ciudad. Otra construcción dedicada al arte, en este caso, el contemporáneo, es la galería localizada en la antigua casa de Alderman Ortiz, erigida a principios del siglo XIX y dueña de uno de los balcones corridos más hermosos que existen hoy en Trinidad. El último museo que cobija la Plaza Mayor es el de Arqueología Guamuhaya, dedicado a la cultura aborigen oriunda de esta región del país.

El Museo de Arquitectura atesora muestras del devenir arquitectónico de la villa. Si se toma en consideración que Trinidad es una de las ciudades cubanas donde mejor se ha conservado el patrimonio colonial, se concluye que los ejemplos de esta institución adquieren un significado inmediato, casi palpable, lo que dota a la colección de un interés superior.

En página siguiente, enclavada en el número 83 de la calle Desengaño, esta casa colonial, edificada en 1738, perteneció a la aristocrática familia de los Sánchez Iznaga y es una de las más notables de la Plaza Mayor de la ciudad.

Puerta de entrada al Museo de Arquitectura de la ciudad de Trinidad. Guarda las muestras más representativas del desarrollo arquitectónico de la villa desde el siglo XVIII al XIX.

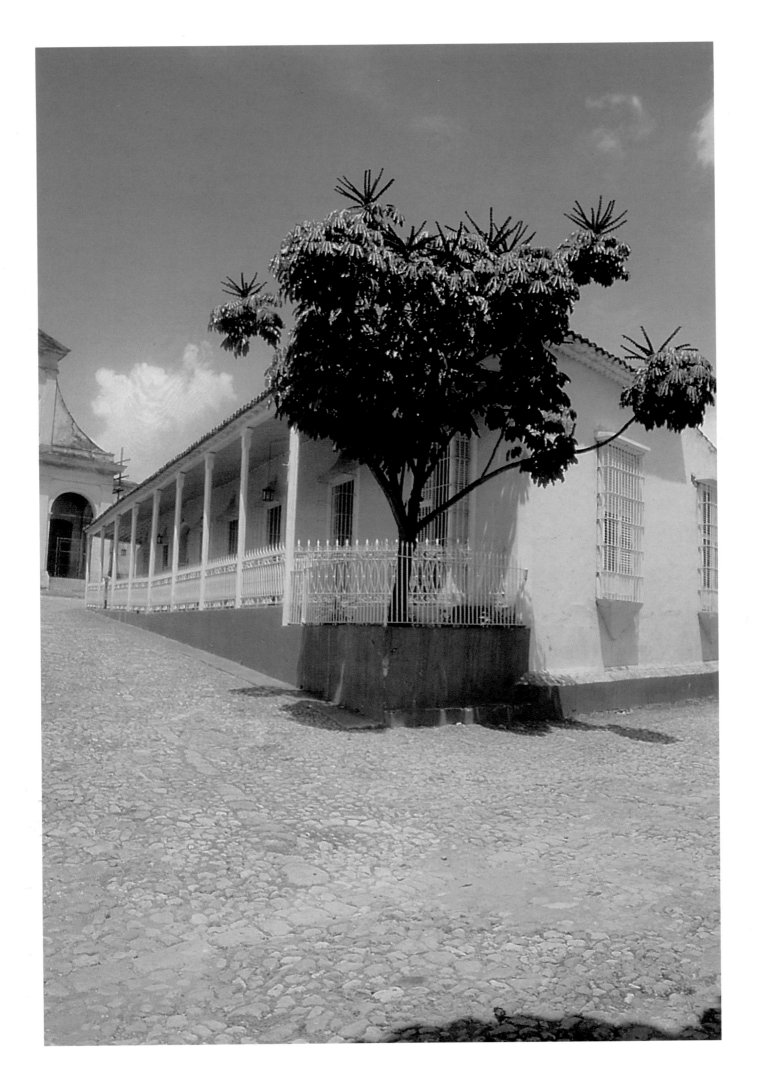

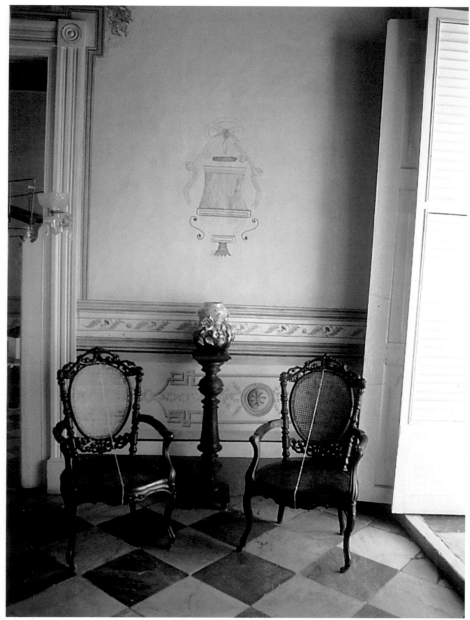

La arquitectura doméstica colonial tuvo una evolución paralela al desarrollo económico. Trinidad es un buen ejemplo de esto. Unas calles tapizadas de piedras pulidas barrieron todo vestigio de civilización indígena, gracias a la tímida bonanza que viviera la ciudad cuando subsistía del tabaco, el ganado y el contrabando. No alcanzaría sin embargo para erigir las suntuosas mansiones que, a partir del año 1700, invadirían con un impulso de vértigo el valle de los Ingenios, cuya faz mudaría los trapiches arcaicos y macizos rodeados por un extenso mar vegetal, por las casas señoriales y otro buen número de viviendas de mampostería y tejas diseminadas por toda la villa.

En Trinidad el centro histórico urbano ocupa unas 37 hectáreas de terreno donde existen 279 edificaciones del siglo XVIII, 729 del XIX y 199 de la primera mitad del XX. Rodeando este perímetro se encuentran las construcciones que datan de aquella época de florecimiento económico, cuando la villa consiguió un lugar destacado en la producción azucarera. Estas últi-

Parte de la colección de muebles y objetos decorativos antiguos pertenecientes al museo. El ornato de las paredes de la casa es el complemento ideal de la muestra.

La arquitectura de esta edificación trinitaria es un exponente del estilo constructivo imperante en Cuba durante el siglo XVIII; el entorno perfecto para acomodar un museo de estas características.

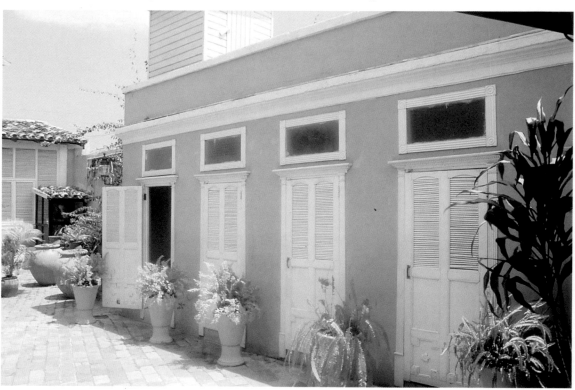

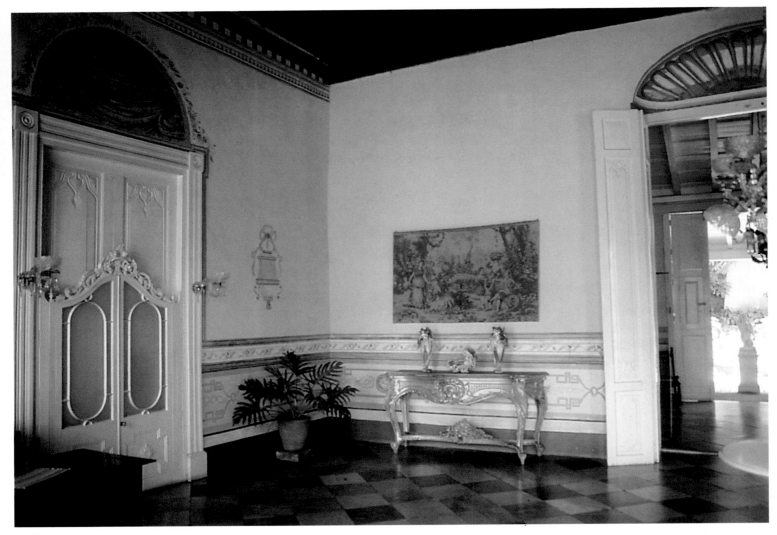

mas denotan la hegemonía de sus propietarios, y tanto sus materiales constructivos como la ornamentación arquitectónica indican los valores culturales y materiales de quienes las habitaron.

Las casas de La Habana se diferenciaban mucho de las trinitarias, debido a que en las poblaciones rurales la vida transcurría en torno a una actividad productiva agropecuaria, mientras que en la capital se centraba en las relaciones sociales. Durante la primera mitad del siglo XVIII la arquitectura trinitaria consolida su traza dispuesta en dos crujías. Una incluye aposentos y sala, y la otra, recámaras y comedor, mientras el patio localizado a un costado, a todo lo largo de la vivienda, se emplea para la huerta o para la cría de ganado doméstico. Ya en el siglo XIX se añade el zaguán en la primera crujía, y en la segun-

da aparece la saleta en sustitución del comedor, que pasa a formar parte de una galería inmediata al patio y del cual se separa a través de pilares sobre horcones. En esta centuria el patio trinitario ostenta el protagonismo en la vida familiar y las dependencias de la casa corren a su vera en forma de "L" o "U".

En la decoración los arquitectos se explayan. En el siglo XVIII se ponen de moda las formas curvilíneas que recuerdan el estilo barroco y llegan a reproducirse en piedra los tímpanos quebrados característicos del moblaje inglés del último tercio de la centuria. En el XIX el clasicismo estampa entablamentos pétreos o arbóreos en el revestimiento de las puertas, y la casa se alegra con vidrieras multicolores y rejas de hierro que consiguen desplazar a las de madera torneada.

Vista parcial de un salón.
La puerta de la izquierda posee una
de las mamparas típicas de las
casas coloniales cubanas.
El zócalo de las paredes tiene
motivos en colores pasteles.

En primer plano detalle de la verja de hierro que bordea toda la fachada de la casa. Al fondo, ventana con la típica reja trinitaria terminada en la parte superior a manera de cáliz o consola.

A la izquierda, *a contraluz, contraventana de persianas que resguardan el ventanal largo. Una palma real, símbolo vegetal de cubanía, descolla en medio de la Plaza Mayor.*

A la derecha, *vista de la angosta habitación destinada al retrete. Pueden verse en los laterales las puertas de madera talladas y con incrustaciones.*

Los constructores criollos eran tradicionales a la hora de ejecutar su tarea. Así, la arquitectura colonial, pese a los aires estilísticos europeos, cuajaba en la Isla con el estilo propio de la tierra. Hacer casas era un oficio que consagraba a generaciones de hombres, adaptados a la idea de erigir viviendas de gruesos muros con puertas recias y anchas, enclavadas en un área excelente para fomentar huertas familiares, amén del jardín repleto de mariposas, la flor nacional de Cuba.

Trinidad tuvo una época de esplendor que dejó suntuosos ejemplares en la arquitectura local. En cierta época, los señores trinitarios no ponían límites a sus derroches y lujos. Era de dominio público que las salas de estar de Iznaga, Borrel, Sarría y Becker se transformaban en verdaderos casinos de juegos. Las fiestas y procesiones eran propicias también para desplegar toda la pompa de la aristocrática villa. Durante los veranos, las señoras visitaban sus quintas de recreo en el valle, muy cerca de la ciudad, donde se compla-

cían en el cuidado de sus jardines. Otro de los entretenimientos de la sociedad trinitaria era la práctica de la equitación. Los mejores caballos de la Isla procedían de Trinidad, y eran famosos los de la casa Hernández y los de Arrechea.

La escritora cubana Lidia Cabrera recordaba la Trinidad de 1923 con estas palabras: (…) "La ciudad más antigua, el rincón más bello de Cuba… Algo inimaginable para quien, como yo, no conocía entonces a su país. (…) Estaba casi intacta a pesar de las demoliciones que había padecido a comienzos de la República. Aislada del resto de la Isla, vivía o dormía, fuera del tiempo. Los norteamericanos, para sus españoladas del sur de la Florida, no habían ido todavía a arrancar los techos de las viviendas coloniales, las tejas sevillanas de cálidas tonalidades; sus calles conservaban la típica pavimentación de chinas pelonas; no había luz Neón, sino la agradable y discreta de los faroles o la romántica de la luna. Los aficionados a las antigüedades y los chamarileros no habían saqueado los interiores de las

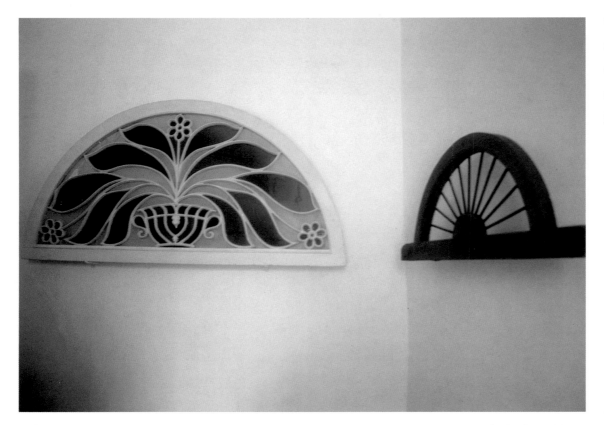

Objetos extraídos de los extremos superiores de ventanas o puertas de casas coloniales trinitarias. A la izquierda, mediopunto de diseño floral multicolor.

Parte de la sala del museo donde se muestran las técnicas de construcción coloniales. Paredes realizadas mediante el embarrado y elementos de piedra cincelada son algunas de las piezas de la colección.

Abajo, *vista parcial de uno de los salones donde se exhiben algunas piezas del mobiliario empleado en las casas cubanas durante la época colonial.*

casas, y éstas no habían sido aún víctimas de restauraciones deplorables. La cortesía y la amabilidad de la gente tenía el encanto de lo natural y espontáneo."

La Trinidad de hoy, considerada por la UNESCO desde 1988 Patrimonio de la Humanidad, se la conoce como la ciudad museo de Cuba. En el mercadillo los arte-sanos exponen sus obras de arte mientras las calles empedradas exhiben la maestría de toda la arquitectura urbana. En la calle Desengaño número 83, la antigua mansión de los Sánchez Iznaga aún conserva el techo de armadura fabricado en 1738, y las muestras del estilo constructivo trinitario de los siglos XVIII y XIX.

IGNACIO AGRAMONTE

CAMAGÜEY

Este museo tiene su sede en la casa donde nació el mayor general de las guerras de independencia de Cuba, Ignacio Agramonte y Loynaz, identificado por el Mayor debido a su rango militar y en alusión a su vida heroica. La vivienda constituye una construcción típica cubana de los años intermedios del siglo XVIII. Para devolverla a su estado original fue necesario realizar varias investigaciones sobre la arquitectura primitiva del inmueble. Hoy conserva y exhibe reliquias personales de este hijo ilustre de Camagüey, de su familia y objetos y documentos relacionados con la historia de la ciudad.

No es el único museo de Camagüey. Muy vinculado con él está la recién rehabilitada Quinta Simoni, propiedad de la familia de la esposa del Mayor, Amalia Simoni. Son muchos los lugares de esta ciudad que poseen algún nexo con la figura del legendario patriota. Uno de ellos es el sitio donde están enclavados la iglesia y el convento de San Juan de Dios, que durante el siglo XIX estaba ocupado por un hospital designado

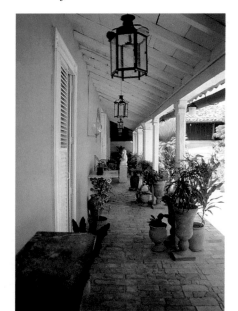

En página siguiente, aspecto exterior de la casa de la calle Soledad, en Camagüey, donde se encuentra el Museo Ignacio Agramonte. La colección incluye documentos relativos a la historia de la ciudad y objetos personales del Mayor.

Perspectiva lateral del largo pórtico de la casa donde nació el bravo patriota camagüeyano, Ignacio Agramonte y Loynaz.

bajo este mismo nombre. Aquí estuvo durante un tiempo el cadáver del patriota antes de ser incinerado. La plaza donde se hallan estas construcciones antiguas, llamada también San Juan de Dios, se acerca a los 300 años de vida y ha sido declarada Monumento Nacional.

También la iglesia de La Merced, donde contrajo matrimonio Ignacio Agramonte. Frente a ella se ha colocado un monumento en honor al mártir camagüeyano. Aunque este hecho da mérito al templo, La Merced es una pieza arquitectónica excepcional con notoriedad propia. Sus orígenes se sitúan en la erección de un convento mercedario a principios del siglo XVII. El actual edificio fue concluido en 1759, aunque la espléndida torre que posee hoy se levantó por 1794. Una de las piezas más valiosas de esta construcción eclesiástica es la urna de plata para el Cristo yacente procesional. Esta obra del artífice Juan Benítez está valorada entre los mejores exponentes del meticuloso trabajo de los plateros cubanos que ya estarían presentes en el panorama

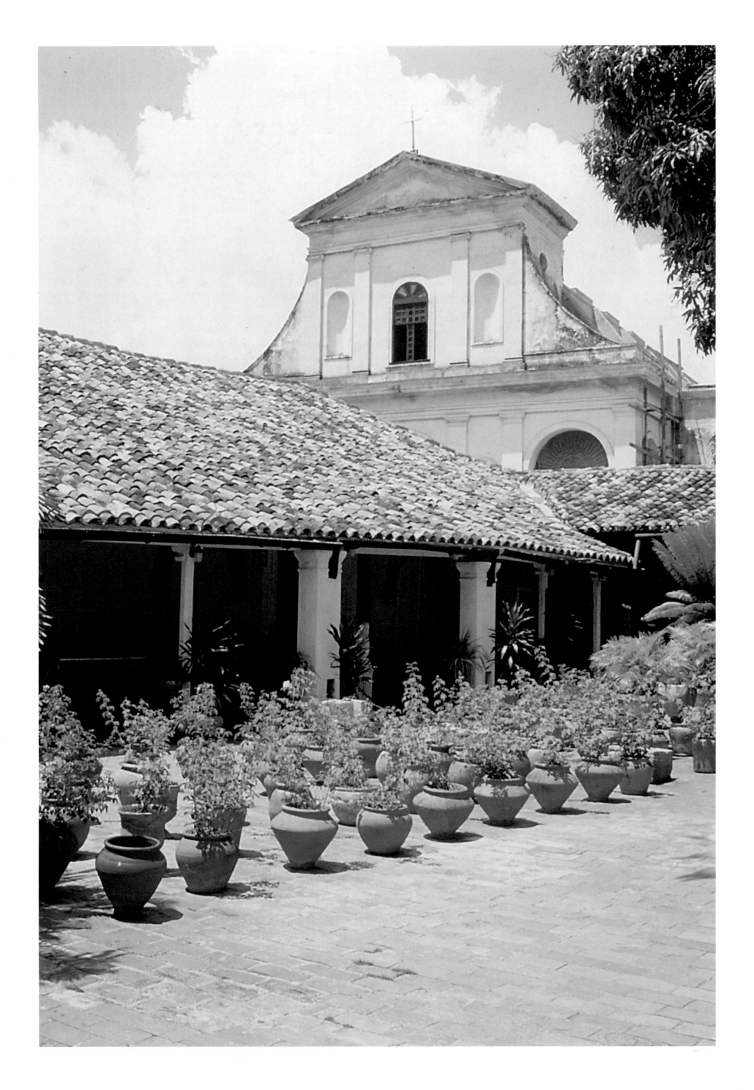

artístico del siglo XIX. Las catacumbas de esta antigua iglesia constituyen otro museo muy interesante.

El 23 de diciembre de 1841 nació Ignacio Agramonte y Loynaz en la segunda habitación del piso alto de la casa de sus abuelos paternos. La calle, en pleno centro de la ciudad de Camagüey, se llamaba Soledad. Ahora es la calle Ignacio Agramonte.

Agramonte era un hombre muy alto, delgado y pálido. Tenía el cabello castaño y fino, los ojos pardos grandes y serenos, los labios estrechos con dientes muy blancos, la nariz aguileña. Adornaba el rostro con una barba menuda y un bigote corto. Cuando siendo un adolescente estudiaba

derecho en la Universidad de La Habana, las influencias del pensamiento liberal, del romanticismo y del irredentismo apresaron su pensamiento de forma irreversible. Agramonte pertenecía a una familia acomodada, y algunos de sus compañeros de ideas eran miembros de modestas familias arruinadas a consecuencia de las crisis económicas, de la destrucción de los ingenios y pequeños cafetales que eran arrasados por la llegada de las máquinas o la escasez de capitales. Los estudiantes admiraban a Álvaro Reinoso, a Esteban Pichardo y a todos los que se preocupaban por las condiciones sociales y económicas de la nación.

Vista parcial de una de las salas del museo. Se aprecia parte del material informativo usado como soporte de los objetos museables.

El camagüeyano era de los más radicales. Y esto se constató en su discurso de graduación en la Universidad de La Habana en 1866. "La vida en sociedad –refería Agramonte– es indispensable al hombre para el desarrollo de sus facultades físicas, intelectuales y morales. (...) La administración que permite el franco desarrollo de la acción individual a la sombra de una bien entendida concentración del poder es la más ocasionada a producir óptimos resultados, porque realiza una verdadera alianza del orden con la libertad." Sin embargo, creía que el régimen colonial violaba los derechos divinos y humanos de los cubanos, al privarlos de sus libertades inalienables, por lo que concluía que la Divina Providencia imponía a los hijos de Cuba el deber de combatir aquél régimen.

La Guerra de Independencia empezó en 1868 y Agramonte, consecuente con sus ideas, se alzó en armas el 11 de noviembre de aquel año. El gobierno colonialista español aprovechó para embargar todos los bienes del propietario del inmueble de la calle Soledad. La planta baja de la casa se transformó en un establecimiento comercial que llegó a alcanzar cierto renombre en la ciudad. Este local denominado La Estrella fue relevado por el Bar Correos, que permaneció aquí durante mucho tiempo. Durante la Seudorrepública la planta alta de la casa se destinó a sede del Consulado de España, una retorcida idea, si tenemos en cuenta que el Mayor perdió la vida en 1874 en pleno apogeo de la guerra contra la metrópoli. También el entresuelo de la casa albergó durante cierto tiempo a una organización sindical que agrupaba a los carreteros de la provincia de Camagüey.

Actualmente, la casa-museo del mayor general Ignacio Agramonte divide sus colecciones entre la primera y segunda plantas. Arriba se muestran diversos objetos relacionados con la vida y obra del patriota, distribuidos en cinco locales. Abajo funcionan una biblioteca sobre historia nacional y un salón de estudios, además del sitio destinado a las exposiciones sobre acontecimientos históricos.

La institución conserva la escritura firmada en 1843 por el abogado Joaquín de

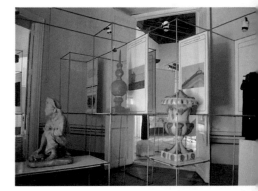

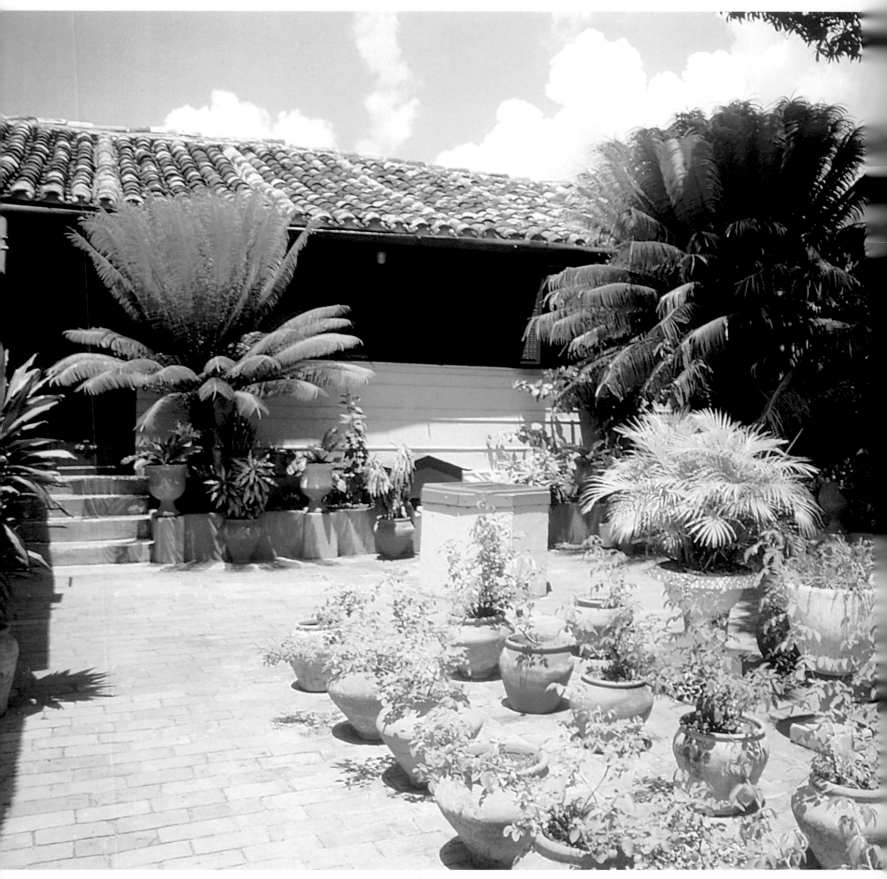

Aspecto que ofrece esta zona de la casa-museo plagada de tinajones, el símbolo de Camagüey.

La vivienda constituye una típica construcción criolla del siglo XVIII.

Agüero donde se libera de la esclavitud a muchos negros. Igualmente, existe el documento redactado por el mismo letrado unos años antes de que se produjera el estallido de la guerra de 1868 y que constituye una Declaración de Independencia.

En armonía con estas muestras, la casa-museo exhibe innumerables retratos de las figuras más notables de las luchas independentistas, como Francisco de Agüero y Andrés Manuel Sánchez, ahorcados por conspirar contra España. Los semblantes

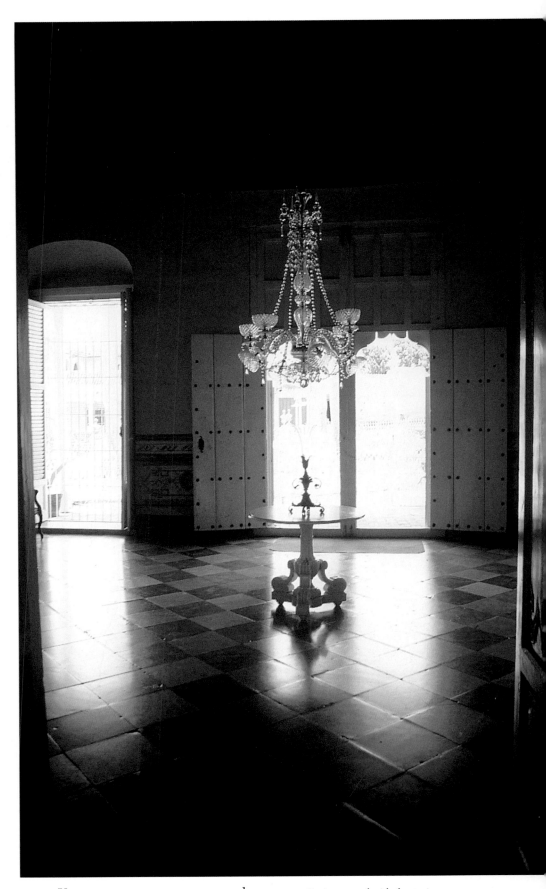

de otros próceres de la provincia central del país están atrapados en los marcos. Son Bernabé de Varona, Salvador Cisneros Betancourt, Eduardo Agramonte Peña, López Recio, Javier de la Vega y el generalísimo Antonio Maceo, entre otros.

Un enorme mapa rememora la marcha de Máximo Gómez y Antonio Maceo en su épico cruce de la trocha de Júcaro a Morón. También se recuerda la acción más memorable protagonizada por Agramonte, el rescate de Sanguily, aunque

La intensa claridad exterior, minimizada por el ventanal y la puerta, da este semblante a una de las estancias, decorada de manera simple, al más rancio estilo colonial cubano.

Pequeña habitación destinada al aseo personal. La disposición de las tuberías del agua de la ducha nos hace pensar en que podría ser éste uno de los antecedentes de los actuales jacuzzis.

conoció personalmente escribió en su obra *Ignacio Agramonte en la vida privada*: "Era generoso y leal; sabía comunicar sus pensamientos a los demás, bien por medio de su elocuente palabra, o bien por medio de la pluma (...); conocía el modo de llegar al corazón de los demás, todos entendían sus grandes sentimientos, y en más de una ocasión hizo asomar lágrimas a los ojos de soldados rudos, al reprenderlos suave y paternalmente (...)"

En la planta baja se traza un extenso recorrido por los hechos históricos relevantes de la provincia de Camagüey. Los orígenes de esta población se remontan al año 1514, cuando Diego Velázquez la nombró Santa María del Puerto Príncipe, al principio situada en los límites de lo que hoy se conoce como la bahía de Nuevitas. Se sabe que sus moradores huyeron del pueblo, asfixiado por la escasez de agua potable y tierras fértiles, y se establecieron, luego de algunas indecisiones, entre los ríos Tínima y Hatibonico, tierra bajo el dominio de un cacique nombrado Camagüebax. De ahí proviene el nombre de la provincia más ancha de la isla de Cuba. Sus 191 kilómetros son llanuras interminables, dedicadas a la crianza de ganado, predominantemente de la raza cebú, que es la más resistente al clima tropical. También se ha introducido la raza Holstein, mejor productora de leche, aunque su procedencia (Canadá) ha causado algunos problemas de adaptación que con un programa de cruces planificados han minimizado esa situación.

Al parecer la villa de Puerto Príncipe (hoy Camagüey) gozó desde su nacimiento de bastante buena salud. Aunque fue víctima como la mayoría de las ciudades de la isla de los vandálicos saqueos piratas desde el siglo XVI en adelante, en 1800 comenzó a

están plasmados asimismo los otros combates donde tomó parte. La bandera de la invasión de Oriente a Occidente, otro de los gloriosos momentos de la Guerra de los Diez Años, capta la mirada del visitante a pesar de sus marchitos colores. Fue la recibida por Maceo de manos de las mujeres camagüeyanas que la bordaron.

Quizá las zonas del museo más entrañables son las dedicadas a exponer objetos personales del Mayor y su esposa, Amalia Simoni. Merece la pena lo que ha podido conservarse del epistolario del patriota. Doña Aurelia Castillo de González, que lo

funcionar en ella la Real Audiencia y esto la elevó al rango máximo entre las llamadas Indias. Diecisiete años más tarde, y un 17 de noviembre, el monarca Fernando VII le confirió el título de Ciudad.

No podían faltar en la casa-museo Ignacio Agramonte las huellas del pasado esclavista de la provincia. Los objetos exhibidos son gruesas cadenas de hierro, empleadas para atar a los esclavos mediante grilletes colocados en sus tobillos, y algunos cepos, entre los más representativos. No pasan inadvertidos los ejemplares del *Espejo Diario* y la *Gaceta Oficial de Puerto Príncipe*. Uno de ellos expone una cruel nota informativa que sería cotidiana por aquellos tiempos en que imperaba la esclavitud en la Isla. Es una Cédula de seguridad correspondiente a un esclavo. Los datos que constan con: Elías, sexo varón, color pardo, edad 5 años.

Visitar este museo es una buena oportunidad para recorrer una de las ciudades coloniales más encantadoras de Cuba, donde el sosiego de los tiempos pasados aún parece imperar en cada plaza, calle o casa. El único equipaje indispensable en Camagüey es la paciencia, que seguro le hará falta si llegara a quedarse atrapado en la maraña de callejuelas de arquitectura laberíntica. Encontrará, si tiene suerte y no se pierde, la calle más estrecha que se conoce en Cuba, llamada Funda del Catre.

No se quede en la ciudad. Visite Santa Lucía, una exquisita playa de más de 20 kilómetros de extensión, localizada cerca de la bahía de Nuevitas, en la costa norte de Camagüey. Al margen de sus cálidas aguas y sus arenas blancas, el verdadero tesoro de Santa Lucía se halla en las profundidades marinas, donde habitan esponjas, corales negros y otras especies de

la fauna acuática del trópico. No por coincidencia se ha instalado aquí un Centro Internacional de Buceo. Los corales son pólipos que viven en simbiosis con algas fotosensibles conocidas como zooxantelas, que colaboran en la formación del esqueleto calcáreo de sus huéspedes. Son codiciados, sobre todo, el coral negro, y los orfebres cubanos lo emplean para engarzar en piezas de plata de gran hermosura. En Santa Lucía aún los corales no han sido contaminados por la turbidez de las aguas, que es una de sus mayores amenazas a escala mundial.

Parte del museo donde se conservan algunos elementos arquitectónicos de las casas coloniales camagüeyanas. Las hojas de estas puertas exhiben un tallado en madera propio de maestros ebanistas.

CASA NATAL DE CARLOS MANUEL DE CÉSPEDES

BAYAMO

En página siguiente, *panorámica del patio de la casa, reconstruido según estaba por el año 1833. La fuente central procede de una mansión de la vecina ciudad de Santiago de Cuba. Las grandes copas ornamentales son de hierro.*

Vista de la fachada de uno de los edificios más antiguos de la ciudad oriental de Bayamo. Fue el único que se salvó del fuego que arrasó la población en enero de 1869 y desde 1968 abre sus puertas como el Museo Casa Natal de Carlos Manuel de Céspedes.

Sobre sus cimientos primitivos aún reposa la casona de dos plantas donde naciera presumiblemente el Padre de la Patria, Carlos Manuel de Céspedes, en una de las arterias más céntricas de Bayamo. Fue la única construcción que salió indemne del fuego provocado por los mambises en enero de 1869, iniciado –según conjeturas– por la farmacia de don Pedro Maceo Infante y que redujo la ciudad a cenizas. Aunque constituye uno de los edificios más antiguos de esta población oriental de Cuba, a lo largo de los años sufrió diversas modificaciones por cuenta de

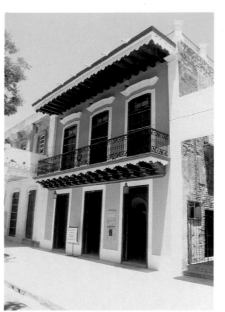

sus propietarios. Algunos de estos cambios se debieron también a los usos que se le dio al inmueble, convertido en oficina de Correos y Telégrafos en la primera década del siglo XX. El 30 de septiembre de 1968 la casa de la calle Maceo, número 57, a un costado de la plaza de la Revolución bayamense, fue inaugurada oficialmente como el Museo Carlos Manuel de Céspedes.

La galería posee una interesante colección que refleja la historia de Bayamo.

Mediante una cronología realizada a conciencia se vive el día a día de la guerra, resultando sumamente valiosas las fotocopias de documentos originales de la época y las fotos de algunos patriotas, empleados como soporte de la exhibición. También se conserva parte de la prensa donde se imprimía *El Cubano Libre*, periódico editado por Céspedes después de conquistar la ciudad. La planta alta del museo se ha reservado para ubicar los ejemplares del mobiliario utilizado en las casas de abolengo del siglo XIX. Las piezas responden esencialmente al estilo Imperio, aunque también las hay del victoriano americano, hechas con caoba, palisandro, nogal y cedro. Algunas tienen excepcional valor. Por ejemplo el buró y el librero que pertenecieron a un amigo de Céspedes residente en Santiago de Cuba, Rafael Tamayo Fleitas, y que según acertadas opiniones fueron empleados por el patriota durante su destierro en aquella ciudad. Entre las pinturas conservadas en la casa merecen interés la obra de un artista local aficionado

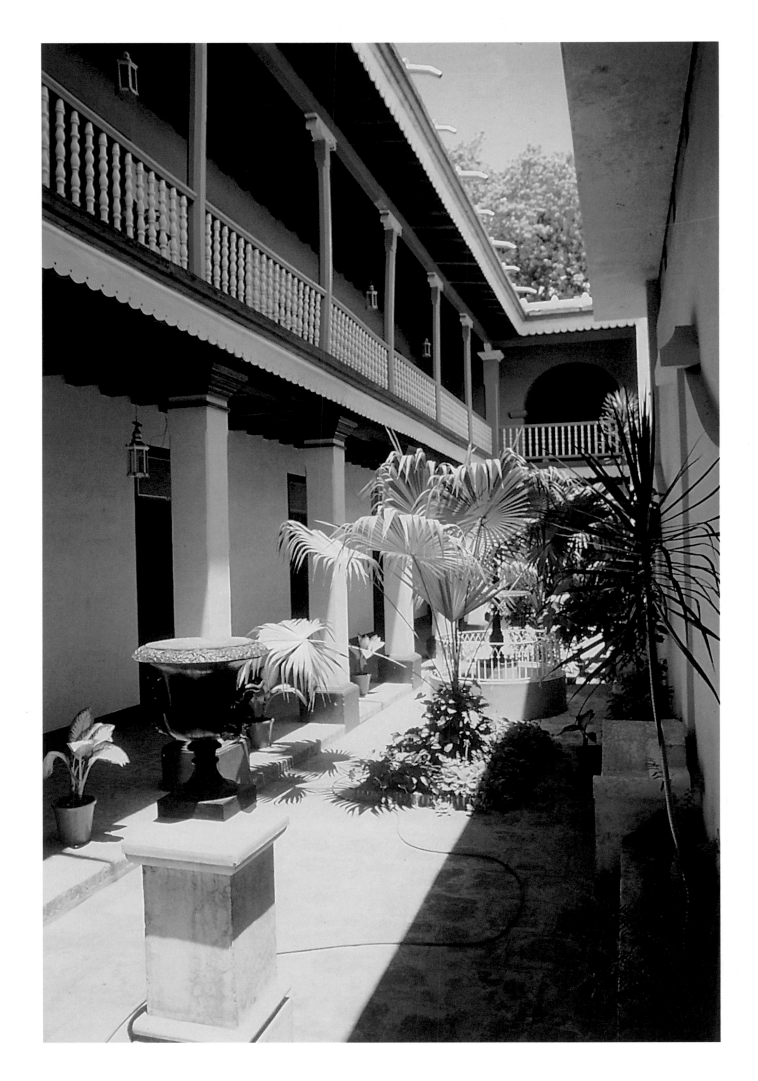

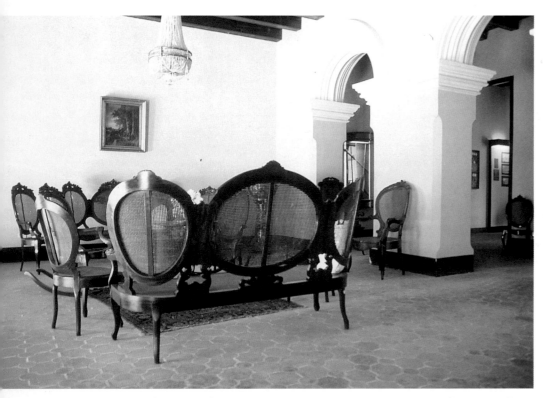

La institución ofrece una colección del mobiliario utilizado en las casas cubanas de abolengo del siglo XIX. En la foto, conjunto de muebles llamados "de medallón".

Vista aérea del patio interior. La proximidad del edificio contiguo, levantado durante la década de 1960, impidió que esta zona de la casa alcanzara, una vez restaurada, la belleza que poseía antaño.

de principios del XIX que refleja con bastante fidelidad el vestuario y proceder de una familia criolla de la época, y el único óleo de Céspedes, ejecutado probablemente alrededor de 1844.

Las pertenencias de Carlos Manuel de Céspedes son el plato fuerte de la muestra. Se hallan localizadas en la planta baja del museo, configurando una exposición permanente. La recopilación de estas piezas constituyó un arduo trabajo de búsqueda debido a que muchos de los objetos del caudillo desaparecieron con el incendio, e incluso algún tiempo después el mismo Céspedes incineró varios documentos, para evitar que cayeran en manos españolas. La mayoría de los elementos que componen la colección proceden de otras instituciones culturales, y aún se conoce la existencia de otros, actualmente en poder de familias de Manzanillo y Bayamo. Parte importante del surtido fue donado por la nieta del Padre de la Patria, la escritora Alba de Céspedes.

Además de una foto de la familia, se exponen el rebenque de cuero con empuña-

dura de plata y la tabaquera de plata que pertenecieron a Carlos Manuel de Céspedes. También está la espada ceremonial de bronce, obsequio de la Junta Patriótica de Cubanas de Nueva York, recibida por el patriota el 27 de diciembre de 1868. Por lo visto el arma fue escasamente empleada. Una versión refiere que Céspedes encontraba la espada demasiado larga en relación con su mediana estatura, y otra narra su gesto desinteresado, cuando la entregó a los miembros de la Cámara luego de una cruda pelea oral. En aquella ocasión dijo que le bastaba con su machete para luchar por la independencia de Cuba. La partida de bautismo original de Céspedes se halla a buen recaudo en las oficinas de la institución que, en documentos valiosos como éste, optó por exhibir las fotocopias. El documento fue extendido a nombre de Carlos Manuel Perfecto del Carmen, quien recibió el primero de los sacramentos de la Iglesia a los ocho días de nacido, en la parroquial de San Salvador de Bayamo.

Aunque consta que Carlos Manuel nació el 18 de abril de 1819, los historiadores difieren en cuanto al lugar donde acaeció este suceso. Si bien se ha admitido como fidedigno el dato del nacimiento en el inmueble número 57 de la calle Maceo, actual sede del museo, algunas aseveraciones posteriores han puesto en tela de juicio tal planteamiento. Éstas aluden a que el héroe pudo venir al mundo en la denominada Casa de las Columnas, propiedad de su padre localizada en la calle San Salvador, que luego recibiera el nombre de Céspedes debido a esta casi segura circunstancia. Partidario de esta idea fue don Tomás Estrada Palma, quien aireaba en el periódico *Patria*, y en el bilingüe *La República Cubana*, editado en

París, que el patriota había nacido y se había criado en una pequeña casa perteneciente a sus padres: don Jesús de Céspedes y doña Francisca de Borja del Castillo. Argüía asimismo que contiguo a su casa, don Jesús erigió otra, cuyas columnas de la fachada habían sido diseñadas por el mismo Carlos Manuel al regresar de su estancia en España, donde había estudiado la carrera de Derecho. De estas referencias deducimos la existencia de dos casas, de las cuales tan sólo en la primera pudo nacer el Padre de la Patria. Sin embargo, Carlos Manuel de Céspedes y Céspedes, hijo del patriota bayamés, contradice al periódico *El Fígaro*, que el 1 de julio de 1864 coloca el nacimiento de marras en la Casa de las Columnas. El contenido del artículo se desmiente en estos términos:

"Mi padre, Carlos Manuel de Céspedes, no nació en dicha casa y sólo la vivió unos cuantos meses. Esa casa fue construida en 1843, estando mi padre en Europa concluyendo sus estudios...

Nació mi padre el 18 de abril en una casa, hoy de dos pisos, situada en el callejón de Mercaderes, la que en esa época llamaban La Burruchaga, y que luego pasó a poder del Intendente Medina..."

El año 1843 antes mencionado tampoco se corresponde con el consignado en

Aposento destinado a dormitorio con una regia cama cubierta con una colcha tejida a mano. El trabajo de restauración fue especialmente cuidadoso en la reproducción de las cenefas que adornan las paredes.

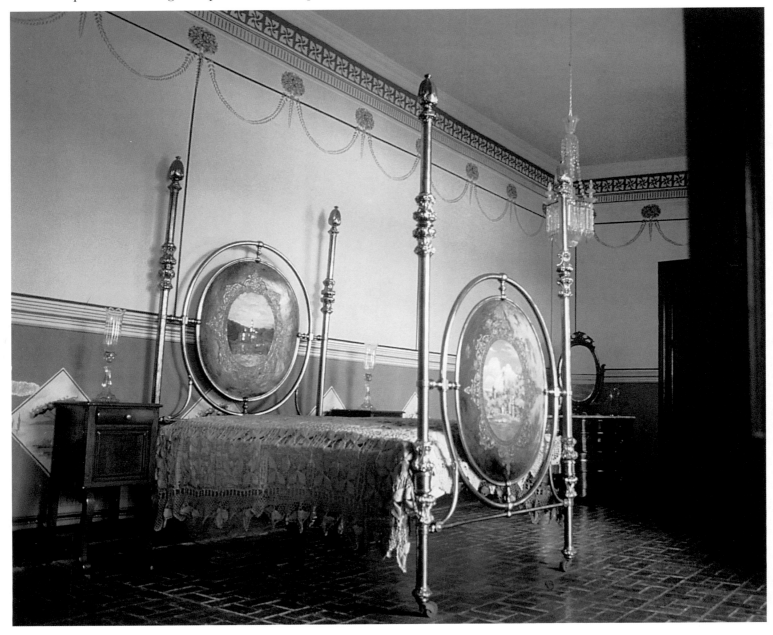

Al fondo se aprecia el único óleo existente del Padre de la Patria, Carlos Manuel de Céspedes. Fue realizado probablemente alrededor de 1844.

edificio, pues algunos historiadores plantean que poseía en principio una sola planta, dato actualmente sin corroborar. Más bien fueron hallados los vestigios de un colgadizo y de los soportes para las canales conductoras del agua hacia la cisterna, al remover la capa de yeso que tapaba el techo de madera de la planta superior, durante las obras de restauración de 1965, dirigidas por el profesor Francisco Prat Puig. Aunque se desconoce con exactitud la fecha de fabricación de la casona, sus características constructivas típicamente moriscas la ubican en las primeras décadas del siglo XVIII. La casa posee evidencias de las construcciones de la época: la ventana barroca de cuarterones y postigos con barrotes de madera torneada, y el aljibe camuflado bajo un extenso jardín que se hallaba rodeado de las caballerizas y los barracones para los esclavos domésticos.

En 1833 la casa sufrió una profunda remodelación a instancias de sus propietarios, la acaudalada doña Concepción Sánchez y su marido el Intendente Medina. Quisieron adaptarla al estilo Imperio, muy de moda en la Francia de principios del siglo XIX. Así fue dotada de una decoración que cubría las paredes de la planta alta, con cenefas cuajadas de flores y hojas, y de una reja martillada con pasamanos de madera para guarnecer el balcón, con un escudo bajo la inspiración del artífice herrero bayamés Loreto Moncada. El colgadizo antiguo fue sustituido por un vasto e iluminado piso superior, coronado por una azotea con bancos de mármol tallado.

A partir de 1912 y por espacio de cincuenta años, la casa fue la sede de la oficina de Correos y Telégrafos de Bayamo. El precario estado arquitectónico del inmueble, palpable en la década de 1960, obligó a

la placa, que en la fachada del inmueble de la calle Maceo número 57 da cuenta del año 1840. Con referencias tan contradictorias, preferimos indagar en los orígenes de la casa donde hoy se halla instalado el museo, y que constituye una de las más antiguas de Bayamo. También existen divergencias en cuanto a la arquitectura del

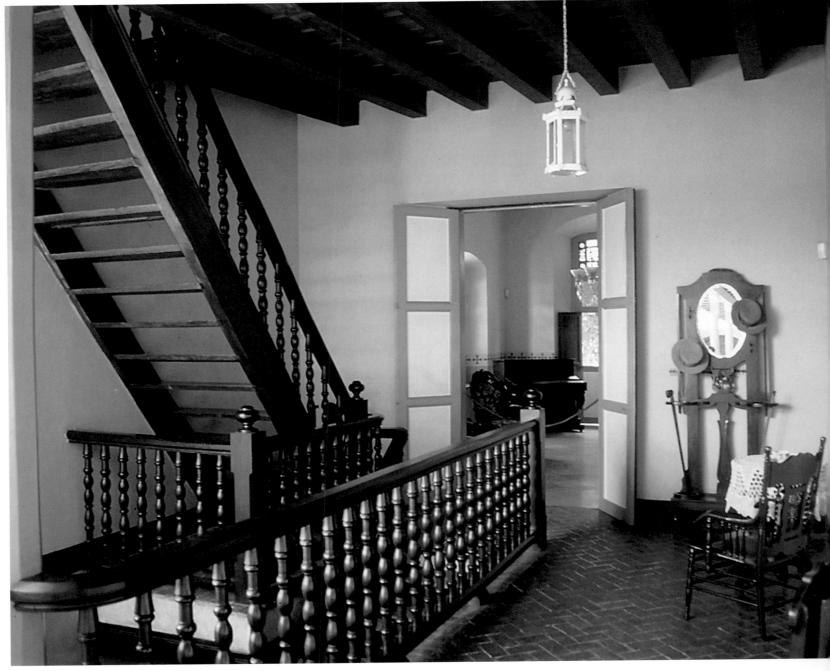

trasladar dichas oficinas hacia otro local. En 1962 el número 57 de la calle Maceo se declaró inhabitable. Desde entonces el deterioro se hizo más acusado. El edificio se convirtió en la morada de los murciélagos, cuyos excrementos se acumularon en techos y suelos. Unas de las paredes laterales derechas terminó desplomándose, a raíz de las excavaciones que se iniciaron en los terrenos contiguos al inmueble, para la erección de una construcción moderna destinada al servicio público. De esta forma fue imposible dilatar aún más el proceso de restauración de una de las

casas más importantes de Bayamo, por su historia y arquitectura.

El 15 de marzo de 1965 comenzaron las obras. En lugar de la pared destruida se edificó una de hormigón armado, luego tapizada con ladrillos originales. Aprovechándose los horcones de guayacán negro que se encargaban de sostener los techos de la segunda planta, se procedió a sustituir las cubiertas de estas habitaciones por una placa de hormigón, la cual se forró con yeso. Las vigas de madera de cedro removidas se instalaron en aquellas zonas de la casa donde debían estar a la vista, en

La escalera que trepa hacia la azotea de esta recia casa del siglo XVIII fue restaurada en 1965, al igual que el resto del edificio. La obra requirió la tala de algunos cedros, de donde fueron extraídas las tablas usadas para hacer los peldaños.

los techos del corredor y los de la planta baja. La obra de restauración de la madera fue esmerada y meritoria. Estuvo a cargo del ebanista santiaguero Madrazo, quien reprodujo a la perfección la recia ventana barroca, que se colocó justamente en el lado contrario de su hermana gemela, al lado de la puerta que da acceso al comedor desde el pasillo, en el piso superior. Para confeccionar los peldaños de la escalera que asciende hasta la azotea fue necesario talar algunos ejemplares centenarios que aún persistían en los bosques de la Sierra Maestra. De estos árboles se obtuvieron las tablas de cedro con anchura entre 12 a 16 pulgadas, imprescindibles para ejecutar este delicado trabajo de remozamiento.

Los suelos también requirieron de un especial trabajo. Salvo los de la planta alta, que según se dice fueron cubiertos con losetas de mármol procedentes del Palacio de Aldama de La Habana, los del resto de la casa, el portal y el patio interior recibieron unas losetas de barro cocido mandadas a fabricar expresamente para esta obra.

Para producir estas piezas rectangulares y hexagonales, la industria de Bayamo se basó en los elementos que revestían los suelos de una antigua casa de la misma calle Maceo, con fecha de construcción similar a la que se encontraba en restauración. Las paredes fueron decoradas con cenefas idénticas a las originales, que todavía son apreciables en algún sitio del museo, donde se han dejado huellas de las primitivas.

El hermoso patio se reprodujo según diseños del año 1833, aunque el breve espacio que dejó el moderno edificio contiguo impidió una exacta reproducción del original. Se ubicó aquí una fuente que estuvo en una mansión de Santiago de Cuba, se empotraron bancos en un muro divisorio que, imitando a los marmóreos de la azotea, se ejecutaron en mampostería con decoraciones en cemento blanco, y se colocaron sendos pedestales para sostener dos hermosas copas de hierro. Para alegrar el conjunto se plantaron mariposas, begonias, geranios y otras variedades florales de gran atractivo. Así se consiguió un edificio que integró los principales elementos arquitectónicos y decorativos del estilo Imperio. Hoy en día, la casa es uno de los pocos ejemplos de esta vertiente artística en Cuba.

Era lo merecido para una morada que fue testigo de los primeros años de vida de Carlos Manuel de Céspedes, uno de los hombres ilustres de la historia de Cuba. Fue presidente de la República en Armas desde su designación por la Asamblea de Guáimaro, el 10 de abril de 1869, hasta la fecha en que algunos miembros de la Cámara, ignorantes de la valía del hombre para la unidad de la lucha mambisa, solicitaron su deposición del cargo el 27 de octubre de 1873. Pero la historia lo

Vista de otra estancia de la institución que muestra una colección de mobiliario de época con detalles ornamentales procedentes del siglo XIX.

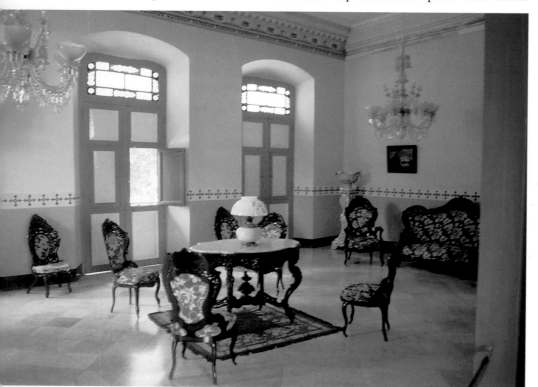

colocaría en su justo sitio. Céspedes prendió fuego a la mecha de la Revolución de Yara, iniciada el 10 de octubre de 1868 cuando concedió la libertad a sus esclavos, y en el texto del Manifiesto de la Junta Revolucionaria proclamó el derecho de Cuba a "constituirse en nación independiente". Después vendría la toma de Bayamo por las fuerzas del Ejército Libertador y la entronización del patriota como capitán General de la Isla.

Carlos Manuel de Céspedes inició sus estudios en su natal Bayamo en el colegio de doña Isabelica. Hijo de unos campesinos ricos emigrantes, ingresó para estudiar Latinidad y Filosofía en el convento de Santo Domingo en 1829. Se graduó de bachiller nueve años más tarde, en el Real Seminario de San Carlos y San Ambrosio de La Habana. En 1838 contrajo matrimonio con una prima suya, María del Carmen Céspedes y del Castillo, con quien tuvo su primer hijo a quien él llamaría Carlitos. Dos años después partió hacia España, donde estudió Derecho en la Universidad de Barcelona, período que aprovechó para visitar varios países europeos. De esta época datan sus primeras manifestaciones políticas.

En 1844 se registró como abogado en la antigua casa paterna, en el número 77 de la calle del Santísimo Salvador, y al año siguiente en el número 88 de la misma vía. Posteriormente trasladó su bufete para la casa de sus suegros, en la calle de Las Mercedes, donde sería su definitivo emplazamiento. Allí nació Óscar, su segundo hijo, fusilado por los españoles en Puerto Príncipe –actual Camagüey– el 29 de mayo de 1870. De su célebre frase pronunciada a propósito del chantaje que las autoridades españolas pretendieron

hacerle con la vida de su hijo, siendo ya Céspedes presidente de la República en Armas, le viene seguramente el apelativo de Padre de la Patria. Entonces el héroe diría: "Óscar no es mi único hijo, yo soy padre de todos los cubanos que han muerto por la Revolución."

Un hombre sin dudas singular y heroico. Representante genuino de una tierra brava cuyos hijos prefirieron convertirla en cenizas, que dejarla en manos del enemigo español. Bayamo, Ciudad Monumento desde su declaración el 30 de diciembre de 1935, fue la segunda villa establecida en la Isla por el Adelantado Diego Velázquez el 5 de noviembre de 1513. Población azotada por terremotos y piratas desde su fundación y por varios siglos, tiene historia que contar, a pesar del incendio colosal que transformó la faz de la linda ciudad en un montón de escombros humeantes. Para comprobarlo no hay nada mejor que entrar en el Museo Carlos Manuel de Céspedes. Aquí la leyenda y la historia recorren la casa, cogidas de la mano.

Arriba, la interesante colección del museo refleja la historia de Bayamo, desde los hechos relevantes hasta la cultura material de los siglos XVIII al XIX. Las pertenencias de Céspedes ocupan el lugar más destacado en la institución.

Abajo, detrás del arco de ladrillos, perspectiva de la cocina de la casa. Se exhiben objetos empleados en la confección de alimentos y moblaje característico de esta zona del hogar.

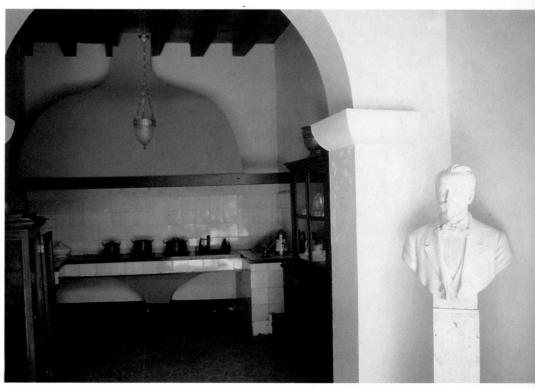

SANTIAGO DE CUBA

En página siguiente, piezas de la colección correspondientes al moblaje. El museo está dedicado a exhibir diversas manifestaciones de arte colonial.

Patio interior con el aljibe que surtía de agua a la vivienda donde se encuentra el Museo de Ambiente Histórico Cubano, en la ciudad de Santiago de Cuba, también conocido como museo Diego Velázquez porque allí residió el Adelantado.

Santiago, la ciudad cabecera de Cuba, es cuna de artistas y escenario de las fiestas más célebres que se dan por aquellas tierras. Los carnavales de esta urbe legendaria son tan antiguos como la fundación del poblado, que tuvo lugar a principios del siglo XVI. El típico acento de los santiagueros es rumboso y cantarín. En La Habana se les llama orientales porque la emigración de santiagueros (junto a otros muchos ciudadanos de las provincias del este cubano) hacia la capital ha protagonizado uno de los eventos más interesantes de los últimos años desde el punto de vista demográfico.

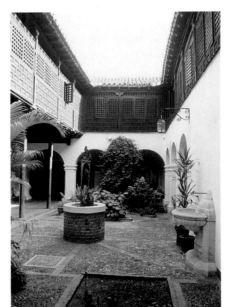

Santiago de Cuba emula con La Habana. Posee, como la capital, un Castillo del Morro erigido por los españoles durante el siglo XVII y al cual se llega a través de un puente levadizo. Una Catedral, de las primeras construidas por los conquistadores y remozada en 1922 según las tendencias eclécticas imperantes. Un majestuoso cementerio, donde reposan los restos del Apóstol José Martí y Pérez, el maestro, entre otras personalidades relevantes. Unas playas paradisíacas recortadas contra montañas, que es precisamente lo que las diferencia de las habaneras.

La casa más antigua del país y una de las más viejas de toda la América hispana se conserva en esta ciudad junto al parque Céspedes, en la calle Félix Pena, número 612. Aquí vivió don Diego Velázquez de Cuéllar, quien fundó esta población en el año 1515 tras abandonar la vecina ciudad primada de Baracoa. Esta casa fabricada en 1516 responde al estilo arquitectónico morisco y plateresco de finales de la Edad Media. Aquí se ha instalado el Museo Diego Velázquez para la exhibición del arte colonial, también llamado Museo de Ambiente Histórico Cubano.

La mansión señorial fue "descubierta" por el doctor en Artes de la Universidad de Oriente Francisco Prats Puig durante el transcurso de las investigaciones previas a la edición de su obra *El pre-barroco en Cuba*. El doctor Prats dirigió los trabajos de restauración del inmueble cuando se

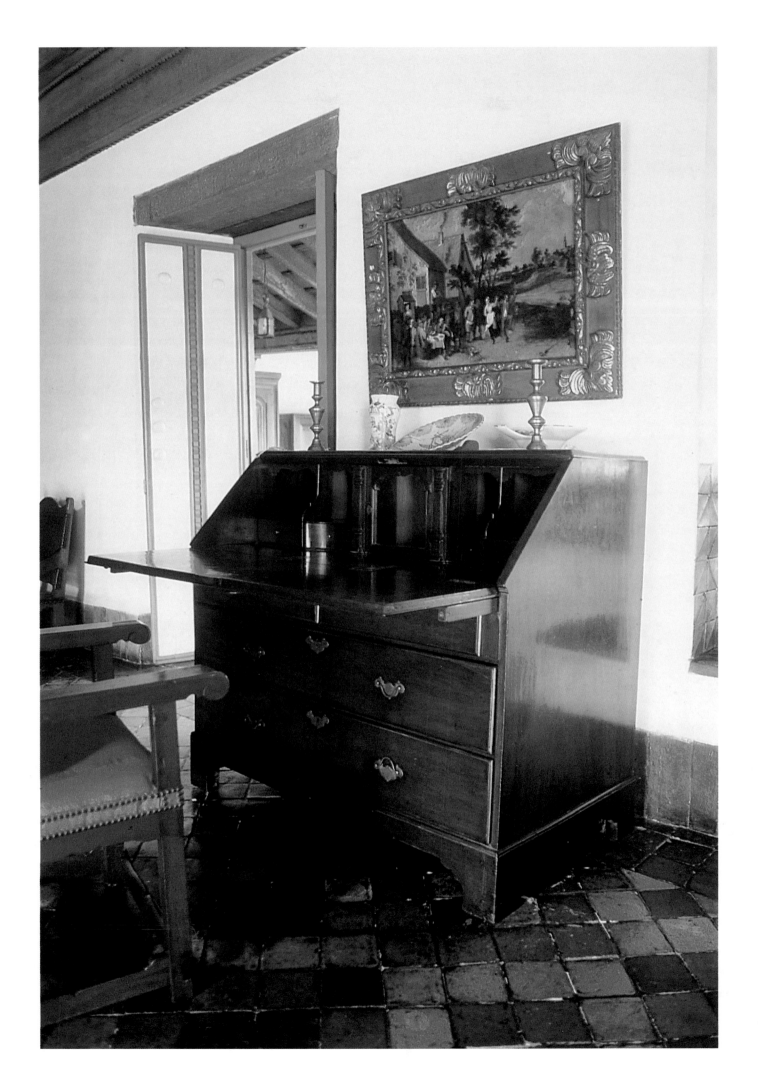

adoptó la idea de transformarlo en un museo de arte colonial.

La otrora vivienda del Adelantado de Cuba se hallaba muy deteriorada. Había sido la sede de la Casa del Gobierno y posteriormente morada de varias familias. Pero merecía la pena recuperar la casa más añeja del país. Así lo atestiguan las columnas de maderas preciosas con más de cuatro siglos de existencia que sostienen la techumbre. Los tonos ocres de la residencia del siglo XVI se destacan en ese lienzo típicamente cubano conformado por la Catedral, un edificio de fachada neoclásica donde está el Ayuntamiento, y las palmas reales. Todos rodean el parque Céspedes, antigua plaza de armas que data de los tiempos de la colonización española.

La Casa de Diego Velázquez o Museo de Ambiente Histórico Cubano preserva el horno donde los españoles fundían el oro procedente de sus conquistas y lo transformaban en lingotes. La fundición se localizaba en la planta baja del edificio, mientras Velázquez ocupaba la superior. Hoy la institución cuenta con 15 salas donde se exhiben los muebles más representativos del arte colonial cubano, y muestras del estilo arquitectónico y de los objetos decorativos que prevalecían en el gusto de aquella época. Durante el recorrido por las diversas colecciones (loza, mobiliario, cristalería)

En la confluencia de las céntricas calles Félix Pena y Aguilera, en Santiago de Cuba, se encuentra el museo. La casa, erigida en 1516, es una de las más antiguas de la Isla y su estilo arquitectónico es el morisco plateresco de finales de la Edad Media.

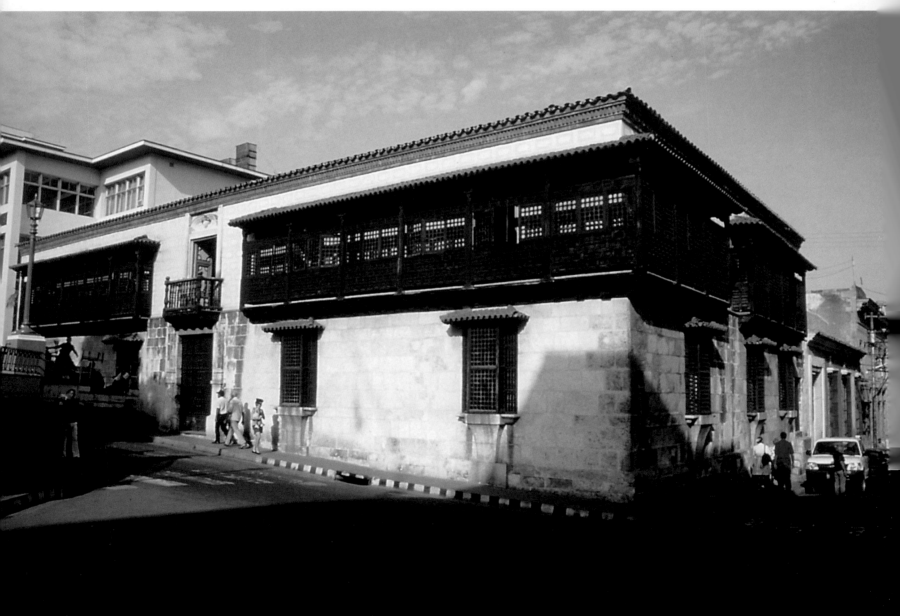

pueden apreciarse los elementos locales o de importación utilizados para adornar los vestíbulos y salones de las casas coloniales. Despierta gran interés observar la evolución experimentada por la cultura material cubana, que alcanzó su esplendor en el transcurso de los siglos XVIII y XIX.

En las viviendas de Santiago el hierro reinó en balcones y ventanas hasta muy entrado el siglo XIX. Eran los pequeños atisbos neoclásicos que hacían ya explosión en La Habana, y que empezaron a mezclarse con el barroco tardío imperante en la ciudad debido a las escasas comunicaciones de antaño. Las maderas preciosas cubanas empleadas en la ebanistería no sólo sirvieron para labrar las obras maestras de muchas balaustradas, techumbres, ventanas de listones torneados, ménsulas y otros detalles ornamentales de la arquitectura colonial. Fueron materia prima para la confección de mobiliario. La excelente calidad del leño autóctono, resistente a la humedad del trópico, vendría a sustituir al hierro y a los restantes metales que con frecuencia se utilizaban en las producciones de los siglos XVIII y XIX en el ámbito mundial. En el mueble cubano se agregaría la típica rejilla que paliaría los sofocones provocados por el calenturiento bochorno tropical.

En la institución se exhibe moblaje típicamente cubano, como el tallado a mano a partir de junquillo y que es conocido como mueble de mimbre. O el taburete criollo tan familiar y empleado sobre todo por los campesinos. También el armario cuarterón, impresionante por su gran tamaño, que se ensamblaba con clavijas de madera. La cama carretel, un mueble fabricado con maderas preciosas nativas de Cuba como la majagua, caoba y baría, con una serie interminable de finos balaustres torneados.

Uno de los enseres más curiosos de este museo es el estrado, único mueble cubano usado para fines tan disímiles como charlar, comer y dormir por la noche. No faltan las comadritas, tan asociadas a nuestras abuelas, los jugueteros, tinajeros y canastilleros.

Durante el siglo XIX surge el mueble de estilo Imperio criollo. Está fabricado en

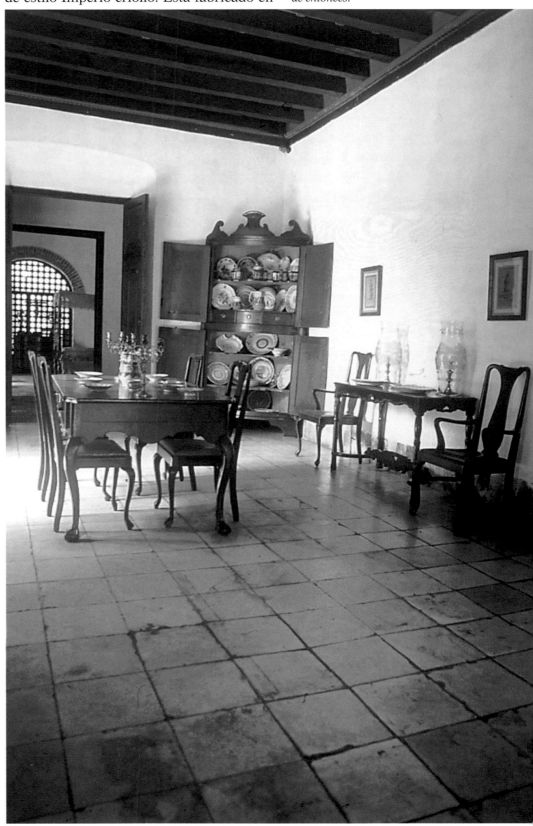

Una de las salas del Museo de Ambiente Histórico Cubano. La exhibición comprende arquitectura y moblaje de la época colonial así como objetos decorativos locales y de importación que impuso la moda de entonces.

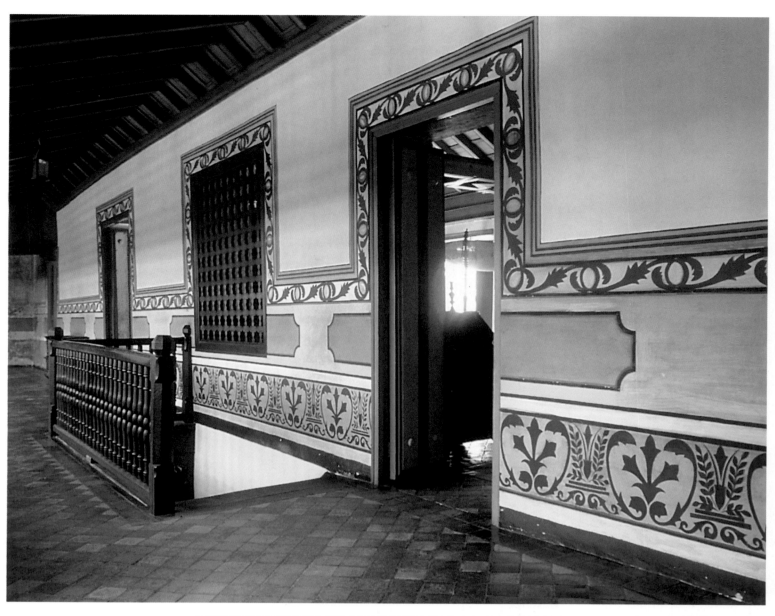

*Vista parcial de una zona de la
casa con cenefas que datan,
probablemente, de principios del
siglo XIX. El suelo es de baldosas en
serie de colores ocres.*

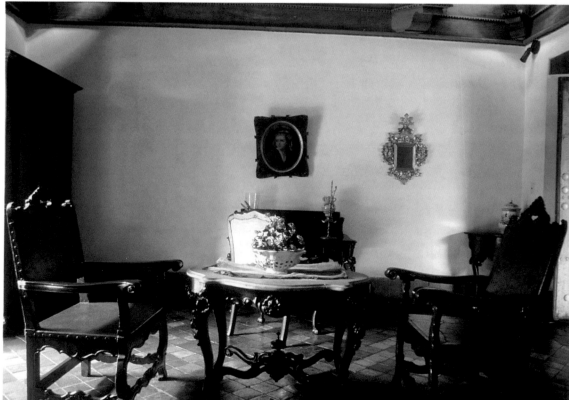

*Recinto ambientado a modo de
sala de estar. Las sillas son a juego.
La mesa de centro está cubierta
con una pieza de mármol blanco.*

en esta zona de las casas los arcos isabelinos o góticos de estilo mudéjar. Esta forma de hacer solucionaba la comunicación entre la sala y la antesala en muchas ocasiones.

Los techos en el interior de la morada eran excepcionales, recargados, con excesiva acumulación de elementos artísticos. En ellos predominaban las lacerías en forma de estrella. Esta ornamentación de la techumbre se ha calificado como platesca. Los artesonados de la arquitectura doméstica eran muy parecidos a los de las iglesias, donde el trabajo de ebanistería consiguió crear en Cuba obras muy valiosas. Las naves principales de los templos se cubrían de alfarjes rebuscados con adornos constituidos por lacerías en forma de lazos o estrellas. Esto justifica la expresión de Manuel Toussaint, autor del libro *Arte Mudéjar en América*: "Cuba fue tierra privilegiada del mudejarismo, sobre todo en madera."

Según el profesor Prats Puig, en el siglo XVII existió en Cuba una "escuela criolla de arquitectura morisca". Su influencia se haría sentir entre 1617 y 1730 de la misma forma en los edificios civiles que en los religiosos. Se supone que los constructores moriscos llegarían a América como polizontes, pues en aquellos tiempos tanto ellos como los mudéjares tenían prohibida su entrada en el Nuevo Mundo. Mas, las edificaciones acusando ese estilo, son evidencias palpables de su impronta en el arte de erigir casas.

Así se explica el estilo de la casa donde se encuentra el Museo de Ambiente Histórico Cubano. Si bien comenzó a levantarse entre 1516 y 1530, continuaría creciendo y modificándose hasta las primeras décadas del siglo XIX.

Estancia de la planta baja donde se encontraba la fundición.

Habitación donde se ve a la perfección el recargado techo de tipo artesonado plateresco con lacerías estrelladas, característico de la arquitectura morisca.

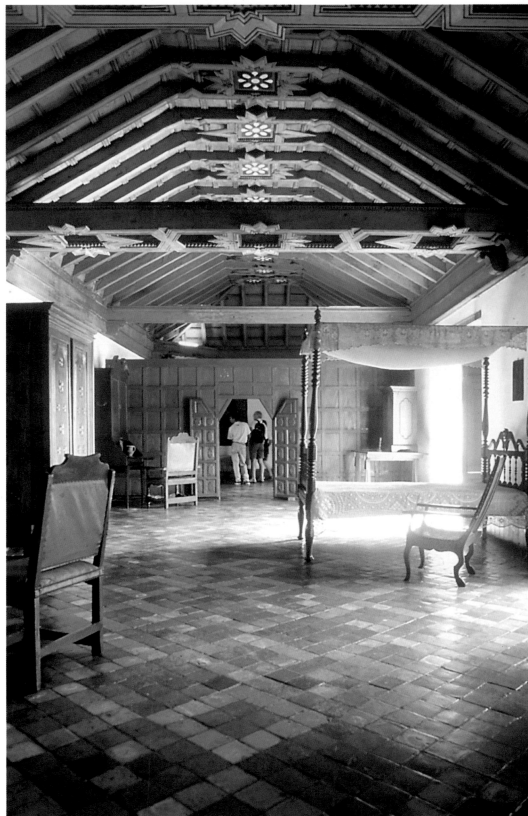

CARNAVAL

SANTIAGO DE CUBA

Una de las fiestas populares con mayor tradición y arraigo en Cuba es el carnaval. Constituye un festejo de remoto origen en la Isla, donde la explosión del sabor y el color del Caribe alcanza niveles insospechados. Son días durante los cuales el pueblo se lanza a la calle a vivir la ilusión de un gozo perpetuo, alentado por los compases de la música más pegajosa e incitante del mundo. Los músicos arrancan los sonidos a sus instrumentos con un frenesí tal, que parece que en ello les va la vida. Las gotas de sudor recorriendo los rostros, los ojos cerrados sucumbiendo al deleite que provoca el ritmo... La mujer se erige en la reina del baile y los tambores en el símbolo de la percusión cubana.

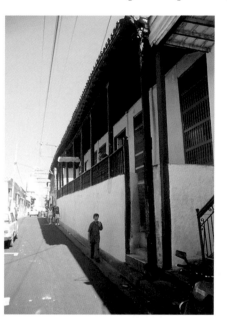

Santiago de Cuba es una de las ciudades más carnavalescas del país. Le viene por herencia. Aquí se disfruta de esta fiesta desde la época colonial, y aún hoy se realiza por todo lo alto. Por este motivo, en un antiguo caserón de una de las arterias más céntricas de Santiago, en Heredia, 301, se ha abierto al público el primer Museo del Carnaval que ha existido en la Isla.

Este tipo de galería dedicada al folclore, además de ser la única de su clase en Cuba, tiene gran trascendencia debido a que las piezas que agrupa pueden considerarse objetos testimoniales. Como algunos han sido realizados de manera artesanal, son fuente de información directa sobre las costumbres y el arte populares, tal es el caso de los confeccionados en *papier marché*. Una de las características de estas instituciones es complementar lo ofrecido por las piezas mostradas, brindando explicaciones sobre sus usos u orígenes, por medio de modernos soportes audiovisuales. El Museo del Carnaval de Santiago de Cuba ha optado por dedicar una parte de sus instalaciones a representaciones en vivo de comparsas y diversas agrupaciones musicales.

El antecedente de las fiestas carnavalescas en el ámbito mundial puede hallarse en las saturnales romanas y en las bacanales griegas, períodos donde todo

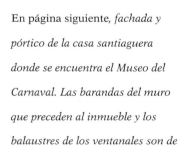

En página siguiente, *fachada y pórtico de la casa santiaguera donde se encuentra el Museo del Carnaval. Las barandas del muro que preceden al inmueble y los balaustres de los ventanales son de madera torneada.*

En la calle Heredia, de Santiago de Cuba, una de las más populares y céntricas de esta ciudad oriental de la Isla, está el Museo del Carnaval en una antigua casa colonial.

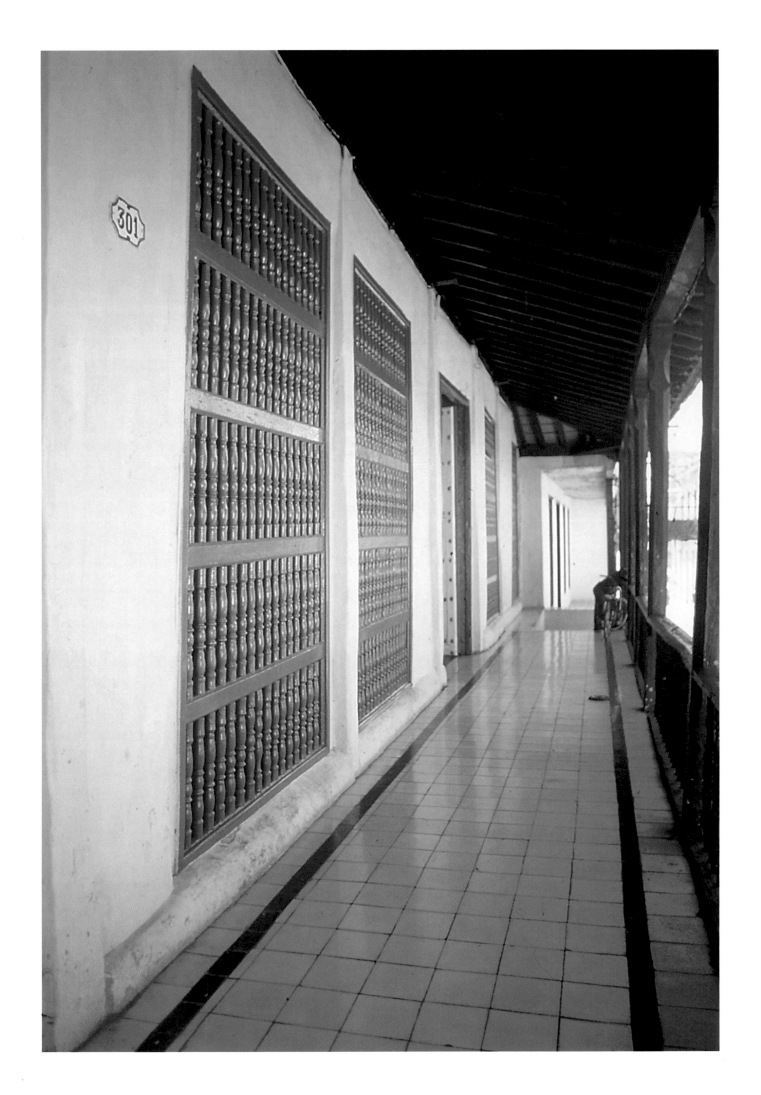

Al centro de la imagen, figura de manufactura artesanal que solía acompañar a las comparsas santiagueras durante las fiestas carnavalescas.

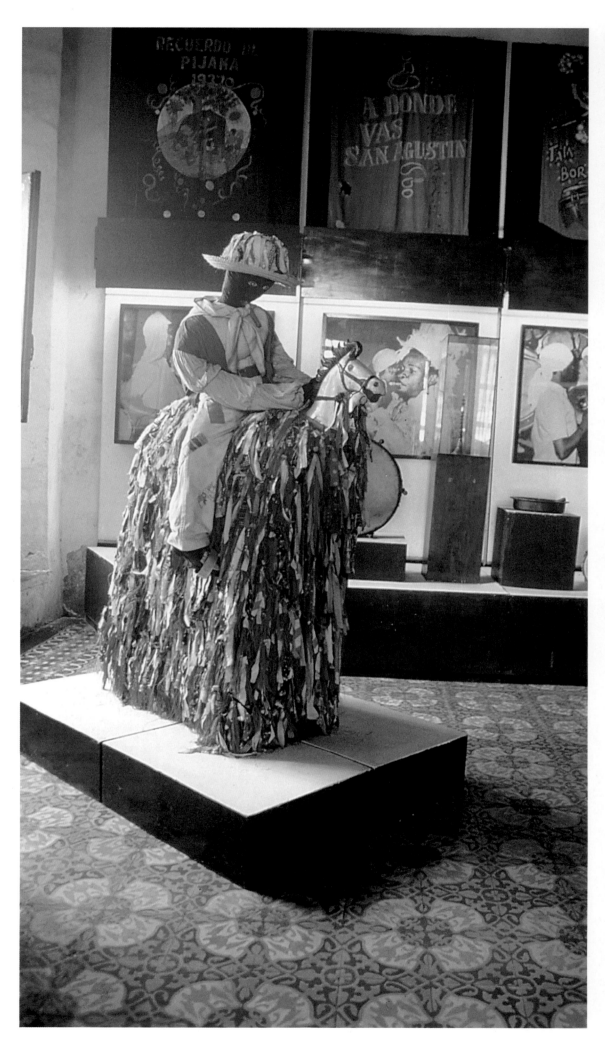

En página siguiente arriba, *figura decorativa que simboliza a un dragón con lengua de serpiente. Esta clase de monstruo fabuloso se utiliza mucho en las comparsas y carrozas.*

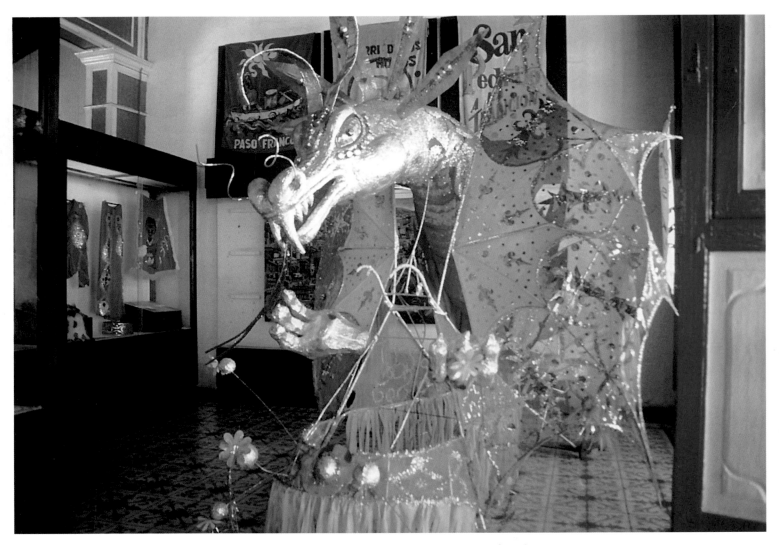

estaba permitido, tal como las propias designaciones lo indican. La iglesia católica optó por transigir ante los infinitos desafueros que ocasionaban estas festividades paganas, permitiendo el establecimiento de los carnavales en un principio, a la entrada del año, y luego, antes de la cuaresma. Así quedaron constituidas como las celebraciones que tendrían lugar durante los tres días anteriores al miércoles de Ceniza, y llegarían a gozar de mucha importancia a partir del ocaso del siglo XIX. Entonces eran tiempos en que se realizaban procesiones burlescas y las máscaras tenían un papel preponderante, moviéndose entre el divertimento particular y el espectáculo masivo.

El carnaval santiaguero se designaba en Cuba bajo el nombre de fiestas de máscaras o mamarrachos, y estaban am-

bientadas por grupos musicales de origen africano. Sus ejecuciones eran seguidas por la muchedumbre que previamente había escoltado a los santos sacados en procesión. Posteriormente cambió mucho el carácter de estos festejos, los cuales tenían la apertura oficial después de haber seleccionado, entre todas las mujeres más hermosas de la ciudad, a la que fungiría como reina del carnaval. Era denominada "Estrella" y a sus seis damas de honor se les llamaba "Luceros". Juntas recorrían todas las calles santiagueras, ataviadas con galas de fiesta, encima de una carroza repleta de flores tirada por un tractor. Este espectáculo era seguido muy de cerca por todos los habitantes y transmitido por la televisión local. También en La Habana los carnavales se realizaban de la misma manera, aunque la

Salón central, a la entrada del museo. Las fotografías representan la evolución de las fiestas carnavalescas en esta región de la Isla.

Mural alegórico al carnaval santiaguero. La alegre ciudad recortada contra las montañas de la Sierra Maestra reluce bajo el sol y vibra al compás de los acordes de la corneta china.

trascendencia de la ceremonia era mayor debido a que es la capital del país. Cuando las carencias económicas comenzaron a frenar muchas de las faenas habituales en la Isla, los carnavales fueron perdiendo calidad paulatinamente hasta que tuvieron que ser suspendidos por un tiempo. Hace algunos años fueron restablecidos, pero nunca con el esplendor del que gozaron hasta mediados de la década de 1970.

Desde sus inicios en la época colonial, los carnavales se celebraban durante los días de Reyes y del Corpus Christi luego se trasladarían al mes de julio. El cambio de estaciones tampoco representaría variación alguna para el delirio que se apoderaba de la ciudad siempre que estallaban los primeros petardos de las fiestas. Las carrozas eran alegorías de aspectos de la vida, e involucraban a una multitud de personas impresionante, tanto para la confección de las mismas, como para su disfrute. Tras ellas, el despliegue de comparsas, cada una con su estilo, sus colores y sus ritmos. Y para rematar el lucido conjunto, el pueblo

entero arrollando al compás de tambores y cornetines.

En las carrozas resaltaban las fantasías que cada una constituía en sí misma. Podían reproducir disímiles escenas a través de figuras con abigarradas y resplandecientes decoraciones: la cabeza de un dragón escupía fuego y las flores de un jardín abrían sus pétalos. Y todo ello salpicado de bailarinas vestidas de manera sugerente. En las comparsas descollaban las farolas, los muñecones –de *papier marché*– y las evoluciones ejecutadas por los hombres y mujeres, cuyos cuerpos se movían frenéticamente, siguiendo el ritmo de la orquesta e intentando competir por lograr la coreografía más atractiva.

El trepidante sonido de la música cubana se multiplica por el eco de las calles de una ciudad fundada a principios del siglo XVI. Las paredes de la Catedral, erigida en 1522; las de la casa que habitara el adelantado don Diego Velázquez, construida en 1516; la calle escalonada bautizada con el nombre de Pedro Pico; los balcones, las viejas fachadas, los sopor-

Vitrina donde se conservan algunos de los mantones, atributos y trajes de los participantes en las comparsas. La viveza del color y las incrustaciones chispeantes son típicas de esta clase de vestuario festivo.

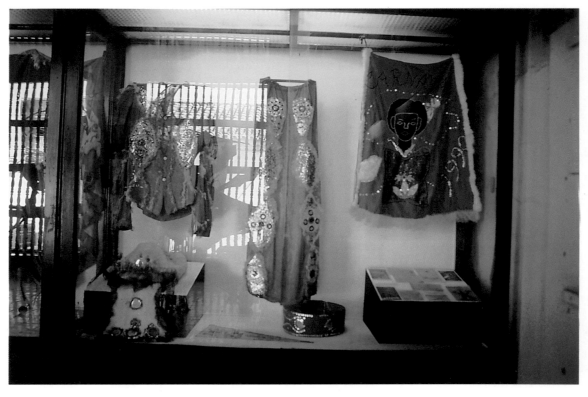

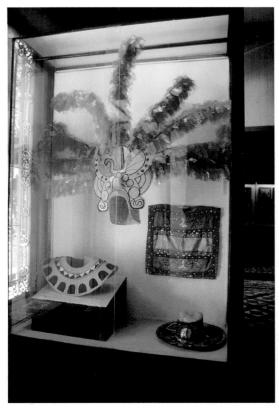

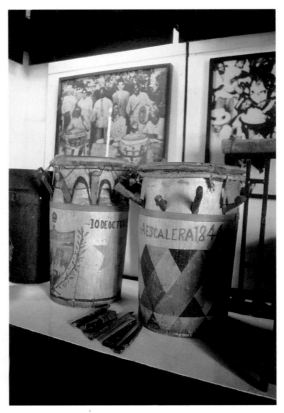

tales, las barandas y verjas coloniales, todo se resiente hoy ante el estrépito de un carnaval en Santiago. La tumba francesa, un baile popular que recuerda al minué, también asoma la cabeza entre el nutrido repertorio de ritmos afrocubanos, como símbolo de la presencia francesa en esta ciudad costera de Cuba. Y es que a partir del final del siglo XVIII algunos galos expulsados de Haití a raíz de la revolución se asentaron en este territorio y aquí plantaron tabaco. Uno de estos franceses llegó a la provincia de Oriente en 1837. Se trataba del doctor Francesco Antommarchi, el último médico que atendió a Napoleón Bonaparte en Santa Helena. En Santiago de Cuba se dedicaría al estudio de la fiebre amarilla, que causó su propia muerte, el 4 de abril de 1838.

Si la música representa un papel preponderante durante el carnaval, la gastronomía no se queda rezagada. El ron, la cerveza y el pan con lechón compiten por la primacía. El pueblo devora estos típicos tentempiés cubanos, luego de un buen rato guardando la aún más típica cola. Las escaseces, lejos de menguar la alegría de la fiesta carnavalesca, aumentan el bullicio, aunque para algunos transforme el acontecimiento en meras oportunidades de adquirir un producto alimenticio de circulación reducida.

El Museo del Carnaval de Santiago de Cuba consta de seis salones que exponen en vitrinas, fotografías y piezas variadas, los orígenes y la evolución de esta festividad en la Isla. A través del recorrido son apreciables las diferencias que ha tenido esta celebración en el transcurso del tiempo, especialmente notables entre las de principios del siglo XX y las que tuvieron lugar y aún se realizan después del triunfo de la revolución cubana.

Algunos documentos conservados durante años son evidencias de lo arraigada de esta tradición ancestral y constituyen valiosas fuentes de información cultural sobre el territorio. Resultan muy interesantes en la galería aquellos espacios dedicados a exponer la presencia de sociedades

de negros, tales como la "Tumba Francesa", la "Carabalí Olugo" y la "Carabalí Iruama".

También son muy atractivos los instrumentos de percusión antiguos que se incluyen en la colección de este museo, como los tambores bocúes, los cencerros, el Bulá premier y second, los Chachá de tumba y de carabalí.

Otras piezas constituyen un auténtico material autóctono, cuya exhibición origina la necesidad de conservar una tradición con sus rasgos primarios. Como son objetos que han sido empleados durante las celebraciones carnavalescas por seres que vivieron la fiesta en diferentes períodos de tiempo, poseen un valor añadido en cuanto representan símbolos palpables de una rica herencia sociocultural. Si además de esta característica son piezas únicas, el interés aumenta. Un aderezo que dotará a

la colección de mayor fascinación y poder educativo serán las ilustraciones o el material explicativo agregados. Así la galería se transformará, de mero lugar expositor, en un centro de aprendizaje colectivo sobre cultura popular. Este museo de Santiago exhibe algunas de las capas que usaron los bastoneros de las comparsas más populares, representaciones en *papier marché*, y el carro que transportaba la escultura de Santiago Apóstol a caballo, entre otros objetos...

El Museo del Carnaval es una entidad viva de la calle Heredia de Santiago de Cuba. Esta arteria es una de las más concurridas por los turistas que visitan esta ciudad oriental de la Isla, debido a que posee instituciones culturales de enorme atractivo. Aquí se halla la Casa de la Trova, donde se dan cita famosos solis-

Perspectiva de una de las salas. A la izquierda, estandartes y farolas utilizados por las comparsas.

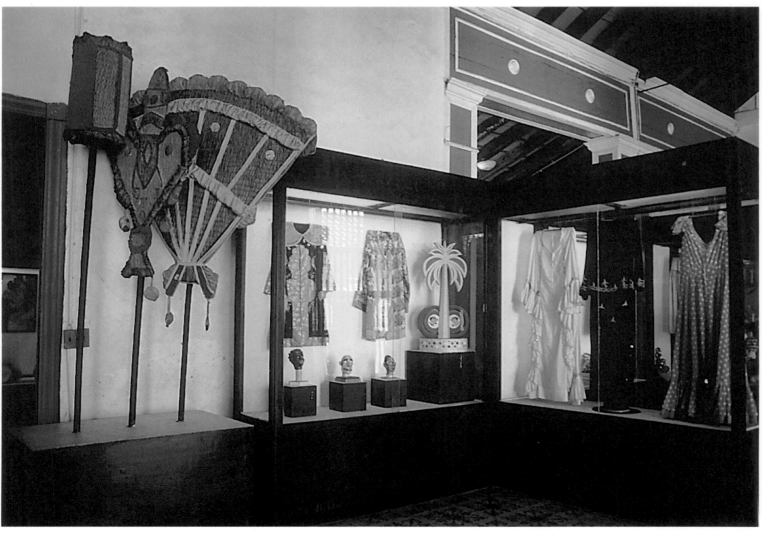

tas cubanos que representan este peculiar estilo de interpretación. Santiago es tierra de trovadores. Aquí nació el 19 de marzo de 1856 Pepe Sánchez, considerado el progenitor de la canción trovadoresca. Desconocía el pentagrama y, sin embargo, creó melodías de inmejorable calidad. Fue maestro de otro guitarrista, cantante y compositor santiaguero, que vino al mundo el 12 de abril de 1867, y que innovó el género trovadoresco creando novedosas sonoridades. Sindo Garay fue uno de los grandes de la trova cubana y su voz llegó a escucharse en Europa y en muchos países de América.

También en esta calle se encuentran La Casa del Vino, un restaurante que estuvo gozando de bastante popularidad hasta hace algunos años, y la casa natal del poeta José María Heredia, de quien tomó el nom-

bre la vía y donde también pueden apreciarse algunos objetos personales y obras del antiguo dueño de esta casa colonial. Otro inmueble muy visitado en Heredia es la tienda de antigüedades La Minerva, para la venta al público de muchos objetos de época difíciles de hallar en otros sitios del país.

Es una calle consagrada a la cultura y al ocio, al espectáculo y al disfrute. El Museo del Carnaval no tendría mejor acogida en otro sitio, por ello sumergirse en la calle Heredia es adentrarse en el típico ambiente festivo que irradian las cálidas avenidas y pasajes de Santiago de Cuba, la ciudad que por antonomasia es designada en el país como "la tierra caliente". Sírvase entonces una copa en La Casa del Vino, pagando antes con dólares, zambúllase en el caserón número 301 y ordénese a sí mismo: "¡A gozar el carnaval de Santiago!".

Colección de trajes. Algunas agrupaciones son premiadas por su ingenio en la ornamentación de las vestiduras. A la derecha pueden verse algunos trofeos.

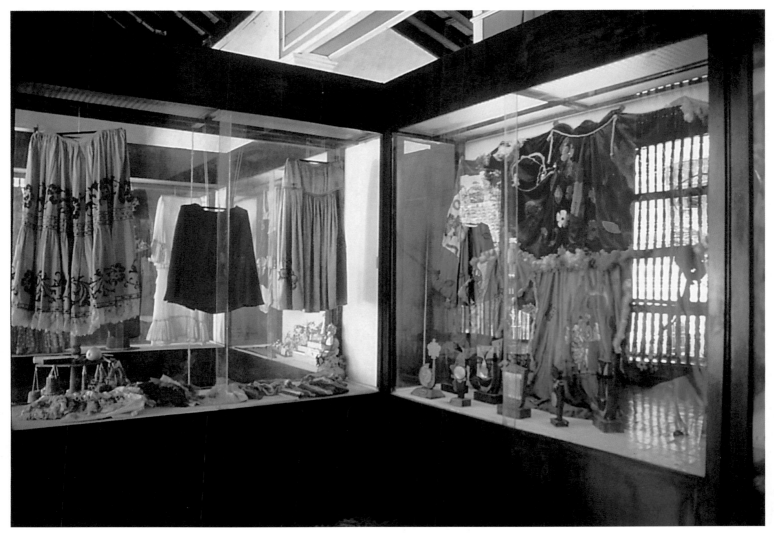

EMILIO BACARDÍ

SANTIAGO DE CUBA

Uno de los primeros museos fundados en el país se encuentra en las calles Aguilera y Pío Rosado, en Santiago de Cuba. El Museo Emilio Bacardí se inauguró el 12 de febrero de 1899 por iniciativa del entonces alcalde de la ciudad, Emilio Bacardí Moreau. Su importancia es notable desde el punto de vista museológico, pues acumula una valiosa muestra de la historia patriótica cubana, la cultura aborigen y exponentes de la pintura colonial criolla, así como del Museo del Prado de Madrid. La institución primigenia bajo el nombre de Museo y Biblioteca Pública de Santiago de Cuba se instaló en las casas correspondientes a los números 25 y 27, en la calle Santo Tomás baja, hoy denominada Félix Pena, y allí permaneció por espacio de dos años. Luego se trasladó al número 13 de San Francisco alta y más tarde al número 26 de Enramadas baja. El motivo de tantos traslados obedecía con seguridad a que estos inmuebles no reunían las condiciones para preservar los objetos museables.

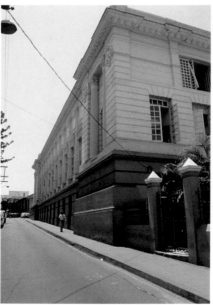

Emilio Bacardí (5 de junio de 1844-28 de agosto de 1922) fue alcalde de su ciudad natal, Santiago de Cuba, en dos ocasiones. Está considerado como un patriota de vida ejemplar, que dedicó gran parte de ella a la preservación de los valores culturales e históricos de su pueblo. Participó en el rescate de la casa donde vivió los primeros años de su vida el artista José María Heredia, exponente de la escuela poética del Parnaso que floreció en Francia en el último tercio del siglo XIX. Esta casa constituye hoy un museo. Bacardí fundó asimismo la Banda Municipal, la Academia de Bellas Artes y algunas bibliotecas y escuelas públicas. Pero una de las labores más pacientes que desplegó este hombre fue, sin dudas, la recopilación de la gran cantidad de piezas que atesora en la actualidad el museo que lleva su nombre. Para acopiar, por ejemplo, la gran cantidad de objetos relacionados con la Guerra de Independencia se vio obligado a contactar con ex oficiales del Ejército Español y miembros del Ejército Libertador.

En página siguiente, *fachada de estilo neoclásico en las calles Aguilera y Pío Rosado de la ciudad de Santiago de Cuba. El edificio fue construido entre los años 1922 y 1927 para servir de sede al Museo Bacardí.*

Vista lateral del edificio donde se encuentra el Museo Emilio Bacardí y Moreau, que fue fundado en Santiago de Cuba en 1899. Es el más antiguo del país y conserva piezas de diverso origen.

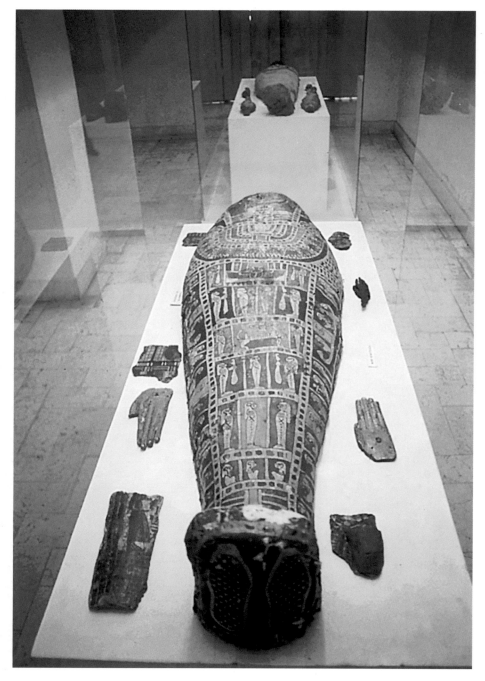

Planta alta del museo. La sala dedicada a la arqueología indoamericana y egipcia conserva interesantes hallazgos que acaparan la atención de todos los visitantes y una muestra variada del arte de estas culturas.

Las colecciones del museo crecieron gracias a las donaciones de los patriotas cubanos y muchos de sus familiares. Un destacado colaborador en la búsqueda de elementos museables fue José Bofill (27 de diciembre de 1892-20 de octubre de 1946), quien destacó como artista en la técnica de la acuarela. Fue el primer director de la institución y estuvo vinculado al museo Bacardí hasta el momento de su deceso. Otro incansable ayudante en la ampliación del muestrario fue la esposa de Bacardí, Elvira Cape Lombard, la cual propició tras la muerte de su marido la construcción de

un edificio con las condiciones necesarias para la conservación de las piezas.

El aporte económico de la viuda de Emilio Bacardí Moreau fue vital en la conclusión de la nueva sede del museo. Ya en vida de Bacardí el Ayuntamiento de Santiago de Cuba había cedido el terreno ocupado por el Cuartel Dolores en Aguilera y Pío Rosado para erigir el inmueble apropiado. Las obras se iniciaron en 1922 y el 28 de agosto de 1927 Elvira Cape entregaría oficialmente la edificación concluida, que por acuerdo del Ayuntamiento fue bautizada bajo el nombre de Emilio Bacardí.

El edificio de fachada, con rasgos neoclásicos, tiene en su lateral izquierdo la réplica de una de las calles de la ciudad, tal como solían ser durante la época colonial. Este detalle fue obra del director de la institución, José Bofill, y por este motivo, después de fallecer éste y a propuesta del coronel del Ejército Libertador Federico Pérez Carbó, esta zona fue denominada callejón Bofill. Aquí pueden ser apreciados los elementos representativos de la arquitectura colonial, tales como los adoquines que asfaltaban las calles de la época, las lajas de las aceras, los balcones, rejas o portones y los faroles del alumbrado público. También reflejo del pasado colonial es el amplio patio del museo, donde al socaire de la frescura que brindan las palmeras pueden ser vistas la lápida erigida al Padre de la Patria, Carlos Manuel de Céspedes, o la pieza de artillería que las fragatas españolas consiguieron traer a la ciudad como botín de guerra y que fue denominada "San Cañón".

El Museo Municipal Emilio Bacardí reúne importantes colecciones de pintura, objetos históricos y piezas valiosas representativas de las ciencias naturales y la arqueo-

logía, distribuidos en once salas expositoras. En el sótano hay sitio para exhibiciones itinerantes, las oficinas y el archivo histórico. En el vestíbulo se conservan objetos personales de los fundadores del museo: Emilio Bacardí, José Bofill y Elvira Cape.

La Sala de Arqueología Indocubana constituye un compendio meticuloso de esta civilización. Se aprecian objetos de los dos grupos que conformaban la cultura Ciboney, el Guayabo Blanco y el Cayo Redondo. El primero, de la etapa Mesoindia, es el más atrasado de todos los que poblaron la Isla. Empleaban platos y cucharas de conchas, y sus instrumentos pétreos eran muy rudimentarios. Cayo Redondo es una agrupación cultural que llegó al archipiélago cubano durante el siglo x de nuestra era, pisándole los talones al Guayabo Blanco. A diferencia de sus predecesores, concluían sus manufacturas con colorantes minerales donde predominaban los colores rojizos. El museo expone algunas de sus piezas realizadas en concha, como percutores y majaderos. Otros objetos pertenecen al Grupo Mayarí, cuya cerámica decorada con motivos geométricos simples constituye un paso de avance en la cultura aborigen. Le sigue el Grupo Aborigen Subtaíno, perteneciente a la etapa del Neoindio, que alcanzó verdaderos progresos en la elaboración de la cerámica y en la agricultura. De esta comunidad el museo exhibe un cráneo con deformación frontal, vasijas surtidas y un hacha petaloide, entre otros objetos curiosos.

El último colectivo representado corresponde al Aborigen Taíno, el más avanzado de los que habitaron el territorio cubano, debido a que vivían en cuevas, enterraban a sus muertos y dominaban la técnica del modelado en la cerámica. De ellos la ins-

titución santiaguera conserva una figura antropomorfa donada el 2 de agosto de 1913 por Santiago Chávez. El ídolo en piedra de color gris, de 90 cm de largo por 50 de ancho, fue encontrado en el interior de una cueva en Playa Larga, entre Santiago de Cuba y Guantánamo, y al parecer era empleado para guardar los óleos santos o las sustancias que los primitivos empleaban para frotar sus ídolos. Otros objetos de esta

Arriba, una de las salas del museo, dedicadas a conservar las piezas del arte pictórico europeo.

Abajo, la estatua de Santiago Apóstol, en la Sala del Descubrimiento, Conquista y Colonización, fue inicialmente una estatua ecuestre que representaba al monarca español Fernando VII.

Perspectiva de la Sala de Pintura Cubana. La muestra recoge obras de los principales exponentes de esta manifestación artística en la Isla.

familia indígena son los majaderos, las hachas petaloides, ollas de barro y piezas realizadas en caracol o hueso.

Otra sala está dedicada al Descubrimiento, Conquista y Colonización. Aquí se exponen variados objetos alegóricos a este período de la historia cubana. Por ejemplo, el Pendón de Castilla que Diego

Velázquez llevaba durante la conquista de Cuba, y que los Reyes Católicos otorgaron a la Isla en 1517. Posteriormente, el Adelantado donó este pabellón al Ayuntamiento de la ciudad de Santiago, estableciendo la rutina de pasearlo en procesión por las calles el día del patrón Santiago Apóstol. Otras piezas empleadas en las

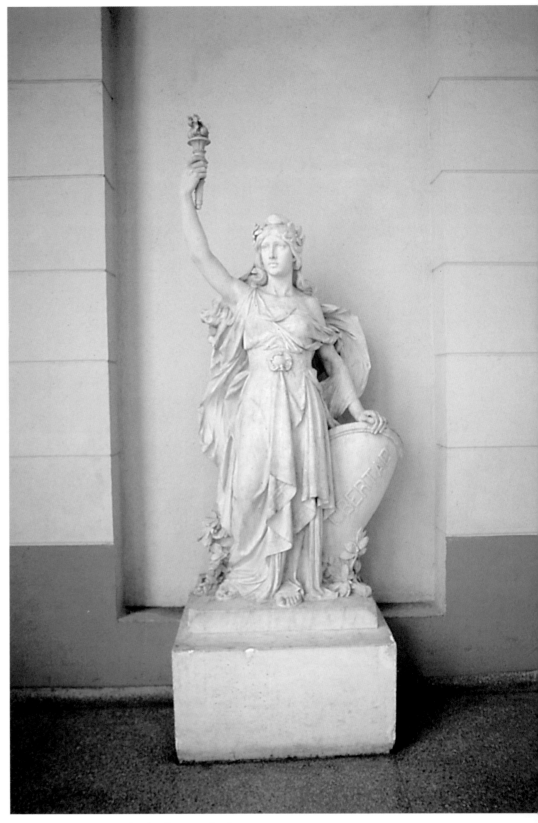

procesiones que también se exhiben son las mazas de plata del Ayuntamiento, un crucifijo de madera y pasta, y la estatua de Santiago Apóstol, esta última acogida en el museo el 5 de diciembre de 1898. También pueden ser vistos instrumentos de tortura empleados en los negros esclavos, como la cruel picota, grilletes y el cepo de la cárcel de la ciudad, entre otros. Se conservan objetos relativos a los cabildos santiagueros que subsistieron hasta el último cuarto del siglo XIX. Aquí se preservan el curioso trono del rey congo de Santiago de Cuba y otros atributos del singular monarca, del cabildo Juan de Góngora.

Las colecciones del Museo Bacardí incluyen obras escultóricas variadas. Esta estatua representando la libertad se encuentra bajo el pórtico, a la entrada del edificio, una de las zonas de mayor tránsito del público.

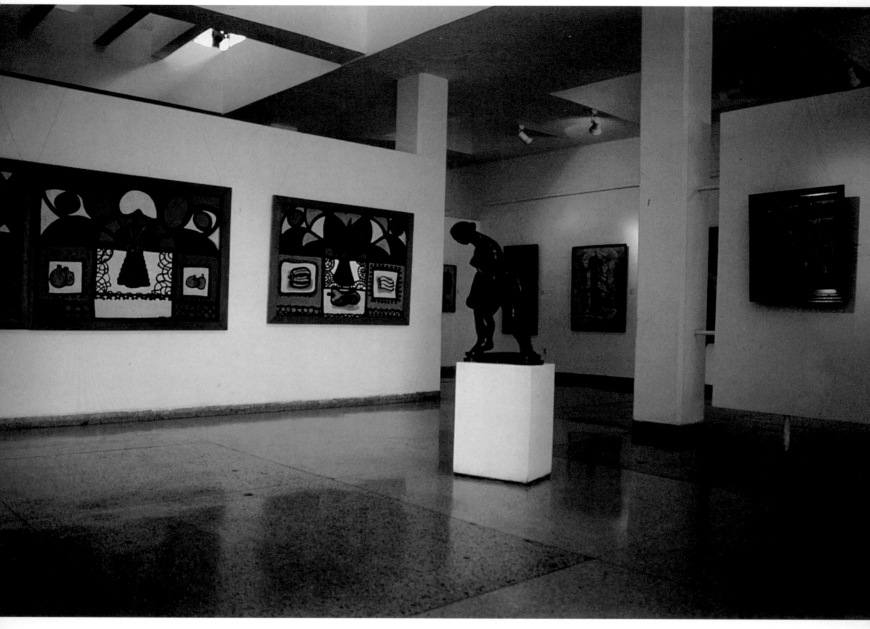

El Museo Emilio Bacardí posee una sala dedicada a las corrientes políticas del siglo XIX. Ofrece en una cronología los acontecimientos más notables de cada período con las figuras de mayor renombre. Muy vinculada a esta zona de la institución, está la Sala de la Guerra del 68. Aquí puede apreciarse la bandera que imita a la que ondeó en el ingenio La Demajagua el 10 de octubre de 1868, cuando tuvo lugar el levantamiento contra la dominación española. Ambos estandartes fueron confeccionados por la misma mujer, Candelaria Acosta, Cambula. Un mechón de sus canas sirvió para bordar la estrella del pequeño pabellón expuesto en el museo.

Se atesoran asimismo pertenencias de Carlos Manuel de Céspedes y de otros patriotas independentistas como Francisco Vicente Aguilera, Donato Mármol y Ernesto Bavastro (nombrado tesorero por Antonio Maceo). Puede verse la imprenta donde se editaba el periódico *El Cubano Libre*, extraída en 1913 de la cueva donde se hallaba escondida para ser trasladada al Museo Bacardí.

Uno de los objetos más estimables de la Sala de la Guerra del 95 es el fusil que portaba José Martí cuando desembarcó por Playitas de Cajobabo, aunque la muestra de pertenencias del Héroe Nacional cubano es muy extensa. Esta colección incluye

objetos personales del generalísimo Máximo Gómez Báez, donados por su hija; del general de división Saturnino Lora Torres, cedidos por su viuda; de los generales Quintín Banderas y Calixto García. Mención aparte merecen las propiedades del legendario Titán de Bronce Antonio Maceo Grajales, de quien se conservan documentos manuscritos auténticos.

La Sala de Armas congrega fusiles, sables, cañones y el arma simbólica del valor mambí: el machete. Se destaca por su rareza el torpedo que los insurrectos cubanos empleaban en pleno río Cauto para atacar los navíos españoles. Esta pieza de 1,79 cm de largo por 49,5 de ancho, diseñada por el ingeniero general J. Miguel Portuondo Tamayo, llegó al Museo Bacardí el 10 de enero de 1900. Otra colección de torpedos, balas y cañones se ubica en la Sala de la Guerra Hispano-Cubano-Norteamericana. Aquí existe gran variedad de objetos relacionados con esta etapa de la historia de Cuba. Fotografías de manifestaciones obreras, estudiantiles y del campesinado cubanos conforman la Sala de la Seudorrepública. Aparecen reflejados los principales líderes de los movimientos populares de la época: Floro Pérez, Jesús Menéndez, Antonio Guiteras y Fidel Castro, entre otros.

La planta alta del Museo Emilio Bacardí posee una sala dedicada a la arqueología indoamericana y egipcia y otra para la exhibición de pinturas cubanas y europeas. La primera que se encuentra al subir es la Sala de Arqueología. Aquí acaparan la atención las momias peruanas pertenecientes a la cultura Paracas, en un estado de conservación que permite apreciar muchos de sus rasgos corporales. Consta que estos cuerpos embalsamados

llegaron a Cuba a principios del siglo XX procedentes de Panamá, de la mano del comerciante español Sebastián Pérez. Pertenecen al Museo Bacardí desde 1951. Otra momia valiosa atesorada en la institución corresponde a la decimoctava dinastía que imperó en Tebas, unos dos mil años antes de Jesucristo. Es la única momia egipcia existente en Cuba y llegó al museo el 15 de noviembre de 1912, gracias a una gestión personal de Emilio Bacardí. Esta momia se exhibe junto a algunos de sus atributos, como la rana, el halcón, el

Puerta de entrada al Museo Municipal Emilio Bacardí y Moreau, en Santiago de Cuba. La fachada del inmueble posee tres puertas iguales con molduras ornamentales ejecutadas en albañilería.

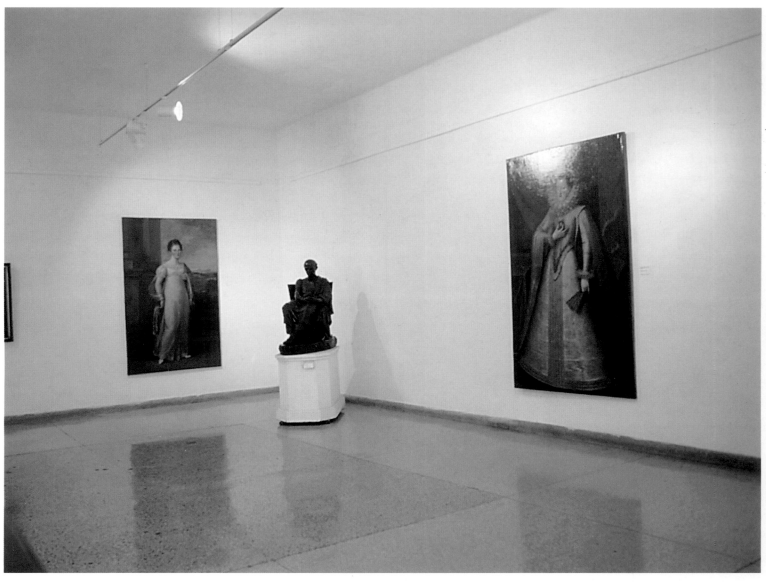

Vista parcial de la Sala de Pintura Europea. A la izquierda, Amalia de Sajonia, de Johann Karl Rossler y, a la derecha, la efigie de Margarita de Austria, del artista Juan Pantoja de la Cruz.

Sala de Pintura Cubana, donde la explosión del color atrae la mirada del visitante.

gato y el cocodrilo. Una vitrina muestra varios objetos procedentes de tumbas egipcias, y otra reúne una serie de cerámica indoamericana.

La Sala de la Pintura Colonial Cubana expone lienzos de artistas de la ciudad de Santiago y de autores prestigiosos de la plástica contemporánea, como Wilfredo Lam, Víctor Manuel, Portocarrero, Fidelio Ponce y otros. El reflejo del paisaje cubano, los retratos o lo cotidiano constituyen la motivación principal de los creadores. Las muestras abarcan el período transcurrido durante el siglo XIX, a partir del cual se inició la evolución de la pintura en Cuba. Están presentes obras del paisajista José Joaquín Tejada Revilla (1867-1943), destacándose el afamado cuadro *Lista de Lo-*

tería. Otros artistas notables de la época poseen también su lugar en la exposición. Son el retratista Federico Martínez Matos (1828-1912) y los hermanos Juan Emilio y Rodolfo Hernández Giro (naturales de Santiago de Cuba), nacidos en 1882 y 1881, respectivamente. El último se destacó además en la producción escultórica. De este género existe en el museo una buena representación de diversos autores. La escultora cubana Lucía Victoria Bacardí, que se ubica dentro de la corriente creadora del eclecticismo, donó una de sus obras al Museo Bacardí en 1928. Se trata de *Francisca*, una estatua de tamaño natural y yeso patinado que representa a una niña asustada cuando le cae encima una pequeña rana.